블랙마운틴 칼리지

블랙마운틴 칼리지
예술을 통한 미래 교육의 실험실

2020년 4월 28일 초판 1쇄 펴냄
2021년 10월 28일 초판 2쇄 펴냄

지은이 김희영
펴낸이 윤철호·고하영
편집 최세정·이경옥
디자인 김진운
본문조판 나무와숲
마케팅 최민규

펴낸곳 ㈜사회평론아카데미
등록번호 2013-000247(2013년 8월 23일)
전화 02-2191-1134
팩스 02-326-1626
주소 03978 서울특별시 마포구 월드컵북로12길 17
이메일 academy@sapyoung.com
홈페이지 www.sapyoung.com

ISBN 979-11-89946-57-9 93600

* 이 저서는 2016년 정부(교육부)의 재원으로 한국연구재단의 지원을
 받아 수행된 연구임(NRF-2016S1A6A4A01020154).

블랙마운틴 칼리지

예술을 통한 미래 교육의 실험실

김희영 지음

사회평론아카데미

들어가는 글

블랙마운틴 칼리지는 국내에 잘 알려지지 않은 생소한 대학이다. 1930년대 경제 대공황 시기, 미국 남부 노스캐롤라이나주의 애슈빌에서 조금 떨어진 곳에 위치한 블랙마운틴이라는 마을의 이름을 따서 세워진 교양대학이다. 위기의 시기에 진보적인 교육으로 사회를 변화시킬 수 있다는 희망을 가지고 수많은 실험을 하며 유토피아를 꿈꾸었던 곳으로 기억되기도 한다.

블랙마운틴 칼리지는 학생 개개인이 창의력을 발현할 수 있는 환경을 마련하여 미래를 이끌어 갈 주체적인 민주 시민으로 키우려 했던 실험적인 공동체였다. 통합을 상징하는 학교의 로고가 보여주듯이, 다양한 분야의 인물들이 방문하여 학생들이 자유롭게 사고하면서 성장하도록 이끌었던 이 학교는 서로 간의 차이를 포용하고 창의적인 실험으로 상상력을 키우고자 했다. 또한 배경과 관심사가 다른 학생들과 교수들이 자유롭게 소통하는 공동체 생활을 통해 실행이 없는 배움은 무가치하다는 것을 체득하고, 관습에 매인 편협한 사고에서 벗어나 새로운 가능성에 도전하는 진취적인 태도를 갖도록 했다. 블랙마운틴 칼리지는 지식을 축적하기보다는 지성과 감성을 균형 있게 키우는 전인교육을 목표로 하였다. 이를 위하여 예술을 배움의 중심에 두었던 것이 당시 다른 진보적인 학교들과 구별되는 점이다.

저자가 2018년 여름 블랙마운틴을 찾아 YMCA 블루리지 협회와 에덴 호수 캠퍼스를 방문하게 된 여정은 짧지 않았다. 저자는 2000년대 초 네오-다다를 선도했던 로버트 라우션버그를 연구하는 과정에서 블랙마운틴 칼리지에 관심을 가지게 되었다. 라우션버그는 1940년대 후반에 블랙마운틴에서 요제프 알베르스의 지도를 받았고, 그때 여름학교를 방문했던 작곡가 존 케이지와도 만났다. 그가 1950년대 초에 제작한 〈백색 회화〉 작업은 케이지의 〈4′33″(4분 33초)〉라는 침묵곡(연주되지 않는 피아노곡)에 영감을 주었다. 블랙마운틴 칼리지는 뉴욕 아방가르드의 주역들이 잠시 거쳐 간 주변적인 장소로 언급되고 있을 뿐이었는데, 연구를 통해 이들의 창의적 실험의 원동력을 제공했던 환경이었음을 알게 되었다.

　　그동안 뉴욕 화파의 국제적인 성과에 비해, 경제 대공황과 2차 세계대전이라는 시대적 난관을 극복하고 창의적 사고를 가능케 한 교육적·사상적 기반에 대한 연구는 많지 않았다. 뉴욕 화파 성공의 역사적 뿌리를 알아보기 위해 블랙마운틴 칼리지에 대한 연구를 시작했으나, 그 과정에서 알게 된 여러 사상가·예술가·실험가들의 자유로운 교류와 방대한 사고의 폭, 진취적인 실험, 개인의 잠재력에 대한 믿음, 예술의 근원적 의미와 역할, 개인과 사회와의 관계 등의 논제는 예술 분야에 제한되지 않았다.

　　블랙마운틴 칼리지에 관한 책을 최초로 썼던 마틴 듀버먼이 설립자 중 한 사람인 요제프 알베르스를 만나 그가 블랙마운틴에 기여한 바에 대해 물었을 때, 알베르스는 자신이 학교의 발전에 공헌했다기보다는 블랙마운틴 칼리지에서의 경험이 자신을 변화시켰다고 겸손하게 대답했다. 듀버먼은 그 인터뷰를 회고하면서 이 학교의 역사를 집필하는 과정에서 자신도 변화했음을 고백했다. 블랙마운틴 칼리지를 국내에 소개하는 시점에 그 문구가 마음에 새롭게

와닿는다.

경쟁 위주의 현대 사회에서 효율적이고 생산적인 개인을 키워내는 것이 지상 목표가 되면서, 이러한 방향에 부응하여 개인의 잠재력에 주목하기보다는 효율적인 운영에 주력해 온 것이 오늘날 교육의 현실이다. 발전에 매몰된 현대 사회에서 교육의 방향에 대한 반성적인 성찰이 필요한 시점에 블랙마운틴 칼리지의 다소 이상적인 교육 실험의 예시는 시사하는 바가 크다. 저자는 연구를 진행하면서, 개인의 차이를 인정하고 한 사람도 포기하지 않겠다는 믿음으로 교육하고자 했던 이 학교의 전망이 우리에게 희망을 심어 준다는 생각이 들었다. 무엇보다도 이곳에서 시도되었던 도전적인 실험 정신과 개인의 가능성에 대한 열정적인 믿음에 매료되었다.

블랙마운틴 칼리지는 서구의 선진적인 양식을 수용하면서 전개된 한국 현대 미술의 역사와도 무관하지 않다. 양식이 담고 있는 문화의 근간을 이해하는 것은 문화의 정체성을 아는 데 중요하기 때문이다. 교육적 선회가 절실하게 요구되는 요즘, 창의성을 발달시키기 위해 융합교육이 모색되고 있다. 최근 10여 년간 미국을 중심으로 한 전시 및 저서를 통해 블랙마운틴 칼리지가 재조명되면서 이 학교가 우리에게 주는 문화적·교육적·정신적 유산이 다시금 조명되고 있다. 이 책은 감성 교육을 회복하여 균형 있는 지성인으로 키우려는 전인교육을 지향하고 궁극적으로는 민주주의를 위한 교육을 했던 블랙마운틴 칼리지를 돌아봄으로써 현재 우리에게 들려주는 의미를 재고하고자 한다.

이 책이 출간되기까지 여러 분의 도움과 지원이 있었다. 한국연구재단의 지원이 연구를 진행하는 데 실질적인 도움이 되었다. 블랙마운틴 칼리지를 국내에 소개하려는 취지에 공감하고 출간을 허락해 준 사회평론아카데미의 대표님들께 감사드린다. 그리고 인

내심을 가지고 편집과 교정 작업을 진행해 준 편집진 선생님들께 특별히 감사드린다. 또한 연구 자료를 위해 방문했던 노스캐롤라이나 주립 아카이브 직원들의 도움도 컸다. 아카이브를 방문했을 때 옛 캠퍼스 자리를 보여 주고 필요한 자료를 친절하게 제공하고, 무엇보다도 필요한 도판들을 자유롭게 사용할 수 있도록 지원해 준 배려에 진심으로 감사를 드린다. 특히 책에 필요한 이미지들을 찾아 스캔해 준 연구원 헤더 사우스의 세심한 도움이 큰 힘이 되었다.

이 책은 존 라이스와 요제프 알베르스에 대한 저자의 기존 연구를 기초로 하였다. 연구를 진행하면서 소논문을 발표하고 또 출간하는 과정에서 질문과 조언을 해 준 연구자분들에게 감사드린다. 그리고 집필 과정에 조언을 아끼지 않은 지인들과 국민대학교 학생들의 관심에도 고마움을 전한다. 모든 분들의 도움이 코로나19 사태로 사회적 거리 두기가 절실한 시기에 제공된 것이었기에 더욱 소중했다. 이러한 노력의 결실로 출간되는 이 책이 다음 세대의 변화를 위한 희망을 전하게 되기를 바란다.

2020년 봄
김희영

차례

1 경험을 통한 전인교육

1930년대 경제 대공황 시기에 미국 남부의 노스캐롤라이나 산자락의 작은 마을 블랙마운틴에 위치한 YMCA 블루리지 협회 건물을 임대하여 소규모의 사립 교양대학이 세워졌다. 매년 여름 수련회 기간을 제외한 9개월 동안 건물과 부지를 사용하기로 하고 마을 이름을 따라 블랙마운틴 칼리지(Black Mountain College, 이후 BMC로 표기)로 학교 이름을 지었다. 1933년 가을에 설립되고 1957년 봄에 폐교되기까지 24년 동안 1,200명 가까운 학생들이 BMC를 거쳐 갔다.

BMC는 학생 고유의 잠재력을 개발하고 주체적인 사고력과 실험 정신을 일깨우고자 했으며, 배운 것을 공동체 생활 속에서 실행함으로써 개인과 사회의 관계를 체득하게 했다. 자립 운영을 위한 재정을 확보하지 못해 폐교된 BMC는 급진적인 교육 실험이 실패한 사례로 여겨져 한동안 미국의 교육사에서 잊히었다.

그러다가 1960년대 말부터 BMC의 교육 철학과 민주적 교육에 대한 재평가가 간헐적으로 이루어졌으며, 최근 들어 BMC에서 실행되었던 예술적 실험에 관심이 쏠리면서 전시와 저서를 통해

BMC가 남긴 유산이 다시 재조명되고 있다. 이 책은 '교육적 선회'가 절실하게 요구되는 현재의 시점에서, 1930년대 전체주의의 위협에 맞서는 민주적 시민으로 교육하기 위해 구체적인 대안을 모색하고 진보주의 교육을 실행했던 역사의 장으로서 BMC를 되돌아보고자 한다.

　　BMC 설립자들은 지식의 축적을 강조하는 엘리트 교육보다는 지성과 감성의 균형 잡힌 교육을 통해 성숙한 시민으로 키우려는 전인적인 목표에 뜻을 모았다. 이에 실험과 경험을 중시하는 존 듀이(John Dewey, 1859~1952)의 교육 철학이 중요한 정신적 근거가 되었다. 최소한의 구조를 가지고 시도되었던 BMC에서의 교육적 실험은 비록 24년이란 짧은 기간으로 끝났지만 획기적이었다. BMC에서는 관습적으로 분리되어 온 삶과 예술, 교육과 사회적 실행이 하나로 어우러졌다. BMC 설립자들은 학생과 교수, 교육와 행정 업무가 분리되는 것을 최소화하고자 했다. 행정적 분리와 역할을 세분화하는 과정에서 위계질서가 고착될 수 있다고 생각했기 때문이다. 또한 학생들과 교수들이 함께 생활했던 BMC 공동체 안에서는 창의적인 탐구가 지속되었다.

　　전인교육을 통해 민주적 시민으로 키우려 했던 BMC에서는 예술적 사고와 실행을 중요시했다. 예술을 중요시한 BMC의 창의적인 교육은 2차 세계대전 이후 국제적 아방가르드를 선도한 미국의 현대미술 형성에 기여한 것으로 평가되기도 한다. BMC는 단기간 운영된 작은 학교였으나 예술을 포함한 여러 영역의 다양한 사고의 계보 안에서 중요한 위치를 차지한다. BMC는 미국 애팔래치안 지역의 실험주의와 고답적인 유럽 모더니즘을 융합하여 고유의 역동적이고 창의적인 분위기를 만들었다. BMC의 목표는 강인하고, 예리한 통찰력을 갖추며, 경험과 이해, 실질적인 역량에 기초한 지식

1-1 BMC 로고
요제프 알베르스가 1933~1934년에
디자인했다. '새로운 인간'의 옆모습을
간결하게 보여 주는 오스카 슐레머의
바우하우스 인장을 참고했다. 통합의
상징인 단순한 원으로 대체하고, 학교
이름을 원 밖으로 놓아 자유롭게 했다.
둥근 고리 형태는 함께 와서 함께 서서
함께 일하는 것을 강조한다. 그리고
큰 원 안의 작은 원, 원색과 흰색, 빛과
그림자의 균형이기도 하다.

을 가진 시민으로 교육하는 것이었다. BMC는 주체적이고 성숙한
개인들이 사회 전반에 발전적인 변화를 가져올 수 있다고 믿었다.
BMC의 교육은 궁극적으로 민주주의를 위한 것이었다.

2장에서는 BMC 설립 배경과 취지, 그리고 진보적 학교 설립에
대한 미국 내의 역사적·문화적 배경을 살펴본다. BMC 설립에는 롤
린스 칼리지를 사임한 고전철학자 존 앤드류 라이스(John Andrew
Rice, 1888~1968)와 물리학자 테오도르 드레이어(Theodore Dreier,
1902~1997)가 주도적인 역할을 했다. 그들은 바우하우스 교수였던
요제프 알베르스(Josef Albers, 1888~1976)를 초빙하여 예술을 BMC
교육의 중심에 두는 방향을 설정했다. 그리고 학교 운영 방식과 공
동체 생활에서 자치를 중시했다. BMC는 캠퍼스 신축과 농장 운영
등의 공동체 활동으로 전개된 자치에 근거하여 외부의 이념적·경
제적인 통제에 저항했다. 또한 교수진과 학생들의 생활 영역이 분
리되지 않았던 소규모 공동체 안에서 서로 다른 분야의 학생들이
기숙사와 식당 공간을 자연스럽게 공유하면서 생각을 자유롭게 나
누었다.

다음으로 BMC에서의 교육과 생활의 정신적 근간이 되었던 존 듀이의 철학과 BMC의 관계를 살펴본다. 1920~1930년대 교육의 혁신이 필요하다고 생각했던 교육자들에게 듀이의 진보주의 교육 철학은 매우 중요했다. 듀이는 배움을 위해 마련된 학교 환경 안에서의 '교육적인 경험'을 강조했다. 기존의 지식을 답습하기보다는 경험을 통한 성장과 변화를 중요시했다. 개인의 성장, 개인과 사회와의 관계를 강조했던 듀이의 교육 철학은 BMC의 교육과정, 생활, 활동 전반에 반영되었다. BMC의 교육 목표는 학생들이 무비판적으로 권력에 복종하고 경쟁에 치중한 개인주의를 추구하기보다는, 창의적이고 생산적인 상호 협력 안에서 사회적 책임감을 높이도록 이끄는 것이었다.

3장에서는 BMC의 설립 철학과 교육 전망을 존 라이스와 요제프 알베르스의 입장을 통해 살펴본다. BMC가 당시 다른 진보적 학교들과 구별되는 점은 민주적 교육을 실현하는 데 있어 예술을 중요시했다는 것이다. 예술을 교육과정의 핵심에 두고 민주적 교육을 추구했던 라이스와 상호 존중의 관계를 강조하면서 예술 수업을 진행했던 알베르스는 학교의 기본 방향을 설정했다. 이들은 인간의 성장에서 창의적이고 정서적인 면을 중시했다. 그리고 민주주의를 발전시켜 나갈 개인의 능력을 계발하는 데 예술이 반드시 필요하다고 믿었다. 또한 세계를 '관계' 안에서 이해하는 과정을 개인의 주체적인 배움의 과정으로서 강조했다. 이들은 지식의 기초로서 경험과 실험을 강조하고, '삶'과 '배움'이 반드시 연결되어야 한다는 듀이의 교육 철학에 공감했다.

실험을 창조적인 과정으로 이해했던 알베르스의 예술 교육은 듀이의 철학과 긴밀하게 연결되었다. BMC에 도착하여 학생들에게 "눈을 뜨게" 하겠다는 알베르스의 말은 세계를 새롭게 보도록 교육

하려는 그의 전망을 보여 준다. 알베르스는 예술 창작과 더 나은 사회 간의 반성적인 관계를 윤리적인 측면에서 바라보았다. 그리고 관찰과 시행착오 과정을 거쳐 지각이 발달함을 강조했다.

4장에서는 BMC 교육의 핵심적 기초 중 하나인 학제 간 교육의 취지를 알아보고, 교육과정의 특성과 학제 간 교육의 실행을 살펴본다. BMC에서는 "학생이 교육과정"이었다. BMC의 학생들은 자신의 관심에 부합하는 과목들과 교수들을 선택하여 자율적이고 능동적으로 자신의 연구 계획을 짰다. BMC에서는 정해진 교육과정이란 것이 없었다. 학생들은 독립적으로 사고하고 지적인 결정을 내리는 방식을 배웠다. 라이스는 관찰과 실험에 기초하여 실행을 통해 배우는 방식의 교육과정을 추구했다.

대중적으로 생각하는 것과 달리 BMC가 전적으로 예술학교는 아니었으나, 다양한 수업의 중심에 예술이 있었다. 학생들이 전공을 정하기 전 단계에서는 순수예술, 무대, 음악, 문학, 건축, 수학, 물리학, 화학, 지리학, 역사가 학제 간 교육과정에 통합되었다. 예술은 학생들이 학제 간 교육으로 문제 해결을 하는 훈련 과정에 필수적이라고 여겨졌다. 이는 감성과 지성 모두가 교육되어야 함을 의미한다. BMC에서는 실질적인 경험을 할 수 있는 다양한 실습 프로그램이 활성화되었고, 이는 학술 프로그램만큼이나 중요했다. 학제 간 교육을 실행하기 위해 다양한 학제의 교수들이 초빙되었으며, 이러한 교육 환경에서 학생들의 독창적인 연구와 활동이 이루어졌다.

5장에서는 알베르스가 주도하여 시작된 여름학교의 운영 과정을 돌아보고, 여름학교를 통한 개방적인 예술 수업(1944~1956)에 대하여 살펴본다. 여름학교를 통해 뉴욕 아방가르드 작가들이 BMC에 초빙되어 학생들은 당시 뉴욕의 젊은 작가들이나 비평가들

과 만날 수 있었다. 여름학교는 지리적으로 고립된 학교의 한계를 극복하는 데 중요한 역할을 했다. 폐교 이후 예술 분야 학생들이 뉴욕의 예술 현장과 연계하여 활동을 지속하는 데도 도움이 되었다.

1940년대 말과 1950년대 초반에는 다양한 장르에서 활동하는 작가들의 실험적인 융합 작업도 시도되었다. 그리고 학생들과 교수들 간의 협업을 통해 다학제적인 실험이 전개되었다. 특히 작곡가 존 케이지(John Cage), 무용가 머스 커닝햄(Merce Cunningham), 화가 일레인과 빌렘 데 쿠닝(Elaine and Willem de Kooning), 건축가 리처드 버크민스터 풀러(Richard Buckminster Fuller)를 통해 미술, 건축, 무용, 음악 분야의 창의적 사고가 활발하게 교류되었던 점이 눈길을 끈다. 풀러는 학생들과의 꾸준한 실험 끝에 지오데식 돔(geodesic dome)을 구축하는 데 성공했다. 커닝햄이 주축이 된 〈메두사의 책략〉 퍼포먼스에서는 여러 인물이 협업했다. 케이지는 우연작동이라는 개념에 근거하여 최초의 해프닝으로 거론되는 〈무대작품 1번〉이라는 실험적인 작업을 구현했다. 뉴욕의 추상표현주의를 선도했던 화가들도 여름학교에 초빙되었다.

BMC에서의 교육은 민주적(democratic)이기보다는 민주주의를 위한(for democracy) 것이었다. 즉, 교육 자체가 민주주의를 위한 수단이었다. BMC의 목표는 학생들이 윤리적으로 감응하는 것을 배워 변화하고 성장하도록 하는 것이었다. BMC에서 자유와 민주주의 개념은 윤리적 이상으로 이해되었다. BMC는 배움의 지도를 다시 그리게 하는 이상향적인 전망을 새롭게 일깨웠다.

이러한 이유로 BMC는 1930년대 유럽의 권위주의적 독재를 피해 망명한 사람들의 은신처가 되었다. 바우하우스 창립자 발터 그로피우스(Walter Gropius)는 1944년 8월 BMC에서 했던 강연

에서 "BMC는 정신적 영향력을 강하게 높일 수 있기에, 이곳에 오는 모든 사람은 여기에서 경험할 수 있는 새로운 삶의 진수가 주는 매력에 빠져든다"고 말했다.

　　전체주의의 위협에 직면했던 시기에 전인교육을 꿈꾸고 민주적 시민으로 교육하고자 했던 BMC에서의 실험적이고 진보적인 교육의 유산은 오늘날에도 여전히 유효하다. 감성과 이성의 균형을 이룬 개인의 전인적인 성장, 개인과 공동체의 관계, 타인에 대한 배려와 존중이라는 근원적인 교육을 예술 경험을 통해 얻게 되는 상상력과 창의력에 연관시켰던 점은 현재에도 시사하는 바가 크다.

2 블랙마운틴 칼리지의 역사와 교육 철학

새로운 형태의 사립대학인 BMC는 미국의 전통적인 교육의 대안으로서 설립되었다. 존 라이스를 포함한 설립자들은 존 듀이의 진보주의적 교육 철학에 근거하여 민주적인 교육 공동체를 만들었다. 교사는 기존의 지식을 수동적인 학생에게 전달하기보다는 학생이 경험을 통해 배우면서 성장하도록 이끌었다. 개개인의 잠재력을 개발하여 주체적인 민주 시민으로 키우려는 교육 목표 아래 새로운 것에 대한 탐구와 실험, 예술적인 창의성을 중요하게 생각했다.

그러나 학생들의 자유로운 성장에 필요한 교육 환경을 유지하는 것은 현실적으로 힘들었다. 결국 BMC는 1957년 3월에 폐교를 결정했다. 하지만 민주주의를 위한 교육은 당시의 시대적 요구를 반영한 것이었다.[1] 여기서는 BMC 설립과 운영 과정, 공동체의 성격, 듀이의 교육 철학에 근거한 진보주의적 교육 목표 등을 전반적으로 살펴보기로 한다.

2.1. 설립 배경과 운영 방식

2.1.1. BMC의 설립

BMC가 설립된 1930년대는 미국이 국내외적으로 격변의 시기였다. 경제적으로는 1929년 뉴욕 증시가 폭락하면서 대공황이 시작되었다. 곡창 지대인 미국 중부에는 극심한 가뭄이 이어져 농민들이 고향을 등지고 떠나는 인구 대이동이 있었다. 정치적으로는 유럽에서 파시즘·나치즘·공산주의와 같은 전체주의가 확산되면서 민주주의 체제를 위협했다. 1933년 1월에 히틀러가 독일 총리로 임명된 이후 베를린의 바우하우스가 폐교되고, 예술가·지식인·유대인들에 대한 박해가 시작되었다. 이에 히틀러의 독재를 피해 미국으로 망명 오는 사람들이 많아졌다. 미국인들은 대공황을 극복하기 위한 개혁과 이상적인 사회를 꿈꾸었다. 새로운 경제적·정신적 질서를 통해 이러한 전망이 이루어질 것이라는 기대가 있었다. 루스벨트 대통령은 경제 위기를 극복하기 위해 뉴딜 정책(1933~1939)을 실시했으며, 특히 예술가들과 문인들을 구제하기 위해 '공공작업예술정책(Public Works Art Project: Work Progress Administration/Federal Art Project의 전신)'을 시행했다.

한편, 교육을 개혁하여 이 시기의 정신적 위기를 극복하려는 절실함도 있었다. 당시 대형 주립대학은 정부 기금에 의존하여 운영했고, 정해진 수업 시수와 취득 학점으로 학생들을 평가했으며, 직업 지향적인 교육에 치중했다. 개인의 차이를 존중하지 않는 이러한 교육에 대한 비판이 제기되면서 소규모의 진보적 사립대학들이 그 대안으로 신설되기 시작했다. 여기에는 베닝턴 칼리지(Bennington College), 세라로런스 칼리지(Sarah Lawrence College),

2-1 존 라이스, 1930년대.
사우스캐롤라이나 지역 목사의 아들이었던
라이스는 테네시주의 웹스쿨에서 그리스어,
라틴어, 수학을 공부했다. 툴레인 대학에서
수학하던 중 장학금을 받아 옥스퍼드 대학에서
법학을 공부했고, 귀국하여 시카고 대학에서
영문학을 공부했다. 그는 롤린스 칼리지에 초빙되기
전에 웹스쿨, 네브래스카 대학, 더글러스 칼리지에서
가르쳤다. 그는 윌리엄 제임스와 존 듀이의
공리주의적 사고를 중시하면서 미국 대학 교육의
개선을 위한 진보주의적 방안을 추구했다.

BMC가 포함된다. 기존의 사립대학에서도 교육과정을 유연하게 운영하고 변화를 시도하면서 당시 개혁 의지를 반영했다.

BMC의 설립자들

BMC의 설립은 이상적인 교육의 꿈을 실현하기 위해 미리 계획한 것이 아니었다.[2] 오히려 당시 진보적 교육을 지향하는 학교였던 롤린스 칼리지(Rollins College, 플로리다주의 윈터파크에 위치한 교양대학)에서 교육에 대한 이견으로 발생한 사건이 계기가 되었다. 존 라이스가 해밀턴 홀트(Hamilton Holt) 총장과 교육과정에 대한 의견 차이로 대립하면서 해고를 당한 것이다.

1925년 롤린스 칼리지 총장으로 취임한 홀트는 개혁을 추진하면서 1930년 7월에 진보적인 고전철학자 라이스를 초빙했다.[3] 홀

트는 점차 교육과정에 관여하며 개선책의 일환으로 강의(lectures) 대신 학생과 교수 간의 관계를 개선할 수 있는 방식의 수업(conferences)으로 대체하면서 학생들에게 하루 8시간 수강하게 하는 교육과정을 강요했다.[4*] 또한 교수 채용에서 연구보다는 효율적인 교육 역량을 선호했으며, 교수진의 자유로운 의사 표현을 암묵적으로 억압했다. 자유롭고 독립적인 사고를 주장했던 라이스는 결국 홀트와 대립하기 시작했다. 무엇보다도 교육과정에 대한 의견 차이가 치명적이었다. 라이스는 홀트가 추진하는 교육과정이 시대착오적이라며 정면으로 맞섰다. 그 결과 라이스는 종신 교수로 채용되었음에도 불구하고 1933년 4월에 전격 해고되었다. 라이스의 진취적인 입장에 공감하고 부당한 행정 정책에 반대하는 동료 교수 7명과 학생 12명이 그와 함께 롤린스 칼리지를 떠나는, 반란과 같은 사건이 일어났다.[5]

한편, 라이스는 자유롭게 비판은 했으나 학교를 설립하여 운영하려는 의도는 결코 없었다. 더욱이 학교 운영에 요구되는 행정력이나 자금 조달 능력이 뛰어나지 않았다. 하지만 라이스와 함께 롤린스 칼리지를 사직한 동료들 가운데 물리학자 테오도르 드레이어, 뉴욕 변호사였던 랄프 룬스베리(Ralph Lounsbury), 화학자 프레드릭 조지아(Frederick Georgia)는 새로운 학교 설립에 관심이 있었다.[6**] 라이스는 함께 퇴직한 동료들에게 호의는 있었으나 학교를 같이 설립할 만큼 교육 철학을 공유하는지, 또 교수로서 자질이 충

* 홀트가 채택한 새로운 교육과정 계획안에는 '1일 8시간 수업(Eight-Hour Day)'이 포함되었다. 이는 모든 학생이 하루에 2시간 단위 수업을 3과목 듣고 나머지 2시간은 교수의 지도 아래 연습하는 수업을 하여 8시간 수강하는 것이다. 많은 학생들은 수업의 지루함과 비생산성에 대하여 불만을 토로했다.
** 룬스베리는 학교 설립 직후 심장마비로 사망했다. 조지아가 개교 첫해에 교장을 지냈고, 곧바로 라이스가 교장직을 맡았다.

분한지에 대한 확신이 없었다. 그러나 동료들은 그가 이론적으로 항상 주장했던 자유로운 학교를 설립할 것을 지속적으로 요구했다. 무엇보다도 라이스는 자신을 따라 퇴교한 학생들에 대해 책임감을 느꼈다. 학생들 중에는 라이스에 동조했다는 이유로 장학금이 취소되어 롤린스 칼리지에서 더 이상 학업을 계속할 수 없어 자퇴한 학생도 있었다.

이에 라이스는 아직 완전하지 않으나 이상적인 교육에 대한 꿈을 실행에 옮기기로 결정했다. 그는 1933년 여름, 아들 프랭크가 운전하는 차를 타고 13개 주를 방문하면서 학생들과 부모들을 만났고, 채용할 직원들을 찾아다녔으며, 자금 확보를 위해 애썼다.

그리고 마침내 YMCA 블루리지 협회(Blue Ridge Assembly) 소유의 건물을 임대하기로 결정했다. 이 건물은 노스캐롤라이나의 애슈빌(Asheville)에서 15마일 떨어져 있는 블루리지 산맥의 한 자락에 위치한 블랙마운틴이란 마을에 있었다. YMCA 여름 수련관으로 사용되던 이 건물은 계곡과 산으로 둘러싸여 전망이 좋은 나지막한 언덕 위에 자리 잡고 있었으며, 여름 석 달 동안만 사용되고 나머지 아홉 달은 비어 있었다. 평화로운 위치, 넓은 공간, 저렴한 임대료는 학교 설립에 적절한 조건으로 생각되었다.

BMC의 개교

라이스는 1933년 8월 24일 블루리지 협회와 임대 계약을 맺고 9월 25일에 개교했다.[7] 근방에 위치한 작은 도시인 블랙마운틴의 이름을 따라 학교 이름을 '블랙마운틴 칼리지'라고 지었다. 학교는 교수 9명과 학생 15명으로 시작되었으며, 비영리법인을 구성한 교수진이 소유하고 운영했다.[8] 개교 후 첫 몇 년 동안은 블루리지 캠퍼스에서 생활했으며, 대부분의 강의와 활동은 고전주의 양식으로 지어진

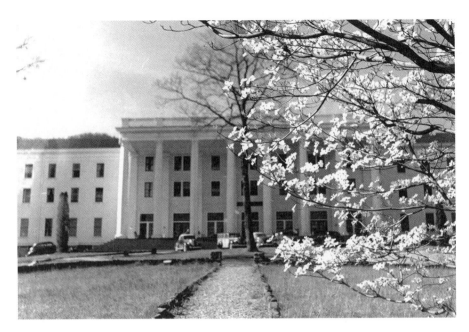

2-2 YMCA 블루리지 협회의 로버트 리 홀.

로버트 리 홀(Robert E. Lee Hall)*에서 이루어졌다. 학생들은 체육 수업 대신 1,600에이커(6.5km²) 크기의 농장에서 채소를 기르고 가축을 키우거나 건축과 유지·보수 등의 실습 프로그램에 참여했다.⁹

학교 설립이 구체화되면서 라이스는 학교를 함께 이끌어갈 교수진을 구성하기 시작했다. 그는 예술을 교육과정의 중심에 두어

* 로버트 리 홀은 1933년부터 1941년까지 BMC 캠퍼스와 교직원·학생들의 기숙사로 사용된 주요 건물이다. 뉴욕 건축가 루이 잘라드(Louis Jallade)가 설계하여 1912년에 건축되었다. 로버트 리 홀 뒤편에는 식당, 오른편에는 산에서 내려온 물로 채워지는 수영장이 있다. 1,600에이커의 넓은 부지는 1906년 YMCA에서 기독교 여름 수련관으로 사용하도록 윌리스 웨더포드(Willis Weatherford)가 매입하였다. 존 라이스는 블루리지 협회 건물을 처음 둘러보고 "완벽하다. 여기에 평화가 있다. 그리고 추운 겨울을 날 수 있는 중앙난방, 담요, 침대 시트, 접시, 그릇 등을 저렴한 임대료로 사용할 수 있다"고 적었다. 이후 7년간 학교 건물로 임대하는 동안에도 매해 여름 수련관으로 사용할 수 있도록 모든 학생과 교직원들이 짐을 옮겨 비웠다. 로버트 리 홀 현관에서는 스와나노아 계곡이 내려다보이고 북쪽으로 블랙마운틴이 보인다. 주변 전망이 좋아 수업이나 비공식적인 모임, 무도회 등이 현관에서 열리곤 했다.

야 한다는 생각을 가지고 있었다. 그러나 결코 예술대학을 생각한 것은 아니었다. 이를 위해 뉴욕 현대미술관(MoMA)을 찾아가 초대 관장인 알프레드 바(Alfred Barr)를 비롯하여 에드워드 바르부르크(Edward M. M. Warburg)와 필립 존슨(Philip C. Johnson)을 만나 자신이 희망하는 교육에 대해 설명하고 조언을 구했다. 라이스의 취지를 이해한 바와 존슨은 곧 요제프 알베르스를 추천했다.

바는 1920년대 말에 바우하우스를 방문하고 알베르스를 만난 적이 있다. 몇 년 전 베를린의 바우하우스에서 알베르스 부부를 만났던 존슨은 1933년 라이스를 만나기 6주 전에 알베르스 부부를 다시 만났다. 당시 나치 정권 아래 바우하우스는 폐교 위기를 맞았

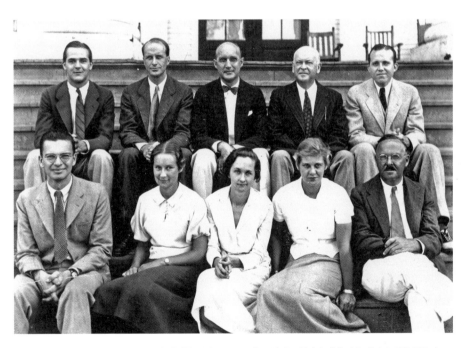

2-3 1933년 9월 설립 당시 BMC 교수와 직원들. 알베르스 부부가 11월에 도착하기 전에 찍은 것이다. 왼쪽 위부터 시계 방향으로 존 에버츠, 테오도르 드레이어, 프레드릭 조지아, 랄프 룬스베리, 윌리엄 힌클리, 존 라이스, 엘리자베스 보글러, 마거릿 베일리, 헬렌 라몬트, 요셉 마틴.

다. 존슨은 유대인인 아니 알베르스(Anni Albers)의 안전을 염려하여 알베르스 부부를 미국으로 초청하고 싶었으나 직장을 마련할 수 없어 난감해하고 있던 터였다. 라이스는 알베르스에 대한 이야기를 듣고 직감적으로 그가 적임자라고 생각하여, 영어 소통이 불가능하다는 사실을 전혀 문제 삼지 않고 초빙하기로 결정했다.

알베르스는 뜻밖의 곳에서 갑작스런 채용 소식을 듣고 의아해했으나 "개척의 모험(a pioneer adventure)"을 계획하는 학교라는 편지를 받고 수락했다. 알베르스 부부는 개교한 지 두 달 뒤인 1933년 11월 말 추수감사절 며칠 전에 블랙마운틴에 도착했다.[10]

설립자 중에는 뉴잉글랜드 상류 사회 가문의 테오도르 드레이어도 있었다. 조용한 성격의 드레이어는 라이스가 주도할 때 종종 뒷전에 있었으나, 라이스·알베르스와 함께 1933년부터 1949년까

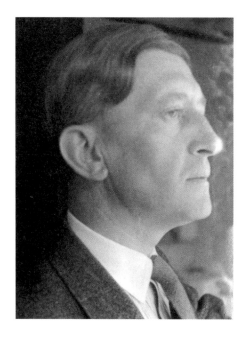

2-4 요제프 알베르스.
1888년 독일 가톨릭 가정에서 태어난 알베르스는 1925년에 유대인인 아니 알베르스와 결혼했다. 1933년 11월 BMC로 이주하여 1949년까지 회화 프로그램을 주도했다. BMC의 교수 초빙 전보에 알베르스는 영어를 한마디도 못한다고 답변했으나 드레이어가 독일어로 작성한 장문의 편지를 보내 BMC의 취지를 설명했다. 부인 아니가 그의 통역자로 중요한 역할을 했다.

2-5 테오도르 드레이어, 1942년.
드레이어는 BMC에서 수학을 강의하면서
재정 업무를 맡았고 평의원으로 봉사했다.
학교 운영 자금을 마련하고 비판적인
사람들을 설득하는 데 기여했다.
1949년 BMC를 그만둔 후에는 롤린스
대학에서 강의하기 전에 일했던 제너럴
일렉트릭에 원자물리학자로 복귀했다.

지 교수진을 대표했던 인물이다.[11]* 새로운 대학을 세우기로 결정하고 YMCA 여름 캠프 부지가 정해지자, 드레이어도 BMC를 위한 조직을 구성하고 재정을 마련하기 위해 발벗고 나섰다. 20세기 유럽 아방가르드 미술을 미국에 소개하는 데 중요한 역할을 했던 캐서린 드레이어(Katherine Dreier)의 조카였던 그는 미국 사회 부유층과의 친분을 활용하여 BMC의 운영 자금을 확보하는 데 실질적인 기여를 했다. 또한 16년간 재직하면서 가장 오랫동안 학생들을 가르쳤던 교수 중 한 사람이었다. 재직 기간에는 대부분 BMC 교수들로 구

* 테오도르 드레이어(Theodore "Ted" Dreier)는 실습 프로그램을 열정적으로 추진했으며, 자금 조달을 위해 가장 애썼다. 비록 학교 재정이 적자인 적은 없었으나, 1940년대 말 드레이어가 해고된 직후 재정이 급격하게 악화되었다. 아들 테드 드레이어 Jr.는 4살부터 17살까지 BMC에 있었으며, 1947~1949년 BMC에 학생으로 등록하여 예술을 포함한 수업을 들었다. 이후 정신분석학자가 되었다.

성된 행정 조직인 평의원회의 회계를 맡아 봉사했다. 이처럼 드레이어는 고답적이고 이상향적인 공동체였던 BMC가 현실적으로 운영될 수 있도록 재정 기반을 마련하는 데 중요한 역할을 했다.

BMC의 설립 취지

드레이어는 학교의 재정 운영 외에도 학교를 대외적으로 홍보하기 위해서 노력했다. 그는 BMC가 개교하기 전인 1933년 7월 라이스에게 편지를 쓰며 「예비 공지문(preliminary announcement)」을 전했다. 이 공지문은 BMC에 지원할 학생·부모·후원자들을 포함하여 이 학교에 관심을 가지는 모든 사람들에게 배포할 것을 고려하여 작성되었다. 그는 다음과 같이 라이스에게 정중하게 편지를 썼다.

> 당신(라이스)의 비평 또는 조언을 듣기 위해 「예비 공지문」 복사본을 한 부 첨부합니다. 우리가 같은 이야기를 하고 있음이 분명해야 하기 때문입니다. 제가 작성한 이 글이 공인된 서한은 아니지만 몇몇 학생들로부터 들은 바에 따르면, 이 시점에서 일관성 있는 문서화된 글이 있으면 좋을 것이며, 특히 학부모들에게 설명하는 데 도움이 되리라 생각합니다.[12]

4쪽의 문서로 작성된 「예비 공지문」에는 BMC의 등록금부터 지원 과정, 교수진 명단에 이르는 모든 것이 요약되어 있었다. 흥미롭게도 이 문서의 명단 상단에는 수기로 추가 기입한 듯한 '요제프 알베르스, 예술(Josef Albers, Art)'이 적혀 있다. 아마도 알베르스가 그해에 BMC 교수진에 늦게 합류했기 때문일 것이다. 이 문서는 다음과 같이 시작한다. "요람(College catalog)을 인쇄하는 것이 지체되어 다음의 예비 공지문은 등사 인쇄본으로 공표된다." 비록 롤린

스 칼리지에 대한 직접적인 언급은 없으나, 처음 2쪽은 새로운 대학을 시작하는 심각한 어려움과 큰 장점에 대한 단조로운 설명이 나온다. 그러나 롤린스 칼리지에 대한 듀이적 일침을 가하면서 다음과 같이 적었다.

새롭게(de novo) 시작하면서 오래된 대학들이 저지르는 실수를 피할 수 있을 것이다. 또한 다른 대학들의 실험에 의거하는 것이 가능할 것이며, 동시에 순수하게 실험적인 정신으로(experimental spirit) 새로운 방법을 시도할 수 있을 것이다.

이 글은 롤린스 칼리지가 고등교육 제도로서 실패했다는 것을 전제하고 실험 정신, 배움, 개인의 경험을 강조했다. 이어 BMC에서 시행될 민주적인 행정 구조를 다음과 같이 기술했다.

BMC의 핵심을 이루는 교수와 학생들은 비전문적인 이사회(Board of Trustees)를 없애고, 주로 교수진으로 구성된 평의원회(Board of Fellows)로 대체하기로 결정했다. 통상적인 의미에서 총장은 없을 것이다. 학교의 부처(the office)는 교수진이 맡아서 교대로 운영할 것이다.

애슈빌 지방 신문도 BMC 개교 직전에 새로운 학교의 설립 취지를 보도했다. 전통적인 학교가 저지르는 관습적인 폐해를 막기 위해 이사회를 대신하여 교수와 학생이 참여하는 민주적인 평의원회를 구성하고, 총장 없이 교수들이 교대로 책임을 맡는 운영 방식 등을 알렸다. 이와 더불어 예술을 독려하는 BMC의 취지도 긍정적으로 기술했다.

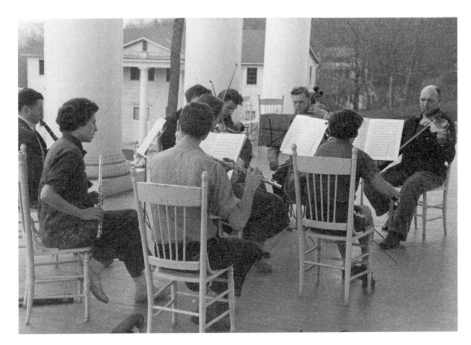

2-6 **오케스트라 연습, 로버트 리 홀 현관, 1939년.** 프레드릭 조지아가 오른편에서 바이올린을 연주하고 있다.

전문적인 예술가를 양성하려는 노력을 기울이지는 않을 것이지만, 회화·음악·연극이 교육과정에서 중요할 것이다. 지적인 깨우침이 다른 어떤 방법보다 이런 예술을 하면서 훨씬 효율적으로 이루어지는 것을 종종 경험했기 때문이다.[13]

1930년대 진보주의 교육을 추구한 다른 대학들도 예술을 교육과정에 포함하기 시작했다. 그러나 BMC에서 예술을 교육과정의 핵심에 두고 예술을 직접 실행하는 경험을 중요시한 점은 매우 혁신적이라 할 수 있었다.[14] 교육과정의 핵심에 예술을 두려는 BMC의 취지는 당시 미국 교육과정에서는 중요한 개혁이었다. 왜냐하면 대부분의 학교에서 예술은 공식적으로 배포되어야 하는 고급 문화

이거나, 아니면 공식적으로 무시해야 하는 가벼운 재미와 게임으로 양분되었기 때문이다.

BMC 개교 이후 20여 년간 서부 노스캐롤라이나의 작고 외진 마을 블랙마운틴으로 세계적으로 명망 있는 진취적인 교사들과 예술가들이 모여들었다. 교수들은 수업 구성에서 전적인 자율권을 가졌다. 정해진 교육과정이 없었고, 광범위한 주제의 수업이 개설되었으며, 과학과 예술을 동등하게 가르쳤다. 책임감 있는 사회의 구성원으로 성장하는 데 예술을 직접 해 보고 경험하는 것이 필요하다고 생각했기 때문이다. 예술은 점차 주요 과목이 되어 몇 년 후에는 예술을 공부하러 오는 학생들이 많아졌다.[15]

정치·경제 위기를 겪으면서 BMC 설립에 참여했던 교수들은 교육 혁신을 통해 사회를 변화시킬 수 있다고 믿었다. 그들은 경험을 통한 배움, 학제 간 교류, 교수와 학생 간의 소통을 통해 다음 세대를 이끌어 갈 민주적 시민으로 키우고자 했다. 이들은 새로운 변화에 필요한 다음 사안에 의견을 모았다. 즉, "고위 행정이 학교를 관리하는 것을 배제한다. 학교의 전체 공동체가 학교 운영과 관리에 참여한다. 학생들은 자신의 배움에 대해 책임을 진다. 예술의 실행을 중요시한다. 시니어 단계에서의 학업은 강의보다는 지도교수의 안내에 따라 프로젝트를 진행한다. 학점을 배제하고, 졸업 인증은 외부 평가자가 한다"는 것이었다.

이제 교육 개혁을 위해 BMC가 어떤 노력을 기울였는지 구체적으로 살펴보자. 교육과정의 특성은 4장에서 상세하게 다룰 것이며, 개방적인 예술 수업을 진행했던 여름학교에 관해서는 5장에서 논의할 것이다.

2.1.2. 진정한 자치 공동체

BMC는 진정한 자치로 운영된 공동체였다. 교수진이 학교를 소유하고 총장과 이사회가 없는 BMC는 교수들의 천국으로 여겨지기도 했다.* 설립 당시부터 교육을 담당하는 교수진이 학교 업무를 관장하여 교육과 행정이 분리되지 않았다. 교수들은 교육 정책과 학생 생활 지도를 담당했을 뿐 아니라 회계, 기금 마련, 신임 교원 임용, 학생 입학 같은 행정 업무를 교대로 맡았다. 부분적으로는 대학 안에서의 당연한 책임으로서, 부분적으로는 대학 업무에 교육적인 태도를 반영하기 위해 행정 업무를 했다. 어떠한 외부의 통제도 없이 운영된 민주주의 원칙은 폐교할 때까지 유지되었다.

운영 조직

매년 공지된 BMC의 운영 조직으로는 평의원회(Board of Fellows), 자문위원회(Advisory Council), 학생 임원진(Officers of the College)이 있었다. 평의원회는 선정된 교수들과 학생 임원들로 구성되었고, 재정 운영과 교수 채용 및 해고를 담당했다. 매년 교수진 중 한 사람을 다음 해 회장(chairman) 또는 교장(rector)으로 선출했다. 교장은 교수회의와 평의원회의를 주관하였고, 대외적으로 학교를 대표하는 역할을 맡았다. 그러나 교장은 설득하는 역할 외에 통제력은 없었다. 평의원회는 비서와 회계 관리자를 선발했다. 회계 담당자 한 사람이 예산을 작성하고 보관했으며, 비서 한 사람이 회의를 기록하고 공식 서한을 작성했다. 그러나 이후에는 전업 사무직, 사서, 농부 등을 고용하여 운영했다.

* BMC는 주식을 보유하지 않은 법인을 구성한 교수진이 소유하고 운영했다. 법인 구성원에 방문 교수, 보조 강사, 강사, 행정 직원은 포함되지 않았다.

평의원회에서 정기적으로 논의하는 것 외에 공동체 관련 주요 사안에 관해서는 학생과 공동체 회의에서 투표 대신 토론을 통해 해결했다.[16] 의제에 대해 투표를 하기보다는 학교 구성원들이 만나서 함께 문제를 해결하는 것이 중요했다. 1934년의 평의원회는 존 라이스, 요제프 알베르스, 테오도르 드레이어, 프레드릭 조지아, 요셉 마틴(Joseph Walford Martin, 영어 교수), 나다니엘 프렌치(Nathaniel Stowers French, 학생 대표)로 구성되었다. 라이스는 이에 대하여 "BMC는 단지 또 하나의 대학이 아니다. 이것은 새로운 대학"이라고 말했다.[17] 이러한 운영 원칙은 폐교할 때까지 지속되었다.

자문위원회에 법적 권한은 없었으나, 저명한 교육자·과학자·예술가들로 구성하여 학교의 대외적 신뢰도를 높이고 자문을 받을 수 있도록 했다. 비록 외부의 법적인 통제는 없었으나 이들을 통해 외부와의 연결을 유지하면서, 학교에 대한 객관적 의견을 듣고 특정 사안에 대해서는 전문가의 조언을 구했다. 자산에 대한 법적 책임은 평의원을 포함한 교수들에게 있었으나 결코 그들이 전적으로 책임을 지지는 않았다. 자문위원에는 존 듀이, 발터 그로피우스(Walter Gropius), 칼 융(Carl Jung), 막스 러너(Max Lerner), 발터 로크(Walter Locke), 존 부르카르트(John Burchard), 프란츠 클라인(Franz Kline), 알베르트 아인슈타인(Albert Einstein)이 포함되었다.[18]

학생 임원진에는 대표(moderator) 한 명과 임원 3명이 있었다. 학생 임원들은 대학의 제반 업무를 논의하는 월례 교수회의와 평의원회의에 참석했다. 1937년에는 대표가 평의원회의 법적 구성원으로 참여하여 8명의 교수 평의원들과 동등한 발언권과 투표권을 가졌다. 이 점은 옥스퍼드나 케임브리지 대학 운영과 유사했다.[19] 학생 대표의 투표가 교수 채용과 재정 안건을 정하는 데 결정적일 수 있어 학생으로서는 무거운 책임이었다.[20]

재정 운영

BMC는 자체 자산으로 설립되었다. 세금이나 기부금을 받지 않아 이사회나 다른 외부 단체로부터 독립하여 실질적인 자치를 했다. 이사회가 없었던 것은 BMC의 특징이자 축복이었다. 교수진은 대학 자산과 교육 학제에 대해 절대적인 통제권을 가졌다. 그러나 이사회가 없다는 것은 예측 가능한 재정 기반을 마련할 수 없다는 뜻이었다. BMC의 수입은 대체로 일 년에 1,250달러를 내는 학생들의 등록금과 적은 후원금에 의존했다. 교수들은 학교 운영에 영향을 주려는 의도가 있는 후원금은 사양했다. 이것은 약 24년간의 운영 기간 내내 가장 힘든 점이 되어 폐교 직전에는 재정난이 극에 달했다.[21]

등록금 이외의 자원을 확보하는 것은 항상 어려웠다. 신문과 잡지에 학교를 홍보하는 글을 많이 실었으나 운영 자금을 마련하는 것이 쉽지 않았다. BMC의 이상주의적 전망에 대해 찬사를 보내는 사람들도 투자하지는 않았다. 소수 자산가들의 간헐적인 재정 보조가 단기적으로 도움이 되었을 뿐, 대체로 교수들의 희생으로 학교를 운영했다고 할 수 있다. 교수들은 실험적인 학교에서 가르친 경험이 있었고, 진보적인 교육에 대한 믿음이 있었다. 그러나 주거와 식사 제공 및 최저생활비의 급여를 지급하는 것으로는 교수 채용 문제를 해결하기가 어려웠다. 재정 지원이 부족한 것에 대한 불만이 점차 쌓여 갔다. 또한 고립된 학교의 위치, 미비한 연구 여건, 저임금은 새로운 교수를 초빙하는 데 유리하지 않았다.

초기에는 운영 자금을 마련하는 것만큼이나 신입생을 모집하는 것이 힘들었다. 진보적인 학교에 매료된 학생들은 많았으나 부모들은 공인된 학위를 수여하지 않는 BMC에 등록하는 것을 원치 않았다. 대체로 공립학교나 진보적인 학교를 졸업한 학생들이 등록했고, 전통적인 미국 교육의 대안을 찾던 이민자들이 자녀들을

2-7 **1941년 봄, 블루리지 캠퍼스.** 테오도르 드레이어가 에덴 호수의 캠퍼스 신축과 이사 자금 조달을 논의하기 위한 공동체 회의를 주관하고 있다.

보냈다. 그러나 차츰 졸업생들과 교수들을 통해 BMC에 대한 긍정적인 소문이 전해지기 시작했다. BMC는 다른 학교들과는 달리 히틀러를 피해 망명한 유럽인, 특히 유대인들에게 개방되어 있었다. 하지만 망명한 유대인들이 많은 학교라는 대외적인 평에 대해서 예민한 교수들도 있었다. 1940년대까지 유대인 교수와 학생 수가 점차 증가함에 따라 이에 대한 유연성 있는 제한을 두게 되었다.

BMC 교수들은 경제 대공황의 한복판에 있었던 당시의 전통적인 학교에서 가르치는 것보다 힘든 현실에 직면해야 했다. 라이스, 드레이어, 알베르스가 최선의 노력을 기울였음에도 불구하고 BMC는 실험적인 학교를 위한 최소한의 자금 이상을 결코 확보할 수 없었다. 첫해 드레이어가 마련한 자금은 총 3만 2,000달러였고, 이 시기 직원의 급여는 총 2,000달러 미만이었다.[22] 1933년 개교 당시 11명

의 교수는 급여로 매달 평균 7.27달러를 받았다. 첫해에는 자금 부족으로 인해 새로운 실험은 거의 실패했다. 알베르스 부부의 급여는 연간 1,000달러였지만, 이는 개인 후원자가 별도로 지원했다. 1941년에는 교수 한 사람에게만 연봉이 2,500달러 지급되었을 뿐, 다른 교수들에게는 이보다 적게 지급되었다. 많은 교수들은 필요에 따라 급여를 받았으나 교육적 실험에 매료되어 BMC를 떠나지 않았다. 2,000달러 미만의 연봉을 받았던 한 교수에게 동부에 있는 대학에서 7배의 보수를 제안했으나 그는 이직을 거부했다. 흑인 요리사조차 2배의 보수 제안을 거부하고 머물렀다. 이에 BMC는 고마움을 느끼고 그가 노년에 사용할 수 있는 자금을 마련하기도 했다.[23]

1941년 당시 여유가 있는 학생들은 기숙사와 식사 비용을 포함해 연간 1,200달러의 등록금을 냈다. 그러나 낼 능력이 없는 학생들은 이보다 적은 비용, 경우에 따라서는 300달러를 내고도 입학할 수 있었다. 등록금 납부 사항에 대해서는 철저한 보안이 지켜져 입학 심사위원 외에는 교장조차 누가 전액을 납부하는지 몰랐다. 등록금 전액을 내지 못하는 경우, 부족한 액수를 보충하기 위한 어떤 일도 학생에게 요구하지 않았다. 이처럼 학생의 재정 상황이 BMC 공동체 안에서의 대우나 입장에 어떤 영향도 주지 않았다. 이 점은 적어도 한 가지 면에서 가능한 한 민주주의에 가까워야 한다고 했던 라이스의 주장이 반영된 것이다.[24]

독자적으로 운영 자금을 마련하는 것이 힘들었으나, BMC는 설립 이래 꾸준히 장학금 정책을 강화해 나갔다. 9년 동안 매년 평균 3만 5,000달러에 달하는 장학금을 수여했다. 설립자들은 재정 상황과 무관하게 모든 학생은 교육받을 권리가 있다고 믿었다. 장학금 정책의 일환으로 1942년에는 등록금을 낼 수 없는 우수한 학생들을 위해 전시장학금을 신설하기도 했다.

장학금 신설 취지는 다음과 같다.

민주주의에서는 재정 상황과 무관하게 유망한 청년들이 취업전선에 뛰어들기 전에 대학에 진학하여 자신의 능력을 키울 기회가 있어야 한다. 미국은 (기회 상실로 인해) 잠재적 지도력을 잃을 수 없다. 우수한 학생이 대학에 등록하여 훈련할 기회를 갖도록 한다. 모든 사람을 위한 균등한 기회를 자랑하는 이 나라에서 우수한 고등학교 졸업생들의 절반 정도가 돈이 없어 대학 진학을 못한다는 통계가 있다. 이것은 전쟁 시기에 BMC에 등록자 수가 줄어들었던 시기 이전에도 사실이고, 지금도 사실이다.[25]

이에 따라 1942년에는 장학금을 4만 5,000달러로 확대했다. 남학생 10명, 여학생 7명, 모두 17명이 전시장학금을 받았다. 장학금 대상자는 우수한 고등학교 상급생이나 졸업생 중에서 1943년의 세 학기(1월 4일, 3월 29일, 또는 7월 5일에 시작되는 학기) 중에 입학을 원하는 학생이었다. 수여한 장학금의 액수는 200달러에서 750달러까지, 심지어 등록금, 기숙사 비용과 식사를 포함한 1,200달러 전액까지 다양했다.

2.1.3. 학교 운영 방식

이렇게 시작된 BMC의 역사는 존 라이스(1933~1939년 재임), 요제프 알베르스(1941~1949년 재임), 찰스 올슨(Charles Olson, 1950~1957년 재임)이 학교 운영을 이끌어 가고 교장을 역임하는 동안 교육의 지향점과 특성을 달리하면서 전개되었다. 비록 총장이 없는 민주적인 체제였으나, 교장이 공동체 운영 방향을 주도했다. 여

2-8 **YMCA 블루리지 협회 건물 전경.** 학생과 직원들을 위한 기숙사를 갖춘 본관 건물인 로버트 리 홀 뒤편으로 식당이 보인다.

기서는 블루리지 협회 건물을 임대하여 지냈던 시기(1933~1941), 에덴 호수 캠퍼스로 이사하여 2차 세계대전을 거치고 전후의 변화를 경험했던 시기(1941~1949), 올슨이 주도했던 시기(1950~1957)로 구분하여 학교 공동체 운영의 전개 과정에 대하여 살펴본다.

블루리지 캠퍼스 시기

1930년대에 교장을 지냈던 라이스는 학교 운영에 상당한 권위와 힘을 가졌다. 이 시기 BMC는 듀이 철학에 기초하여 운영하는 실험적인 대학 중 가장 획기적인 학교였다. 개교 두 달 후 바우하우스에서 예비과정을 가르쳤던 요제프 알베르스가 그의 아내 아니 알베르스와 함께 히틀러의 독재를 피해 베를린을 떠나 BMC에 도착했다. 그는 젊은 미국인 교수들을 비롯해 나치를 피해 망명 왔던 많은

교수들로 우수한 교수진을 갖추었다.

블루리지 협회에서 임대한 건물들과 숲이 우거진 부지는 교수들과 학생들이 대도시나 문화적 중심지로부터 멀리 떨어져 그들만의 작은 세계를 만들어 가는 데 이상적이었다. 황무지에 통나무집으로 만든 학교를 세운다는 미국의 개척 정신에 따라 대단한 연구실이나 화려한 건물이 없어도 좋은 교육을 할 수 있다는 신념이 강했다. 여기서 가르치는 일은 직업으로 하는 것이 아니었고, 배우는 것은 학위 취득을 위한 것이 아니었다.

블루리지 캠퍼스의 중심에 자리하고 있던 로버트 리 홀은 호텔 같은 구조로 되어 있는 큰 규모의 건물로, 전형적인 회합 장소로 사용되었던 곳이다. 넓은 현관에서는 수업과 무도회 및 여러 행사를

| 1 | 2 |
| 3 | 4 |

2-9 로버트 리 홀 로비. 1. 로비의 오른편 동은 학생 기숙사와 공부방이 있었다. 2. 왼편 동은 독신 교수들의 숙소와 연구실이 있었다. 3. 벽난로와 식당으로 가는 통로. 당시 건축 관례에 따라 화재 시 피해를 최소화하기 위해 식당은 주요 건물과 떨어져 있었다. 식당은 무도회나 연극을 하는 공간으로도 사용되었다. 4. 정문으로 나가는 문이 보인다.

진행할 수 있었고, 안쪽 로비에서는 대학의 모든 구성원들이 거실처럼 사용하며 회의나 강의 등을 할 수 있었다. 1층 로비 양쪽에는 사무실과 기숙사로 사용된 방들이 있었고, 2층과 3층은 교수 숙소, 학생들의 공부방, 침실 등으로 사용되었다. 공간이 충분하여 모든 학생이 공부방을 따로 쓸 수 있었으나, 침실은 같이 써야 했다. 교수들은 리 홀의 지하실에 공동체 도서실로 병합한 자신들의 도서실을 마련했다. 리 홀 뒤에는 통로로 연결되는 식당이 있었고, 체육관, 음악 연습실, 그리고 어린 자녀들이 있는 교수들을 위한 작은 집들이 주변에 있었다.

　　이 시기에 학교는 활기를 띠었고, 1937년에는 교수 16명, 학생 45명으로 확대되었다. BMC 개교 후 첫 5년 동안 공동체 운영은 대체로 순조로웠다.[26] 공동체를 힘들게 하는 추문이나 다툼이 전혀 없었다. 공동체 구성원들은 별다른 불만 없이 직접 일해서 자생하기 위한 노력을 기울였다. 인쇄소, 공동체의 젊은 구성원들을 위한 마을학교(cottage school), 학생들이 운영하는 조합가게(cooperative store)가 세워졌다. 학생들은 학문적인 수업 말고도 조합 경영, 학교에 필요한 책장·커튼·가구를 만드는 등의 다양한 프로젝트에 참여했다. 이러한 활동은 블루리지 캠퍼스 안에서 그들이 사용할 물건들을 보충하는 데 도움이 되었다.

　　1937년 6월에는 블루리지에서 3마일 떨어진 에덴 호수 근처에 있는 674에이커(2.7km²)의 부지와 건물을 매입했다. 여기에는 호수, 식당, 두 채의 가옥, 작은 산장들, 농장, 숲들이 포함되었다. 1938년 1월에 바우하우스 건축가 발터 그로피우스와 마르셀 브로이어(Marcel Breuer)에게 신축 건물 설계를 의뢰하여 이곳을 주거와 교육 공간으로 바꾸는 좋은 설계안을 확보했다.

　　그러나 1940년 여름 2차 세계대전이 임박함에 따라 건축할

2-10 **로런스 코허(맨 오른쪽)의 연구동 건물 설계도, 1940년.** 연구동은 학생들과 교수들이 1940년과 1941년에 걸쳐 건축했다. 사진은 기숙사, 도서관, 행정관, 연구동 4동으로 구성된 처음 설계를 보여 준다. 그러나 이 중 호수변으로 길게 뻗은 연구동 건물만 건축되었다.

2-11 **로런스 코허의 건축 수업, 블루리지 캠퍼스, 1940년대 초.** 오른쪽에 코허가 서 있고, 앞줄 왼쪽에 돈 페이지가 앉아 있다.

2-12 **에덴 호수 캠퍼스 연구동 건축, 1940~1941년.** 왼편에 래리 코허와 오른편에 테드 드레이어가 신축 건물을 위해 측량하고 있다. 이들은 건축 프로젝트를 자신들의 수업을 위한 실험으로 진행했다.

수 있는 여건이 못 되자, 그로피우스–브로이어 캠퍼스 건축 설계를 포기해야만 했다. 그 대신 미국인 건축가 알프레드 로런스 코허(Alfred Lawrence "Larry" Kocher)에게 좀 더 단순한 설계를 의뢰했다. 코허가 제시한 설계에 기초하여 교수들과 학생들이 직접 기초를 닦고 건설에 참여했다. 코허는 BMC에서 강의를 하면서 건물 신축을 감독했다. 이 시기 BMC 구성원들은 화합이 잘 되어 민주적인 생활 방침이 캠퍼스 건축에 그대로 실현되었다. 건물의 디자인은 학교 구성원의 의견을 반영하여 결정되었다. 그러나 2차 세계대전의 발발로 학생들이 군복무를 위해 떠나기도 하고 물자 조달이 어려워지면서 공사가 지연되었다.

한편 외부 작품 전시도 있었다. 1938년 12월 6일부터 1939년 1월 31일까지 뉴욕 현대미술관에서 〈바우하우스: 1919~1928〉이란

2-13 로버트 리 홀 현관에서 열린 무도회.

2-14 소를 돌보는 하워드 론탈러, 1947년경. 2-15 밭을 경작하는 여학생.

제목으로 알베르스 부부, 산티 샤빈스키(Xanti Schawinsky), 학생들의 작품이 전시되었다. 이 전시는 BMC를 바우하우스 교육을 전수하는 곳으로 소개했다.

　　이 시기에 라이스는 기존의 관습을 타파하고자 했다. 그가 몸담고 있는 교육 현장에서 무정부적인 변혁을 일으키고 싶었다. 필요에 따른 변화를 적극 수용하여 교육과정을 개설하고 학생들이 민주적인 환경에서 배우도록 했다. 연주회, 연극 창작 등과 같은 공동체 생활, 농장, 실습 프로그램을 통해 배움과 경험이 긴밀하게 연계되었다.* 학생들은 정보를 생각 없이 받아들이고 반복하기보다는

* ·건축을 전공한 학생 로버트 블리스(Robert Bliss)는 "실습 프로그램은 당시 인지했던 것보다 훨씬 큰 교육적 가치가 있었고 공동체에 봉사하는 책임감을 분명하게 심어 주었다. 이것은 경제적이고 조화로운 생존을 위해 일을 공유해야 하는 필요에서 시작되었다. 육체적인 일, 몸과 마음의 규칙적인 일의 가치는 추후에 포용되었다. 나는 사과를 모으고 손으로 압착기를 작동하여 사이다를 만드는 일로 시작했다. 다음에는 석탄차에서 오래된 세비 트럭으로 석탄을 모두 옮기는 좀 더 힘든 일을 했다"고 회고했다.

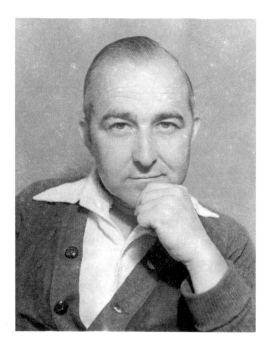

2-16 윌리엄 로버트 운치.
운치는 BMC에서 영어와 연극을 강의했고,
1939년부터 1945년까지 교장을 지냈다.
라이스가 롤린스 칼리지를 그만둘 때 같이
사임했으며, 1935년 BMC에 합류했다.
노스캐롤라이나 출신이었던 운치는
합류하기 이전인 1933년에 라이스에게
블루리지 협회 건물을 소개했다.

생각하는 법을 배웠다. 학생들은 자신의 성적을 몰랐고, 전학을 하
는 경우에만 성적이 부여되었다.

　그러나 거의 외부의 재정 보조 없이 자치적으로 운영하는
BMC에서 라이스의 바람을 실현한다는 것은 비현실적인 일이었다.
더욱이 라이스는 독단적인 성격 탓에 다른 교수들과 원활하게 소
통하지 못했다. 결국 그는 1938년 3월 안식년을 보내기 위해 BMC
를 떠난 후 돌아오지 않고 1939년에 사임했다.[27] 라이스의 사임
이후 영어와 연극을 강의했던 윌리엄 로버트 운치(William Robert
Wunch)가 교장을 맡았다.

　블루리지 시기에 많은 학자들과 예술가들이 학교를 방문하여
특강과 토론을 진행하면서 지적 공동체를 풍요롭게 했다. 이 시기
에 방문했던 인물들로는 건축가 마르셀 브로이어와 발터 그로피우

스, 화가 장 샤를로(Jean Charlot), 철학자 존 듀이, 예술교육가 빅터 다미코(Victor D'Amico), 인류학자 조라 닐 허스턴(Zora Neale Hurston), 철학자 올더스 헉슬리(Aldous Huxley), 갤러리 관장 캐서린 쿠(Katherine Kuh), 화가 페르낭 레제(Fernand Leger), 극작가 클리포드 오데츠(Clifford Odets), 미술사학자 에르빈 파노프스키(Erwin Panofsky), 시인 메이 사턴(May Sarton), 무용가 테드 숀(Ted Shawn)과 그의 무용단, 극작가 손튼 와일더(Thornton Wilder) 등이 있었다.

라이스는 학교를 설립하고 몇 년 후에 학교를 떠났으나, BMC의 이념적 근간을 형성하는 데 중요한 역할을 했다. 교육 개혁을 꿈꿨던 라이스의 입장에 대해서는 3장에서 좀 더 살펴보기로 한다. 1941년 가을, 현대적인 디자인으로 설계한 에덴 호수 캠퍼스로 이사하면서 BMC는 새롭게 시작했다.

전쟁과 에덴 호수 캠퍼스 시기

BMC 설립자들은 변화하는 세상에서 대학 교육이 가치가 있으려면 참여 의지와 함께 책임감을 키워야 한다고 생각했다. 이를 위해 학생들과 교수들이 함께 살고 일하고 배우는 민주적인 공동체 안에서 이러한 교육이 이루어져야 한다고 생각했다. 그들은 교육이 강의와 토론에 그치지 않고 삶의 한 부분이 되어야 한다고 믿었다.[28] 특히 2차 세계대전 시기에 대학의 의무는 전쟁 중의 세계, 전쟁 이후의 세계에서 학생들이 살아가는 법을 준비하게 하는 것이라고 생각했다. 당시 출간된 『블랙마운틴 칼리지 회보(*Black Mountain College Bulletin-Newsletter*)』에 실린 글에서 명시했듯이, 학생들은 세계대전과 다른 전쟁들이 발발한 이유와 전쟁이 초래할 결과들을 인지해야 하며, 현재 상황에서 경제학·사회학·경영학을 배우고 과거와 미래로 확장하여 이해해야 한다고 보았다. 즉 학생들은 무슨 일이 일어

BLACK MOUNTAIN COLLEGE BULLETIN

Volume I Number 2

Newsletter January 1943

LIBERAL EDUCATION TODAY AS A TOOL OF WAR

As America enters its second year of war, liberal education is faced with the need to reaffirm its beliefs, to examine its fundamentals, to decide whether or not it is of any importance in time of war. In the light of an army policy which believes that the preservation of liberal education and its values demands the temporary suspension of such education, Black Mountain asks whether the successful prosecution of the war does not depend instead upon as completely and deeply educated a people as possible. Realizing the necessity of speed in the war effort, the College yet must question the narrow technical training the government is instituting. It asks whether some knowledge of—and more important, an enormous interest in —the social, psychological, historical, and economic backgrounds to the war; its possible outcomes, the civilizations and cultures out of which it grew, and the people who are fighting it, is not as necessary to a democratic army in a people's war as engineering and mathematical training. Intentionally or otherwise, the army training plan becomes a regimentation of thinking, a mass-production molding of ideas and personalities, a way of making functional soldier-mechanics instead of thinking men.

Most colleges and universities seem to agree wholly or at least in large measure with the government's plans. It is primarily outside of the field of education that Black Mountain finds agreement with and support of its ideas. Wendell Willkie's Duke University speech echoes many things the College has been writing, saying, and living for ten years. "So important," said Mr Willkie, "are the liberal arts for our future civilization that I feel that education in them should be as much a part of our war planning as the more obviously needed technical training . . . Furthermore, the men and women who are devoting their lives to such studies should not be made to feel inferior or apologetic in the face of a P-T boat commander or the driver of a tank. They and all their fellow citizens should know that the preservation of our cultural heritages is not superfluous in a modern civilization; is not a luxury . . . It is what we are fighting for." Dorothy Thompson's December 29th column, "On the Value of Useless Knowledge", is perhaps over-emphatic, but says in substance many of the things in which Black Mountain believes.

The Black Mountain concept of liberal education differs in some ways from the education Willkie and Miss Thompson have spoken of; it is in no sense the exclusively academic education Willkie was defending, or the non-practical, non-specialist education Miss Thompson eulogized. Black Mountain makes academic training only part of its educational theory, and sees non-intellectual

나고 있는지, 왜 일어났는지, 무슨 결과가 초래될지, 그리고 어떻게 결말이 지어질지를 알아야 한다는 것이다.

BMC는 초창기부터 대학이 현실주의와 이상주의를 융합해야 한다는 목표를 가지고 있었다. 전쟁 기간에 이 목표는 수업, 공동체 생활, 실습 프로그램을 통해 부분적으로 실행되었다. 예를 들어 건축 수업에서는 전쟁 이후 재건 가능성, 방위 노동자들을 위한 저비용 주택의 문제, 공습에 견딜 수 있게 특별히 고안된 대피소 건설 방식과 세부 사항 등을 다루었다. 경제학 수업에서는 현재 전쟁의 경제적 배경, 배급, 인플레이션 효과, 대규모의 채권 구입 필요성 등을 논의했다. 심리학 수업에서는 선동 방법과 자료, 위기의 시기에 보이는 사람들의 집단적인 반응 등을 다루었다. 대공황 시기에 설립한 BMC는 극심한 결핍을 예상하고 시작한 탓에 전시 상황이라고 해서 교육과정을 성급하게 수정하지는 않았다.

BMC의 고립된 위치는 전쟁을 의식하는 데 장애가 되지 않았다. 당시 BMC 공동체는 국가의 문제와 대학의 관계에 관심을 가졌다. 저녁식사 자리에서는 다음과 같은 질문들이 던져졌다. "대학은 어떻게 하면 좀 더 효율적으로 주변 지역에 융합될 수 있을까?", "농장에서 어떻게 수확을 할 수 있을까?" 등. 남학생들에게는 "내가 나라를 도울 수 있도록 대학이 어떻게 도울 것인가?"라는 질문이 가장 중요했다. 변화하는 세계에 도움을 주고자 했던 BMC는 전쟁 기간에 다양한 활동으로 지역 공동체와 국가에 기여하고자 했다.[29]

학생들은 학내 공동체뿐 아니라 군복무 센터와 병원의 환자들을 위한 연극과 음악 프로그램에 필요한 무대 장치를 디자인하고 설치했다. 전쟁으로 인해 수송이 제한되어 어느 때보다도 지역 공동체가 BMC 자체의 여가 기반 시설에 의존했다. 1943년 가을부터는 학교 근방에 2차 세계대전에 참전했던 부상병들을 위해 지어진 무어

A-70 Airplane View of Swannanoa Division, Veterans Administration
Hospital, Oteen, N.C. Between Black Mountain and Asheville.

2-18 무어장군병원
전경.

장군병원(Moore General Hospital)에 가서 환자들을 돌보았다. 학교
행사에 관심 있는 군인들은 군 트럭을 타고 와서 음악회·강의·무용
공연을 무료로 관람했다. 매일 오후 에덴 호수에서는 수영을 하거
나 낚시를 하는 사람들도 많이 있었다.[30]

학생들은 공동체의 여가 시설과 식당 수리를 위해 설계하고,
숙련된 인력이 부족한 시기였기에 자신들이 직접 시공했다. 또한
지역 공동체에서 사용할 수 있도록 저렴한 가격의 단순한 가구를
디자인하고 제작했으며, 오래된 가구들을 수리하는 데 사용할 천을
디자인하고 직조했다. 또한 성탄절 휴가가 단축되고 교통수단이 제
한되어 미술관이나 예술센터가 있는 대도시를 방문할 수 없게 되
자, 예술 전공 학생들은 자신들의 작품을 학교 식당에 상설 전시했
다. 다른 교수들과 학생들의 작품도 돌아가면서 전시했다.

한편 종교적 활동도 적극적으로 했다. 블랙마운틴 마을에서 가
장 가까운 교회가 10마일 떨어져 있거나, 교회가 많은 애슈빌은 15
마일을 가야 하는 외진 위치를 고려하여 1942년 가을 알렉산더 리

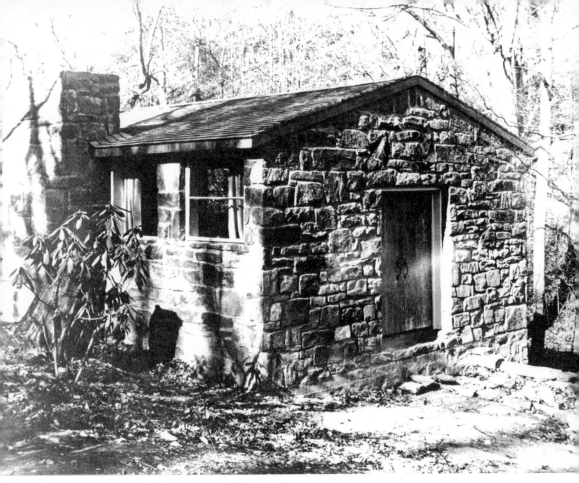

2-19 조용한 집과 그 내부.
알렉산더 리드가 설계하고 메리 그레고리를 비롯한
다른 학생들과 함께 1942년 가을 에덴 호수 캠퍼스에
만들었다. 1943년 1월 『BMC 회보』에는 "알렉스
리드가 뉴햄프셔의 집으로 돌아가기 전에 석조 건물인
조용한 집을 완성했다. 이 집은 1941년 10월 8일 에덴
호수 댐 근처에서 교통사고로 사망한 아홉 살의 마크
드레이어(테드 드레이어의 아들)를 기리기 위해
지어졌다. 이 집은 거의 리드의 손으로 세워졌다.
직조를 공부했던 리드는 창문의 커튼도 직접 만들었다.
리드는 이 건물이 조용한 사색의 장소, 그리고 학교
업무의 부담에서 잠시 벗어날 수 있는 장소로 사용되기를
원했다"고 쓰여 있다. 학생 리드가 교수 아들을 기리기
위해 건물을 지은 것은 교수와 학생 관계가 긴밀했고
공동체 의식을 공유했음을 보여 준다.

드(Alexander Reed)의 주도 아래 예술 전공 학생들이 학교 안에 교회를 세운 것이다. 이 건물은 주변의 돌과 나무로 지었는데, 리드가 나무·돌·천을 가지고 자신의 비전을 형상화했다. '조용한 집(Quiet House)'이라 불린 명상의 장소인 이 건물은 공동체의 모든 구성원에게 항상 개방되었으며, 매일 예배가 열렸다. 1944년에는 학생들이 하딘(Hardin) 목사의 성경 수업 개설을 요청하여, 학점이 부여되지 않는 비공식 과목으로 개설되었다. 하딘 목사는 일주일에 한 번 BMC를 방문하여 종교에 관심이 있는 학생들과 직원들을 비공식적으로 만났다.[31]

1941년 가을에 이사한 에덴 호수 캠퍼스의 주요 건물인 연구동 건축은 전쟁으로 인해 보류되었다. 대신에 학교 부지 근방에서 얻을 수 있는 돌과 나무들로 음악 연습실을 지었다. 1942년까지 건축 교수 코허가 연구동, 음악가 얄로베츠 부부(Heinrich and Johanna Jalowetz)의 가옥, 외양간, 곡물 저장고, 우유 보존실, 흑인 직원들을 위한 주택 건축을 총괄했다.[32] 전쟁 중에는 학교 운영난으로 1943년 6월에 에덴 호수 부지를 담보로 1만 8,000달러의 두 번째 융자를 받았다. 그리고 전략물자인 운석을 채굴하고, 식량을 좀 더 확보하기 위해 농장을 확장했다.

1943년 기록에 따르면 대부분의 대학처럼 많은 수의 BMC 남학생들이 군복무를 위해 떠났으며, 대기자로 떠났던 학생들도 실제 복무하고 있었다.[33] 그해 학교 농장에서는 일하는 여학생들의 숫자가 두 배로 늘어 부족한 남학생 숫자를 보완했으며, 여성들은 향후 전쟁 업무를 위해 힘을 키웠다. 여성들이 미국 방위업체에 진출하기 몇 년 전에 BMC 여학생들은 이미 여성의 전통적인 직업 분야를 벗어나 할 수 있는 것들을 배우고 있었다. 즉 남학생들과 마찬가지로 망치와 톱, 삽과 페인트 붓을 들고 대학 건물을 세우고 보수

2-20 **외양간과 곡물 창고**. 로런스 코허가 설계하고 학생들과 교수들이 1941년에 건축했다.

2-21 건축에 참여 중인 학생들. 1941년 봄에 로런스 코허가 설계한 식당과 흑인 직원이 거주할 건물 건축이 시작되었다. 훗날 건축가가 된 로버트 블리스(맨 오른쪽)가 건축을 총괄했다. 건물은 신속히 완성되었으나 1943년 화재로 소실되었다.

했으며, 대학 농장에서 작물을 기르고 수확을 했다. 위기의 농장을 위해 자원봉사를 하는 것이 학생들이 해야 하는 일이 되기 오래전에 이미 자신의 역할을 하고 있었던 것이다. 건축 전공 학생들은 재건뿐 아니라 전쟁 지원과 연관된 작업을 했다. 한 여학생은 많은 어머니들이 집안일에서 벗어나 일하는 방위 공동체에 적합한 보육원을 설계했다. 다른 여학생은 평균적인 미국의 가정을 위하여 저렴한 비용으로 건축할 수 있는 주택을 설계했다. 건축 수업에서는 사전 조립 연구(pre-fabricated studies)에 주력했다. 이 수업에서 방탄 대피소를 위한 디자인 기획안을 완성하면 국립과학연구소(National Institute of Sciences)가 건설하기도 했다.

한편 BMC는 육군성(War Department)에서 필요한 것을 조심스럽게 알아본 후 점령 국가의 군정부를 이끌 시민 전문가들

2-22 망치질을 하고 있는 여학생 코니 스펜서.　　2-23 목재를 옮기고 있는 레슬리 폴.

을 훈련하는 업무를 맡아 봉사하겠다며 군정부에 제안했다. 전문가는 파견될 국가의 지형뿐 아니라 그 지역의 사회·정치·경제적 조건에 정통해야 하고, 그 국가의 언어를 자유롭게 구사할 수 있어야 한다. 육군성에서 그 제안을 수용했는지는 알려지지 않았으나 BMC는 군에서 사용하는 새로운 언어 교육법을 집중 훈련하도록 프란치스카 드 그라프(Franziska de Graaff)를 위스콘신 대학에 보냈다. 드 그라프는 이를 위해 기금을 받았으며, 네덜란드어·독일어·프랑스어·러시아어·스페인어를 가르쳤다.

　　1943년에 이르러서는 교수진의 절반이 유럽에서 망명 온 사람들이었다. BMC는 미국으로 망명 온 외국인 학자·교사·예술가들이 미국 생활에 좀 더 효율적으로 적응하는 것을 돕고자 그해 여름에 교육과정을 신설했다.[34] BMC는 미국 봉사위원회(The American Friends Service committee)의 승인을 받아 1943년 7월 1일부터 8월 12일까지 미국에 대한 세미나를 개최했다. 이를 총괄한 인

물은 BMC 방문교수로서 사회학을 강의했던 허버트 아돌푸스 밀러(Herbert Adolphus Miller)였다. 그는 브린마워 칼리지(Bryn Mawr College)의 사회경제학 교수인 허타 크라우스(Hertha Kraus)와 함께 3년 동안 여름이면 미국 봉사위원회가 지원하는 미국 관련 세미나를 총괄했다. 미국에 이주한 학자들이 새로운 조국에 기여할 잠재력을 충분히 발휘할 수 있도록 돕기 위해서였다.

6주간의 세미나에 등록한 사람들은 앞으로 미국에서 살기 위해 영어 능력을 향상시켜야 했고, 미국 공동체와 자신들의 전문 분야와 관련된 미국 교육에 대해 알아야 했다. 고향을 떠나 힘들게 지내는 전문가들이 편안하고 쾌적한 환경에서 여름에 잠시 쉬거나 적응 기간이 필요한 경우에도 세미나 참석이 허용되었다. 영어 작문과 말하기를 집중 강의하는 것과 함께 미국사, 미국 정부, 문학, 교육에 관한 강좌가 개설되었다. 세미나 참가자들은 BMC의 여름 학기가 진행되는 기간에 BMC 수업이나 활동에 자유롭게 참여하고, 학교 도서관과 음악 연습실을 이용할 수 있었다. 원하면 BMC 학생들과 교수들이 학교 건물을 유지·보수하는 작업이나 농장에서 일하는 모습을 관찰할 수도 있고 참여할 수도 있었다. 이렇게 BMC에서는 미국의 여러 지역에서 온 학생들과 교수들이 만나서 음악·연극·예술·건축 프로젝트에 대한 관심사를 나누었다.

BMC 교수들은 지역사회나 단체를 위한 강의 외에도 학교의 경계를 확장하려는 노력을 지속적으로 기울였다.[35] BMC 연극부는 애슈빌 청년 리그의 지원을 받아 애슈빌 학생들을 위한 어린이 연극을 만들었다. 이 연극은 애슈빌의 흑인 어린이들과 학교 근처에 위치한 장로교 고아원의 어린이들을 위해 BMC에서 무료로 공연되었다. 당시 교장이었던 운치는 BMC 직원들과 학생들의 도움을 받아 애슈빌의 웨스턴 노스캐롤라이나 연극 축제(Western North

Carolina Dramatic Festival)를 감독했다. 또 학교 근방의 스와나노아(Swannanoa)에 있는 공장의 어린이들을 위해 매주 한 차례 연극 수업을 했다. 학생들과 교수들이 만든 W.W.N.C.에서 매주 방송하는 라디오 프로그램에서는 강의, 토론, 음악과 연극 등을 다루었다.

이처럼 BMC에서는 강의뿐만 아니라 현재와 전후의 문제들에 대한 토론이 진행되고 음악회와 연극이 열렸으며, 여기에 관심 있는 지역 주민들은 무료로 관람할 수 있었다. 그리고 대학 구성원 모두가 적십자와 애슈빌 흑인병원의 기금 모금에 동참했으며, 폐품 수집과 군인들에게 도서를 기증하는 일에도 참여했다. BMC 학생들은 주 산림 봉사(State Forest Service)와 연계하여 주변 산야에서 발생한 산불 진압에도 참가해 산불을 진화하는 데 기여했다.

이처럼 전쟁 기간에 다양한 대외적 활동을 적극적으로 하는 동안, BMC 내부에서는 교육 방침을 둘러싸고 의견 충돌이 지속되었다. 극작가 에릭 벤틀리(Eric Bentley)는 자신이 보기에 너무 보수적이거나 평범하다고 생각되는 교수들에 대한 불만을 토로했다. 그는 학교가 좀 더 학문 연구에 주력하기를 원한 반면, 실습 프로그램과 공동체 생활은 약화되기를 원했다. 작곡가 프레드릭 코헨(Frederic Cohen)은 보다 효율적이고 전문적인 행정을 제안했다. 학생들의 생활을 관리하는 규칙을 둘러싸고서도 이견이 있었다. 열띤 논쟁 끝에 BMC는 1944년 여름에 처음으로 흑인 학생의 입학을 허용했다. 학교 공동체 내부의 갈등이 심해져서 벤틀리, 코헨, 클라크 포먼(Clark Foreman), 엘사 칼(Elsa Kahl), 프란치스카 드 그라프와 많은 학생들이 학교를 떠났다. 1944~1945년에는 교수진과 학생 수가 격감한 상태로 개학했다. 비록 전쟁과 내적 갈등으로 인해 한계가 있었으나 BMC는 일반 교육과정을 지속적으로 개설했다.[36]

한편 에덴 호수 캠퍼스로 이사하면서 여름학교(Summer Art,

2-24 *Black Mountain College Bulletin-Newsletter* vol. 2, no. 5(1944년 2월). 여름음악학교 공지.

Music Institute)를 운영할 수 있었던 것은 학교에 활력을 불어넣는 데 도움이 되었다. 1944년에 시작된 여름학교는 성공적으로 운영되어 이후 매년 여름 개설되었다. BMC는 여름학교를 정기적으로 개설하면서 워크 캠프와 예술을 위한 특별 수업을 지원했다. 알베르스가 주도했던 1940년대에는 예술가들을 적극적으로 초빙했다. 그는 BMC 도서관에 책과 슬라이드가 부족한 문제점을 보완하기 위해 1943년 졸업생들과 지인들에게 미술책을 기증해 줄 것을 부탁했다. 이러한 알베르스의 부탁에 응한 사람은 뉴욕 현대미술관 관장인 알프레드 바였다. 그는 호안 미로(Joan Miro), 파울 클레(Paul Klee), 인디언 미술과 워커 에반스(Walker Evans)에 대한 책을 보내왔다. 도서관에는 1만 권가량의 저서가 있었고, 노스캐롤라이나 대학과 듀크 대학에서 책을 빌려 전공 연구 자료를 확보했다.

2차 세계대전이 끝난 직후인 1945년 가을에 BMC는 전쟁에서 돌아온 군인들의 대학 교육 자금을 지원하는 복원병 원호법(G. I. Bill of Rights) 수혜 기관으로 승인받았다. 이에 망명자와 젊은 미국인 교수들을 새로 임용할 수 있었고, 학생 수도 90~100명으로 늘어났다. 새롭게 유입된 공동체 구성원들로 인해 학교가 활기를 되찾았다.

그러나 한편으로는 학교 운영이나 이념적 입장 차이로 인한 의견 대립도 있었다. 존 월렌(John Wallen)은 블랙마운틴 마을을 대상으로 하는 융합교육 과정을 제안했으나 승인되지 않자, 자신의 학생들을 데리고 오리건주로 떠나 그곳에서 실험적인 공동체를 만들었다. 경제학 강의를 했던 칼 니빌(Karl Niebyl)은 공산주의 조직을 만들려 한다고 생각되어 재임용되지 않았다. 교수진의 급여를 둘러싼 논란도 있었다.[37]

전후 시기 BMC에서 공부했던 케네스 놀런드(Kenneth Noland), 케네스 스넬슨(Kenneth Snelson), 로버트 라우션버그(Robert

2-25 루스 아사와.
1946~1949년 BMC에서 공부했다.
일본계 미국인으로 강제수용소에서 석방되어 밀워키주 사범대학에서 공부하던 중 BMC를 추천받아 등록했다. BMC에서 요제프 알베르스와 일리야 볼로토프스키의 지도를 받으며 일상적인 사물로 예술을 만드는 것을 배웠고, 예술가의 길을 택하는 것에 확신을 가지게 되었다.

2-26 아서 펜.

Rauschenberg), 루스 아사와(Ruth Asawa),* 레이 존슨(Ray Johnson),** 아서 펜(Arthur Penn) 등을 포함한 많은 사람들이 이후 예술계를 선도했다. 1948년 애디슨 미국 미술관(Addison Gallery of American Art)에서 당시 미국의 미술 교육을 살펴보고 주요 미술학교 등이 주최한 〈미국의 미술학교(Art Schools, U.S.A.)〉 전시에 BMC 학생들이 참가했다. 여기에는 놀런드, 아사와, 조지프 피오레(Joseph Fiore)를 포함한 6명의 학생 작품이 전시되었다.[38]

한편 여름학교의 성공에 고무되어 알베르스와 드레이어가 1940년대 말에 예술가 교육을 강화하는 학교로 BMC를 재구성하려는 계획을 세웠으나 실현되지는 못했다.[39] 드레이어는 라이스만큼이나 꿈을 꾸는 비현실적인 인물이었다. 그는 BMC의 교육과정을 순수예술 분야로 구성하기 위해 1949년에 BMC를 교양학부(liberal arts)에서 순수예술학교(fine arts school)로 전환하고자 했다. 여기에 요제프 알베르스도 동조했다.

그러나 이 무렵 BMC는 재정 위기에 처해 있었기 때문에 알베르스는 그에 필요한 자금을 마련할 수 없었다. 게다가 일부 교수들은 학교가 너무 예술에 치중한다고 생각했다. 민주적 구조의 평의

* 루스 아사와는 BMC에서 만난 건축 전공 학생 앨버트 라니어(Albert Lanier)와 결혼했고, 샌프란시스코의 공립고등학교에서 미술을 가르쳤다. 라니어는 조지아주 태생으로 조지아 공대에서 BMC로 전학 와서 요제프 알베르스에게서 미술, 버크민스터 풀러에게서 건축, 막스 덴에게서 수학을 배웠다. 그는 1948년 가을부터 샌프란시스코에서 주로 주택을 설계하는 건축가로 활동했다. 이들은 샌프란시스코에 정착하여 6명의 자녀를 키웠다.

** 레이 존슨은 1945~1948년 BMC를 다닌 학생이었고, 주로 요제프 알베르스의 지도를 받았다. 그는 우편물을 예술의 형태로 사용하는 뉴욕서신학교(New York Correspondance School)를 설립했으며, 회화와 콜라주 작업을 했다. 1995년 1월 13일 롱아일랜드 앞바다에서 수영하다 실종되었다.

원회는 결국 1948년에 안식년을 연장하고 있던 드레이어를 사임시키는 것에 투표했다. 드레이어의 사임과 함께 알베르스 부부도 1949년 가을에 BMC를 떠났다.

BMC의 마지막 7년

알베르스 부부와 함께 예술 교수 3인이 모두 떠난 뒤 BMC 교수진은 보수와 진보 양 진영으로 나뉘어 갈등했다. 드레이어와 알베르스 부부의 사임은 BMC의 큰 전환이 시작됨을 알리는 신호탄이었다. 이전에 학생이었던 작가들이 새롭게 교수로 임용되었다. 학교의 방향성에 대해서는 동의된 것이 없었다. 퀘이커 교도인 신임 교수들은 예술 전공 학생들의 보헤미안적 생활 방식을 비판했다. 학생들의 자발적인 활동으로 시작된 농장의 중요성에 대해서도 이견이 있었다.

1957년 봄 학교를 폐교하기 전까지 마지막 7년은 이전의 BMC와는 다른 방향으로 전개되었다. 학교가 좀 더 보수적이기를 바라는 사람들과 예술을 강조하는 실험적인 학교로 계속 남아 있기를 원하는 사람들이 대립했다. 이들의 갈등은 보수적이기를 원하는 사람들이 학교를 떠나면서 점차 해결되었다. 1950년대에 학교의 재정난은 갈수록 심화되었다. 더욱이 세계대전 이후 전반적으로 보수화되어 가는 사회 분위기에서 학교를 이끌어 갈 교육 철학이 부재했다. 분열된 학교를 이끌어 갈 강한 지도자도 없었다. 결국 1957년 3월, 올슨은 학교를 매각하고 폐교했다.[40]

1950년대에는 학교가 매년 축소되었고 여름학교도 매년 개설되지 못했다. 반면 창의적 활동이 집중적으로 이루어졌다. 1953년에 이르러 BMC는 기본적으로 예술학교가 되었다. 수업은 점차 미국 예술가들과 과학자들에 의해 구성되었다. 루 해리슨(Lou Harrison),

2-27 찰스 올슨.
시인 찰스 올슨은 BMC에서
1948~1949, 1951, 1953~1956년에
작문과 문학을 가르쳤다.1953년부터
폐교까지 교장을 역임하는 동안
BMC에서 문학 실험 운동을 선도했다.

프란츠 클라인, 조지프 피오레(Joseph Albert Fiore), 로버트 터너
(Robert Turner), 웨슬리 후스(Wesley Huss), 그리고 폴 굿맨(Paul
Goodman) 등이 방문했다. 로버트 터너, 데이비드 웨인리브(David
Weinrib), 캐런 칸스(Karen Karnes)와 같은 젊은 도예가들이 새로운
미국 도예를 발전시키는 데 중요한 역할을 했다. 망명 음악가 슈테
판 울프(Stefan Wolpe)는 가장 중요한 곡들의 일부를 이 시기에 작
곡했다.

시인 올슨이 교장으로 학교를 운영하던 이 시기에 문학가들의
활동이 상대적으로 활발했고 문학 실험도 이루어졌다. 올슨의 에
세이 「투사적인 시(Projective Verse)」는 이후 '블랙마운틴 작가들
(Black Mountain writers)'이라 알려지게 된 새로운 문학 운동의 기
폭제가 되었다. 조너선 윌리엄스(Jonathan Williams)가 BMC와 연
계하여 출판했다. 1954년에 올슨과 로버트 크릴리(Robert Creeley)
가 발간한 『블랙마운틴 리뷰(*The Black Mountain Review*)』는 미국

2-28 루 해리슨, 1951년 BMC 음악실. 음악 교수이자 작곡가 해리슨은 1951년과 1952년에 BMC에서 강의했다. 뉴욕에서 존 케이지와 작업했던 그는 케이지의 추천을 받아 BMC에서 강의하게 되었다. BMC 환경에 영감을 받은 해리슨은 BMC에서 아시아 음악과 소리로 실험하기 시작했다.

아방가르드 시의 중요한 기반이 되었다.*⁴¹ BMC 출판은 미국 내 소규모 출판 운동의 촉매제가 되기도 했다. 여기서 배출된 학생들로는 조너선 윌리엄스, 존 위너스(John Wieners), 조엘 오펜하이머(Joel Oppenheimer), 마이클 루메이커(Michael Rumaker), 필딩 도슨(Fielding Dawson), 에드 돈(Ed Dorn), 프랑신 뒤 플레시스 그레이(Francine du Plessix Gray)가 있었다.

* 로버트 크릴리는 1950년부터 찰스 올슨과 매일 서신을 교환했으나, 1954년 봄 BMC에서 강의할 때까지 올슨을 만나지는 않았다. 4학기만 강의를 했지만 크릴리는 1954년부터 1957년까지 『블랙마운틴 리뷰』 편집장으로서 학교에 결정적인 영향을 미쳤다. 올슨/크릴리 서신은 몇 권의 책으로 출판되었다. 이 밖에도 크릴리는 많은 시집과 수필집을 출간했으며, 버팔로 뉴욕주립대학 문학 교수를 지냈다.

그러면 이 시기에 학교는 어떻게 운영되었을까. 1949년에 매달 세미나 강의를 하러 왔던 올슨은 1951년에 다시 BMC로 돌아와 주도적으로 학교를 운영하기 시작했다. 올슨은 1952년과 1953년 정규 학기에 여름학교와 유사한 교육과정을 개설했다. 1952년 가을에는 하마다 쇼지(濱田庄司), 야나기 소에츠(柳宗悅, 야나기 무네요시), 마거리트 빌덴하인(Marguerite Wildenhain)이 도예 세미나를 가르쳤다. 1953년 봄에는 '인간의 신과학(New Sciences of Man)' 강의가 개설되었다. 고고학자 로버트 존 브레이드우드(Robert John Braidwood), 융 심리학자 마리 루이스 폰 프란츠(Marie Louise von Franz), 그리고 올슨이 강의를 맡았다.

　　1953년 가을에 교장직을 수락한 올슨은 9명의 교수와 15명의 학생들로 개강했다. 올슨은 호수 근처의 건물들을 폐쇄하고 언덕에 있는 작은 집들에서 강의도 하고 업무도 보았다. 나아가 농장과 진보적인 교육을 하면서 발생한 문제들을 해결하면서 학교를 재구성하고자 했다. 그러나 재정을 확충하려는 시도는 실패로 돌아갔다.

　　1955년 6월에는 넬 라이스(Nell Rice), 물리학자 나타샤 골도프스키 레너(Natasha Goldowski Renner), 사진 작가 헤이즐 라르센 아처(Hazel Larsen Archer)가 미지급 급여로 인해 학교를 상대로 소송을 제기했다(미지급 급여는 학교의 부채로 기재되었다). 그들은 부지를 매각할 경우 학교 부채 상환으로 보장받기를 원했다. 1955년 여름, 학교는 호수 근처 부지 매각을 계약한 데 이어, 1956년에는 농장을 매각했다.

　　1956년 가을 올슨과 남아 있던 교수들은 에덴 호수 캠퍼스 폐쇄를 결정했다. 올슨은 전 세계에 위성 프로그램을 지원하는, '흩어진 대학'을 위한 선진적인 계획을 세웠다. 1956~1957년에는 샌프란시스코에 웨슬리 후스와 로버트 덩컨(Robert Duncan)이 총괄하

는 드라마 워크숍을 지원했다. 1956년 3월에는 올슨이 인간의 신과 학 강의를 했다. 1956년 9월 27일 평의원회는 올슨에게 법인을 해체하고 자산을 처분하도록 결정을 내렸다. 1957년 가을에 발간된 『블랙마운틴 리뷰』 최종호는 BMC의 공식 교육과정이 종결되었음을 알렸다. 1957년 3월 올슨은 법원에 학교 운영 중지를 요청하고, 부지를 매각하여 학교의 모든 부채를 상환했다. 1962년 1월 9일자 BMC의 회계 장부는 잔고 0으로 학교의 기록을 마쳤다.[42]

2.1.4. 공동체 생활을 통한 교육

BMC는 개인주의를 지양하고 개인의 전인적 성장을 통해 민주적 공동체를 만들어 사회를 변화시키는 것을 목표로 삼았다. 이것은

2-29 로버트 리 홀 로비에 모인 학생들. 뒤에 홀의 정문이 보인다.

당시 대부분의 학교에서 전문화와 효율성을 추구했던 것에 맞서는 것이었다. BMC 설립자들은 이성적 훈련과 함께 상상력을 키워 주려는 꿈을 가졌다. 무엇보다도 BMC는 지적인 교육에 치중하여 실천적인 교육을 간과하는 전통과 결별하고 양자를 연계하는 것을 교육의 근본으로 삼았다. 지식이 행동으로 이어지도록 했고, 공동체로서의 BMC는 이러한 교육을 위한 실험실이었다. 따라서 개인의 자기계발과 공동의 관심사 간의 균형을 찾아 협업과 경쟁의 목적을 알게 했다. 공동의 목적은 다양한 집단을 통합하며, 나이·재능·배경·기질·상호 이해의 차이를 메워 준다고 믿었다. 학생과 교사는 전체를 위한 관심사에서 공동의 근거를 찾았다. 재정 상태에 따라 차별하지 않는 공동체 안에서 필요한 일을 함께 하면서 모두가 각자의 자리를 가질 수 있는 동등한 기회를 가졌다.[43]

블랙마운틴에서의 삶

작은 마을처럼 형성된 블랙마운틴에서의 삶은 형식적이지 않았다. 교수들과 학생들은 캠퍼스에 함께 거주하는 생활과 교육 환경에서 이례적으로 긴밀한 공동체 생활을 경험했다. 소규모의 공동체에서 예술가들과 학자들이 캠퍼스에 같이 거주하고 있었기 때문에 학생들은 언제든지 그들을 만날 수 있었다. 저녁이나 주말에 학생들만 캠퍼스에 남아 있는 경우는 없었다. 주말에 학생들은 대학생들이 주로 즐기는 사교클럽 파티나 미식축구 경기를 보기 위해 캠퍼스를 떠나지 않았다. 특별한 경우 고전·문학·역사에서 영감을 받은 주제를 정한 후 특정 의상을 차려입고 파티를 열거나, 학생과 교수의 공부방에서 소박한 모임을 가졌다. 토요일 저녁에는 식당이나 로버트 리 홀 현관에서 음악회와 무용회가 열렸고, 일요일 오후에는 함께 모여서 그리스 희곡을 낭독했다. 가족과 함께 거주할 수 있었던

2-30 **에릭 벤틀리의 수업, 연구동, 1943년경**. 벤틀리는 25세의 젊은 교수로 BMC에서 역사와 연극을 가르쳤다
(1942~1944). 그는 BMC 도서관에 있는 연극 관련 모든 책을 읽고 연구하여 『사상가로서의 극작가: 현대 드라마
연구(The Playwright as Thinker: A Study of Drama in Modern Times)』(1946)라는 현대 연극 비평의 중요한 저서를
남겼다.

BMC는 가족 대학으로 여겨지기도 했다. 삶은 대체로 사람들과 지
내는 문제이며, 친밀한 인간적 환경에 적응하는 것이 교육의 시작
이라고 생각했다.[44] 학생들은 교사와의 비공식적인 만남을 통해 배
움이 교실에 국한되는 것이 아니라 일상생활에 배어 있음을 알게
되었다. BMC 공동체는 삶을 위한 훈련의 장이었다.

　공동체 안에서 출석은 자연스럽게 참여로 발전했다. 전체를 위
한 생각이 행동을 통제하는 곳에서는 엄격한 규율이 불필요하며,
교사와 학생 간의 긴밀한 연계가 있는 곳은 더더욱 그렇다. 그로 인
해 BMC에는 문서화된 규율이 없었다. 공동체의 모든 구성원이 참
여한 작업에는 건축과 보수·유지, 농장과 토지 업무, 작업장, 사무

실과 도서관에서의 보조 업무 등이 있었다. 세미나와 식사 시간 중의 대화만큼 농장일이나 주방일 같은 공동체 업무를 돕는 것이 인성을 형성하는 데 중요하다고 여겼다. 평균 15~20명의 교수들과 30~50명의 학생들이 캠퍼스 생활을 도왔다. 야외 작업이 체육을 대체하였고 학술적으로 논의되고 기록되었다. 그것은 공동체의 작업을 학생 교육의 한 부분으로 여겼기 때문이다.[45]

1940년대에 역사와 연극을 가르쳤던 젊은 교수 에릭 벤틀리(Eric Bentley)는 「실험적인 대학」(1945)이란 글에서 "BMC에서의 삶의 방식은 아침·점심·저녁·주중·주말에 계획된 끊임없는 활동의 방식이다. 스포츠 대신 농장일, 보수 공사, 집짓기, 타이핑, 여흥이 있었다. 매일 오후 이러한 일들을 했고, 저녁에는 강의, 음악회, 회

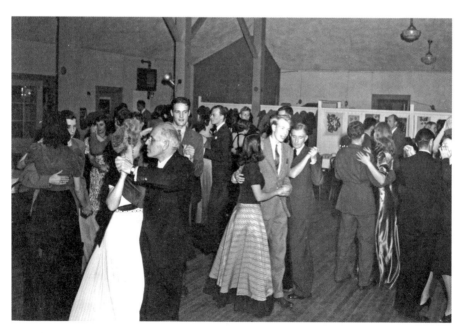

2-31 에덴 호수 캠퍼스 식당에서 열렸던 토요일 밤 무도회, 1945년경. 에르빈 스트라우스와 춤추는 엘사 칼 코헨 (왼쪽)을 포함해 알베르스, 드레이어가 춤추고 있다. 학생들과 교수들은 BMC에 같이 기거하고 일하며 여흥을 즐겼다.

의가 이어졌다"고 적었다.[46] BMC에서의 공동체 작업은 외부의 지원으로부터 독립할 수 있는 중요한 기반이기도 했다.

BMC는 처음부터 공동체 생활의 적절성과 자질을 강조했다. 민주적인 운영 체제는 독일의 바우하우스 전통, 그리고 영국의 옥스퍼드 대학 체제에서 확립된 긴밀한 지도와 개별 교습의 개념을 부분적으로 반영했다. 나치를 피해 미국으로 망명하여 BMC에서 가르쳤던 바우하우스 교수들의 영향도 있었다. 바우하우스 자체는 배움과 가르침, 실험과 실습, 그리고 식사와 같은 일상의 수많은 활동이 집단적으로 일어났던 일종의 공동체로 여겨졌다. 무대 공연, 복장 파티, 음악회, 시 낭송, 강의는 바우하우스의 핵심이 되었던 내적 구성 요소였다.

학생들은 학교 건물을 짓고 운영하는 데 필수적인 일을 도움으로써 책임을 분담했다. 미국 각지에서 모여든 학생들로 구성된 모든 새로운 그룹은 대학의 발전을 위해 중요한 기여를 할 수 있는 방법을 배웠다. 학생들은 필요한 기금을 모았고, 실제로 대학 건물을

2-32 **완성된 연구동 건물**. 1941년에 공식적으로 에덴 호수 캠퍼스로 이사했다.

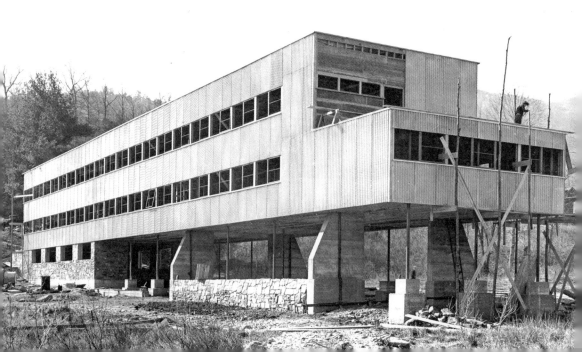

짓는 데 참여했으며, 공장과 농장 운영을 도왔다. 각자의 능력에 따라 연주회·연극·라디오 프로그램에 참여하고 난로에 땔 나무를 켜는가 하면, 학교를 방문한 손님을 접대하고, 입학 지원자들을 면접했으며, 적자를 메우기 위해 모금을 하는 등 대학을 운영하는 수많은 일에 참여했다. 이러한 공동체 생활에서 학생들은 스스로 규칙을 만들었다. 이는 반드시 필요한 일이었는데, 권리와 의무라는 개인주의적 해석으로 인한 혼란을 피하기 위해서는 명백한 동의가 필요했기 때문이다.

전체 대학에 영향을 주는 중요한 문제가 발생했을 경우에는 공동체 회의를 소집하여 논의했다. 위원회는 작업 계획이나 도서관, 입학 업무와 같은 특정 사안을 다루어야 할 때 개최되었다. 만일 한 번의 회의에서 공동의 이해가 맞아떨어지지 않으면 추후 다시 논의하거나, 일반적인 논의를 위한 새로운 제안을 내도록 위원회에 넘겼다. 문제는 해결될 때까지 논의하여 대학 내 의견을 통일했다. 공동체의 사안은 일반적인 공동체 회의에서 논의되었고 가능한 해결 방안을 모색했다. 직원과 그들의 가족, 학생들이 모두 참여하는 회의는 성격상 뉴잉글랜드 마을회의와 매우 유사했다. 누구든지 말할 것이 있는 사람은 말하는 게 보장되었고, 나이나 사회적 평판이 아닌 논의의 가치에 따라 발언의 중요성이 평가되었으며, 결정이 나면 합의된 의견을 따랐다.[47]

1940년의 기록을 보면, 개교 후 1년간은 주로 자체 성장에 주력했으나 이후 2~3년간 지역 공동체에 대한 학생들의 관심이 많아지고 학교의 활동 범위도 넓어졌다.[48] 대내외 사안에 대한 논의와 연구가 지속되었고, 미국 남부의 환경과 활동을 알아보기 위한 답사 여행도 많이 갔다. 학생들은 주변 학교에서 보조교사로 일하는가 하면, 애슈빌에서 라디오 방송을 하고, 학교와 지역 공동체에서

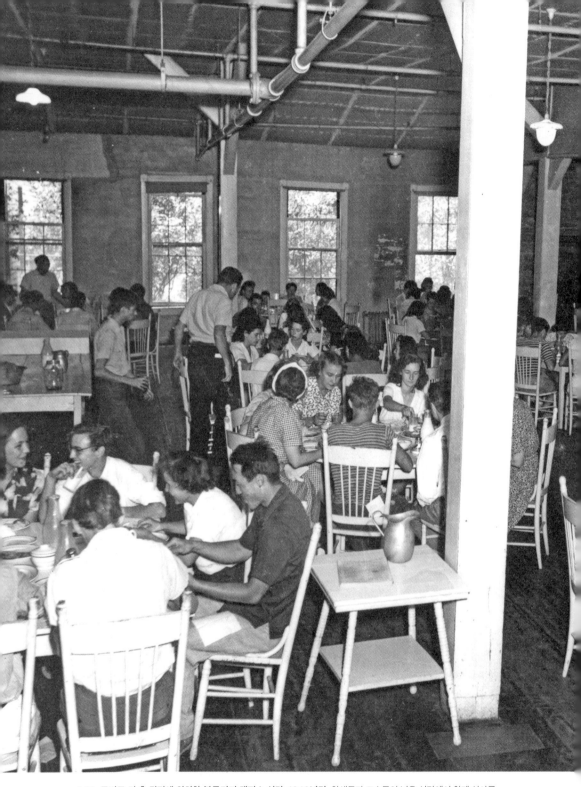

2-33 로버트 리 홀 뒤편에 위치한 블루리지 캠퍼스 식당, 1940년경. 학생들과 교수들이 넓은 식당에서 함께 식사를 했다. 통상적으로 식사 시간은 지적인 대화를 하며 어울리는 흥겨운 시간이었다. 각자 음식을 가져다 먹고 식탁을 치웠다. 쟁반에 컵과 접시를 얼마나 많이 쌓을 수 있는지 게임을 하기도 했다. 블루리지 식당은 저녁식사 이후 무도회장이나 비공식 수업 장소로 사용되었다. 식당도 실습 프로그램 장소에 포함되었다.

대중을 위한 연극과 음악회를 개최했다. BMC 구성원들이 조금씩 변화해 가는 가운데 매년 새로워졌다. 유동성을 유지하는 힘이 학교의 희망으로 여겨졌다. BMC에서 변하지 않는 교육의 원칙이 있다면, 현재와 미래의 세계를 위한 교육은 유동성과 변화를 준비해야 한다는 것이다.

BMC가 점차 알려지면서 방문객들이 많아지자, 그들을 위한 강연과 음악회도 마련되었다. 고립된 곳에 있는 사람들에게 이들은 반가운 손님이었으므로 대체로 융숭하게 대접했다. 방문객 중에는 물리학을 가르치는 동료 나단 로젠(Nathan Rosen)을 찾아온 아인슈타인, 지그문트 프로이트(Sigmund Freud)의 제자인 한스 자스(Hanns Sachs)도 있었다. 화가이자 소장가인 캐서린 드레이어도 몇 차례 방문했는데, 한번은 공자(孔子)에 대한 산만한 강의를 했다.*

BMC에서는 전통적인 자유 교양 훈련을 보완하는 데 필요한 실천력을 높일 것을 요구했다.[49] 학생들은 사회 조직을 유지하는 데 필요한 다양한 종류의 일을 자연스럽게 알게 되었다. 교수나 행정 직원들과 마찬가지로 학생들은 공동체 일원으로서 자신들에게 일이 배당된다는 것을 알았다. 학교 안에서의 중요한 일은 학생들을 포함한 자원자들이 분담했다. 학생들은 계획, 건축, 농장일, 사무실 또는 도서실 업무를 하면서 좋은 노동자로서의 태도를 이해하고 기술을 습득하면서 문제 해결 능력을 키워 나갔다. 학생들은 일의 종류가 아니라 수행력으로 평가하는 법을 배웠다. 또한 다른 사람들

* 캐서린 드레이어는 물리학자 테오도르 드레이어의 고모이다. 화가, 교육가, 이론가, 소장가로 미국의 현대미술 발전에 큰 기여를 했다. 1913년 아모리쇼에서 소개된 유럽 아방가르드 작품에 많은 영감을 받았으며, 1920년에 마르셀 뒤샹(Marcel Duchamp)과 만 레이(Man Ray)와 함께 'Société Anonyme'을 설립하여 현대 미술에 관한 강의 및 전시를 개최하고 자료를 소장했다. 레이가 선택한 명칭 'Société Anonyme'은 주식회사를 의미하며, 후에 뒤샹이 영어로 주식회사를 의미하는 Inc.를 추가하여 공식 문서에 기록되었다.

과 협업하는 데 필요한 규율과 함께, 주어진 과제를 완수하기 위해 자신의 의무를 다함으로써 연대가 중요하다는 것을 알게 되었다. 이를 통해 다른 사람들의 일을 관리하는 법도 배웠다.

그리고 효율성이 궁극적인 목적일지라도 교육이 중요한 곳에서는 작업자의 즉각적인 효율성보다는 능력 계발이 우선이라는 것을 알게 되었다. 1940년부터 1942년까지 이어진 에덴 호수 캠퍼스 신축 과정은 공동체 일원으로서 실천을 직접 해 보았던 좋은 계기였다(캠퍼스 신축에 참여했던 실습 프로그램에 대해서는 4장에서 좀 더 자세히 다룰 것이다).

BMC의 운영 원칙

개교 후 5년이 된 시점에서는 BMC의 특성을 구성하는 기본 원칙에 대한 논의가 있었다. 여기서 공동체 생활, 남녀공학 교육, 개인에 대한 인식, 그리고 교육과정의 유연성이라는 네 가지 측면이 거론되었다.[50]

첫째, 공동체 생활에 관해서는 어떻게 사는지를 배우는 것이 포함되어야 한다고 보았다. 이것을 배우는 최선의 방법은 살아 보고 아는 것이다. BMC 교수들은 전통과 현행 고등교육 체계의 경직된 문제를 해결하고, 대신 가능한 한 자연스러운 공동체를 만들고자 했다. BMC에서 이루어지는 거의 모든 생활 영역에서 일상은 곧 사회적 실천이었다. 다양한 사람들이 큰 건물 안에 함께 살면서 식사하고, 길을 닦고, 농장이나 도서관에서 일했다.* 이 모든 일은 서

* BMC 농장에서는 농작물 추수, 젖소 키우기, 퇴비 만들기, 목축 등 많은 일을 했다. 딸기, 상추, 귀리, 보리 등의 작물 재배는 땅을 일구고 잡초를 뽑고 돌을 골라내어 밭을 고르고 해야 하는 힘든 일이었다. 몰리 그레고리(Molly Gregory)는 학생들이 이 모든 일을 서로 도우며 즐겁게 했다고 회고했다.

로 도와 가면서 자발적으로 이루어졌다. 교수와 학생이 함께 하는 식사는 공동생활의 또 다른 측면이었다. 식당에서의 식사는 다양한 성격을 가진 사람들을 존중하는 교육에 필요하며, 창의적인 분위기에 필수적이라고 여겼다. 존 케이지는 "BMC에서 중요하다고 생각했던 것은 우리 모두 식사를 같이하는 것이었다. 나는 작곡에 대해 가르쳤으나, 아무도 내 수업을 듣지 않아서 학생이 없었다. 그러나 하루 세 번 테이블에 같이 앉았고, 거기서 늘 대화를 나누었다. 식사는 수업이었다. 그리고 생각이 떠올랐다"고 회고했다.[51]

둘째, 남녀공학 교육이 실질적으로 이루어지려면 남성과 여성이 함께 있어야 한다고 보았다. BMC는 개교 때부터 남성과 여성 모두에게 개방되었는데, 이것은 당시 미국에서 매우 이례적인 일이었다. 남녀 학생 간의 사회적 행동 기준은 학생들의 동의를 얻어 정했다. 이것은 학생들에게 큰 책임감을 부여했으며, 특히 신입생들

2-34 에르빈 스트라우스의 거실에서 진행된 심리학 수업, 1942년경.

의 책임이 배가되었다. 이러한 책임은 지도교수의 조언을 통해 다소 경감되기도 했다. 학생들의 동의 사항 중에는 다른 성별의 학우 침실에는 절대 방문하지 않는다는 규칙도 있었다. 그러나 공부방이나 거실에서 만나는 것은 허용되었다.[52] 남녀공학 교육은 공동체 교육의 측면에서도 가장 지혜로운 정책이라고 긍정적으로 자체 평가했다. 젊은 남녀 학생들이 함께 교육을 받으면서 다른 성별의 구성원들이 대립하는 것이 아니라 서로 동등함을 알게 되기 때문이다.[53] 그리고 수도원처럼 성별을 분리하여 배우는 것보다 다른 성별의 동료들을 아는 것이 현대 사회에 더 적절하다고 생각되었다. 남녀공학 교육은 학교 밖에서의 삶을 미리 경험하는 훈련이기도 했다.[54]

셋째, 개인을 중요시하는 원칙에 대해서는 3장에서 설립자인 라이스와 알베르스의 교육 철학과 방식을 살펴보면서 좀 더 자세히 다루기로 한다. 그리고 넷째, 교육과정의 유연성에 대한 논의는 4장에서 학제 간 교육을 추구하면서 혁신적인 교육과정을 마련했음을 구체적으로 살펴볼 것이다.

BMC는 긴밀한 공동체였으나 배타적인 집단은 아니었다. 경계를 새로 만들기보다는 허물고자 했다. BMC 구성원들은 작은 집단에서 실행된 삶의 유형이 보다 큰 집단에도 적용된다고 믿었다. 또한 이론과 실천을 통합함으로써 편협한 생각뿐만 아니라 환상에 맞설 수 있다고 생각했다. 이러한 통합을 통해 궁극적으로 학생들은 미래를 구축하는 데 있어 자신의 역할을 알 수 있기 때문이다. 진정으로 교육받은 개인은 자신보다 큰 사회에 소속되어 있음을 의식해야 한다. BMC는 궁극적으로 사회에 참여할 준비가 되어 있는 균형 잡히고 성숙한 개인으로 키우는 것이 교육의 의무라고 생각했다.

2.2. 교육 혁신에 대한 시대적 요구

2.2.1. 존 듀이의 진보주의 교육 철학

BMC는 전통적인 미국의 교육 방식과 달리 민주주의를 삶의 방식으로 교육하고자 했다. 그리고 공동체 의식을 고취시켜 경쟁 위주의 개인주의 성향을 변화시키고자 했다. 지식을 생산하는 힘으로써 예술을 중요시했고, 지성과 감성의 균형 잡힌 성장에 주력했다. 이를 위해 선진적인 문화 자산을 가지고 있다고 생각하는 유럽 예술가들을 초빙하여 교육하는 것이 필요하다고 생각했다.

무엇보다도 BMC는 배움이 삶과 분리되지 않아야 한다고 강조했던 존 듀이의 교육 철학에 근거하고 있었다. 유서 깊은 주요 대학들에서 인종 화합을 포함한 진보적인 논제를 다루기 수십 년 전에 BMC에서 이미 진지하게 논의되었던 것은 민주적인 구조를 갖추었기에 가능했을 것이다. 설립자들이 택한 듀이의 진보주의 교육 철학은 민주적 구조의 정신적 기반을 이루었다.[55]

존 듀이는 프래그머티즘(pragmatism)를 주창한 사상가로, 대중적 인지도를 얻어 20세기 초반에 미국 학계의 유명 인사가 되었다. 프래그머티즘은 행동·실천에 해당하는 그리스 용어 프라그마(pragma)에서 유래한 19세기 말의 정치 철학이다. 1900년 전후에 프래그머티즘 철학에 근거하여 미국의 교육을 개혁하려는 움직임이 있었다. 듀이는 프래그머티즘을 미국의 교육에 적용하여 학생 개인의 경험이 배움에 이르는 중요한 요인이라고 주장하는 진보주의 교육 운동을 이끌었다.

듀이는 이미 『학교와 사회(*The School and Society*)』(1899)에서 삶과 격리된 추상적인 지식을 강하게 경고하고 삶과 연결된 배움

2-35 존 듀이.
심리학자이자 철학자인 존 듀이의
교육 원리는 BMC 교육 철학의 근간이
되었다. 그는 교육이 상호작용적이고
경험적이어야 하며 사회 개혁을 포용해야
한다고 믿었다. 교사는 강의를 하는
사람이기보다는 배움을 원활하게 하는
사람이라고 생각했다.

을 강조했다.[56]* 그는 경제적 가치가 아닌 사회적 힘과 통찰력을 키
우는 것이 교육의 목표라고 말했다. 작은 공동체인 학교에서의 배
움은 경제적 가치를 창출하는 것보다는, 인간의 정신적 성장을 추
구한다는 점에서 중요하다. 창의적 사고를 할 수 있는 환경이 마련
된다면 과학·역사·예술 같은 다른 영역도 상호 연관성 안에서 배울
수 있다는 것이다.

　단순한 사실의 습득은 매우 개인적인 일이므로 이것에 치중하
는 교육은 자연스럽게 이기적인 결과를 초래할 수 있다. 단순한 배
움에는 사회적 동기가 분명하지 않고, 경쟁이 성공을 위한 거의 유
일한 척도가 된다. 나쁜 의미의 경쟁은 극도의 정보 축적과 암기 결

*　　120여 년 전에 제시된 교육의 사회적 역할에 대한 그의 통찰력은 현재에도 유효하다. 듀이는
　　시카고 대학이 위치한 하이드 파크(Hyde Park)에 1896년 실험학교(Laboratory Schools)를
　　설립하고 진보주의 교육 운동을 선도했다. 유아원부터 고등학교에 이르는 대학 이전 단계의
　　교육과정에서 경험을 중요시하는 이 학교는 오늘날까지도 명망을 유지하고 있다.

과를 비교하는 것이다. 그리고 다른 학생을 이기는 학생을 평가하기 위한 시험이 중시된다. 이런 경쟁이 지배적이 되면 다른 학생을 도와주는 것은 위법한 일로 간주된다. 지식 습득에 치중한다면 서로 돕는 것은 자연스러운 협업이기보다는 자기가 해야 할 일을 은연중에 친구가 덜어 주는 부도덕한 일이 되어 버린다.

　　그러나 능동적인 학업을 하게 되면 모든 것이 달라진다. 즉, 다른 사람을 돕는 것은 수혜자를 더 빈곤하게 하는 자선이 아니라, 도움을 받는 사람의 추진력을 높여 주는 행동이다. 따라서 수업 시간에 서로의 생각, 제안, 결과, 이전 경험의 성공과 실패를 자유롭게 공유하게 된다. 듀이는 경쟁보다는 좋은 예를 본받는 것을 강조한다. 즉, 개인적으로 습득한 정보의 양을 비교하기보다는 진정한 공동체의 가치 기준이 되는 일이 잘 수행되었는지 비교하여 좋은 예를 모범으로 삼는 것이다.

　　듀이는 지식의 내용이 고정되어 있지 않고 유동적이며 배움이 순환된다고 보았다. 그는 현대의 교육이 고도로 전문화되고 단편적이며 편협하여 현대적인 삶의 변화에 대응하지 못한다고 비판했다. 그리고 전문화된 교육으로 인해 이론이 실천으로 연결되지 않고 교육의 수혜 정도에 따라 사람을 차등하여 분류하는 문제점을 지적했다. 이에 대처하기 위해서는 교육에 혁신적인 변화가 필요한데, 학교가 중요한 역할을 해야 한다고 생각했다. 학교는 학생들이 봉사 정신을 가지고 자기주도적 삶을 살아가도록 도와야 한다. 또한 학교라는 작은 공동체 안에서 사회의 일원으로 살아가는 법을 훈련해야 한다. 이러한 훈련을 통해 조화롭고 소중한 더 큰 사회를 만들 수 있기 때문이다. 듀이는 교실에서 배운 것이 일상의 경험과 단절되는 것은 통합되지 않은 교육 체제와 관련이 있다고 보았다. 그는 학교의 각 영역이 유기적으로 연결되고 통일된 교육 목표 아래 학

업과 교육 방식이 일관성 있게 서로 연결되어야 학교 교육의 낭비를 막을 수 있다고 보았다.

듀이는 경험을 통한 학생의 성장에 주목하는 진보주의 교육이 주로 인성이 형성되는 과정인 대학 이전의 단계에 적합하다고 생각했다. 반면 대학 교육에서는 이러한 변화를 기대하기 힘들다고 보았다.[57] 듀이는 저서 『경험과 교육(*Experience and Education*)』(1938)에서 이러한 자신의 입장을 명확하게 설명했다.[58]

교육을 통한 개인의 발견이라는 듀이의 이상은 대학 교육자들의 상상력을 사로잡았다. 당시 학생 개개인의 인성과 잠재력을 개발하기보다는 전문 지식의 축적에 주력하는 배타적인 학제와 선택 수업이 요구되는 대학 교육에 대한 비판이 대두되었다. 경쟁과 효율성을 강조하는 교육 체계 아래 교양과목들이 없어질 수 있다는 위기 의식을 느낀 대학 교육자들은 진보주의적 실험을 적극 시도하고자 했다. 그때까지 시행되지 않은 혁신적인 교육과정을 운영하여 '실험적인' 학교로 분류되는 다양한 대학들은 듀이와 그의 동료들이 주도한 진보주의 교육 원리를 수용했다.

미국의 교육 현실에 프래그머티즘을 적용한 듀이의 교육 철학은 유럽에서 받아들인 전통적인 지식을 답습하는 것에서 벗어나 미국에서의 삶을 경험하는 것이 중요하다고 생각하는 일군의 혁신적인 학자들에게 중요한 이론적 근거가 되었다. 1930년대에 교육자들은 전체주의의 위협에 대항할 민주주의 교육이 필요하다는 대의에는 공감하였으나, 구체적인 교육 방식을 두고는 첨예하게 대립했다. 즉 민주주의 사고의 정신적 근간이 되는 고대 그리스 철학과 중세 연구를 대학에서 기본적으로 교육해야 한다는 보수적인 입장과, 현재 미국의 역사적·문화적 상황에 적합한 민주적인 교육 방식을 구체적으로 모색해야 한다는 진보적인 입장이 팽팽하게 맞섰던 것이다.

'고전 읽기 교육과정(the Great Books curriculum)'을 창시했던 당시 시카고 대학교 총장 로버트 허친스(Robert Maynard Hutchins, 1899~1977, 1929~1945년 재임)에게 듀이가 강하게 반발했던 것이 대표적인 예이다. 그러면 교육의 방향에 대해 두 사람이 대립했던 점을 살펴보자.

허친스는 그의 저서 『미국의 고등교육(*The Higher Learning in America*)』(1936)에서 고대와 중세의 문법·수사·논리로 대표되는 불변의 진리에 기초한 교육과정과 고전에서 선별하여 집대성한 보편적인 근본 사상을 가르쳐야 한다고 주장했다.[59] 허친스는 고등교육의 목표란 대체로 고전을 통해 지식인들 간에 공유되는 지식을 창출하여 지력을 높이는 데 있다고 보았다.[60] 그는 진리의 중요도에 차이가 있다고 믿었으며, 대학 교육은 진리와 거리가 먼 일상의 관심사와 분리되어야 한다고 말했다. 허친스에 따르면, 교육은 가르치는 것이고 가르치는 것은 지식을 의미했다. 그리고 지식이 진리이며, 진리는 어디에서나 동일하므로 교육도 어디에서나 동일해야 했다.[61] 이런 시각에서 그는 교육과정의 다양성을 무질서로 간주하여 주요 과목 외에는 축소하고자 했다. 또한 교양대학을 부차적인 교육으로 평가절하했다. 진리의 중요도에는 차이가 있기 때문에 더 중요한 과목을 중점적으로 배워야 한다고 생각했던 것이다. 그는 학생들에게 근본적인 것과 부차적인 것, 중요하고 덜 중요한 것을 알려 주어 진리의 위계질서를 지킴으로써만 진정한 통합을 이룰 수 있다고 생각했다. 그는 인간의 본성이 고정불변한다고 생각했으므로, 교육도 변하지 않아야 한다고 주장했다. 이처럼 허친스는 고전에 대한 지식과 형이상학을 불변의 진리로 받아들이고 축적하는 교육을 중요하게 생각했다.

반면, 듀이는 경험을 통한 개인의 변화와 성장, 그리고 이를 위

한 교육에서의 실험주의를 주장했다. 이들의 의견 대립은 학술지 『사회 개혁의 최전선(Social Frontier)』에 몇 차례 게재되었다. 듀이는 질문을 불허하는 불변의 진리를 강요하는 권위적인 원리가 유럽의 전체주의 지배를 연상시킨다면서 히틀러의 전체주의적 지배가 권위를 추종한 결과와 무관하지 않다고 경고했다.[62] 그는 교육이란 아는 것을 행하는 방식, 접근하는 방식, 사상을 다루는 방법을 배우는 것이라고 했다. 일상의 경험과 분리된 지식은 지식을 위한 지식에 그칠 뿐이고, 인간의 성장에 영향을 주지 못한다고 말했다. 교육은 그 자체가 목적이 아니라 인간의 변화를 위한 도구이고, 교육의 목적은 인간을 성장시키는 데 있다는 것이다.

듀이는 배움이란 실행을 통해 끊임없이 배우는 과정이라고 설명했다. 그러면서 지성의 힘이 계속되는 배움의 과정을 가능케 한다고 생각했다. 무엇보다도 그는 인간이 항상 변화할 수 있다는 가능성에 희망을 가졌다. 그의 교육 철학은 습관, 환경, 성장, 소통, 민주주의라는 5개의 주된 요소를 포함한다. 그는 배움을 이끄는 환경을 만드는 것이 교사의 의무라고 설명하고, 내용을 잘 가르치는 것만으로는 교사의 역할을 충분히 했다고 할 수 없다고 했다. 그리고 인간이 유기체로서 환경 또는 사회와 긴밀하게 연계되어 상호작용하면서 성장한다는 점을 강조했다.

교육의 목적은 현재 원하는 것을 미래에 투사하는 것이므로 한 번에 결정되거나 고정될 수 없다. 하나의 목적에 고착된다면 미래에 해야 할 지적인 고려와 평가를 종결시켜 궁극적으로는 교육의 가능성을 제한하는 도그마(dogma)가 될 수 있다. 끝나지 않는 과정으로 배움을 설명했던 듀이는 BMC를 방문하여 교육 체제를 살펴보는 기간에 노멀 칼리지(Normal College)에서 했던 강연에서 "개인이 성장을 멈출 때 교육도 멈춘다"고 말했다.[63] 그리고 개인이 단순히 "지식

을 얻는 것(taking things in)"만으로는 성장하지 않는다고 했다. 학생들에게 지식의 축적을 강조하는 학교는 거위를 가두고 먹이를 주어서 간을 비정상적으로 키워 더 맛있는 음식 재료로 만드는 것에 비유했다. 이런 학교는 목에 찰 때까지 학생들에게 공부할 것을 억지로 채워 넣는다는 것이다. 듀이는 그동안 학교가 정보 축적에 너무 많이 치중해 왔다고 지적하면서, 학술적인 내용의 습득도 중요하지만 학생 개개인의 다양한 능력에 더 관심을 기울여야 한다고 말했다.

2.2.2. 존 듀이와 BMC

듀이의 저서 『민주주의와 교육(*Democracy and Education*)』(1916)은 교육에서의 진보주의를 핵심적으로 보여 주는 글이다. 이 책이 출간된 지 20년 후에 BMC 설립자인 라이스와 드레이어는 BMC 운영을 위한 지침서로 듀이의 저서를 지속적으로 참고했다. 그들이 BMC에서 실행했던 것들은 『민주주의와 교육』이나 듀이의 다른 저서에 거의 기술되어 있었다.

듀이는 진보적인 고등교육기관 중에서도 BMC를 분명하게 인정했다. 그렇다고 BMC 외의 다른 진보적인 대학이나 교육과정을 인정하지 않았던 것은 아니다. BMC 설립자들이 실행했던 것들은 어떤 면에서는 듀이의 이상을 벗어나기도 했고, 그의 이상에 미치지 못하기도 했다. 듀이가 BMC나 다른 진보적인 대학의 교육에 미친 영향을 정확하게 측정하기란 불가능하다. 그러나 듀이가 진보주의 교육의 필요성과 가능성에 주목했던 시기에 실험적인 대학들도 진보주의 교육을 추구했다.[64] 캘리포니아의 딥스프링스 칼리지(Deep Springs College)에서부터 북동부의 세라로런스 칼리지, 베닝

턴 칼리지에 이르는 미국 전역의 많은 학교들이 학생의 경험에 근거한 배움과 민주주의를 위한 배움이라는 듀이의 이상을 수용했다. 개별화된 학생 프로그램, 교실 안팎에서 형성되는 공동체에서의 경험적인 배움이라는 작고 중요한 실험들이 시도되었다. BMC는 듀이의 직접적인 지지와 연계를 통해 진보주의 교육의 이상을 실험적인 학교에 적용한 생생한 역사적 예라 할 수 있다.

BMC 설립자인 라이스는 1931년 롤린스 칼리지에서 개최된 '교양대학을 위한 교육과정(Curriculum for the College of Liberal Arts)' 학회에서 듀이를 처음 만났다.[65] 당시 72세로 경력 후반기에 접어든 듀이는 학회를 주관함으로써 학자들 간의 네트워크를 활성화하고자 했던 것으로 보인다. 한편 그는 교양대학 교육자들이 참석한 학회를 주관하면서, 논의의 쟁점인 '교양대학을 위한 교육과정'에 대한 자신의 무지를 변호했다. 그는 4일간 열린 학회 첫날 아침에 "나는 최근 대학원 교육에만 관여했다. 사실상 학부 교육을 한 적이 없다"고 말했다.[66] 그러나 학부 교육 경험이 없는 것이 교육 개혁에 관해 논의하는 학회를 주관하는 데 적합하다고 덧붙였다. 이상적인 교양대학 교육과정을 논의하기 위해 학회에 초청된 교육가들 중에는 듀이의 진보주의 교육 운동이 학부 교양 교육 실험에 통찰력과 영감을 준다고 생각하는 사람들이 있었다.

이 자리에서는 대학 행정에 대한 논의도 진행되었다. 여기에 참석했던 라이스는 학회의 공식 참가자는 아니었다. 그러나 진보주의 대학 교육 전문가들을 대상으로 한 듀이의 강의를 듣기 위해 라이스가 왔다는 사실은 그가 이미 고등교육 제도의 구조적인 문제를 인지하고 있었음을 시사한다. 롤린스 칼리지 홀트 총장과의 갈등으로 사직했던 사건보다도, 라이스에게는 아마도 1931년에 개최된 교육과정 학회가 새로운 대학의 모델을 생각하게 된 전환점이 되었

을 것으로 추측된다.[67]

이 학회에는 다음과 같은 진보주의 교육자들이 참석했다. 여성 교육에서 진보주의 이상을 실현하기 위해 실험의 장으로 설립한 지 약 2년이 된 세라로런스 칼리지의 콘스탄스 워런(Constance Warren) 총장, 그리고 그와 동석했던 비아트리스 도어셔크(Beatrice Doerschuk) 학장이다. 세라로런스 칼리지는 학생 개개인에게 관심을 가지고 민주적 원리를 이해하게 하는 배움의 환경을 만드는 것을 중요하게 생각하는 듀이의 교육 철학을 초석으로 삼고 있었다. 워런 총장은 "(세라로런스)는 교육 철학에서 어떤 것도 새롭다고 할 만한 것이 없다. 이 학교 설립의 근간인 이른바 '진보주의 교육'의 원리는 초등학교 단계에서 오랫동안 알려져 왔고 실행되어 왔다"고 말했다.

또한 앤티오크 칼리지(Antioch College)의 아서 모건(Arthur Morgan) 총장은 파산 위기에 놓였던 학교를 교양 교육과 취업 준비 두 가지를 모두 충족시킨 실험적인 실습-연구(work-study) 교육과정으로 회복시켰다. 모건은 1923년부터 발간한 대학 정기 간행물 『앤티오크 수기(Antioch Notes)』에서 듀이의 교육 철학을 종종 인용했다. 그는 미국 대학이 할 일은 "인성(personality)의 방향을 이끌면서 통합하여 학생의 전반적인 마음(mind)과 성격(character)을 발달시키는 것"이라고 말했다.[68]

이 밖에 리하이 대학교(Lehigh University)의 맥스 맥콘(Max McConn) 학장, 사회 연구를 위한 새로운 학교(New School for Social Research)의 제임스 하비 로빈슨(James Harvey Robinson) 박사, 컬럼비아 대학교 사범대학의 굿윈 왓슨(Goodwin Watson) 박사도 참여했다. 이들은 탐구 정신을 독려하는 듀이의 많은 저술과 강의가 고등교육에서의 실험에 영향을 주었다고 생각했다. 듀이는 이

2-36 화학 실험 중인 학생 윌프레드 햄린, 1940년대.

자리에서 교육에서의 실험적 측면을 다시 한 번 강조했다.

> 모든 교육은 우리가 인정하든 안 하든 실험적이다. 우리는 실험을
> 피할 수 없다. 우리는 젊은이들의 삶에서 매우 소중하고 가치 있
> 는 내용으로 실험하고 있다. 우리는 상황 안에 실험 요소가 없다
> 고 생각하거나 그렇게 믿으려고 한다. 그러나 실질적으로 우리가
> 하는 모든 일, 우리가 마련하는 모든 교과목과 강의는 좋거나 나
> 쁘거나 사실상 실험이다.[69]

듀이와 라이스는 1931년 롤린스 칼리지에서 열린 학회에서 처음 만난 이후 급속도로 가까워져 20년 이상 공식 서한을 주고받았다. BMC 교장이 된 라이스는 교육 철학과 교육과정을 마련해야 하는 시기에 듀이에게 도움을 청했고, 그의 격려는 큰 힘이 되었다. 한편 뉴잉글랜드 지역에서 자란 드레이어는 어린 시절부터 듀이에 대해 알고 있었다. 이후 듀이와 학술적인 관계를 발전시키면서 그의 진보주의 이상을 추앙했다. 이렇듯 듀이의 진보주의 사상이 BMC에 전해지는 과정에서 라이스와 드레이어의 역할이 컸다. 그들은 듀이와 개인적 친분을 쌓았고, 현재 BMC 아카이브에 있는 듀이와의 서신 중 가장 많은 분량을 차지한다. BMC는 민주주의, 자율, 그리고 개인의 경험에 중점을 둔 배움의 이론에 대한 듀이의 교육적 이상을 적극 받아들였다.

듀이가 1934~1935년 사이에 두 차례 BMC를 방문한 것은 매우 소중했다.[70] 라이스의 지속적인 초청에도 듀이가 자주 방문하지 못하고 오래 머물지 못했던 것은 아마도 BMC까지의 여정이나 학교의 척박한 환경이 연로한 듀이에게 힘들었기 때문일 것이다. BMC 학생들과 교사들은 어렵게 방문한 듀이와 두고두고 기억

에 남을 좋은 시간을 보냈다. 듀이는 BMC를 방문한 기간에 강연이나 세미나를 하지 않았다.* 대신 수업과 공동체 회의에 참석했으며, 교수진과 식사를 하거나 음료를 마시면서 담소를 나누었다. 그러나 BMC에서 관찰한 것에 대한 의견을 자진해서 말한 적은 거의 없었다. 아마도 어떤 학생들은 그의 명성에도 불구하고 조용한 태도에 실망했을 수도 있다. 라이스 같은 인물과 대조적으로 듀이는 자신의 의견을 직설적으로 말하지 않았다. 그는 결코 다혈질이 아니었다. 당시 듀이를 만났던 한 학생은 그가 대체로 조용히 관찰하고 "자신을 대단한 철학자로 대하려는 것을 부드럽게 저지하려고 했다"고 말했다.[71]

듀이가 BMC를 두 번째 방문했을 때, 그는 라이스의 고전 철학 수업을 2주 동안 매일 참관했다. 그러나 요청받았을 때 말고는 조언을 하지 않았다. 라이스는 자신에게 중요한 영향을 준 듀이에 대해 다음과 같이 기술했다.

존 듀이는 내가 아는 유일한 최적의 민주주의 시민이었다. 그는 앉아서 아무 말도 하지 않았지만, 그가 거기 있을 때 어떤 것이 일어났다. (…) 그는 사람들을 존중했기에 배움의 과정을 존중했다.[72]

듀이는 알베르스의 수업도 정기적으로 참관했다. 그는 알베르스가 학생들에게 가장 기본적인 형태와 재료를 탐구하는 법을 훈련시키기 위해 과제로 제시했던 작업에 대해서 많은 평을 하지 않았

* 사실상 듀이는 교실에서 영감을 주는 교사로 유명하지는 않았다. 그는 대학원생들에게 장시간 강연을 하면서 질문은 거의 받지 않았다. 그러나 수업 내용이 잘 정리가 되어서 학생들이 그의 수업 내용을 노트한 것이 그의 저서 내용과 일치했다.

지만, 웅변적이고 효과적으로 지도하는 위대한 예술가임을 알게 되었다. 한번은 필라델피아 메리언(Marion) 출신의 명망 있는 미술품 수집가이자 친한 친구인 앨버트 반스(Albert Barnes)가 알베르스를 무척 만나고 싶어 하여 BMC를 함께 방문한 적이 있었다. 이때 듀이는 교수들과 저녁식사 전에 위스키 한 잔을 즐긴 것으로 전해진다. BMC가 컬럼비아 대학은 아니었으나, 듀이는 편하게 느꼈던 것 같다. 조용한 지혜의 소유자인 듀이는 BMC 학생들과 교실 밖에서, 때로는 저녁에 같이 맥주를 마시면서 비공식적으로 만나는 것을 선호한 듯하다.

듀이의 방문은 BMC 교수들이 자신의 교육 방식을 숙고하는 계기가 되었다. 듀이의 첫 방문 직후, 라이스는 교수들에게 가르침과 배움에 대한 토론을 매주 진행하고 토론을 주관하는 책임을 돌아가면서 맡자고 제안했다. 이에 따라 진지한 토론과 열띤 논쟁이 벌어졌다. 초기에는 방법, 특히 토론과 강의의 중요도 차이, 학생 작업에 대한 피드백을 제한하는 것의 가치 등에 대해 중점적으로 논의했다. 이후에는 '가르침의 제국주의', '성격의 경계와 위험', '연역과 귀납' 같은 주제들을 함께 논의했다.[73]

BMC 초창기 듀이의 방문은 성공적이어서 1936년 12월에는 자문위원으로 봉사하는 데 동의했다. 라이스는 듀이에게 보낸 1936년 10월 5일자 서신에 듀이 저서 목록을 적고 BMC 도서관에 소장하고 싶다고 했다. 이는 듀이와의 관계에서 BMC가 물질적인 도움을 요청한 첫 번째 사례이다. 이때 라이스는 듀이와 그의 업적에 대한 칭송을 아끼지 않았다. 듀이도 기꺼이 자신의 저서를 기증했다. 1939년 교직에서 완전히 물러난 듀이는 BMC에서 자문위원으로 봉사하게 된 것을 기쁘게 생각한 것 같다. 그는 1940년 드레이어에게 보낸 서신에서 BMC에 대한 지지를 분명히 밝혔다.

John Dewey 1 West 89th Street New York City

July 18 '40

Dear Dr Dreier:

　　　I hope, earnestly, that your efforts to get adequate
support for Black Mountain College will be successful. The work
and life of the College (and it is impossible in its case to
separate the two) is a living example of democracy in action.
No matter how the present crisis comes out the need for the
kind of work the College does is imperative in the long run
interests of democracy. The College exists at the very "grass
roots" of a democratic way of life.

　　　　　　　　　　　　　　Yours sincerely,

　　　　　　　(Signed)　　John Dewey

2-37 테오도르 드레이어에게 보낸 존 듀이의 1940년 7월 18일자 편지.

저는 BMC를 위해 적절한 지원을 얻고자 하는 당신의 노력이 성공하기를 진심으로 기원합니다. BMC에서의 일과 삶은(이 학교에서 이 둘은 분리할 수 없다) 실행되고 있는 민주주의의 살아 있는 예입니다. (…) BMC는 민주적으로 살아가는 방식의 '근원'입니다.[74]

듀이는 BMC를 강하게 지지했던 인물이자 1940년대 후반까지 BMC 자문위원 중 가장 명망 있는 인사였다.

라이스는 듀이를 만나기 전까지 교육의 사회적 영향에 관해 말한 적이 거의 없었다. 주로 교실 안, 고등교육 제도 안에서의 교육에 관심을 두었다. 더욱이 듀이 철학의 초석이라 할 수 있는 사회적 민주주의에서 교육의 본질적인 역할을 진지하게 고려하지 않았다.

그러나 1937년 무렵에는 사회·정치적 맥락 속에서 교육을 이해하고 균형 잡힌 교육을 중요하게 생각했다. 라이스는 현대의 가장 첨예한 사고와 합리성에 치우쳐 인간의 감정에 공감하지 않았던 대학 교육이 나치 독일을 초래했다고 강하게 비판했다. 그는 민주주의 사회에서 학생들이 살아갈 수 있도록 준비시키는 최선책은 감성과 지성을 균형 있게 교육하여 성숙한 시민으로 성장할 수 있게 돕는 것이라고 확신했다. 그는 종종 지식 습득을 강조하는 독일 대학의 영향에 반대하면서 "알고 있는 것을 행하는 것이 중요하다. 아는 것은 충분하지 않다"고 주장했다.[75]

2.2.3. BMC 교육의 목표

개인의 창의적 가능성과 성장에 대한 믿음에 기초하여 설립, 운영되었던 BMC는 주체적인 배움을 통한 개인의 성장에 근거하여 사회 전반의 진정한 발전과 변화가 가능하다고 믿었던 듀이의 민주주의적 사고가 구현되었던 곳이다. BMC에서 서로 공유된 생각은 '삶'과 '배움'이 반드시 연결되어야 한다는 것이었다. 이것은 지식의 기초로서 경험과 실험을 강조하고, 삶과 배움이 경험과 연관되어야 한다고 강조했던 듀이의 교육 철학과도 부합했다. BMC는 설립 당시부터 학문 간의 위계질서를 거부하고 학제 간 교육을 지향했다. 그리고 삶의 경험 안에서 지식을 체화해야 함을 강조하고, 지성과 감성이 균형 있게 성장할 수 있도록 힘을 쏟았다. 설립자들은 세계를 관계 안에서 이해하는 과정을 개인의 주체적 배움의 과정으로서 강조했다. 1930년대 미국의 혁신적인 학자들은 유럽으로부터 전수된 전통적인 지식을 답습하기보다는 미국이라는 특정한 장소와 시기에 경험하는 삶에 대해 진지한 관심을 보였으며, 듀이의 철학적

입장을 중요한 근거로 삼았다.

당시 대안 교육을 모색했던 미국의 교육자들은 예술이 삶의 경험에서 필수적인 부분이 되어야 한다는 믿음에 기초하여 예술의 중요성을 강조했다. 나아가 예술을 더 가까이 경험할 수 있는 방안을 모색했다. 듀이는 "일상적인 삶의 과정과 미적 경험의 밀접한 연관성을 회복하는 것"을 미국 미술의 당면 과제로 지적했다. 예술에 대한 유일한 저서인 『경험으로서의 예술』이 출간된 1934년에 듀이는 75세로, 철학자로서의 활동이나 학계의 관심이 약해지고 있을 때였다. 그의 다른 저서에 비해 이 책은 출간 당시 큰 호응을 얻지 못했다.[76] 더욱이 프래그머티즘 철학자로 알려진 듀이의 추종자나 비평가들은 그의 입장에 변화가 생겼다는 논란을 제기하기도 했다. 그러나 듀이는 이 책에서 예술에 대한 자신의 체계적인 이해를 제시하고, 경험에 대한 자신의 이론을 예술적·미적 경험이라는 구체적인 영역에서 설명했다.[77]

듀이는 미적인 경험 안에서 지적인 것과 실용적인 것이 충돌하지 않고 융합한다고 말했다.[78] 그는 객관적인 과학과 주관적인 예술이라는 전통적인 생각과 위계질서에 도전했다. 그리고 수단과 목적이 같은 현실과 연관되어 있다고 보고 통합적으로 이해했다. 한편 그는 회화·조각·시와 같은 예술 생산품(product)과 예술 작품(work)을 구별하면서, 인간이 예술 생산품과 협력해서 경험을 만들 때 예술 작품이 만들어진다고 설명했다. 예술은 고정된 사물이라기보다는 생기 넘치는 활동의 흐름 안에서 변화 가능한 경험이라는 것이다.[79] 이러한 예술의 개념에 근거하여, 듀이는 실행의 경험을 통한 성장을 이야기했다. 그는 "진정한 경험은 지성적인 경험"이며, 이것은 "과학에서 도출된 통찰력에 이끌리고, 예술에 의해 계몽되며, 교육을 통해 모든 사람이 공유하게 되는 경험"을 의미한다고 했

2-38 알베르스 드로잉 수업의 프란시스 골드만과 루돌프 하스, 1939~1940년경. 뒤러 프레임으로 비례를 배웠다.

다.[80] 이렇게 듀이는 예술을 지성적인 경험과 연관지어 이해했다. 그리고 예술은 "도표와 통계에서 찾을 수 없는 예측의 양태"이며, "규칙과 교훈, 훈계와 행정에서 찾을 수 없는 인간관계의 가능성을 암시"한다고 설명했다.[81] 예술과 지성적인 경험을 연결시킨 듀이의 입장은 BMC 설립의 중요한 철학적 근거였다.

이에 따라 BMC에서는 예술을 교육과정의 핵심에 두었다. 알베르스가 이끌었던 예술 프로그램은 인성을 기르는 과정으로 마련되었고, 창의성 또는 미적인 감상의 계발은 부차적인 것이었다.[82] 예술의 중요성에 대해 라이스는 다음과 같이 말했다.

거의 모든 사람은 어느 정도 예술가이다. 적어도 잠재적으로 상상력을 가진 사람이고, 상상력은 키울 수 있다. 그리고 지금 내가 아는 한, 모든 사람을 훈련시키고 계발할 수 있는 유일한 방법이 있다. 이 방법은 내가 아닌 BMC 전체가 발견한 방법이다. 이제 우리가 지속적으로 노력해야 하는 핵심은 내용이 아닌 방법을 가르치는 것이며, 결과가 아닌 과정을 강조하는 것이다. 사실과 사실 가운데 있는 자신을 다루는 방식이 사실 그 자체보다 훨씬 중요하다는 것을 학생들이 알도록 권유하는 것이다.[83]*

이러한 라이스의 전망과 알베르스의 예술 프로그램은 교실 안에서의 실행과 손으로 하는 훈련이 정규 교육의 한 부분이 되어야 한다는 듀이의 주장과 잘 부합했다. 듀이의 이러한 생각은 교육 민주주의에 대한 그의 확신과 밀접하게 연계되어 있다. 즉, 예술 실행과 그 밖의 공예 작업이 정규 교육에 포함되어야 한다는 것이다. 적어도 어떤 학생들은 이 영역에 뛰어난 관심이나 능력이 있을 수 있기 때문이다. 이러한 듀이의 생각에 라이스와 알베르스도 동의했으며, 한 걸음 더 나아갔다. 즉, 관찰하고 훈련하는 것을 배우기 위해 학생이 신진 경제학자, 미래의 기자, 또는 촉망 받는 인쇄업자이더라도 모든 학생은 예술을 직접 실행해 보아야 한다고 생각했다.

BMC에서 학생들이 반드시 수강해야 했던 두 가지 수업 중 하나는 라이스가 벽난로 앞이나 로버튼 리 홀 현관에서 학생들과 자유롭게 대화하는 '플라톤 I' 수업이고, 다른 하나는 재료와 형태로

* 유고슬라비아에서 망명 온 학생 아다믹은 라이스를 존경하여 라이스의 강의를 상세하게 기록했다. 이 강의 노트는 BMC를 미국 내에 알리는 데 효과적으로 기여하여, 노트가 출간된 다음 해인 1937년에는 등록 학생과 강의를 위해 온 교수들의 숫자가 증가했다. 1933년 개교할 때는 교수 9명과 학생 15명으로 시작했으나, 1937년에는 교수 16명과 학생 45명이 되었다.

작업하는 알베르스의 기초 예술 수업이었다(라이스와 알베르스의 교육에 대해서는 다음 장에서 상세히 다룰 것이다). 학생들은 이 두 수업 말고도 음악, 문학, 경제학, 수학, 언어, 역사, 드라마, 그리고 여러 주제의 수업 중에서 선택하여 수강했다. 학생 개개인에게 지도교수가 배정되었고, 지도교수는 학생이 자신의 관심에 부합하는 학업 계획을 짜도록 도왔다. 개설되지 않은 분야에 1~2명의 학생들만이 관심을 나타낼 경우에는 개별 지도가 이루어졌다.

BMC 설립자들은 현대 교육이 수동적인 수용력을 높이는 데 치중하는 반면, 능동적인 생산 능력을 간과하는 경향이 있다고 생각했다. 대부분의 분야에서 너무 많은 지식을 습득해야 하기 때문에, 학생들은 종종 독창적인 발견에 이르는 창의적인 접근을 이해

2-39 셰익스피어의 〈맥베스〉 공연, 1940년 5월.

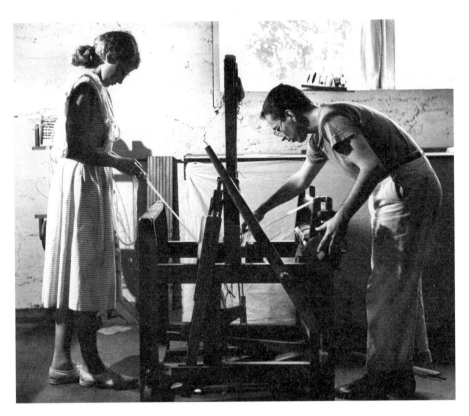

2-40 직조 수업.

하지 못한 채 결과에 이르게 된다고 보았다. 따라서 학생들은 자연
스럽게 새로운 발견을 기대하지 않으면서 발견에 이르는 태도를 갖
게 된다. BMC는 이러한 교육에 반대하면서, 학생들이 지식의 습득
과 구축적인 사고를 융합하도록 돕는 교육 방식을 개발하고자 했다.
BMC 교육은 학생들의 시각을 넓히고 진취성을 갖도록 독려했다.

　　BMC는 하나의 모험으로 경험되는 공동체로, 미리 정해진 교
과목이 없고 규칙이 적은 교양대학이었다. BMC에서는 저널리즘
과목에서 부여되는 것과 유사한 종류의 무형식과 자유가 있었다.
BMC의 일반 교육과정은 지적으로 결정된 행동과 함께 끊임없는

성찰에 근거했다. 그리고 특정한 사실과 일반적인 원칙 간의 관계를 이해하고 당면 문제에 대한 건설적인 대응을 중요하게 생각했다. 학생들은 자기 방식대로 자신의 관심사에 도전하는 것이 허용되었을 때 가장 효율적인 결과를 얻었다고 회고했다.[84] BMC의 '교육-경험' 개념은 권위적이고 폐쇄적이며 경험하지 않은 지식보다는, 실험적인 열린 영역을 선호했다. BMC에서는 실패를 감수한 실험적 행동을 통해 얻는 지식을 추구했다.

BMC는 예술·음악·연극·작문 분야의 작업을 실제 해 보는 것을 중요하게 생각했다. 글을 직접 써 봄으로써만 글 쓰는 법을 배우고, 그림을 그림으로써만 그리는 법을 배울 수 있다는 것이다. 따라서 예술 작업은 일반 교육의 도구가 될 수 있고, 교육과정의 주요 수업들과 동등한 위상을 가졌다. 예술 작업은 상상력, 창의력, 조직적인 감각을 활성화시키고, 지각력과 형태에 대한 정서적 반응을 높이기 때문이다. 감정은 지력만큼이나 훈련이 필요하다. 학생들은 예술 작업을 통해 자신의 경험에 의존하는 법을 배우고, 타인의 해석에 구애받지 않고 성장하는 것을 배운다. 그리고 궁극적으로 생각과 감정에 구체적인 형태를 부여하는 방법을 발견하게 된다.[85]

인간의 경험에는 지적·미적·실용적·사회적·정치적·종교적 영역을 포괄하는 넓은 영역이 있다. 당시 대부분의 미국 대학에서는 이 가운데 첫 번째 영역인 지적 영역 외 다른 영역은 대체로 간과하고 있었다. 학생들에 대한 지적 교육이 중요한 것은 분명하지만, 불행히도 이 교육조차 4년이라는 기간보다는 오래 걸리는 일이다. 그러나 지적 교육보다 훨씬 더 폭넓은 훈련이 필요하다. 일상적인 공동체 생활과 유사한 학교에서의 다양하고 실용적인 활동 속에서 학생들은 생활 그 자체로부터 훨씬 기초가 되는 사회·정치적 경험을 한다. 이것은 시민 교육에 매우 중요하다. 원칙으로 제시된 교육적

인 이상만으로는 교수와 학생 간의 소통이 원활하지 못하다. 오히려 공동생활 공간에서 함께 식사하고 서로를 대접하는 일을 함께하는 대학 공동체의 삶이 소통의 폭을 넓힐 수 있다.

고전철학자인 라이스는 삶의 경험과 유리된 추상적인 고전 철학과 논리를 편파적으로 강조하는 것이 갖는 맹점을 늘 환기시켰다. 즉, 현실에 무관심한 정체된 지식은 청년들이 대학 졸업 후 현실에 대처하는 데 도움이 되지 않는다는 것이다. 그는 변하지 않는 진리로서의 고전학을 답습하기보다는 '현재 여기'에서의 경험을 반드시 받아들여야 한다고 강조했다.

당시 대부분의 미국 학생들은 보통 성인 세계와는 매우 다른 세계에서 살고 있었다. 그들은 4년 동안 자신과 같은 성별에 같은 나이의 학생들, 그리고 아주 종종 자신과 비슷한 관심사를 가진 사람들과 지낸다. 그러다가 졸업 후 갑자기 다른 종류의 생활과 사업을 하게 되고, 모순과 경쟁, 걱정과 책임을 경험하게 된다. 이때 학생들은 학교에서 배운 것을 실생활에 거의 적용하지 못하는 것처럼 생각할 수 있다. 이에 BMC 공동체는 학생들이 일반적인 인간 활동의 환경 안에서 배우게 함으로써 실제 삶을 준비하도록 했다.

BMC가 시도하는 종류의 교육은 쉽지 않았다. 자기 훈련과 성숙으로 이끄는 길은 길고 험하다. 물론 공동체를 운영하는 데 가장 효율적인 방법은 일에 대해 잘 알고 빨리 처리할 수 있는 교수들로 구성된 관료 체제를 확립하는 것이다. 교수가 만들어 놓은 효율적인 일상은 충돌을 피하게 할 수 있을 것이다. 그러나 BMC는 효율성과 안정성을 추구하는 것은 확실한 기준과 가치를 상실해 가는 복잡한 시대에 학생들이 책임감 있는 시민으로서 판단하고 행동하도록 이끌지 못한다고 생각했다.

BMC의 목표는 학생들을 성숙한 시민으로 키우는 것이었다.

BMC는 학생들이 예측하지 못한 것을 직면할 수 있는 강인함, 경험, 실력에 근거한 지식을 갖추면서 인성을 형성하도록 했다.

BMC 설립자들은 듀이의 진보주의 교육 철학을 통해 미국 정치에 민주적으로 참여할 시민을 육성하여 광범위한 공동체에 영향을 줄 수 있는 학교를 만들고자 했다. 전통적인 미국 교육이 귀족과 평민을 구별하는 교육이었다면, BMC가 새롭게 시도한 열린 진보주의 교육은 민주주의를 위한 교육이었다. 궁극적으로는 계층의 구분 없이 다양한 미국인들이 공동의 삶의 방식, 그리고 함께 일하는 방식을 배우도록 하는 것이었다. BMC는 학생들이 권력에 복종하고 경쟁에 치중한 개인주의를 추구하기보다는, 창의적이고 생산적인 상호 협조 속에서 사회적 책임감을 고양시키도록 이끄는 것을 교육 목표로 삼았다.

다음 장에서는 BMC의 교육적 이상을 실현하는 데 주도적 역할을 했던 라이스와 알베르스의 교육에 대하여 살펴보기로 한다.

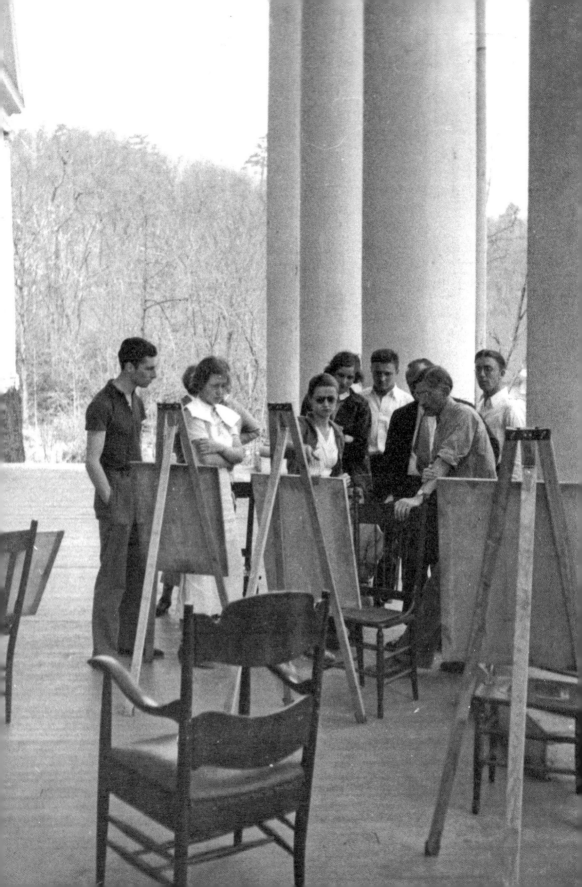

3 존 라이스와 요제프 알베르스

듀이의 진보주의 교육 철학을 BMC 운영에 반영하는 데 있어 존 라이스(1933~1939년 재임)와 요제프 알베르스(1933~1949년 재임)의 역할은 중요했다. BMC 설립자들은 관습적인 교육 방식이나 제한된 규율에 얽매이지 않았다. 그들은 서구의 교육 제도에서 이미 실행되었던 실험과 경험의 가치를 존중하고 이를 융합하고자 했다. 라이스는 "개인에게 있어 실험은 곧 경험이다"라고 했다.[1] BMC 교육에서는 자유로운 탐구 정신이 필수적이었다. 이들이 전망한 교육은 지력과 감성을 함께 갖춘, 성숙한 지성인으로 키우는 것이었다. 여기에 더해 상상력을 키우는 것이 중요했다.

이를 위해 BMC는 교육과정의 중심에 예술을 놓았다. 그들은 예술이 민주주의에 참여할 개인을 키우는 데 필수적이라고 믿었다.[2] 민주주의 교육을 실현하는 데 있어 예술을 중요시한 점은 BMC의 고유한 특징으로 주목된다. 이러한 취지로 초빙된 알베르스는 바우하우스의 교육을 적용하기보다는 BMC라는 환경에서 새로운 교육 방식을 택했다. 민주적 교육을 지향했던 라이스와 상호 존중의 관계를 강조했던 알베르스는 BMC의 기본 방향을 형성했다.

◀ 요제프 알베르스의 드로잉 수업, 로버트 리 홀 현관, 1936년 봄.

3.1. 존 라이스

3.1.1. 민주주의를 위한 교육

BMC 초창기인 1933~1940년 유럽에서는 파시즘이 지배하고 있었다. 과거 유럽의 문화적·지적 중심지로 여겼던 독일이 빠른 시간 안에 독재자에게 굴복한 것을 목격하면서 미국인들은 큰 충격을 받았다. 미국에서는 이런 일을 어떻게 피할 수 있는가가 중대 과제로 떠올랐다. 미국의 지식인들은 현대 사회의 구조와 제도를 살피기 시작했다. 혹시라도 타인을 지배하거나 또는 지배받기를 원하는 유형의 '권위적 인성'을 만들어 낸 책임이 있을 만한 환경, 배경, 매체의 조합이 있는지를 살폈다. 당시 유럽에서 망명 온 인물들을 포함하여 미국의 심리학자·사회학자·교육자·예술가·철학자들은 파시즘에 동조하는 사고나 행동을 저지하고자 했다. 나아가 비판적인 사고를 독려하기 위한 체제와 환경, 즉 프레드 터너가 "민주적인 환경 (Democratic surround)"이라 부른 환경을 만들고자 했다.[3] 파시즘의 위험을 경고하기보다는 위험을 스스로 깨달을 수 있는 여건을 만드는 것을 목표로 삼았다.

라이스는 민주주의가 목표라면 수단 역시 민주적이어야 한다고 생각했다. 그는 학생들을 유럽 아방가르드 예술과 미국의 실용주의를 융합하여 독립적인 사고를 하는 시민으로 키우고자 했다.[4] BMC에서의 교육은 민주적이지 않았고 민주주의를 위한 것이었다. 즉, 교육 자체가 민주주의를 위한 수단이었다. 라이스는 "우리가 알고 있는 다른 대학들은 그 자체가 목적으로서 존재한다(법에 따라 그들은 '비영리' 조직이라고 말하지만, 그 법은 거짓말이다. 그들은 제너럴 일렉트릭처럼 영리를 위해 운영한다)"고 했다.[5] 영리를 위해 운영되는

3-1 블루리지 캠퍼스에서 흔들의자에 앉아 있는 존 라이스. 데이비드 베일리(모자 착용) 등 학생들과 담소를 나누고 있다. 존 라이스는 1933년부터 1939년까지 고전학을 강의했다.

학교들과 달리 BMC는 민주적 인간을 양성하기 위한 수단이었다.

BMC는 정치적으로 민주적인 공동체를 만들려고 하지 않았다. 학생과 교사 모두가 참여하는 투표에 의해 모든 주요 사안이 결정되는 영국 닐(A. S. Neill)의 서머힐 학교(Summerhill School)와 같은 환경과 비교한다면, BMC는 그만큼 민주적이지는 않았다. BMC 전기를 쓴 마틴 듀버먼(Martin Duberman)도 처음부터 학생들이 결정 과정에서 대부분의 학교에서보다는 공식적인 목소리를 크게 냈지만, 교수진과 동등한 목소리를 내지는 않았다고 기술했다.[6]

BMC에서는 민주적으로 사고하는 능력을 키우고 윤리 교육을 중요시했다. 교육과정이 학생들의 윤리적인 발전을 위해 마련된 만큼, 교육과정을 운영하면서 합리적인 일관성과 윤리적인 측면이 상충하는 경우 윤리적인 요구를 우위에 두었다. BMC에서는 이성에

근거한 단호함보다는 학생들이 윤리적으로 감응할 수 있는 능력을 키우고자 했다.[7] 또한 배움에서 자유로운 탐구 정신을 추구한 BMC 에는 민주적인 엄격함이 있었다. BMC에서 자유와 민주주의라는 두 개념은 윤리적인 이상이었다. 현대의 삶은 민주주의를 의미하며, 민주주의란 독립적인 자율성을 위해 지성을 자유롭게 하는 것을 의미한다고 보았다. 우리는 민주주의를 행동의 자유와 자연스럽게 연결시키지만, 자유롭게 생각할 능력이 없는 행동의 자유는 혼란이다.

듀이의 저서『민주주의의 윤리(*The Ethics of Democracy*)』 (1888)는 중요한 지침이 되었다. BMC 교수들은 민주주의를 합리적인 운영이 아닌 '윤리적인 개념'으로 이해하였고, '도덕적이고 정신적인 연계' 안에서 교육하는 것을 소명으로 삼았다.[8] 듀이가 19세기 말 교육에 대한 글을 쓰기 시작했을 당시만 해도, 교사는 학생 개개인의 문화적 차이를 극복하게 하는 역할을 한다고 생각했다. 즉, 교실에 있는 학생들은 정확한 사실로 채워져야 하는 빈 그릇이라고 여겼다.

듀이는 이러한 입장에 반대했다. 그는 청년들이 사실상 그들만의 생각을 가진 고유한 인간이며, 책으로부터 사실을 배우기보다는 자신들의 생각을 실행에 옮김으로써 더욱 효율적으로 배울 수 있다고 생각했다. 듀이의 이러한 사고가 현재 우리에게는 낯설지 않다. 그것은 우리가 듀이의 이론에 의거하여 근본적으로 변화된 교육 체제 안에서 성장했기 때문이다. 그러나 1933년 당시 '주입'하는 것에 반대되는 '끌어내는' 것을 교육으로 보는 사고는 상대적으로 새로운 것이었다. 대부분의 미국 대학들은 전통적인 최상의 '유일한' 체제를 고수했다. 이러한 시기에 BMC는 학생들이 자신의 교육에 책임을 지고 자신의 생각을 추구하고, 필요하다면 자신의 생각을 위

해 싸우도록 격려받는 반권위주의적인 대학 환경을 만들고자 했다.

라이스는 말이나 글의 표현에 대해 어떠한 규율도 강요하지 않았다. 그는 능동적 참여라는 미국의 특성을 존중하고, 학생들을 고정된 체계나 상아탑에 가두어서는 안 된다고 주장했다. 또한 일반교육이 개인에 따라 구성되고, 관찰·실험적인 실천과 행동에 의해 결정되며, 모든 인간의 감각을 강화시키는 것에 영향을 받는다고 믿었다. 교육자는 사고의 생산을 돕는 일종의 산파 역할을 담당하며, 태아 단계의 능력을 끌어내고 성장시키고 행동과 말을 조화시켜 인간의 발전을 완성시키도록 이끈다. BMC에서 교수는 학생보다 지식을 더 많이 보유하고 우월한 위치에서 미리 알고 있는 지식을 학생들에게 전수해 주는 사람이 아니었다. 오히려 학생들이 각자의 경험을 통해 배워 가도록 도와주는 안내자 역할을 했다.

라이스는 전통적인 교육이 사회적 태도와 지적 능력을 인위적으로 분리시켜 양자가 조화로운 전체로 통합되지 못했다고 비판했다. 교육에 대한 라이스의 이러한 사고에서 과학과 예술은 발견과 창의성의 원동력으로서 동등하게 존재한다. 특별하게 중시된 것은 과학적 질서와 인식을 사용하고 실제로 적용하는 것이었다. BMC에서는 궁극적으로 '민주적 자치', '지속적인 학제 간 연구', '예술의 강조'라는 세 가지 기본 요소를 융합하고자 했다. 이 요소들은 숨겨진 창의력과 능력을 계발하는 특별한 가치를 재활성화한다고 생각되었다. 라이스가 주목한 점은 각 개인이 갖고 있는 예술적인 잠재력을 일깨우는 것이었다.

또한 라이스는 전통적인 학력 증명과 학점 체계에 비판적이었다. 지식 축적을 강조하는 획일적인 교육과정이 궁극적으로는 공허한 형식을 위한 무의미한 말을 만들어 낸다고 생각했기 때문이다. 소크라테스의 대화를 선호한 라이스는 그 대안으로 학생들에게 실

존적인 질문을 던져 생각하는 능력을 키우고, 질문과 연구에 바탕을 둔 배움을 강조했다. 이러한 개방된 교육 철학에 기초해 학제 간에 경계를 두기보다는 통합적인 교육을 추구했다. 졸업 시수나 점수를 따지는 성적 평가는 중요하지 않았다. BMC는 일정 학점을 취득하면 취업을 성공적으로 할 수 있는 자격을 부여하는 것을 대학의 목적으로 삼았던 미국의 교육적 관습과 기대에서 벗어났다. 이와 달리 경험을 통해 배워 가는 과정을 중요시하고, 민주적인 사회에서 다른 사람들과 공존하는 새로운 사회 구성원으로 성장해 가도록 돕는 것을 교육의 목표로 삼았다.

BMC에는 삶의 방식으로서의 민주주의에 대한 믿음이 있었다. 교육에서의 민주주의에 대한 믿음은 모든 사람이 자신의 능력을 충분히 계발할 기회를 가진다는 것을 의미한다. 정치 체제에서의 민주주의에 대한 믿음은 결정을 내리는 과정에서 모든 사람이 자신의 의사 표현을 할 수 있는 권리가 있다는 것이다. 수많은 교육자·예술가·지식인·정치인이 전체주의 체제의 효율성을 모색하고, 한편으로는 진보적인 교육자들조차 학교 안에 사회주의 이론을 이식시키고자 하던 시기에 BMC는 민주주의적 실험 정신에 다시 주목했다. 1957년에 폐교되기까지 24년 동안 운영되었던 BMC에서는 과거의 것을 학습하고 반복하기보다는 새로운 방식을 찾아가는 실험이 권장되었다. 그들은 실험이 힘으로 전환되는 것이 예술에서 일어난다고 믿었다.[9]

3.1.2. 민주적 인간과 예술

BMC 교육 철학의 핵심은 민주주의, 윤리, 미학 간의 관계였다. BMC에서는 민주주의 윤리를 발전시키고자 했다. 즉, 사적인 경제

적 관심을 경쟁적으로 추구하지 않는 비경쟁적인 관계에 주목했다. 민주적 인간을 양성하는 것은 소진될 수 없는 윤리의 민주적인 방식을 가르치는 것이었다. 라이스는 이를 위해 예술을 교육과정에 넣었다. 정규 교육과정과 특별활동과정이 구분되지 않았던 BMC에서 예술은 중추적 역할을 했다. 라이스는 1942년에 발간된 자서전 『나는 18세기 사람이다』에서 BMC 교육과정을 기획한 이유를 다음과 같이 설명했다.

> 교육과정의 핵심은 예술이다. 민주적 인간은 예술가여야 한다. 민주적 인간의 진실성(integrity)은 예술가의 진실성이며, 관계의 진실성이다. 예술가는 경쟁자가 아니다. 예술가는 자신하고만 경쟁한다. 그의 투쟁은 내적인 것으로 동료들과 투쟁하지 않고, 자신의 무지와 미숙함과 투쟁한다. 또한 예술가가 자신의 그림을 진흙 같은 색으로 칠하지 않는 것처럼, 예술가는 인간성 안에서 '분명한' 색을 보아야 한다. 그리고 자기 자신이 분명한 색이어야 한다. 왜냐하면 그 역시 동료 예술가들의 색, 소리, 형태, 예술의 재료이기 때문이다.[10]

일반 대학의 교육과정에서는 예술이 비교과 또는 점수가 부여되지 않는 수업이었으나, BMC에서는 예술이 다른 교과와 동등했을 뿐만 아니라 신입생들에게 가장 중요한 과목이었다. 이 점이 BMC가 지향하는 전인교육을 이해하는 데 매우 중요하다. 라이스는 학생들이 예술 교육을 통해 사회에서의 역할, 그리고 타인과의 관계 안에서의 역할을 인지하게 된다고 생각했다.

BMC는 예술을 교육과정의 핵심으로 택하면서 다음 세 가지를 고려했다. 첫째, 민주적 시민을 위한 교육의 도구, 둘째, 민주적 시

민이 주체적으로 사회에 관여하기 위한 회화적 은유, 셋째, 사회에 대한 민주적 시민의 책임감을 암시하는 은유로서 예술을 고려했다.

예술을 중시하는 BMC 교육과정의 기본 틀은 1950년 알베르스 인터뷰에서도 엿볼 수 있다.

나는 예술이 삶과 병행한다고 생각한다. 내가 생각하기에, 색채는 자기를 실현하는 방식과 다른 사람과의 관계를 실현하는 방식의 두 가지 특징적인 방식에서 인간처럼 행동한다. 나는 내 그림에서 독립성과 상호 의존성이라는 두 양극이 만나게 하려고 노력한다. 예를 들어, 폼페이 사람들이 사용했던 어떤 빨강은 이 두 가지 방식으로 말한다, 즉, 그것을 둘러싼 다른 색들과의 관계 안에서 말하고, 또는 체면을 살리면서 빨강만 보여 주기도 한다. 다시 말해, 사람은 개인이면서 동시에 사회의 일원임을 유념해야 한다. (…) 나는 사람이 행동해야 하는 방식대로 색채를 다룬다. 여러분은 훈련되고 예민한 눈을 가지고 색채의 이러한 이중적인 행동을 인지할 수 있다. 그리고 이 모든 것으로부터 내가 윤리와 미학이 하나라고 생각한다고 결론지을 수 있다.[11]

알베르스에 따르면, 윤리적으로 훈련된 민주적인 실행을 통해서 윤리와 미학이 다시 만난다. 민주적 인간의 윤리적이고 미적인 역할은 반응하는 능력을 계발하는 것이다. 반응하는 능력은 그 자체가 목적이 아니라 민주적인 목적을 위한 수단이다. 독립성과 상호 의존성의 관계는 바로 민주적 윤리의 관계이다. 이것은 듀이가 말했듯이 개인적인 색채를 '분명하게' 인지하는 것이다. 그리고 민주적 인간으로서 긴밀하게 연관된 '인성의 분명한 색채'를 보는 것이다. 윤리적 전망의 이러한 '분명함'은 미학적 의미에서 중요하다.

3-2 외양간과 곡물 창고로 실습하러 가는 학생들.

왜냐하면 라이스가 말했듯이 민주적 인간은 '예술가여야 하기' 때문이다. 이것은 그들이 '전문적인' 예술가여야 한다는 의미가 아니라, 예술가들이 가지고 있다고 일반적으로 생각되는 윤리와 진실성을 모든 민주적 인간이 가져야 한다는 것이다.

라이스는 BMC가 여러 측면에서 새롭지만 사실상 "가장 오래된 종류의 공동체(communitas)"였다고 말했다.

다른 곳에서는 교육이 하루의 부분, 인간의 부분에 관한 것이었다면, BMC에서는 하루 종일 몰입하고, 모든 면에서 인간에 관한 것이었다. 탈출구가 없었다. 세 끼를 모두 같이 먹고, 홀에서 만나고, 수업에서 만나고, 어디를 가도 만나고, 걸어가면서도 교사를 만나고 그의 목소리를 듣고 모든 움직임을 본다. 이것은 BMC가 의도

한 것, 즉 '전인에 의한' 전인교육이라는 오래된 생각을 실현하기 위한 것이다.[12]

그러나 예술가와 교육자가 전인적이고 이상적인 민주적 인간이어야 한다는 부담이 점차 가중되었다. 목적에 대한 혼란이 가져온 긴장은 라이스와 알베르스에게 부담이 되어, 결국 두 사람은 BMC를 떠나게 되었다. BMC의 수단과 목적의 차이를 구별할 의지와 능력이 부족하게 된 것은 아마도 학교와 공동체가 하나였기 때문일 수도 있다. 특히 공동체 안에서 그 이상을 구현해야 한다는 것이 문제가 되었다.

3.1.3. 경험을 통한 개인의 성장

라이스가 BMC를 설립하면서 학교의 사명에 대해 듀이의 자문을 구했을 때 듀이는 "개인에 주목하라"고 조언하면서 전인교육을 당부했다.[13] 개인의 진정한 성장이 사회의 변화를 가져온다고 믿었던 듀이의 민주주의에 대한 신념도 BMC 설립의 중요한 기반이 되었다. 라이스는 BMC를 운영하면서 민주주의 철학과 사고, 교육, 예술, 사회 변화의 측면에 몰두하면서도 민주주의를 구체적으로 정의하지는 않았다. 그러나 학생 개개인의 전인적 발달에 전념함으로써 듀이가 강조한 사회적 환원에 대해 공감을 나타냈다. 지적으로 결정한 행동과 함께 듀이의 끊임없는 성찰은 BMC의 일반 교육과정의 기본이었다. 개인이 BMC의 수단이고 목표였다.

라이스는 전반적으로 BMC의 목표는 개인주의자들(individualists)이 아닌 개인들(individuals)을 만들어 내는 것임을 분명히 했다.[14] 그는 개인주의자가 현대의 삶에 적합하지 않다고 생각했다.

더욱이 극단적인 개인주의자는 지금 우리가 살고 있는 사회보다 더 나은 사회를 만드는 것을 방해할 것이라고 믿었다. 따라서 그는 수업에서 "함께 사고하고 협력하는 지성"을 강조했다. 라이스는 개인의 성취란 공동의 노력에 뒤따르는 것이고, 이는 지적일 뿐 아니라 정치적 의미를 갖는다고 말했다. 이러한 공동의 노력은 미국 사회를 피폐하게 하는 개인주의에 대한 대책을 마련해 준다고 생각했다. 이 과정의 첫 단계는 학생이 자신과 자신의 능력을 알게 하는 것이었다.

라이스는 듀이의 진보주의 교육 철학을 실행에 옮김으로써 보수적인 교육 이론에 대항했다. 그는 교육이란 단일한 차원에 한정되어서는 안 되며, 경험을 단계적으로 충분히 강화시켜야 한다고 주장했다. 그는 능동적인 '지각'을 습득해 가는 과정을 연극 작업에 참여하는 것, 즉 배우가 소리와 움직임 간의 미묘한 변증법적 관계를 경험하는 것과 비교하여 설명했다. 인간의 사고가 정해진 규율을 따르지 않는다고 믿었던 그는 책을 강독하는 것에 주력하는 보수적인 교육 방식을 거부했다. 그 대신 관찰과 실험적 행동을 우선적인 교육 원리로 내세웠다. 그리고 개인의 성향과 잠재력에 따라 학생이 개별적으로 교육 내용을 선택하여 만들어 가는 교육이 이루어져야 한다는 윤리적 가치를 강조했다.[15]

당시 시카고 대학교 총장이자 교육 개혁가인 로버트 허치슨이 '고전' 교육에 주목하는 교육과정을 주창하면서 진보주의 교육을 비판했던 것을 반박했던 듀이의 입장에 라이스는 공감했다. 듀이가 1936년 12월 BMC 자문위원으로서의 첫 번째 임기를 시작한 몇 달 후에, 라이스는 허치슨의 보수적인 입장에 반대하는 글을 썼다.[16] 라이스는 듀이의 진보주의에 근거하여, 전통적으로 받아들인 지혜를 위해 개인적 경험의 가치를 절하하는 교육과정을 강하게 비판했

다. 고전철학자로 훈련된 라이스는 "고전보다 더 바보스럽게 존경이 부여된 것은 없다"고 거침없이 기술했다. 그리고 "우리는 그 시대를 보는 궤적으로서 (고전을) 읽지 않는다. (…) 대신 순수이성의 정수로서 읽는다"고 말했다.[17]

　허치슨은 고대와 중세 유럽의 문학에 현대가 전념하는 것을 옹호했는데, 그의 근본주의적 교육 철학에 대항한 라이스의 비평은 4개의 서로 다른 노선에서 나왔다. 첫째, 반권위적이고, 둘째, 개인의 경험에 특권을 주며, 셋째, 당시 지배적인 논리적 실증주의에 맞서고, 넷째, 의도적으로 미국 예외주의(American exceptionalism)를 촉구한 것이다. 이것은 듀이의 교육 철학의 특징을 반영하면서도 라이스가 경험을 정의하는 방식이었다. 라이스는 교육에서 경험

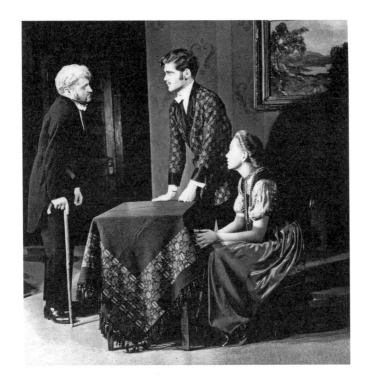

3-3 입센의 〈인형의 집〉 연극 공연, 1939년 봄.

의 중요성에 대하여 다음과 같은 웅변적인 물음을 던졌다. "왜 일반 교육에서 경험을 얻는 하나의 방법 외에 다른 방법들은 모두 제외하는가? 왜 인쇄될 수 있는 것은 포함하고, 보거나 들어야 하는 것은 제외하는가?"[18]

라이스는 16~20세의 젊은이들을 교육할 때 삶의 경험과 동떨어진 추상적인 고전 철학과 논리에 치중하면, 이들이 대학 졸업 후 현실에 제대로 대처할 수 없을 것이라고 말했다. 고전이 모든 시기와 지역에 보편적으로 적용될 수 없으며, 모든 학문은 당시 정치·사회·경제적 맥락 안에서 이해되어야 한다는 것이다.[19] 그는 대학 교육이 철학자가 되는 것이 아니라 되어 가는 방식을 가르치는 소크라테스의 지침을 따라야 한다고 했다. 그리고 확실함을 추구하면서 유일하게 의지할 수 있는 것은 자신의 경험이라는 것을 보여 주어야 한다고 했다. 따라서 학교의 목표는 "내용보다는 방법을 가르치고, 결과보다는 과정을 강조하는 것이다. 또한 학생이 사실 그 자체보다는 사실을 다루는 방식을 알아 가도록 흥미를 끌어내는 것"이라고 말했다.[20] BMC 학생들은 정보만 습득하는 것이 아니라, 정보의 가치를 알고 대하는 방법을 배웠다. 그리고 지적으로 분별하여 결정하는 법을 배우고 독립적으로 동기부여를 할 수 있는 능력을 키워 나갔다. 이처럼 BMC에서의 교육은 삶을 준비하는 과정이었다.

라이스는 진리와 현실 사이의 괴리를 경험하게 될 미국의 젊은이들에게 끊임없이 진리를 추구하는 주체적인 행동을 강조했다. 이것은 불변의 진리로 여기는 가치 기준에 의거한 이분법적 사고에 대한 저항이었다. 그는 고전적 기준의 진리만 주장한다면 다양한 현실의 경험을 설명할 수 없다고 보았고, 지혜로운 사람은 경험과 진리 양자를 고려한다고 생각했다. 따라서 경험이 아직 풍부하지 않은 젊은이가 대학에서 배운 추상적 지식에 근거한 가치 판단

에 의거하여 제한된 선택을 하게 된다면, 다양한 방식으로 주체적 행동을 할 기회를 상실하게 될 것이라고 경고했다. 그는 의미를 찾아 가면서 경험하는 모험적 행동과 습득된 지식이 융합될 때 고등교육이 이루어질 수 있다고 생각했다.[21]

실행을 강조한 듀이의 입장에 입각하여, 라이스는 아는 것으로는 충분하지 않으며 "아는 것을 행하는 것"을 중요하게 여겼다.

> 시인들이 우리들에게 우리가 삶에 대해서 알아야 할 거의 모든 것을 말했다고 해도, 우리는 살아 봐야 그들이 말하는 것을 이해할 수 있다. (…) 교육, 공유된 근본적 사상을 축적하는 것이 아니라, 일을 함께하는 방식, 접근 방식, 사상 또는 다른 것을 다루는 방식을 배우는 것이 '중요할 수 있다(may)'. 당신이 알고 있는 것을 실행하는 것이 중요하다.[22]

이 문장에서 아주 중요한 단어는 'may'이다. 라이스는 미리 준비된 확고한 교육과정에 의지하지 않고 학생들이 자신의 방식을 결정할 여지를 의식적으로 남겨두었다. 그는 교육의 목적이 주변에 따라 유동적이고, 교육에 대해 논의하는 개인의 구체적인 상황에 따라 변화할 수 있다고 생각했다.[23]

라이스는 종종 학교가 재정 지원을 받기 위해 의지했던 부유한 기부자들의 상상과 열정을 포착할 수 있었다. 그러나 BMC가 개설하는 교육과정에서 모종의 결과를 얻어내려는 몇몇 후원자들의 욕망을 거부함으로써 재정 지원을 받는 데 종종 어려움을 겪었다. 이것은 듀이의 교육 철학에서 강조되는 근본적 개념인 교육의 '목적'이 라이스에게도 중요했음을 말해 준다. 교육의 목적에 대한 그의 생각은 듀이의 다음과 같은 입장을 반영한 것이다.

교육자는 '일반적이고 궁극적'이라고 주장될 목적을 경계해야 한다. 모든 행동은 아무리 구체적이어도 분파된 연결 안에서 일반적이다. 왜냐하면 모든 행동은 무한히 다른 것들로 이끌려 가기 때문이다.[24]

이처럼 라이스는 개인의 자유와 창의성과 이성에 대한 개인의 잠재력에 기초한 듀이의 철학적 민주주의 원리에 주목했다.*

라이스는 거의 모든 젊은이들이 문학, 예술, 음악, 그리고 선하고 유쾌하면서 존경할 만한 사람들과 어울릴 수 있는 환경에 초대되어 자유롭게 배운다면, 아무리 시간이 걸려도 변화될 것을 굳게 믿었다.[25] 따라서 그는 지시하기보다는 초대하는 방법을 선호했다. 지성이란 지력과 감성 간의 섬세한 균형이며, 책에 있는 지식을 자의적으로 선택해서 주입하는 것이 아니다. 라이스는 지력의 축적에 치우친 불균형한 교육이 전체주의를 초래했다고 지적했다. 독일 교육의 영향을 받아 온 미국도 예외가 될 수 없음을 강하게 피력하면서 그 위험성에 대해 경고했다. 그는 대학 교육을 통해 지력과 감성의 균형 잡힌 성장을 하게 되는 제2의 탄생이 이루어져야 한다고 주장했다. 지식 축적을 통한 지력만으로는 전인적 성장이 불가능하다는 것을 역설한 것이다. BMC 학생들은 지성뿐 아니라 감성도 교육 받았으며, 개념과 마찬가지로 가치에 대한 엄중한 검증이 요구된다는 것을 배웠다. BMC에서의 유일한 규칙은 "지성을 갖추는(Be intelligent)" 것이었다.[26]

* 라이스가 듀이의 진보주의적 교육 철학에 열정적으로 몰두한 것은 BMC 설립 이면의 원동력이었다. 라이스가 BMC를 떠난 1939년 이후에, 드레이어와 듀이의 관계가 점차 가까워졌고 알베르스도 진보주의 틀에 보다 적합하도록 자신의 교육 철학을 흔쾌히 조정하였다. 듀이가 1935년 이후 BMC를 다시 방문했는지에 대한 명백한 자료가 없으나 듀이 철학의 영향은 이후 지속적으로 커졌다.

3.1.4. 예술-경험

라이스는 과학이나 철학에 대한 지식을 얻은 후 상상력을 키우는 것이 중요하다고 보았다. 상상력을 통해 전인적 성장이 가능하다고 믿었기 때문이다. 보통 사람들은 상상력 훈련이 필요한데, 교육을 통해 상상력 훈련이 가능하다고 생각했다. 이를 위해서 '예술가들', 또는 지력과 감성이 융합된 '예술가 교육자들(artist teachers)'을 양성하고자 했다.[27] 그가 말하는 예술가란 전문적인 예술가보다는 삶과 삶 속의 모든 것에 대해 예술가적 태도를 갖고 있는 사람들, 양적 가치가 아닌 질적 가치를 중요시하는 사람들, 아는 것을 실행하는 현대적인 사람들, 삶이 본질적으로 경쟁이 아니라 어디서나 협력이 요구되는 것임을 아는 사람들이다.[28] 그는 세계가 이러한 예술가들로 가득하기를 원했다.

또한 라이스는 예술의 실행을 중요시하면서 '예술-경험(art-experience)'을 제안했다. 그러나 통속적으로 예술과 자기 표현을 동일시하는 것은 거부했다. 그는 예술을 할 때 개인주의에 매몰될 수 있는 예술가의 위험성에 대해 경고했다. 그는 대부분의 예술가들이 예술을 사랑하기보다는 자기 자신을 사랑한다고 보았다. 그리고 예술가를 자칭하는 사람들이 삶으로부터 물러나 자기애에 빠져 자신이 한 것만을 사랑하는 것을 비판했다. 그는 이들이 자기 개인의 문제를 세계의 비극으로 만들고, 예술에 삶을 불어넣는 것을 망각한다고 지적했다. 이는 예술에 몰입한 것이 아니라 무의식중에 자기방어와 동정을 구하는 데에 몰입해 있어 신경증으로 진단될 수 있다고까지 비판했다.[29] 그는 삶과 고립되어 천재성이 신경증으로 변질된 예술가가 아닌, 삶과 유리되지 않은 예술가들을 교육하고자 했다. 사실상 그는 학생이 자신을 천재라고 생각하는 것을 자제

하도록 하는 것이 학교의 신성한 의무라고 생각했다. 그는 예술뿐 아니라 문학, 과학, 철학 등을 전공하면서 삶과 거리를 두고 하나의 체계를 만들어 이를 '삶'이라고 부르는 것의 맹점을 지적했다.

라이스는 학생들이 다양한 매체로 작업하는 과정에서 자신의 내적 존재의 어떤 면을 표현할 수 있음을 인정했다. 그러나 예술-경험의 보다 중요한 교육적 측면은 진실성을 발견하는 것이라고 보았다. 그는 지적 능력만 발달한 사람보다 예술 매체에 대한 예민한 감각을 훈련한 사람이 자기 자신과 환경을 통제하는 능력이 더 뛰어나다고 생각했다. 그는 예술가가 다양한 매체를 다루면서 배우는 진실성이 예술가와 다른 사람들과의 관계의 진실성에 반영된다고 생각했다.

라이스는 화가·음악가·시인보다는 민주주의자, 즉 자신이 믿고자 하는 것과 자신의 세계가 될 것을 선택할 수 있는 사람을 만드는 데 관심이 있었다. 무엇보다도 그는 주체적으로 선택할 수 있는 능력을 가진 사람으로 키우는 데 예술이 필수적이라고 생각했다. 예술가는 외부의 지시에 휘둘리지 않고 자기 내면에서 자신을 엄격하게 훈련한 사람이라고 믿었기 때문이다. 따라서 라이스에게 예술가란 민주적인 사람을 의미했다.

라이스는 BMC를 거쳐 가는 많은 학생들이 예술가가 되리라고 기대하지 않았다. 그는 모든 사람 안에 예술가의 자질이 있으며, 학생이 이러한 재능을 아무리 적게 가지고 있다 하더라도 그것을 힘들게 훈련하여 계발해야 한다고 생각했다. 왜냐하면 지적 노력으로만 얻을 수 있는 것보다 예술적 자질을 키움으로써 세상과 자신 안의 질서에 더 민감해진다고 믿었기 때문이다. 그는 "태어나면서부터 우리 모두는 예술가이다. 우리가 선택하여 사는 세계의 성격을 만드는 데 자유롭고, 이런 자유에 있어 우리는 평등하다"고 생각했다.[30]

라이스는 예술을 중시하면서도 궁극적으로 개인이 완전해지려면 다른 사람들과의 관계를 인지해야 한다고 강조했다. 그는 BMC의 공동체 생활을 매우 중요시했으며, 학생 개개인이 BMC 전체 공동체로부터 배운다고 보았다. 모든 일은 교수와 학생들이 만든 그룹에 의해 행해졌고, 학생들도 학교 운영에 책임이 있었다. 학생들은 농장에서 함께 일하고, 건물을 유지·보수했으며, 어떤 때는 캠퍼스 건축에도 참여했다. 그들은 실행을 통해 민주주의에 참여하는 법을 배웠다.[31] 나무 자르기, 도로 닦기, 테니스코트 바닥 고르기, 오후에 차 준비하기 등의 일은 개인주의적 측면을 다듬어 없앤다. 또한 이런 일이 상호 존중으로 실행될 수 있다면 어디든지 이웃의 삶에 관여했다. 라이스는 대학에서 할 수 있는 개인의 인간적 경험이 졸업 이후 삶에서의 경험과 동일한 품격을 가질 것이라고 생각했다.

BMC의 신념

이처럼 교육이 실제의 삶과 연결되어야 한다고 주장했던 라이스의 입장은 BMC 교육의 근간을 이루었다. 그가 BMC를 떠난 몇 년 후인 1941년, 메릴랜드에 위치한 세인트존스 칼리지(St. John's College, 이후 SJC)의 스콧 뷰캐넌(Scott Buchanan) 학장이 BMC를 방문하여 비공식적인 자리에서 SJC의 원칙과 신념을 설명하고 BMC와의 차이를 비교한 일이 있었다. 뷰캐넌 학장의 입장에 대한 반응에서 BMC의 진보주의 교육의 특성이 분명하게 드러났다.[32]

뷰캐넌 학장은 SJC와 BMC 모두 현대 교육의 문제점을 인지하고 있다고 했다. 그러나 두 학교가 문제를 해결하는 방식이 다른데, 기본적으로 인간에 대한 이해에 차이가 있다고 말했다. SJC는 인간을 이성적 존재로 이해하는 반면, BMC는 인간을 생각하는 존재라

고 믿는다. 따라서 SJC는 마음을 훈련하고, 교육될 수 있는 전체 인간을 지력으로 본다. 그러나 BMC는 인간을 사고하는 특성을 가진 사회적 존재로 정의한다. 따라서 순수하게 학문적 훈련뿐 아니라 성격, 행동, 사회 적응, 감정의 성숙에 관심을 갖는다. SJC는 이성적 인간으로 키우기 위해 고전 강독, 세미나 토론, 형식적 강의를 강조한 데 반해, BMC는 사회적 인간을 육성하기 위해 수업 외에도 공동체 생활, 노동, 예술 작업을 실행한다. 또 SJC는 미리 정해진 교육 과정을 따르고 변경을 거의 허용하지 않는다. 그것은 충분한 통일성과 규칙성을 가지고 문제가 제기되므로 확정된 교육과정이 대체로 답을 제공한다고 믿기 때문이다. 반면, BMC에서 질문은 항상 다른 시간에, 다른 원인에 의하여, 다른 통로를 거쳐 제기되므로 질문이 생길 때까지 답은 의미가 없다고 생각했다. 따라서 BMC에서의 교육과정은 학생들의 관심사와 주제의 난이도 간의 유연한 균형을 이루기 위해 선택되었다.

또한 뷰캐넌 학장은 SJC 학생들이 영원하고 기념비적인 것과 인간의 영속적인 지혜를 공부한다고 설명했다. 이에 대하여 BMC 기자는 다음과 같은 질문을 던지며 뷰캐넌 학장의 입장에 대해 회의적인 반응을 나타냈다. 즉, "인간의 발전과 연관이 없는 철학을 배우는 것이 발전하는 현대 사회에서 살아가는 데 유용한가? 교육 과정에서 가장 고도로 상상적인 부분이라고 주장한 수학 연구가 모든 분야의 인지를 자극하고 확대할 수 있는가? 전적으로 지적인 교육이 감정적인 위기, 현대의 치열한 삶, 개인의 문제를 성숙한 방식으로 해결하는 법을 준비하는 최선책인가?"와 같은 질문이었다.

또한 '교양 교육의 위기'라 불리는 것에 대한 해답을 찾는 방안으로 SJC는 그들이 좋다고 믿는 것, 영원함을 증명할 수 있으리라는 것을 간략하게 유형화했다. 이와 달리 BMC는 실행한 것과 실

3-4 실습 프로그램, 1947~1948년. 학생들이 열차에 실린 석탄을 학교 트럭에 옮기고 있다.

행이 기초하는 원칙을 지속적으로 재평가하고 재고했다. SJC는 기본적으로 영원하다고 보는 세계에서 영원한 형태를 찾았다. 반면, BMC는 세계를 변화하는 것으로 인식하고 역사의 변천을 관통하는 보편적인 영원함을 표현할 수 있는 것이 필요하다고 생각했다. 이렇게 뷰캐넌 학장 방문을 통해 불거진 논의를 통해 BMC의 진보주의 교육의 차별성이 명확하게 드러났다. 또한 라이스를 포함한 설립자들이 학교를 세우면서 내세웠던 목적과 취지가 학교의 특성으로 자리 잡아 가고 있음을 보여 주었다.

민주주의를 위한 교육을 전망하고 배움과 삶이 연결되어야 한다고 강조했던 라이스의 입장은 예술을 관계 속에서 실행하고 경험하게 했던 알베르스의 교육과 함께 BMC 교육의 기초가 되었다.

3.2. 요제프 알베르스

3.2.1. 바우하우스와 BMC

1933년 나치에 의해 바우하우스가 베를린에서 폐교된 이후 바우하우스가 지향했던 예술과 교육에 대한 전망은 여러 다른 장소로 파급되었다. 폐교 후 바우하우스의 명맥을 처음 이은 곳은 1937년 라슬로 모호이너지(László Moholy-Nagy)가 미국 시카고에 설립한 뉴 바우하우스(New Bauhaus)였다. 같은 해 바우하우스의 창시자인 발터 그로피우스는 하버드 대학에서 가르쳤다. 곧이어 1938년 뉴욕 현대미술관에서는 BMC에 자리잡은 전 바우하우스 교수들과 학생들의 작품을 포함한 대대적인 바우하우스 회고전 〈바우하우스: 1919~1928)〉이 개최되었다(1938.12.7~1939.1.30).

시카고 바우하우스를 통한 바우하우스 회생은 미국의 사업적 관심 덕분에 가능했다는 평가가 있다. 이 학교는 처음 예술가와 기업가들이 협업하여 문화 증진과 수출 확대를 도모하고자 모인 예술 산업 시카고연맹의 지원에 힘입어 시작되었다. 그러나 학교를 후원하던 기업가들은 점차 시카고 바우하우스가 엘리트적이고 시장의 관심과 거리가 멀어졌다고 평가하면서 지원을 중단했다. 결국 바우하우스는 1949년에 루트비히 미스 반데어로에(Ludwig Mies van der Rohe)의 일리노이 공대에 흡수되었다.[33]

1920년대 바우하우스가 지향했던 사회적이고 이상향적인 전망이 미국 교육 체계에 도입되면서 억압되었다는 평가가 있으나, 이는 단순히 바우하우스의 이념이 변질된 것이라기보다는 예술을 실제 생활에 사용 가능한 제품 제작에 적극적으로 적용하고자 했던 바우하우스의 전망을 구현하는 방향으로 전개되었던 점을 지적한 것으로 볼 수 있다.

바우하우스에서 가르쳤던 요제프 알베르스가 부인 아니와 함께 BMC에 와서 교육했던 것은 BMC 교육의 특성과 방향 전개에 중요한 영향을 미쳤다. 알베르스는 1920년 바이마르(Weimar)의 바우하우스에 학생으로 등록하여 요하네스 이텐(Johannes Itten)의 사사를 받았다. 이후 1923년부터 바우하우스가 폐교될 때까지 10년 동안 교수로 지내면서 누구보다 바우하우스에 오래 머물렀다. 이때의 경험은 이후 그의 교육과 창작 활동의 기초가 되었다.* 그는 통합적 교육을 표방하는 바우하우스의 교육 전망에 공감했고, 학생들이 경험을 쌓아 가고 이를 토대로 생산적인 지식을 습득하는 방법을 제시하기 위해 노력했다.

* 알베르스는 바이마르에서 1925년에 데사우로 이주한 시기를 거쳐 1932년 베를린으로 이주하여 나치에 의해 폐교된 1933년까지 바우하우스에서 가르쳤다.

이렇게 바우하우스에서 교사와 작가로서 훈련을 받은 알베르스는 BMC의 다른 교수들과는 구별되었다. 그는 1950년 예일 대학교 디자인학과로 떠나기 전까지 BMC 예술 교육 프로그램에서 중추적인 역할을 했다.[34] 알베르스의 수업은 곧 라이스의 엄하고 직설적인 교육 방식을 보완하는 데 없어서는 안 될 핵심 수업이 되었다.

한편, 알베르스는 유럽에서 망명한 숙련된 교사이자 예술가로서 BMC에 형성된 망명 공동체를 대변했다. 바우하우스 교수들 중 처음으로 미국에 온 알베르스는 "가르치는 것과 배우는 것은 교수와 학생 간의 상호 의무로서 이해되어야 하고, 연계되어 실행되어야 한다"고 생각했다.[35] 교수와 학생 간의 위계 안에서 전문적 훈련을 받은 유럽 망명자들은 BMC의 자유로운 분위기와 교육과정을 생소하게 생각했다. 그러나 예술이 삶에 없어서는 안 되는 문화에서 살았던 그들의 경험은 BMC 공동체에서 예술의 역할을 새롭게 이해하는 데 영향을 주었다. 미국의 문화적 수준에 실망했다는 바우하우스 동료의 평가에 대해서, 알베르스는 "문화를 보유하고 있는 것보다 중요한 것은 (…) 이곳 사람들이 문화를 매우 갈망하고 있다는 것"이라고 대응했다.[36]

알베르스는 실험을 창조적인 과정으로 이해했고, 실험을 중요하게 생각한 '알베르스식' 예술 교육은 듀이의 철학과 긴밀하게 연결되었음을 보여 주었다. 따라서 개교 이후 대략적으로 2차 세계대전 종전까지의 BMC 초반기를 '알베르스-듀이 시기'로 부르기도 한다.[37]

라이스는 BMC의 교육과정을 구성하는 데 있어 듀이의 입장과 바우하우스에서 망명 온 인물들의 생각을 종합했다. 그리하여 관찰과 실험에 기초한 '실행을 통해 배우는' 방식을 지향하는 교육과정을 개발했다. 이 시기에 BMC는 예술적 실행이 갖는 개인의 윤리적

성장의 측면을 과학적 실행, 발전된 기술적 디자인, 사회문화적 발전과 함께 연결하고자 했다.

1939년에 등록했던 한 학생은 BMC가 어느 정도 바우하우스를 연상시키는 곳이라고 회고했다.[38] 그로피우스, 알베르스 부부, 산티 샤빈스키, 라이오넬 파이닝거(Lyonel Feininger)와 같이 바우하우스에서 가르쳤던 교수들이 BMC 교수진으로 있거나 방문했다. 그러나 산업과 연계되고 학생들이 전문적 직업을 갖도록 준비시키는 미술과 디자인 학교였던 바우하우스와는 매우 달랐다. 바우하우스가 건물을 짓는 것을 추구했다면, BMC는 민주주의를 건설 또는 재건하기를 원했다. 그렇다면 BMC 교육과의 연관성 안에서 바우하우스 교육의 특성을 간략하게 살펴보기로 하자.

바우하우스 교육의 특성

그로피우스는 1919년 바이마르에 바우하우스를 설립하고 창의적인 분야들이 제도적으로 경직되어 분리된 것을 타파하고자 통합적인 교육을 추구했다. 그는 예술을 기술 연마의 도구로 이해하는 관학적(官學的) 입장에 반대하고 예술 교육의 개혁을 시도했다.[39] 이러한 바우하우스의 교육 방침은 20세기 초반에 대두된 교육 개혁 운동의 문맥 안에서 이해할 수 있다. 바우하우스는 인간적 사회를 위한 새로운 '인간'을 만들어 내려는 이상향적인 전망을 추구했다. 그리고 인간적이고 사회적으로 정의로운 미래 사회를 만드는 데 있어 물건, 가구, 건물 디자인에서 시범적인 예를 구현하려고 했다. 이는 그로피우스부터 반데어로에에 이르기까지 바우하우스 교장들이 공감한 전망이었다. 1923년에 그로피우스는 진보주의 교육을 위한 전망을 국제적인 지평으로 확장하고자 했다.

그러나 데사우(Dessau)로 이전했던 1925년에 바우하우스의

교육 취지에 전반적인 변화가 있었다. 초창기에 이상주의적 진보를 꿈꾸고 전개했던 전인교육이 점차 약해지고, 기술력을 중시하는 기능주의가 강화되기 시작했다. 객관적인 디자인 문제를 해결하는 능력을 습득하는 것이 중요해졌다. 이러한 경향은 그로피우스가 바우하우스를 이끌어 가는 동안 이미 시작되었고, 1928년 하네스 마이어(Hannes Meyer)가 바우하우스를 주도할 때도 이어져 판데어로에 시기에는 산업적 효율성이 중시되기에 이르렀다. 그렇다고 바우하우스가 전반적인 조형 교육에서 인간 중심의 주관성을 포기한 것은 아니었다. 현대 기술을 수용하려는 의식이 점차 강해졌으나, 인간을 자연과학·사회경제학·심리철학적 측면에서 고찰하려는 인본주의적 태도는 다양한 수업과 교육을 통해 유지되었다.[40]

바우하우스 교육의 근본 취지는 새로운 인간을 키우는 것이었다. 이를 위해 교육과정에서 실습과 이론을 병행하여 균형 잡힌 교육을 실시했다. 경험을 통해 생산적 지식을 습득하는 방법을 모색하는 한편, 조형 교육에 대한 인문학적 성찰을 함께 했다. 바우하우스의 기초 교육은 조형 교육에 한정되지 않았고, 수학과 체육 등의 다른 기초 과목도 포함되었다. 15년간의 역사 속에서 교육 방식에 지속적인 변화가 있었기에 간단하게 정리하는 것이 조심스럽지만, 바우하우스 교육과정의 개략적인 구성을 살펴보기로 하자.

신입생이 반드시 수강해야 했던 기초 교육은 실습으로 이루어진 예비과정(*Vorkurs*, foundation course, 1919~1923)과 이론 수업인 조형 이론, 두 가지 분야로 구성되었다. 이텐은 1918년에 이미 오스트리아 빈과 독일 슈투트가르트에서 예비과정을 창안하고, 이를 확장하여 바우하우스에서 개설했다. 예비과정에서는 나무·라피아(raffia)·유리·철 같은 다양한 재료의 독자적인 특성을 배우면서 능동적이고 실질적인 실습을 했다. 예비과정의 목적은 재료 및 소

3-5 에덴 호수 캠퍼스 식당에서 나오는 발터 그로피우스(왼쪽에서 두 번째), 1945년 여름.

재의 특성을 이해하고 이를 가장 잘 표현할 수 있는 형식 및 형태를 찾는 것이었다. 바이마르 바우하우스의 초기 기초 교육의 기틀을 마련했던 이텐은 1923년 봄 바우하우스를 떠날 때까지 게오르그 무헤(Georg Muche)와 교대로 예비과정을 가르쳤다. 이텐이 떠난 후 1923년부터 1925년까지, 모호이너지와 알베르스가 예비과정을 담당했고, 다양한 종류의 재료들을 알아 가고 익히는 데 주력했다. 예비과정은 1925년 이후 기초과정(*Grundkurs*, basic coursework, 1925~1933)으로 명칭이 바뀌었으며, 기술을 연마하는 방향으로 전개되었다. 많은 변천을 거치면서 진행되었던 예비과정 수업은 바우하우스 교육과정의 핵심이었고, 지금까지 시행되는 다양한 조형 교육의 기초가 되었다.

조형 이론은 파울 클레와 바실리 칸딘스키(Wassily Kandinsky)

가 담당했다. 클레는 1921/22년 겨울 학기부터 형태 구성 이론 강의를 시작했다. 1922년 여름부터 바우하우스에서 강의하기 시작한 칸딘스키는 색채와 분석적 드로잉을 가르쳤다. 교수들은 기본적으로 일반적인 강의 계획과 반년마다 재구성되는 작업배당 계획이라는 틀 안에서 각자의 수업을 자유롭게 구상했다. 클레가 말했듯이, 디자인 이론의 원리는 예술가가 아닌 구축을 목표로 하는 "창작자, 실습하는 실행자(working practitioners)"를 훈련하는 것이었다. 한편 표현주의 화가인 클레와 칸딘스키는 바우하우스가 기능주의로 전환하고 기술 연마에 주목하는 방향에 대해 지속적으로 불만을 드러냈다.

 젊은 교수인 알베르스는 1923년부터 바우하우스가 1933년 폐교하기까지 예비과정(기초과정)을 가르쳤다. 그는 1923년에 바우하우스를 떠난 이텐의 예비과정을 반복해서 가르쳤는데, 재료의 외양에 주목했던 이텐과 달리, 재료의 내적 특성을 새롭게 강조했다. 이는 재료에 대한 태도를 근본적으로 바꿔 놓았다. 그는 도구보다는 재료에 관심을 두었으며, 전적으로 재료 연습에 치중했다. 무엇보다 가장 중요한 재료를 적절하게 사용하는 것을 강조했다. 학생들은 다양한 재료를 가지고 유희하듯 실험하면서 재료의 특성을 발견하고 자기 나름의 구성 원리를 찾아가도록 독려되었다. 그는 '초보자'가 수공(craft)에 필요한 도구와 기술에 익숙해지도록 의도된 예비과정(기초과정)을 더 효율적으로 하기 위한 실습교육(*Werklehre*, workshop instruction) 훈련을 담당했다. 이 과정에서 그는 학생들에게 "개성의 오만과 기존 지식으로부터 탈피할 것"을 제안했다.

 알베르스는 바우하우스에서 발간했던 잡지 『젊은이들(*Junge Menschen: Young People*)』 특별호에 실린 그의 글 「역사의 또는 현재의(historic or current)」(1924)에서 바우하우스가 현대적이 되어야

하며, 역사적 지식을 답습하는 것에서 벗어나야 한다고 말했다. 그는 이후 1928년에 발표한 글 「형태 제작 안내(instruction in the craft of form)」에서 이 글의 많은 부분을 수정하고, 보다 정교하게 준비한 데사우에서의 수업에 관해 기술했다. 그는 재료의 경제적 사용과 재료의 적절성을 강조하면서 학생들의 작업이 지출과 수입의 관계에 따라 평가된다고 설명했다. 이처럼 알베르스는 기초과정 작업의 가장 중요한 목표의 하나로 상호 관계 속에서 배우는 것을 강조했다.

바우하우스와 BMC는 전인교육을 지향하면서 학제 간 교육의 취지를 공유했다. 바우하우스에서 개인의 창작과 창의적 문제해결 능력을 강조한 것은 듀이의 입장과 상응한다. BMC가 강조했던 전인교육과 이를 위한 예술의 중요성에 대한 믿음은 그로피우스에게도 중요했다. 또한 알베르스가 바우하우스에서 가져온 것들, 즉 이론보다 실천의 강조, 실행을 통한 배움, 연습하고 배우는 것의 강조, 순수예술을 우위에 두는 위계질서 거부, 상품이 아닌 경험으로 예술을 인식하는 점 등은 BMC의 취지와 잘 어울렸다.[41] 두 학교는 학생들 자신이 생각하고 행동하도록 동기 부여를 하고자 했다. 결과의 옳고 그름을 평가하기보다는, 어떤 것을 접근하는 데 있어 옳고 그른 방법들이 중요했다. 라이스가 명시했듯이, BMC 교육의 핵심은 "내용이 아니라 방법을 가르치고, 결과가 아니라 과정을 강조하는 것"이었다. 독립적으로 사고하고 지적인 결정을 하는 것을 배우는 과정이 중요했다.

BMC와 알베르스의 교육

이러한 배경을 생각하면 알베르스가 바우하우스에서 BMC로 초빙된 것은 놀라운 일이 아니었다. 알베르스는 학생과 교수로서 누구

보다 오랜 기간 바우하우스의 교육 환경을 경험하였고, 폐교 직후 BMC에 초빙되어 중요한 역할을 했다. 이로 인해 그는 BMC가 "미국의 진보주의 교육과 유럽의 모더니즘을 융합하여 고유의 역동적이고 창의적인 분위기"를 만드는 데 기여한 바우하우스 인물로 평가되곤 한다.[42] 그러나 알베르스는 작가와 교육자로서의 입장을 형성하는 데 있어 바우하우스가 근본적이라고 생각하지 않았다. 그는 충분한 예술 교육을 받은 후 새로운 것을 찾는 과정에서 바우하우스에 등록했다. 그는 1920년 32세 나이에 바우하우스에 입학하여 이텐의 예비과정 수업 한 과목을 수강했다. 그러나 자신이 좋아했던 클레나 칸딘스키의 수업은 수강하지 않았다.

> 우리에게는 좋은 교수들이 있었다. 그들은 다른 사람들이 그들에게 하라고 한 것을 반복하지 않고 처음으로 자신들의 작업을 전개해 나갔다. 이것을 인지한 것은 내게는 중요한 경험이었다. (…) 나는 클레나 칸딘스키에게 배우지 않았다. 비록 우리는 동료이자 좋은 이웃이자 친구였으나, 그들의 수업을 수강하지는 않았다. 특히 나는 자신을 추종하는 제자(disciples)를 만들려고 하지 않은 그들의 태도를 존경한다.[43]

알베르스는 성공한 교수나 동료들의 양식을 모방하는 아류가 되지 않으려고 끊임없이 노력했다.[44]* 그는 BMC에서도 모방보다는 자기 자신을 바라보고 사물을 독립적으로 발견하는 법을 배울 것을 항상 강조했다. 그리고 자신이 바우하우스의 양식을 보존한 사람으로 평가되는 것에 이의를 제기했다.[45] 따라서 알베르스 개인

* 교육자로서 알베르스는 자신이 유명한 예술가(a big artist)가 되어야 한다고 생각하지 않았다.

이 바우하우스 교육을 BMC에 이식했다고 단정하기는 어렵다.

여기서는 알베르스가 바우하우스의 교육을 BMC에 적용한 측면보다는 BMC라는 변화된 교육 환경에서 어떻게 그의 교육 방식이 수정되었는지를 살펴보기로 하자.

바우하우스가 디자인 훈련에 중점을 두었다면, BMC의 목표는 일반 교육이었다. 바우하우스는 산업 생산과 현대 사회에 적합한 예술의 기능을 새롭게 하고자 했다. 바우하우스는 예술, 산업, 대량 생산을 융합하고, 이미 숙련된 학생들을 체계적인 과정을 통해 전문가로 키우는 데 주력했던 전문학교였다. 반면 BMC는 일반 교육을 목표로 삼고 개별 학생들의 성장을 위한 환경을 마련하고자 했던 실험적인 공동체였다. 실험은 모든 창조적인 생산자들과 공유될 수 있는 실행으로 여겨졌다. BMC에서 예술은 다른 학술 분야와 동일하게 중시되었다. 이는 감정과 지력 모두가 계발되어야 함을 의미한다.

BMC가 설립되었던 시기에는 전문화된 영역으로 학제를 구분하는 것이 근본적으로 재고되고 있었다. BMC는 앞서 바우하우스에서 실행되었던 학제 간 교육의 이상을 모범적인 예로 삼았다. 시각미술과 환경 디자인이 만나고, 작곡에서는 자의적인 소리와 배경의 소음을 유희적으로 사용하며, 건축과 대피소 디자인에서는 광범위한 공동체의 일원으로서 개개인이 공간을 경험하는 조건을 재정의했다.

BMC의 이러한 환경은 알베르스에게도 변화를 가져왔다.[46] BMC에 초빙된 후 알베르스는 꾸준히 수업을 개발했다. 그는 수업을 통해 학생들과 상호작용하는 가운데 자신도 함께 성장해 가는 것을 느꼈던 점을 큰 원동력으로 기억했다. 그가 다양한 색채와 형태의 조합을 치밀하게 실험한 연작 〈사각형에의 경의(Homage to

the Square)〉는 잘 알려져 있다. BMC에 재임했던 기간(1933~1949)에 전개되었던 그의 작업은 다양한 실험 과정을 보여 준다. 기법, 형태, 재료 면에서 그의 작업이라 보기 힘든 작업들도 많다. 이 과정에는 미국에서 경험한 새롭고 자유로운 생활 방식도 반영되었다. 예술에 대한 사회적 기대가 적었던 시기에 BMC라는 고립된 지역에서, 그는 자신이 처한 환경 안에서 열린 태도로 가능성을 모색했다.[47] 이러한 다양한 실험을 거쳐 이후 〈사각형에의 경의〉 연작에 적용할 원리들을 개발했다.

알베르스는 첫 번째는 바우하우스에 등록하면서, 두 번째는 미국으로 이민 오면서 새로운 전환의 계기를 맞았다. 귀납적인 배움을 강조하고 좋은 교육 방식으로 훈련된 실행적인 작업에 주목한 그의 교육은 BMC에서도 지속되었다. 교양대학으로 설립된 BMC에 도착한 알베르스는 일반 교육 체제 안에서 예술 교육을 활성화했다. BMC 학생들은 대부분 예술에 미숙했다. 바우하우스의 동료 교수들은 예술이 '가르쳐질 수 없다'고 주장했다. 알베르스는 이에 공감하면서도, '명료한 표현'에 근거한 '연습'을 통해서 예술을 잘 '배울 수 있다'는 것으로 수정했다. 알베르스는 예술을 사회 현실에 대한 반응을 시각적으로 형식화한 것으로 정의했다. 그리고 숙련된 관찰을 통해 진정한 시각(vision)을 일깨우는 것을 예술의 목표로 보았다. 따라서 그의 수업에서는 능동성, 밀도, 창조성, 무조건 물질을 경제적으로 사용하는 것을 강조했다. 그리고 이러한 학습은 동시에 관점과 품행을 형성하는 기반이 된다고 생각했다.

알베르스는 유럽의 엘리트 교육 체계와 점차 거리를 두었다. 엘리트 교육은 지적인 업적을 강조하여 사실 축적에 치중하며, 그 결과 편중된 지식을 수동적으로 받아들이게 한다고 생각했기 때문이다. 알베르스는 수공 작업과 실용적인 생산성을 통해 경험하고

자기 교육을 만들어 가는 이상으로 엘리트 교육에 대한 대안을 제시하고자 했다. 바우하우스와 BMC는 실험적이고 예술적인 실행의 영역에서 공유한 측면이 많았다. 알베르스가 BMC에 도착하여 학생들의 "눈을 뜨게" 하겠다는 말은 새로운 지각적 전략으로 교육하고 싶은 그의 욕망을 표현한 것이다.

파울 클레와 요제프 알베르스

알베르스와 BMC에 대한 저술에서는 종종 바우하우스의 영향이 강조된다. 그러나 알베르스를 통해 BMC에 바우하우스의 '영향이 미쳤는지'보다는 바우하우스 교육이 BMC에서 어떻게 지속되고 연관되었는지를 살펴보는 일이 의미 있을 것이다.[48] 여기서는 클레와 알베르스의 교육적 태도를 비교해 보고자 한다.

표현주의 화가 클레는 1921년부터 바우하우스에서 기초 조형 이론을 강의하면서 창의성과 미학적 사고를 심화시켰다. 요제프 알베르스는 바우하우스 학생 시절(1920~1922) 클레를 존경했으나 그의 수업을 수강하지는 않았다. 오히려 동료로서 클레를 만났다.

그러나 1922년 바우하우스에 입학했던 아니 알베르스는 클레의 수업과 작업에 대한 경의를 꾸준히 표현하면서 그를 "신(my god)"이라고까지 말했다. 아니는 클레가 1924년 1월 26일 자신의 전시에서 했던 강연을 영어로 번역하기도 했다.* 그러나 클레의 강의 기술은 비효율적이었다고 회고했다. "나는 클레를 매우 존경하지만 내가 그에게서 배운 것은 그의 작품을 보고 배운 것이다. 교수

* 파울 클레의 강연 노트는 파울클레센터 아카이브(the archive of Zentrum Paul Klee)에 소장되어 있다. 이 노트는 1946년 처음으로 『현대미술에 관하여(Uber die moderne Kunst)』란 제목으로 출간되었다. 아니 알베르스가 1924년에 클레 강연을 영문으로 번역한 것은 출간되지 않았다. 이후 1945년에 "On Modern Art"의 제목으로 그 강연의 영문 번역본이 출간되었다.

로서 그는 그다지 효율적이지 않았다."[49] 교사로서 클레는 학생들에게 완결된 이론을 가르치는 것에 거의 관심이 없었다. 결과의 성공 여부에 관심이 있었던 칸딘스키와 달리, 클레와 알베르스는 고정 불변의 확실한 규칙보다는 태도를 가르쳤다. 그리고 결과물뿐 아니라 이에 필요한 실습 과정을 중시했다.

클레는 학생들에게 자연에서처럼 생동감 있게 창조할 것을 독려했으나 데사우 시절에 식물의 성장 과정을 상세하게 설명하는 것을 그만두었다. 식물의 성장 과정을 설명하는 것이 기하학적 형태 디자인을 위한 내적 근거를 제공하긴 하지만, 더 이상 시각디자인에서 관찰해야 하는 분명한 예시가 되지 않는다고 생각했기 때문이다. 클레는 항상 과정과 움직임을 강조하였고, 이를 통해 형태를 만드는 다양한 방법에 관심을 가졌다. 알베르스는 결과에 치중하는 교육에 회의적이었던 클레의 입장에 공감하고, "결과보다는 성장의 과정"을 중요시했다. 클레는 형태 내부의 생리학적인 분석을 독려하였고, 알베르스는 재료의 내적 특성을 탐구했다. 그들은 학생들이 내부를 분석함으로써 과정을 이해할 수 있다고 생각했다. 클레는 형태를 주어진 것으로 보고 외관을 모사하기보다는, 형태가 어떻게 만들어지는지를 다루도록 했다. 그는 학생들이 보고 이해할 때 비로소 디자인 능력을 습득할 수 있다고 생각했다.

디자인은 자의적으로 되는 것이 아니라 발생한다. 시각적 요소 또는 식물이 생성되듯이 내적 필연성에 따라 (…) 그리고 하나가 필연적으로 다른 것으로 이어지기 때문에 의문이 개입할 여지가 없다. 어떤 곳으로 뛰어내려서 도달하는 것이 아니라, 기초에서부터 위로 (가는 방식에 의해 도달할 수 있다.) (…) 형태(form)가 아닌 형성(formation)에 대해 생각하라. 가고 있는 길을 계속 가라.[50]

클레와 알베르스는 창조적인 방법이 임의로 선택되는 것이 아니라 내적 필연성에 근거해야 하며, 경제 법칙을 따라야 한다고 주장했다. 1922년 가을, 두 사람은 함께 유리 회화 실습교육을 했다. 조형 이론 교수인 클레는 알베르스의 작업에 대해 별다른 의견을 말하지 않았다. 오히려 그들은 전시에 대해 이야기를 나누었고, 알베르스는 칸딘스키와 슐레머처럼 클레의 독창성에 경탄했다.

한편 교사로서 클레와 알베르스는 차이점이 있었다. 알베르스는 교사로 훈련된 타고난 교육자였던 반면, 교육 경험이 많지 않았던 클레는 학생들에게 등을 돌리고 수업을 시작했다. 비록 가르치는 방식은 달랐지만, 그들은 학생들이 독립적으로 생각하고 행동하도록 가르치는 목표는 같았다. 바우하우스에서 가르치는 동안 클레와 알베르스 부부는 친밀한 사이가 되었다. 이는 알베르스가 찍은 클레 사진들과 바우하우스가 폐교된 1933년 이후 교환했던 두 사람 사이의 서신을 보면 알 수 있다.

클레가 알베르스 부부에게 직접적인 영향을 주었다고 보기는 힘들지만, 알베르스 부부는 클레의 교육 태도와 목표에 공감했다. 요제프가 클레에게 보낸 편지에 썼듯이 "전적인 자유를 가지고 작업"할 수 있는 점이 바우하우스와 BMC의 특징이었다. 두 학교 모두 과목의 내용을 명시하지 않았다. 교수들은 수업을 자유롭게 구성하고 계속 변경할 수 있었다. 아니는 초기의 바우하우스가 매우 활기차게 모색하는 분위기여서 어떻게 전개될지 예측할 수 없었다고 회상했다. 초기 바우하우스와 BMC에서 교수들은 이런 분위기에서 수업을 개발했고, 학생들도 이런 자유를 다루도록 가르쳤다. 따라서 확고한 규정을 만들기보다는 특정한 태도를 독려했다. 학생들은 재료와 창의적인 방법을 치밀하게 연구하도록 요구되었으며, 새로운 것을 만든 것에 대해 설명만 할 수 있으면 충분했다.

클레와 알베르스 부부는 학생들을 전문적인 예술가로 훈련시키려고 하지 않았다. 특정 양식이나 결과물을 만드는 데 관심이 없었기 때문이다. 또한 학교가 예술이 만들어지는 곳이 아니라고 생각했다. 오히려 예술 창작 과정에서 양극 간의 변증법적 긴장이 발생하기에 예술이 청년 교육의 모델이 된다고 생각했다. 이에 대해 알베르스는 다음과 설명했다.

> 한편으로는 형태를 직관적으로 모색하고 발견하는 것, 다른 한편으로는 지식과 형태의 근본적인 법칙의 적용이라는 양극. 따라서 형태를 만드는 모든 것, 사실상 모든 창의적인 작업은 두 개의 양극점 사이에서 움직인다. 즉, 직감과 지력, 또는 주관성과 객관성 사이에서. 그것들의 상대적 중요성은 계속 변하며, 그것들은 항상 다소 중첩된다.[51]

알베르스처럼 클레도 직관과 이성을 통해서만 인간이 '통합'에 이를 수 있다고 생각했다. 그들은 직관은 가르칠 수 없다고 생각했고, 자의적인 개인주의적 자기표현을 옹호하지 않았기 때문에 시각 디자인의 수공을 가르치는 데 주력했다. 그들은 훈련된 눈으로 형태를 바라보고 예민하게 읽어내고, 시각적 요소와 방식을 철저하게 분석한 후에야 독립적으로 실험할 수 있고 새로운 것을 만들 수 있다고 생각했다. 바우하우스와 BMC에서 가르쳤던 교수들의 성격이 달라 어떤 하나의 교리나 원리를 거론할 수는 없다. 그러나 클레와 알베르스의 교육을 통해서 두 학교에서 '과정'에 대한 태도를 중시했다는 것은 분명히 알 수 있다.

3.2.2. 눈을 뜨고 보라

알베르스가 영어로 소통하기 힘든 상태에서 BMC에 와서 수업을 시작했을 때 한 학생이 무엇을 가르칠 것인지에 대해 질문했다. 이때 그가 "눈을 뜨게(To open eyes)" 하고자 한다고 대답한 것은 유명한 일화이다. 이것은 이후 알베르스와 그의 학생들의 표어가 되었다. 학생이 색·형태·재질을 보다 명확하게 볼 수 있게 지도한다면, 교사는 학생에게 대단한 예술적 장점을 부여하는 것이다. 알베르스는 시각적으로 관찰한 것을 화면에 옮기는 과정이 궁극적으로 '원동력 감각(motor sense)'을 일깨운다고 말했다.[52] 본다는 것은 지향점을 가지는 것이고, 원동력은 우리를 올바른 방향으로 이끈다. 따라서 눈을 뜨게 하는 것은 일반 교육의 중요한 수단이라는 것이다. 알베르스는 미국의 새로운 교육 환경에서 만난 청년들의 호기심과 태도에 부응하여 자신의 원동력 감각을 새롭게 깨울 수 있는 기회를 커다란 행운이라고 회고했다.

알베르스에게는 '보는 것'이 '아는 것'보다 중요했다. 그의 조형 교육, 특히 색채 교육은 다양한 출처에 근거하고 있다. 바이마르 바우하우스에서도 '보는 것'을 우위에 두었으며, 이는 루돌프 슈타이너(Rudolf Steiner)와 괴테(Johann Wolfgang von Goethe)의 색채 이론에 근거하여 색채의 절대성을 주창한 낭만주의적 사고에 기초한 것이었다. 특히 초기 기초 교육을 이끌었던 이텐, 칸딘스키, 클레가 강조한 것이었다.[53]

라이스와는 대조적으로 알베르스는 이론이나 철학적 체계를 강조하지 않았다. 그는 음악, 연극, 드라마, 문학, 사진, 드로잉, 회화, 디자인을 포함한 광범위한 예술 교육을 했다. 그러나 예술의 역사적 연구나 규범적인 실행은 포함하지 않았다. 알베르스는

"예술은 삶이고, 필수적인 삶이 예술"이라는 입장에서 예술과 삶 간의 관계를 결정하는 것을 중요시했다.[54] BMC에서 그의 수업을 들었던 한 학생이 기록한 다음의 글에 그의 교육 철학이 잘 드러난다.

(알베르스는 수업을 다음의 말로 시작했다.) 눈을 뜨고 보라. 여러분이 보고 싶어 하는 것보다 더 많은 것을 보게 하는 것이 나의 목표이다. 나는 여러분의 선입견을 깨기 위해 여기에 있다. 만일 여러분이 이미 자신의 양식을 가지고 있다면 버려야 한다. 그것은 방해가 될 뿐이다. (…) 배움은 1) 여러분의 주변인들에 의해 수정됨으로써, 2) 실수를 부끄러워하지 않음으로써, 3) 다른 사람들의 분투를 인식함으로써, 4) 비판이 작품의 질을 떨어뜨리지 않음을 이해함으로써 습득된다. (…) 여러분의 자아(ego)를 가지고 오지 마라. 보는 데 방해가 될 것이다. 내적인 눈(inner eye)이 여러분을 이끌 것이다. 자아와 내적인 눈을 혼동하지 말라. (…) 예술 경험은 그리는 것이 아닌, 보는 것의 문제이다. 우리는 시각적인 세계를 다룬다. 우리가 할 일은 세계를 보는 것이고, 삶에 대한 우리의 통찰력이 (중요하다). 우리의 (외적인) 눈은 내적인 눈이 그 자체로 표현하는 것을 자유롭게 하는 도구일 뿐이다. 나는 여러분의 모든 감각, 시각, 청각, 미각, 촉각을 발달시키는 것을 도울 수 있다. 나머지는 신에게 맡겨라.[55]

알베르스가 제시한 목표는 언제나 정확하게 '보고 지각하는 것'이었다. 주어진 환경과의 관계 안에서 주체적으로 보고 지각하는 과정을 중시한 것은 그가 기술한 BMC의 목표에도 반영되었다.

우리의 목표는 넓은 시야를 가지고 넓은 마음을 가진 젊은이들을 폭넓게 키우는 것이다. 이 젊은이들은 우리 시대에 증가하고 있는 정신적인 문제들을 찾아가며, 환경에 매몰되지 않고, 미래지향적이며, 관심과 요구가 변화하는 것을 경험하고, 우리 자신의 경험, 발견, 독립적인 판단이 책에서 배운 반복적인 지식보다 훨씬 가치가 있음을 아는 이들이다.[56]

알베르스는 삶의 모든 면에 적용 가능한 통찰력과 인지력을 키워 가는 과정, 그리고 모든 배움의 영역에 통합되는 과정으로 예술을 이해했다. 그는 "예술은 그 안에 삶의 모든 문제, 즉 단지 비례와 균형에 국한된 형식의 문제뿐 아니라 철학, 종교, 사회학, 경제와 연관된 정신적 문제가 반영되는 영역"이라고 설명했다.[57] 그러면서 예술이 과학을 포함한 제반 지식과 학문에 대한 흥미를 유발하는 것이 가능하다고 보았다.

BMC에서는 통합 교육의 일환으로 예술을 과학과 동등하게 가르쳤다. 따라서 알베르스의 수업은 예술 전공자가 아니어도 모든 학생이 수강했던 수업이었다.*[58] 알베르스는 "예술을 공부하는 주된 목표는 예술가를 훈련하는 것이 아니라, 모든 사람들에게 의식이 있는 시각과 훈련된 손이 중요하다는 경험을 알리는 것"이라고 피력했다.[59]

알베르스가 1934년 6월에 쓴 글 「예술 지도에 관하여(Concerning Art Instruction)」는 『블랙마운틴 칼리지 회보』에 수록된 다른 글들과 함께 BMC에 지원하려는 학생들을 위해 학교를 소개하고 설

* 예술은 남자답지 못한 것이라는 통념 때문에 처음에는 알베르스의 예술 수업을 여학생들이 주로 수강했으나 점차 남학생들도 수강했고, 이후에는 동료 교수들도 참관하며 많은 관심을 보였다.

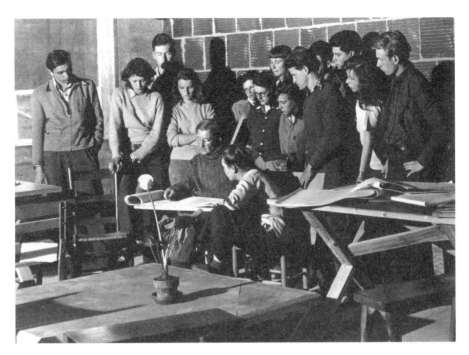

3-6 드로잉 수업 시간에 백합을 그리고 있는 알베르스, 1942년 4월.

립 취지를 알렸다.[60] 그는 BMC 초기의 경험에 근거하여 바우하우스 이론을 탈피한 자신의 교육 철학을 다음과 같이 적었다.

> 만일 우리가 삶으로서의 교육, 그리고 삶을 준비하는 것으로서 교육을 받아들인다면, 예술 작업을 포함한 모든 학업을 현대의 문제에 가능한 한 근접시켜야 한다. 역사적 해석과 과거의 미적 시각을 암기하거나 순수하게 개인주의적인 표현을 독려하는 것으로는 충분하지 않다. (⋯) 기초가 확실해야 모방과 매너리즘에서 벗어날 수 있고, 독립성과 비판적 능력을 키우고 훈련할 수 있다. (⋯) 삶은 학교보다 중요하고, 학생과 배움은 선생과 가르침보다 중요하다. 듣고 읽는 것보다 보고 경험한 것이 오래 지속된다. 학

교에서 공부하는 동안에는 학업의 결과를 결정하기 힘들고, 졸업한 이후의 삶에서 가장 좋은 결과를 보게 된다. (…) 대부분의 우리 학생들은 예술가가 되지 않을 것이다. (…) 학생들이 형식에 대한 수업을 통해 시각과 분명한 개념, 그리고 생산적 의지를 이해하게 된다면 우리는 만족한다.

무엇보다도 알베르스는 학생들의 '배움'에 역점을 두었다. 예술은 현대의 문제를 해결하는 독립적인 능력을 키우고 경험하는 데 좋은 매개체가 된다. 학생들이 민주적 시민으로 성장하려면 오랜 시간이 필요하다. 그는 이어서 BMC에서의 예술 교육에 대하여 다음과 같이 설명했다.

(내가) 수년간 가르치면서 알게 된 것은 종종 다양하게 구분되는 예술 분야에서의 요소들을 실험을 통해서만 학생들이 처음으로 자신의 진정한 능력을 인지한다는 것이다. (…) 예술가를 키우는 것이 우선 순위가 아니다. 기초적인 예술 작품은 모든 학생을 위한 일반적인 훈련 수단이라 생각된다. 왜냐하면 예술적인 재능이 있는 학생에게 이것은 후에 특별한 연구를 위한 폭넓은 기초가 되기 때문이다.

「예술 지도에 관하여」는 같은 해 출간된 듀이의 『경험으로서의 예술』에서 실험과 경험을 통한 배움을 강조한 것에 재차 암묵적으로 동의한 것으로 보인다. 이것은 예술 경험을 개인이 다루는 물질의 특성을 발견하고 존중하는 것으로 설명한 듀이의 입장과 비견된다. 알베르스가 '경험'과 '실험'이라는 용어를 1934년 『블랙마운틴 칼리지 회보』에서 사용한 것이 그다지 눈길을 끌지 않을 수 있다.

그럼에도 불구하고 흥미로운 점은 바우하우스에서 진행된 실습교육에 대한 알베르스의 태도가 BMC 건립의 이념적 근간이 된 진보주의 교육과 조화를 이룬다는 점이다. 후기 저술에서 명백하게 보이듯, 알베르스는 특히 진보주의 교육가들에게 이야기할 때 듀이적인 교육 철학 언어를 훨씬 잘 구사했다. 그러나 알베르스가 교육에 대해 말하고 서술하는 방식에 중요한 변화가 있었다 하더라도, 그의 교육 방식에는 사실상 그다지 많은 변화가 없었던 것 같다.[61]

알베르스는 모든 것에 형태가 있다고 보았으며, 형태가 구성된 것을 바라보는 눈을 훈련하는 것이 세계를 이해하고, 나아가 세계를 변화시킬 수 있는 전제 조건이라고 생각했다. 그는 예술에 대한

3-7 1939~1940년 무렵 알베르스의 드로잉 수업.

'시각'을 개선하는 것은 개인이 사회와의 관계 속에서 자신의 위치를 알아 가는 것과 연관된다고 생각했다. 따라서 그는 보는 것의 중요성에 근거하여 "우리의 세계와 시대에 대한 해석에 익숙하게 되는 것"을 BMC의 취지로 설명했다. 그리고 BMC의 원대한 목적이 현대 세계의 필요에 따라 축소되는 것이 아니라 오히려 확장되고 심화된다고 보았다.

한편, 알베르스는 1940년 6월 12일에 출간한 「파리 함락 3일 전」(부제)에서 히틀러가 초래한 도덕적 재난에 맞서 싸우는 데 있어 교육이 중요하다고 강조했다. 라이스가 강조했던 것처럼, 알베르스 역시 지적 능력만큼 인성 교육을 중요하게 생각했다. 단순한 지식과 기술을 습득하는 것보다 인성 교육을 통해 비판적 사고, 창의력, 사회 적응력을 키우는 것이 존중되어야 한다고 강조했다. 알베르스는 반(反)지적인 지성(non-intellectual intelligence)을 확립하는 교육을 주장하고, 이에 예술이 중추적인 역할을 한다고 믿었다.

3.2.3. 실험과 실습교육

전인교육이라는 거시적 안목을 가졌던 알베르스는 구체적인 교육 방식에서 모더니즘 미술을 체계적으로 구현했다. 그는 물질(material)을 강조하고 실험을 독려했으나, 특정한 미적 양식을 가르치지는 않았다. 오히려 학생들이 재료의 물성을 익히고 경제적으로 사용하는 방법, 즉 효율적으로 사용하여 적은 노력으로 미적 효과를 창출하는 방법을 개발하도록 격려했다. 그는 바우하우스의 예비과정에서처럼 형태의 경제성, 효과를 성취하는 데 필요한 노력의 효율적인 비율을 강조했다. 재료 수업에서는 재료의 가능성과 장점에 주목하고 기술적인 특성을 고찰했다. 그는 학생들이 재료에 대한

지식에 근거한 실험을 통해 얻은 자신감을 가지고 향후 개인적인 미를 발굴해 나갈 것이라고 생각했다.[62]

이러한 입장은 섬유공예 작가인 알베르스의 부인 아니 알베르스에게서도 보인다. 그녀는 "물질의 사용이 우리들의 정신적인 필요뿐 아니라 실용적인 필요를 만족시킨다"고 말했다. 그리고 미와 유용성이 공존함을 언급하고, 과거의 문명에서는 이 두 가지가 명확하게 구분되지 않았다고 지적했다. 그녀는 관습이라는 안이한 틀에서 벗어나 실험적으로 물질을 모색하면서 자신감을 갖게 되는 과정을 설명했다.[63]

알베르스는 바우하우스를 떠난 이후 물질을 폭넓게 이해하기 시작했다. 그로피우스가 건축을 가장 중요한 예술이라고 생각한 데 반해, 알베르스는 더 우월하다고 여겨지는 어떠한 목적에도 예술이 종속되어서는 안 된다고 강변했다.

예술은 수단이 아니라 그 자체로서 목적일 수 있다. 따라서 예술을 위한 예술은 정당화될 수 있다. 예를 들어 선동의 목적에 예술을 제한하는 것은 심리적이고 근본적인 잘못이다.[64]

즉 예술이 정치 선동의 도구가 되어서도 안 되지만, 건축에 종속되어서도 안 된다고 강조했다. 예술 안에서의 위계질서를 거부하는 알베르스의 태도는 BMC 교육을 다양한 매체에 개방하는 중요한 전환점을 마련했다. 그의 강의는 순수예술 매체에 국한되지 않았고, 1943년에는 판화와 사진 전시도 추진했다.

알베르스는 BMC에서 드로잉, 실습교육(재료와 형태를 다룸), 색채의 세 영역을 강의했다. 그는 이들 영역이 "기존의 예술과 현대 예술, 손으로 만든 공예품과 산업 생산물, 타이포그래피와 사진 작

3-8 *Black Mountain College Bulletin* no.5 (1938년 11월). 아니 알베르스의 직물 작업이 표지에 실렸다. 이 회보에는 물질에 대한 아니 알베르스의 글이 수록되었다.

업을 함께 전시하고 토론하는 것으로 보충된다"고 설명했다. 이는 그가 강조한 물질이 순수예술 매체에 한정되지 않고 일상에서 경험하는 다양한 물질과 생산의 영역을 포괄하는 것을 말한다. 그는 BMC에서의 예술 기초과정이 교육과정을 이끈다고 생각했다. 왜냐하면 이 과정을 통해 습득되고 훈련되는 지각과 분석의 능력이 중요하기 때문이다. 그러면 세 영역을 다룬 알베르스의 수업에 대하여 살펴보자.

알베르스의 드로잉 수업에서는 보는 것을 훈련했으며, 손으로 실습하는 것을 강조했다. 그는 수업의 성격을 다음과 같이 설명했다.

우리의 기초 드로잉 교육은 엄격하게 객관적이고, 양식이나 매너리즘으로 장식되지 않은 수공(craft) 교육이다. 수공 능력이 충분

히 계발되는 대로 개별적인 작업이 이루어진다. 예술적인 수행처
럼 수공 능력은 향후에, 그리고 학교를 졸업한 후에 최고로 계발
될 것이다.[65]

　　학생들은 자신의 눈·뇌·손의 감각이 활성화되면서 독립적으
로 지각하는 법을 배웠다.[66] 교사로서 알베르스는 라이스보다는 덜
이론적이었고 훨씬 더 예술가였다. 그는 분류에 근거한 이론적 체
계를 가르치기보다는 자극을 새롭게 하고자 했다.[67]

　　알베르스는 의식이 훈련되는 만큼 창의적인 과정도 교육될 수
있다고 보았다. 학생들은 자신이 본 것을 관찰하고 도구를 사용하
여 분명하게 표현하는 방법을 배울 수 있다. 그러나 그는 창의적인
과정을 미지의 영역으로 남겨 두었다. 왜냐하면 예술 창작에는 정
해진 규칙이 없고, 예술을 평가하는 객관적인 해석이 없다고 믿었
기 때문이다.

　　(예술이란) 말이나 문학적인 기술로 설명될 수 없는 어떤 것에 관
　　한 것이다. (…) 예술은 정보이기보다는 드러냄이고, 기술이기보
　　다는 표현이며, 모방이나 반복보다는 창조이다. (…) 예술은 내용
　　이 아닌 방법에 관한 것이며, 문자 그대로의 내용보다는 실제 내
　　용의 실행에 관한 것이다. 즉, 예술의 내용은 실행, 즉 행해진 방법
　　이다.[68]

　　알베르스의 수업 중 '기초 디자인' 수업은 재료의 특성과 형
태를 다루는 실습교육(Werklehre)이었다. 이것은 "재료의 근본적
인 성질을 연구하고 구축을 연습"하는 수업으로, 바우하우스의 예
비과정(Vorkurs)에 근거했다. 알베르스는 「예술 지도에 관하여」

(1934)에서 실습교육 개념을 "물질의 디자인(design with material)"으로 정의했다. 그리고 "물질을 가지고 만들기 (…) 물질의 가능성과 한계를 명백하게 드러내는 것"이라고 설명했다.[69] 그는 독일어 용어인 *Werklehre*를 언급함으로써 독자들에게 새로운 예술 지도 방식이 신선하고 엄격하다는 인상을 주려고 했을 수도 있다. 그러나 그는 실습교육을 설명하는 다소의 어려움과 BMC에서의 예술 교육을 보다 일반적으로 설명하는 데 어려움이 있다고 기술했다. 그러면서 진보주의 교육 철학에 대한 그의 전망에 대해 구체적으로 설명했다.

한편 알베르스는 물질의 중요성을 논의하는 가운데 자신이 바우하우스 이론에 기초하면서도 이미 벗어났음을 분명히 했다. 그는 초보 학생들이 다양한 재료로 자유롭게 실험하여 자신이 가장 잘 다룰 수 있고 좋아하는 재료를 찾아가도록 격려했다.

알베르스는 "실습교육이 모든 일반적인 예술의 문제를 연구하는 것"이라고 말했다. 실습교육에서는 도구 사용을 자제하고, 종이·철·철사와 같은 기본 재료를 사용하되 물질의 생소한 면을 시험하고 연습했다. 실습교육에서는 물성(materie, 표면의 느낌) 연습과 물질(material, 보다 본질적인 성질) 연습, 두 종류가 진행되었다. 물성 수업은 "외양, 또는 물질의 표면"을 공부하는 데 반해, 물질 수업은 다양한 물질의 특성을 검토했다. 물성은 "외양(appearance), 양상(aspect), 표피(epidermis), 표면(surface)"과 관련되며, 여기서 구조(structure), 제작(facture), 질감(texture)이 구분된다. 그리고 시각·촉각에 따라 외양을 정한다.

알베르스의 색채 실험과 이론 역시 바우하우스 경험에서 탈피했음을 볼 수 있다. 그는 학생들이 관찰하고 시행착오를 겪는 과정을 통해 지각을 발달시킨다고 생각했다. 이것은 그의 색채 수업에

서 구체적으로 시도되었다. 색채 수업에서는 "색조의 가능성(tonal possibilities), 색채의 상대적 특성, 상호작용과 영향, 차고 따뜻함, 빛의 강도, 색의 강도, 심리적이고 공간적인 효과"를 체계적으로 모색했다."[70] 무엇보다도 알베르스는 색채 이론을 통해 형태와 색이라는 보편적 법칙에 대한 감수성을 전하려고 했다. 그는 주로 색채 간의 상호 관계를 탐구했는데, 그 뒤 발간된『색채의 상호 관계(Interaction of Colors)』에서 자신의 실험적인 교수법을 정리했다.[71] 그러나 괴테, 필립 오토 룽게(Philipp Otto Runge), 미셸 외젠 슈브뢸(Michel Eugène Chevreuil)의 색채에 대한 전통적인 교육과는 대조적으로, 색채 조화를 위한 규정이나 법칙을 가르치지 않았다. 오히려 고유의 색채 효과를 만들어 학생들이 색채를 보는 예민한 눈을 키우도록 했다.[72]

흥미로운 점은 알베르스가 색채를 설명하면서 '상대성', '사실-실제'라는 용어를 추가로 사용한 것이다. 그는 요소 간의 관계에서 절대적인 것이란 없으며, 모든 것은 인접한 요소와의 관계에서 상대적으로 평가된다고 강조했다. 그는 색채들이 서로 영향을 주는 것을 상호작용이라 부르지만, 다른 관점에서 보면 상호 의존성으로 볼 수 있다고 말했다. 그러면서 색채의 상대성이나 착시를 다룰 때 우리의 지각 속에서 끊임없이 상호작용하는 실제의 사실을 고려해야 한다고 지적했다.[73] 그는 변화하는 환경에서 모든 색채가 변화하는 것을 이해한다면 삶도 이와 같다는 것을 이해할 수 있다고 말했다.[74] 그는 색채에 대한 태도를 인간의 상호 관계로 확장하여 설명하면서 색채뿐 아니라 개인의 선호도 역시 대체로 경험과 통찰의 부족, 편견에서 온다고 피력했다.[75]

알베르스는 물질의 특성을 알아 가고 창의적으로 사용하는 방법을 찾아 가도록 독려하면서 변형(variants)과 변이(variations)를

3-9 요제프 브라이튼바흐의 사진 수업, 1944년 여름, 학생 찰스 포버그와 요제프 알베르스(오른쪽). 알베르스는
바우하우스 시절부터 자신의 라이카 카메라로 수천 장의 사진을 찍었고, 포토콜라주를 제작했다. BMC에서는 학생들과
같이 사진을 찍었으며, 1939년에는 사진 스터디 그룹을 지도하면서 학생들의 사진에 평을 해 주었다. 1943년 봄에는
'사진으로서의 사진과 예술로서의 사진'이라는 특강을 했다. 그는 BMC에 많은 사진가를 초빙해 사진 수업을 개설했다.
자신의 사진을 뉴욕 현대미술관과 하버드 대학 미술관에 기증했고, 1987년 이후 그의 사진이 미국 내 미술관에서
전시되기도 했다.

가지고 작업하라고 강조했다. 다양한 물질의 특성을 다루는 과정에서 최종적으로 결정되는 형태란 없으며, 형태는 끝없는 실행을 요구한다고 믿었기 때문이다.

이와 관련하여 알베르스가 지각심리학의 영향을 강하게 받은 '실험'이란 개념을 추구했던 점이 눈길을 끈다. 그에게 실험이란 체계적인 시도, 신중한 탐구, 사회적·문화적으로 구성된 예술의 개념과 지각 체계에 대한 검토였다.[76] 사실상 그는 실험이라는 과학적 개념을 뒤집었다. 즉 실제 실험을 통해 기존의 가설을 확인하거나 거부하기보다는, 실질적인 경험 안에서 그리고 경험을 통해서만 의미 있는 이론적 개념이 전개된다고 생각했다. 그는 재료에 대한 편협하지 않은 태도를 강조했고, 방법론적으로 관찰 가능한 차이를 시도했다. 그리고 학생들이 시행착오를 거쳐 색채와 형태의 효과를 직접 발견하도록 실험을 이끌었으며, 의도하지 않은 잘못된 결과가 나올 가능성도 포용했다. 알베르스는 예술 교육의 특징을 실험적인 실행이라고 설명하면서, 배우는 사람이 실행을 하고 교사들은 이를 지원한다고 말했다.

이처럼 알베르스는 예술적 실험을 능동적으로 이해했다. 실험은 이념과 무관하며, 인과관계에 제한되지 않고, 절차를 따라 전개된다는 점에 주목했다. 그는 옳고 그르거나, 성공과 실패의 범주에서 실험하지 않았다. BMC에서 미적 활동으로서의 실험은 정통과 정당성으로 여겨지는 전통적인 전략을 극한까지 가져가 검토하는 창의적 과정의 중요한 부분이었다. 결과물에 얽매이지 않는 개방적인 BMC에서의 교육은 학생들이 실험하는 것을 독려했고, 다양한 분야에서 장르 간 구분에 구애받지 않는 새로운 표현 형태를 찾는 것을 가능하게 했다.

3.2.4. 관계의 존중

알베르스 수업의 핵심은 보는 방식에 대한 교육이었고, 관계 안에서 형식적 요소를 설명했다. 그는 배경, 또는 근접한 공간과 같은 여백이 종종 간과된다는 사실을 지적했다. 알베르스는 형식 요소들 간의 관계가 구성의 성공 여부를 결정한다고 생각했다. 그는 간과하기 쉬운 형식의 관계에 주의를 기울이도록 함으로써 시각 요소들 간의 관계에 대해 생각하도록 독려했다.

알베르스는 형식 요소를 관계 안에서 이해하고, 형식 요소의 상호작용을 인간의 상호작용에 연결시켰다. 그는 선, 형태, 색채, 사물이 서로에 대해 알고 주의를 기울여야 하며, 독단적으로 존재해서는 안 된다고 강조했다. 각 요소는 협력하고, 융합하며, 융화해야 하고, 서로 돕는 것을 배워야 한다는 것이다. 그는 "(형식 요소는) 서로 보조해야 하며 서로를 압도해서는 안 된다"고 강조했다.[77] 그리고 형태로 드러난 형식 요소에 내재된 실제의 힘을 인식시켰다. 그는 선, 형태, 색채가 실제 관계 안에서 행동한다고 설명하면서, 이를 인간의 사회적인 행동과 비교했다.

형식 요소 간의 관계에 대한 이러한 시각은 '존중'의 개념으로 확장되었다. 알베르스는 "다른 사물, 색채, 형태, 혹은 이웃을 존중하라. 그동안 관심을 주지 않았던 사람을 존중하라"고 말했다. 그는 균형이나 비례와 같은 형식 요소의 관계가 사회적 행동 방식에 적용 가능하고, 그 반대도 가능하다고 했다. 그는 수업 시간에 조언과 비평을 하거나 글을 쓸 때도 타자에 대한 존중이 반드시 필요하다고 강조했다. 이와 더불어 자기 자신에 대한 존중도 중요하게 여겼다. 한편 그는 학생들에게 지금 성공하여 수익성이 있어 보이는 것과 거리를 두라고 당부했다. 그 대신 자신의 목소리로 말하고 자

3-10 **알베르스의 드로잉 수업, 1944년 여름.** 레이 존슨이 앞줄 오른쪽에 앉아 있다.

신의 입장을 존중하고 지키라고 강조했다. 그는 '정직과 겸손'을 예술가의 가장 중요한 덕목으로 꼽았다.[78]

이처럼 알베르스는 타인과 자신에 대한 존중 간의 균형을 체득해야 한다고 강조했다. 그는 과거 거장의 작업이나 이론에서 출발하지 말고, 지금 여기에 있는 자신과 주변을 먼저 살피고 자신의 내면을 들여다볼 것을 당부했다. 자기 계발을 위한 내적 성찰을 강조하면서도 거장들의 업적을 존중하는 것을 중요하게 생각했다. 거장들의 작업이 아닌 그들의 태도와 경쟁하고, 한편으로는 전통 예술에 대한 이해에 기초하여 자신의 창작을 하는 것이 거장에 대한 실제적인 존중이라고 말했다. 알베르스의 교육에 대해 한 학생은 다음과 같이 회고했다.

수업 중에 그가 시각의 세계를 말하면서 인간 세계를 언급하지 않
았던 적이 한 번도 없었다. 그는 우리가 어떻게 살아가야 하는지를
가르치기 위한 것이 아니라면 예술을 가르치는 것은 무의미하다고
되풀이해서 말했다. 이것이 (…) 그의 가르침의 근본이었다.[79]

한편 알베르스는 개인의 자유로운 창작을 독려하면서도 자기
표현을 넘어서야 한다고 강조했다. 그는 직감적이거나 직관적인 질
서 외에도 지적인 질서가 중요하다고 피력했다. 그리고 예술적인
영감을 주는 것에는 무의식적인 것과 의식적인 출처가 있다고 했
다. 그는 감정 표현에 매몰된 사람들이 "의식의 훈련"을 최소화하고
자신의 개성을 과대평가한다고 생각하여 신뢰하지 않았다. 그는 명
확한 사고를 하는 것이 우리에게 필요하다고 보았다. 명확한 사고가
편견을 고칠 수 있기 때문이다. 그러나 종종 편견이 감정으로 오인

되어, 편견을 바꾸려는 명확한 사고가 감정 표현을 방해하는 것으로 오해된다고 지적했다.[80] 그는 색채 수업에서 학생들에게 좋아하지 않는 색으로 작업하도록 권했는데, 그 과정을 통해 개인의 선호도가 보통 편견, 경험, 통찰이 부족한 것에 기인한다는 것을 알게 했다.

알베르스의 '자유 학습' 강의에서는 관계를 중시하는 창작을 구체적으로 실행하도록 했다. 추상적인 색채 콜라주를 포함해 수많은 연습을 통해 색채가 다른 색채와의 관계 속에서 본연의 색을 발한다는 것을 알게 했다. 그리고 두 개의 요소를 합하는 것은 하나의 관계를 만들며 "요소들이 서로를 강화시킬수록 그 결과가 더 가치 있고, 그 작업이 더 효과적이 된다"고 설명했다.[81] 그는 여러 물질의 다양성보다는 다른 물질들이 어떻게 조화되고 결합될 수 있는지를 경험하게 했다. '결합(combination)'은 BMC에서의 예술 어휘 중 주된 개념의 하나가 되었다.

알베르스는 여러 요소들의 관계 안에서 유희하는 이러한 실험이 로버트 라우션버그를 비롯한 학생들에게 가장 흥미로운 경험이 된 것 같다고 회고했다.[82] 1948~1949년에 알베르스의 수업을 들었던 라우션버그는 그를 가장 중요한 스승으로 기억했다.* 그는 알베르스에게서 배운 훈련의 감각, 보는 시각을 키우는 것의 강조, 재료의 특성을 존중하는 태도를 중요하게 생각했다. 알베르스는 예술을 어떻게 해야 한다고 가르치지 않았다고 말했다. 알베르스의 드로잉

* 로버트 라우션버그는 파리의 아카데미 줄리앙(Académie Julian)에서 수학하던 중 BMC에 지원하고 1948년 가을부터 1949년 봄까지 요제프 알베르스의 지도를 받았다. 알베르스는 라우션버그가 종종 자신이 하라고 한 것과 정반대의 것을 했다고 회고했다. 그는 1951년 여름에 다시 BMC로 돌아와 1952년 여름까지 2학기 동안 라슨(Hazel-Frieda Larsen)의 지도 아래 사진을 공부했다. 라우션버그는 BMC를 떠났던 1949년 여름부터 수잔 웨일(Susan Weil)과 함께 블루프린트 포토그램(blueprint photograms) 실험을 시작했다. 그는 1949년부터 사진에 관심을 갖기 시작했고 평생의 작업에 사진을 사용했다. 그는 1951년 웨일과 결혼했으나, 1952년 별거하고 1953년 이혼했다.

수업에서는 효율적인 선의 기능에 관해 배웠고, 색채 수업에서는 상이한 색채들 간의 복잡하고도 유연한 관계에 관해 배웠다고 회고했다.[83]

라우션버그는 1950년대에 회화와 조각의 요소를 결합한 혁신적인 실험을 시도하고 자신의 작업을 '컴바인 회화(Combine painting)'로 칭하면서 네오-다다(Neo-Dada)를 선도했다. 당시 뉴욕 화파를 주도했던 작가들의 성과와 구별되는 독자적인 작업을 모색했던 그의 의도적인 노력의 밑바탕에는 알베르스의 가르침이 있었던 것으로 보인다.

한편 상이한 것을 독창적으로 결합하는 시도를 하게 된 원동력이 실험을 독려한 알베르스의 교육적 취지보다도, 충분한 재료를 확보할 수 없었던 어려운 재정 상황 때문이었다는 것은 BMC의 창의적인 잠재력을 보여 준다.[84] 가구나 의자가 많지 않았던 블루리지의 넓은 로버트 리 홀에서 수업을 할 때 알베르스와 학생들은 바닥에서 자유롭게 작업했다. 학생들은 버려진 물건을 재활용해야 하는 환경에서 예술 작품을 만든다는 생각을 버리고 실패를 감수하고 실험했다. 학점을 부여하지 않는 학교 방침이 자유로운 실험을 독려했다. 알베르스의 색채 수업을 수강하러 가는 길에 깔린 가을 낙엽이 사용되기도 했다. 그는 주변의 풍부한 자연의 소재를 기초 디자인 수업 재료로 사용했다. 재료가 부족한 환경에서 알베르스 수업에서는 경제적으로 재료를 재사용하고 재구축하는 지혜가 동원되었다. 이러한 환경적 조건에서 물질과 구조에 대한 이해도 심화되었다.

친밀한 소규모 공동체였던 BMC의 환경은 알베르스에게 큰 영향을 주었고, 형식 수업이 삶에 적용될 수 있음을 인식하게 했다. 그리고 사회적 규범과 기대, 개인의 권리와 공동체의 의무라는 피할 수 없는 논제를 진지하게 고민하는 BMC 분위기는 알베르스의

3-12 로버트 라우션버그가 디자인한 마디 그라 복장을 입고 있는 스바크 라우터스타인, 1949년.

교육적 태도를 형성하는 데도 한몫했다. 알베르스는 BMC라는 항상 활기가 넘치는 공동체를 공유하는 개인들에게 주어진 사회적 책임과 예술적 훈련에 대한 요구를 조화시키고자 했다. 그의 예술 수업은 이러한 공동체적 특성에 대한 대응으로서 사회적·정치적·도덕적 가치를 분명하게 드러냈다. 전인적 인간을 공동체와 사회에 동화시키는 것을 일반 교육의 기능으로 이해했던 알베르스는 교육의 윤리적인 측면을 다음과 같이 강조했다.

내적 성장의 경험은 모든 인간의 발전을 위한 근원이고, 이는 교

사가 모범을 보임으로써 교육하는 것이 가장 효과적이다. 가장 중요한 교사 인식은 다음과 같다. 즉, 교육은 지식의 축적에 그치지 않고 무엇보다도 의지를 구축하는 데 도움이 되어야 한다. 개인을 공동체와 사회와 조화시키는 것은 경제적 목표를 초월하여 윤리적 목표를 추구하는 것이다.[85]

알베르스는 소수의 지식인을 위한 것이 아니라 모든 사람을 위한 민주주의 교육을 실현하고자 했다.[86]*

알베르스는 BMC에 재임했던 기간에 학생들이 다양한 작가들과 많이 만날 수 있도록 다양한 배경의 예술가들을 초빙했다. 그는 양식이 아닌 기법과 재료를 강조하는 바우하우스 철학을 계승하여, 좋은 예술가와 학생이 만나는 것을 매우 중요하게 생각했다. 비록 다양한 작가들을 초빙하였으나, 그가 초빙한 작가들 대부분은 기하 추상과 비기하 추상을 포함한 넓은 의미에서의 모더니스트였다. 신조형주의와 바우하우스부터 추상표현주의, 초현실주의와 사회적 인본주의를 포괄하는 여러 양식의 작가들이 BMC를 방문하고 가르쳤다. BMC에서 인체를 그리는 작가들은 대체로 인본주의적 관심을 표현하는 데 관심을 가지고 있었고, 때로는 멕시코 벽화의 영향을 받기도 했다.

다양한 작가들을 초빙하여 학생들과 만나게 하려는 알베르스의 노력은 1944년에 개설한 여름학교를 통해 구현되었다. 여름학교를 통해 뉴욕 화파의 주요 작가들이 수업을 하게 되고, 뉴욕 미술계와 연계되는 등 매우 성공적인 결과를 가져온 것이다. 여름학교

* 한편 알베르스는 민주적 참여라는 모델을 채택하여 제도와 사회를 확고하게 바꾸는 경향을 염려했다. 결국 그는 1950년 예일 대학의 초빙을 받은 후 자신의 수업에서 학생자치제를 폐지했다.

에 초빙되었던 빌렘 데 쿠닝, 프란츠 클라인, 로버트 머더웰(Robert Motherwell)과 같은 뉴욕 화파 작가들과 다양한 문학가들은 학생들에게 당시 새로운 예술적 실험을 소개하는 데 중요한 역할을 했다. 알베르스가 BMC를 떠난 이후에도 그가 표방했던 포용성의 원칙은 지속되었다. 여름학교에 대해서는 5장에서 상세히 다룰 것이다.

4 학제 간 교육

BMC의 열린 교육은 '교양 교육'이라는 미국 교육의 전통에 근거한 것이다. 창의적인 교양대학으로 시작한 BMC에서는 미국적·유럽적 요소들이 상호작용하는 것이 가능했다. 이러한 분위기에서 다양성과 비전통적인 방식으로 자신을 표현하는 것이 독려되었다.[1] 주체적인 개인으로 성장하도록 돕는 것을 목표로 했던 BMC 교육의 핵심적 기초 중 하나는 실험을 중시하고 학제 간 교육을 추구한 것이다. 바우하우스의 유산이기도 한 장르의 구분에 제한되지 않는 태도는 BMC 설립 때부터 반영되었고, 비전통적인 학교의 규모와 구조로 인해 개방되고 상호 소통하는 교육 환경이 마련되었다. 전인교육을 추구했던 BMC는 학생들에게 배움이 삶과 유리되지 않도록 하는 교육과정을 제공했다. 창의력을 발달시키는 예술이 교육과정의 핵심에 있었고, 공동체 안에서의 실습 활동이 학술적 교과와 마찬가지로 중요했다. 모든 배움의 과정에서 관계의 진실성을 중시하고, 예술 매체의 형식적 관계를 개인과 사회의 관계에 연결시켜 이해했던 BMC에서의 예술은 삶을 풍요롭게 하는 경험이었다.

이로 인해 BMC의 성과를 대체로 예술 분야에 주목하여 평가하는 반면, 사회 변화를 위한 교육적 노력이 간과되어 온 경향이 있다. 이 장에서는 BMC의 열린 교육 지침, 구체적인 교육과정, 학제 간 교육에 공감했던 다양한 분야의 교수진과 학생들의 활동 등을 살펴보기로 한다.

4.1. BMC의 학제 간 교육

1930년대 당시 미국의 대학 사회는 하버드나 예일 대학과 같이 유럽에서 확립된 체제를 따라 기술적 전문성 습득을 추구하는 대규모의 대학이 주류를 이루었다. 대부분의 학생들은 가족이 운영하는 사업과 연관된 직장이나 안정된 경력을 확보하기 위해 대학 교육을 받았다. 이에 반해 BMC는 교양대학으로서 설립되었다. 교양대학은 인문학적 소양을 갖춘 자유 시민을 양성하는 미국의 학부 교육 체제로, 학생들은 기술적인 전문 분야를 즉각적으로 정하지 않고 폭넓은 분야를 공부한다. 대체로 소규모 대학에서 운영되며, 학생들의 잠재력 개발에 주목한 교육과정으로 능동적인 배움을 추구한다. BMC는 입학부터 졸업에 이르는 학사 운영의 대부분이 당시 지배적이었던 흐름과는 차이가 있었다.

BMC 교육은 다음 세 가지 중요한 측면에서 전통적인 미국 대학과 구별되었다. 첫째, 순수예술이 과학, 언어와 문학, 사회과학 연구 영역과 동등하다는 점, 둘째, 교육에 실습 프로그램이 포함된다는 점, 셋째, 실질적인 자치로 운영된다는 점이었다. BMC의 이러한 특성은 향후 미국 대학의 발전 방향을 이끌었다.[2]

BMC 설립을 주도했던 라이스는 능동적인 참여라는 미국의

특성을 존중하고, 학생들을 고정된 체계나 상아탑에 가두어서는 안 된다고 생각했다. 그는 일반 교육이 개인에 따라 구성되고 관찰·실험적인 실행과 행동에 의해 결정되며, 모든 감각을 강화하는 것에 영향을 받는다고 설명했다. 따라서 과학과 예술은 발견과 창의성의 원동력으로서 동등하게 존재한다. 특히 과학적 질서와 인식을 사용하고 실제로 적용하는 것을 중요하게 여겼다.

이러한 열린 교육 철학 안에서 학제 간의 경계가 완화되었고, 통합적 교육이 추구되었다. 라이스와 그의 동료들이 택한 교육의 방향은 마지막 교장이었던 시인 찰스 올슨에게도 강한 원동력이 되었다. BMC에서는 학문적이고 예술적인 작업과 예술 간의 대화를 통합하는 것을 중요하게 생각했다. 따라서 과학과 예술 과목의 수업 시간이 겹치지 않도록 배정하고, 음악·연극·무용 등 예술 수업에 모든 학생이 참여할 수 있도록 했다.

BMC를 특징짓는 세 가지 중요한 측면 중 예술의 위상과 실습 프로그램의 중요성을 좀 더 살펴보도록 하자(학교의 자치 운영에 대해서는 2장에서 다루었다).

4.1.1. 예술 영역의 위상

BMC의 첫 번째 요람에는 설립자들의 진보적 전망에서 바라본 예술의 역할에 대해 다음과 같이 기술했다.

종종 교육과정의 주변에 불안하게 놓이는 연극, 음악, 그리고 순수예술이 이 학교(BMC)의 생활에 중요한 부분으로 여겨지고, 보통 교육과정의 핵심에 놓이는 주제들과 똑같이 중요하게 본다. (…) 자아 표현과 반드시 동일하지 않은 예술 경험을 통해 학생들

4-1 *Black Mountain College Bulletin-Newsletter* vol.1, no.3 (1943년 2월).

은 세계의 질서를 알아 갈 수 있다. 그리고 순수하게 지적인 노력
을 통해서 가능한 것보다 움직임, 형식, 소리, 그리고 예술의 다른
매체에 민감해짐으로써 자신과 자신의 환경을 더 잘 통제할 수 있
게 된다.[3]

BMC에서 예술 영역은 인문학이나 자연과학 과목들과 함께 동
등한 위상을 갖고 학생들의 전반적인 교육에 기여했다.

이러한 교육 목표 아래 알베르스가 예술 교수로 임명된 후
1933년에서 1949년까지 교육과정을 계획하는 데 주된 역할을 했
다. 그 역시 학제 간 교육의 가치에 대해 전적인 믿음을 가지고 있
었다. 그는 일상생활에서 예술의 중요한 역할에 대해 신념을 갖고
있는 예술가들을 초빙했다. 1935년 『진보적 교육(*Progressive Edu-
cation*)』이라는 학술지에 실린 「경험으로서의 예술」이라는 글에서

알베르스는 다음과 같이 적었다.

> '예술'이라는 용어에 나는 예술적인 목적을 가진 모든 영역을 포
> 함시킨다. 즉, 순수예술과 응용예술, 또한 음악, 연극, 무용, 무대,
> 사진, 영화, 문학 등. (…) 만일 예술이 문화와 생활의 필수적인 부
> 분이라면, 우리는 학생들을 더 이상 미술사학자 또는 고전을 모방
> 하는 사람들로 교육시키면 안 된다. 오히려 예술적으로 바라보고,
> 작업하고, 나아가 예술적으로 살도록 교육시켜야 한다. (…) 우리
> 는 학문의 분리를 약화시키고, 예술적 영역과 과학적 영역처럼 멀
> 리 떨어져 있는 영역들을 가능한 한 연결해야 한다.[4]

이어서 그는 학생들이 동시대의 발전에 관심을 갖고 비판적으
로 분별할 수 있도록 가르쳐야 한다고 피력했다.

> 여러분은 학교에서 19세기에 머물러 있는 경제학자·화학자·지리
> 학자의 가치를 어떻게 생각하는가? 또는 동시대의 문제들을 전혀
> 보여 주지 않는 작문 수업의 가치를 어떻게 생각하는가? (…) 우
> 리 학생들과 함께 젊어지고 새로운 건축과 가구, 현대 음악과 사
> 진에 관심을 가지자. 우리는 영화와 패션, 화장술, 문구류, 광고,
> 가게 간판, 사진, 현대 노래와 재즈에 대해 논의해야 한다. 학생과
> 학생이 자라서 자신의 세계를 만들어 가는 것이 교수와 교수의 배
> 경보다 더 중요하다.

그러면서 예술의 다른 분과들을 모두 망라하는 연구를 촉구하
였고, 장르 간 상호작용을 위한 인식을 가져야 한다고 다음과 같이
말했다.

우리는 예술의 모든 분야를 연구하고 배워야 한다, 예를 들면 무엇이 구조적이고(tectonic), 무엇이 장식적인 구조와 질감(texture)인지, 또는 기계적인 형태와 유기적인 형태, 그리고 이것들이 언제 대립되고 중첩되고 또는 조화되는지, 그리고 평행한 것과 상호 침투한 것에 의해 만들어지는 것(…). 예를 들어 음악에도 비례가 있고 선과 양감의 특성이 있음을 발견해야 한다. 또한 문학이 정적이고 역동적일 수 있음을, 그리고 문학에도 스타카토와 크레센도가 있을 수 있음을. 시(時)도 색을 가질 수 있음을, 무대 위의 연극에 극적인 절정뿐 아니라 시각적이고 청각적인 절정이 있음을, 모든 예술에 음악적 특성이 있음을, 제작된 (구성된) 모든 예술 작품에는 의식적이든 무의식적이든 질서가 있음을 (발견해야 한다).

따라서 BMC에서 개설되는 수업은 이러한 탐구가 진행될 수 있도록 폭넓은 분야를 다루어야 하며, 동시에 서로 연관되어야 했다.

이러한 목적을 강화하기 위해 우리는 학교 안에서 더 가까운 연결, 또는 학교 생활 안에서의 예술 학제와 예술적인 목적을 좀 더 상호 침투하게 해야 한다. 이것은 모든 영역에서의 문제가 거의 동일하다는 것을 보여 줄 것이다.

BMC는 대중적으로 생각하는 것과는 달리 전적으로 예술학교는 아니었다. 그러나 사회과학부터 생물학, 물리학, 수학에 이르는 다양한 수업의 중심에 예술이 있었다.

BMC 학생들은 전공을 정하기 전에 순수예술, 과학, 언어와 문학, 사회과학 연구의 네 영역에서 충분한 능력을 갖추는 것이 기대되었다. 학사학위나 이에 준하는 학위를 수여하는 대부분의 대학에

서는 과학 영역을 반드시 요구하지만, 예술 영역의 경험을 요구하는 학교는 거의 없다. BMC에서 제공하는 예술 수업은 음악, 회화, 연극, 무용, 실습교육, 건축, 그리고 직조였다. 예술 영역에서는 실습뿐 아니라 예술 이론과 역사도 배웠다. 학생들의 교육에서 예술 수업이 중요하다는 것은 예술이 과학, 문학, 사회과학 연구와 동등하게 삶의 많은 영역과 관련 있는 것으로 다루어진다는 점 때문이었다. 따라서 예술은 교육과정의 다른 세 영역과 범위나 중요도에서 동등한 대접을 받았다.

소통을 위한 매체에는 말이나 수학 공식이 아닌 것들도 있으며, 책 말고도 인간의 경험을 담고 있는 것들이 있다. BMC에서 예술 영역 교수들의 역할은 학생들이 다루는 특정 매체에 대한 이해를 돕는 것이었다. 학생들이 그 매체로 만들어진 창작물을 보고 감상할 뿐만 아니라, 자신의 고유한 소통과 표현을 위해 그 매체를 사용할 수 있게 하였다. 따라서 BMC에서의 예술 교육은 예술가를 생산하는 것이기보다는 세상과 다양한 예술이 사용하는 언어에 대한 이해를 높이는 것이었다.

1940년대 당시 많은 미국의 대학생들은 노래하거나 악기를 연주했다. 그러나 세계 명곡을 자연스러운 소일거리로 연주하거나 비공식적인 연주회에서 통상적인 여흥의 형태로 즐기지는 않았다. 연극, 글, 과학, 언어와 문학, 사회과학, 그리고 회화까지도 미국 학부생들에게 잘 알려지지 않았고, 이러한 활동은 대학 생활에서 주변화되어 있었다. 예술 활동은 특별활동이거나, 특수한 학생들만 등록하는 수업에서 이루어질 뿐이었다. 또는 자의식이 강하긴 하지만 상대적으로 더 남성적이고 활발하게 사회 활동을 하는 지적인 학생들에게 다소 무시당하는 학생들이 모인 소규모 모임에서 장려되곤 했다. 이러한 사회문화적 조건에서 예술은 대부분의 대학에서 진지

하고 일반적인 연구 주제로서 활성화되지 못했다.

이와 달리 BMC에서는 예술 수업이 표현의 주된 방식으로 여겨졌고 존중되었다. 별다른 예술 교육을 받지 않았던 많은 교수와 학생들은 공동체 연극, 연주회, 드로잉, 디자인 수업과 건축에 참여했다. BMC에서는 언제나 다양한 종류의 예술 활동이 이어졌고, 공동체 구성원 대부분이 어떤 방식으로든지 참여했다. 예술은 이들 공동체 생활의 일상이나 다름없었다.

4.1.2. 실습 프로그램

BMC가 전통적인 대학과 구별되는 점은 실습 프로그램이 교육 활동에 포함되었다는 사실이다. 이 점은 2장의 공동체 생활에서 간략하게 언급했으나, 여기서는 구체적인 활동을 살펴보기로 한다. BMC는 학생의 재정 상태에 따라 등록금 전액 또는 일부를 내는 체제였으나 등록금 액수와 상관없이 모든 학생이 실습에 참여했다. 재단이 없는 BMC는 학생들의 등록금과 불규칙한 후원금으로 학교를 운영해야 했기 때문에 매사 절약해야 했다.

BMC는 학교의 자치적 운영을 위해 실습 프로그램을 마련했다. 즉, 모두가 공동체에 필요한 막대한 양의 음식을 조달하는 농장 운영을 돕고, 건축가의 감독 아래 대학 건물을 지었으며, 도로와 건물 보수, 조경 작업, 무대 장치 설치 공사, 대학 사무실 업무를 돕는 등 포괄적인 공동체의 일을 도와야 했다. 학생들은 이러한 일을 통해 도구와 단순한 기계를 다루는 법을 배웠다. 그 과정에서 기본적인 일상과 노동자들의 삶에 익숙해지게 되었다. 어떤 학생은 4년 과정을 마치는 시점에 매우 유능한 공예가가 되기도 했다.

무엇보다 중요한 것은 학생들이 현대의 일상생활 속에서 다양

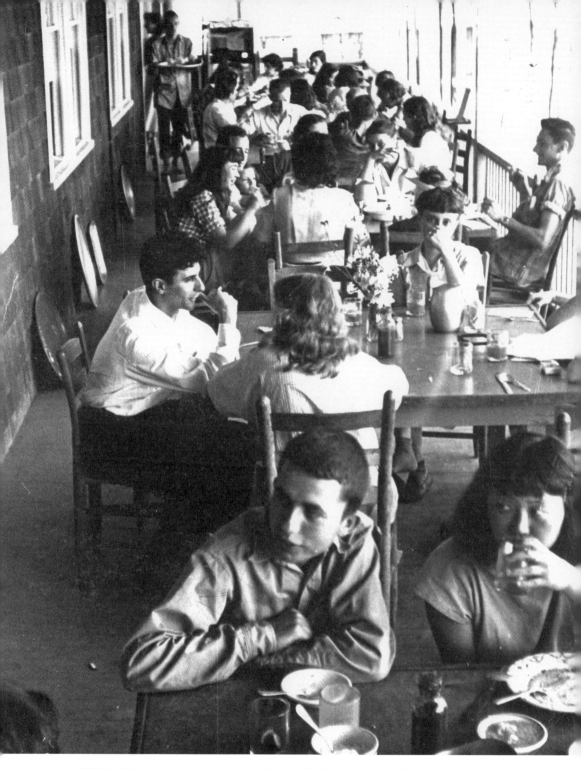

4-2 **에덴 호수 캠퍼스 식당, 1946~1949년경**. 앞 테이블에 라니에와 아사와가 보인다. 식당에서는 식사 시간 15분 전에 종을 쳤다. 식당에 늦게 도착하면 남은 음식이 없기도 했기에 종을 치면 바로 식당으로 가야 했다. "식당은 편한 곳이었다. 알베르스의 작품, 특히 깨진 유리와 오래된 창문으로 만든 스테인드글라스 창문이 있었다. 아침식사가 특히 기억 나는데, 팬케이크가 산더미처럼 쌓여 있었다. 실내악, 연극, 무용 공연, 강의 등의 저녁 행사 때는 탁자들을 벽에 붙이고 의자를 관객석으로 사용했다. 머스 커닝햄, 버키 풀러. 이 모든 것이 우리 식사의 부분"이었다고 학생 엘리자베트 예네르얀이 식당에 대해 회고했다.

하고 실용적인 활동과 연관된 단순하면서도 대표적인 미국의 공동체 안에서 살고 있었다는 사실이다. 예를 들어, 건축을 전공하는 학생이 무용을 전공하는 학생과 식당이나 방을 쉽게 공유할 수 있었다. 서로 책도 같이 보고, 놀랍고 풍부한 방식으로 생각을 나누었다.[5] 이러한 환경에서 학제 간 교류와 협업도 자연스럽게 이루어졌다. 학생들은 학교 공동체에 소속감을 느끼고 자신의 교육에 필요한 학교 시설을 효율적으로 운영하고 유지하고자 노력하면서 자신의 책임을 실제로 알게 되었다.

BMC를 자립적으로 운영하고 발전시키기 위해 마련한 실습 프로그램은 학술적인 교과보다 더 다양했다. 학생들의 생활은 공부하는 것보다 훨씬 다양했고, 항상 다른 프로젝트와 일이 있었다. 아침 식사를 제공하는 것부터 농장의 벌초에 이르기까지 학교의 모든 종류의 활동을 돕는 것이 적극 권장되었다. 개교 후 1년 동안 일군의

4-3 농부에게 농업 기술을 배우는 학생들.
농부 레이 트레이어와 클리프 모을스가 학생들에게 새로운 유기농 농업 기술을 가르치고 있다. 이것은 토양의 질을 향상시키고 농장의 효율성을 크게 증가시켰다. 트레이어는 학교에 남아 강의를 했으며 평의원으로 일했다. 농장 운영은 학생과 직원의 식량 비용을 보조하기 위한 것으로 학생들의 의견에 따라 시작되었다.

4-4 **실습 프로그램의 한 풍경.** 실습 프로그램 팀이 트럭을 타고 로버트 리 홀에서 에덴 호수 캠퍼스로 떠나고 있다.

학생들은 식자재를 마련하고 새로운 배움의 경험을 위해 학교에서 농장을 시작했다. 농장에서 수확한 것으로 학교에서 필요한 식량의 60%를 충당한 적도 있을 정도로 안정적인 재원이 되었다. 교수진도 농장 운영에 호응했으나 자원하는 학생들이 해야 한다고 생각했다. 라이스는 "만일 학생이 일하고 싶다면 괜찮다. (⋯) 그러나 원하지 않는 학생들이 일하는 것은 원치 않는다. 만일 바이올린을 하는 학생이 벽돌을 다루고 싶지 않는다면 하지 말아야 한다"고 말했다.

개교 후 몇 년 후에는 공동체 농장에 덧붙여 실습 프로그램이 채택되었다.* 특기할 만한 것은 1940년 블루리지 캠퍼스에서 에덴 호수 캠퍼스로 이전할 때 학교 건물 건축에 기여한 것이다. 그럼 공동체의 열정으로 지어진 캠퍼스 신축 과정을 살펴보기로 하자.

* 사실상 학생들은 당시 연방사업연구 프로그램(Federal work study program) 전신의 일종인 장학금을 위한 실습 프로그램에 많이 참여했다.

4-5 연구동 지반을 닦고 있는 학생 돈 페이지와 토미 브룩스.

　　1938년에 그로피우스와 브로이어가 설계했던 에덴 호수 캠퍼스 신축 계획은 전쟁이 임박한 상황에서 철회되었다. 대신 코허가 단순한 디자인의 설계를 대안으로 제시했고, 교수와 학생들이 건축에 자발적으로 참여했다. 이들은 배운 것을 직접 만들어 생산적인 결과물을 함께 만든다는 사실에 활력을 얻었다. 1940~1941년에는 학생들을 위한 공부방 60개, 교수의 스튜디오, 몇 개의 일상적인 방으로 구성된 연구동(Studies Building) 건축이 시작되었다. 비록 호수변에 위치한 전체 건물과 균형이 맞지 않았으나 BMC에서 가장 흥미로운 실험이 행해졌던 장소였다.*

*　에덴 호수 캠퍼스로 옮겼을 때 존 라이스는 사임했다. 1940년대에는 요제프 알베르스와 테드 드레이어가 학교 운영을 주도했다.

코허의 지도 아래 학생들은 저렴하고 현대적인 교수 숙소를 설계하고 건설하고 장식하는 것을 도왔다. 학생들과 교수들로 구성된, 민주적으로 선발된 작업위원회가 건축 작업을 이끌었다. 대학 구성원들이 건축에 참여했으며, 아주 적은 수의 지역 장인들의 도움을 받았다. 이렇게 숙련된 노동력이 부족한 점을 보완하면서 학생들은 자신의 분야에서 실제적인 경험을 얻었다. 교수들뿐 아니라 모든 학생들이 학교 건물을 신축하고 이사하는 데 자발적으로 봉사했다. 또한 많은 학생들이 직접 디자인하고 제작한 가구와 장식으로 자신의 공부방을 꾸몄다.

이 건축 프로그램은 예술과 장인 기술을 겸하는 바우하우스 전통을 수용했고, 한 단계 진일보했다. 연구동 건축은 1940년 9월 5,000달러를 가지고 시작되었다. 건축을 지속할 수 있는 자금을 모으기 위해 겨울에 자선음악회를 비롯한 여러 행사를 진행했다. 그리고 건축 비용 절감을 위해 교수들과 학생들의 노동으로 자체 건설하여 2만 5,000달러 이상의 노동 비용과 실험실 설비 비용을 절약할 수 있었다. 건축 비용을 충당하기 위해 교수들의 보수를 60% 삭감하기도 했다.

그러나 이 프로젝트가 미국 전역에 널리 알려지면서 후원금이 모였고, 학교에 등록하는 학생들도 증가하는 좋은 결과를 가져왔다. 게다가 건축은 BMC의 비공식 교육과정의 한 부분이 되었다. 건축 기간에 블루리지에서의 오후 수업은 에덴

4-4 학생 르네이트 벤페이의 공부방, 연구동, 1942~1943년경.

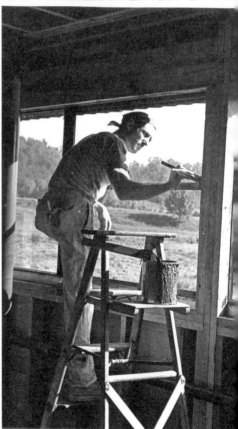

4-7 로버트 뱁콕 교수가 연구동 건물 지반 작업 현장에 서서 학생 대니 디버가 트랙터를 모는 것을 보고 있다. 뱁콕은 1940~1942년까지 정치학을 강의했다.

4-8 학생들이 연구동 배수로 작업을 하고 있다.

4-9 배수로를 만드는 중에 대니 디버가 몰고 있는 트랙터가 진흙에 빠져 직원 바스 앨런이 돕고 있다.

4-10 1938~1944년 BMC에서 영미문학을 강의했던 케네스 커츠가 사다리 위에서 연구동 창문에 페인트를 칠하고 있다.

4-11 완성된 연구동 건물 전경.

호수에 가서 건축을 하는 것으로 조정되었고, 일정을 마치고 돌아와 저녁 시간에 공식적인 수업을 했다. 이러한 실습은 학교가 항상 안고 있던 심각한 재정난에 따른 현실적인 대처에 그치지 않았다. 이것은 무엇보다도 인성을 기르기 위해 의도된 야심찬 교육적 노력의 일환이었다. 즉, 체험을 통해 모든 유형의 일과 직업을 존중하고, 사회 관계를 더 잘 이해하며, 지속 가능한 역량을 깨닫고 키움으로써 근본적인 사회성을 훈련하는 것이었다.

실습 프로그램은 학업을 방해하기보다는 학생들의 활동적인 운동 시간을 통해 실행을 활성화하는 것으로 여겨졌다. 졸업생 알렉산더 엘리엇(Alexander Eliot)은 다음과 같이 회고했다. "식당 일을 돕고 집에서 잡무를 하는 것뿐 아니라 농장, 도로, 또는 숲에서 반나절을 보내면서 일하는 우리의 실습은 경제적 감각과 심리적 균형을 가져다주었다."[6] 몇몇 학생들은 실습 프로그램이 학술적인 공

부보다 더 유익하다고 생각하기도 했다. BMC를 다닌 지 거의 30년 후에 한 인터뷰에서 메릴린 바우에르 그린발트(Marilyn Bauer Greenwald)는 "많은 공식 수업에서보다도 실습 프로그램에서 더 오래 지속되는 가치를 얻었다고 생각한다"고 회상했다.[7] 이것은 실습 프로그램이 없는 다른 주요 학교들과 실험적인 학교들로부터 BMC를 차별화하는 한 측면에 불과했다.

실습 프로그램이 BMC 공동체 생활의 중요한 부분이었던 점은 BMC의 수업 방식에도 영향을 주었다. 그러면 형식에 얽매이지 않았던 수업 방식과 일과를 살펴보기로 하자.

BMC에서 교육은 수업 시간뿐 아니라 어느 곳에서나 진행되어야 한다는 생각에서 교육과정과 특별활동과정의 활동이 구분되지 않았다. 수업 시간은 격리된 환경으로 간주될 수 있어 상상할 수 있는 가장 나쁜 배움의 환경으로 여겨지기도 했고, 수업은 매우 비공식적으로 구성되었다.[8]

BMC에서는 수업 시간이 정확하게 정해지지 않았다. 오전, 늦은 오후, 저녁 시간에 수업이 있고 식사 시간이 되면 수업이 끝나곤 했다. 대부분의 하루는 이른 아침 식사로 시작되고 8시 30분부터 12시 30분까지 첫 수업이 이어졌다. 종종 수업은 한 시간 정도 진행되었으며, 학생들은 하루에 하나나 두 개의 오전 수업을 들었다. 점심식사 후 오후 시간에는 농장에서 일을 하거나 야외 활동을 하며 보냈다. 정오부터 오후 4시까지 있는 휴식 시간에 학생들과 교수들은 종종 학교를 일상적으로 유지하는 일에 참여했다. 그 일들은 주방에서 그릇을 닦는 일부터 교실 바닥 청소, 난로에 땔 나무를 준비하는 일 등 다양했다. 오후 4시에 다시 수업이 시작되어 6시에 마쳤고, 마지막 수업 후에 이어지는 저녁식사 시간으로 그날의 일정은 끝났다.[9]

4-12

4-13 4-14

4-12 연구동 건물 신축과 더불어, 에덴 호수에 있었던 기존 시설(식당·가옥)을 학교 용도에 맞게 보수하는 것도
필요했다. 교수와 학생들의 노력으로 1941년 초여름 간신히 지낼 수 있게 시설을 갖추고 그해 여름에 이사를 완료했다.
학생들은 블루리지에서 에덴 호수를 트럭으로 오가며 피아노, 직조기, 가구, 난방시스템 등을 운반했다.
4-13 에덴 호수 캠퍼스로 피아노를 운반하고 있다(1941년 여름).
4-14 폴 위긴과 제인 로빈슨이 에덴 호수 캠퍼스로 피아노 운반하는 것을 돕고 있다(1941년 여름).

4-15 외양간과 곡물 창고에서 캠퍼스로 오고 있는 학생들.

이러한 일과를 위해 대부분의 교수와 학생들은 야외 활동을 하기에 편한 청바지나 멜빵바지, 반바지, 느슨한 옷을 입었고, 저녁식사 시간에만 정장을 했다.[10] 교수와 학생이 옷차림이나 행동 방식에서 거의 구별되지 않아 BMC를 잠시 방문한 사람들은 이들을 구분하는 게 쉽지 않았다. 학생들이 '교수' 또는 'Miss' 등의 존칭 없이 교수 이름(first name)이나 별명으로 부르는 개방적인 분위기였다. 예를 들면 로버트 운치는 보통 '밥(Bob)', 요제프 알베르스는 종종 '옙피(Yuppi)'라고 친근하게 불렸다.[11]

교수들은 강의실뿐 아니라 종종 야외나 연구실, 또는 자신의 숙소나 로버트 리 홀 현관에서 강의를 했다. 그들의 연구실에는 반듯한 의자가 없었고, 보통 안락의자 하나와 천을 씌운 의자가

SCHEDULE OF CLASSES - FALL TERM, 1934

	Mon.	Tues.	Wed.	Thurs.	Fri.	Sat.
8:30	Soc.Psych. Spanish Intro.Chem. Intro.Phys. Sci.	Spanish Intro.Phys. Sci. Mod Eur Hist	Soc.Psych. Spanish Intro.Chem. Intro.Phys. Sci.	Spanish Intro. Phys.Sci. Mod Eur Hist	Soc.Psych. Spanish IntrolChem. Intro.Phys. Sci.	Painting 2 Seminar Spanish
9:30	Logic Elem. Econ. French Milton Amer.Hist.	18th Cent. Genl.Psych. French Mod.Eur.Hist.	Logic Elem. Econ. French Milton Amer.Hist.	18th Cent. Genl.Psych. French Mod Eur Hist.	Logic Elem. Econ. French Milton Amer.Hist.	Genl.Psych Mod. Eur. Hist.
10:30	Eng.Drama Money&Bank. German	Draw. II German	Color II Money&Bank. German	Eng.Drama Money&Bank. German	Color I German	Draw. I
11:30	French I Plato Physics Soc.Psych.	Draw. II	French I Color II Physics Soc.Psych.	Plato	French I Plato Physics Soc.Psych.	Draw. I
12:30			Lunch			
4:00	German I Music II	Chem.Lab.	German I Music II	Werklehre	German I Music II	
5:00	Music I	Chem.Lab. Opera Mus Lor Ent.	Music I	Werklehre	Music I	
6:30			Dinner			
8:00	Writing Sem.	Dramatics	Madrigals	Econ.Sem.	Dramatics	

To be arranged with Instructors:

Weaving
Physics Tutorials
Intro.Eng.Tut.
Chem.Tutorials Music Lessons

SCHEDULE OF CLASSES - SPRING TERM 1935

	Monday	Tuesday	Wednesday	Thursday	Friday	Saturday
8:30	Mod. Eur.Hist. Elem. Econ. Chemistry Writing II	Chem. Lab.	Mod.Eur.Hist. Elem. Econ. Chemistry Writing II	Chem. Lab.	Mod.Eur.Hist. Elem.Econ. Chemistry Writing II	
9:30	Logic Ameri. Hist.	Writing I 18th Cent.	Mediaeval Mind	Writing I 18th Cent.	Logic Ameri. Hist.	Art Seminar
10:30	Elem. Econ. Bus. Cycles Intro.French Eng. Drama Spenser	Draw. II	Color I&II	Bus. Cycles Eng. Drama	Drawing I	Art Seminar
11:30	Plato Dram. Dir. Fren.Tutorials	Draw. II	Color I&II	Plato Dram.Dir.	Draw. I	Plato Dram.Dir.
3:00				Weaving		
4:00	Music II German Writing II		Music II German Writing II	Werklehre	Music II German Writing II	
5:00	Music I	Opera	Music I	Werklehre	Music I	
8:00	Contemporary Trends Sem.	Dramatics	Singing	Econ.Sem.	Dramatics	

TUTORIALS - SEE INSTRUCTORS

Intro.Spanish	- Mr. Mangold	Hist. of Eng. Music	- Evarts
19th Cent. Lit.	- Loram	Analytic Geom.	- Dreier
Eng. Comp.	- Loram and Martin	Problems in Phil.	- Goldenson
		Weaving	- Mrs. Albers

4-16 (위) 1934년 가을 학기 시간표, (아래) 1935년 봄 학기 시간표.

2~3개 있어 학생들은 거기에 앉거나 바닥에 앉아 수업을 들었다. 그들은 편안한 복장으로 와서 아주 편한 자세로 담배를 피우기도 했다.[12]

그러나 일주일 중 유일하게 토요일 저녁에는 정장을 입었다. 남학생들은 흰 셔츠에 넥타이를 매고 여학생들은 드레스를 입었다. 1941년 당시 교장이었던 운치는 생활하면서 형식을 갖추는 일을 결코 잊어서는 안 된다고 강조했다. 그는 학생들이 정장을 입지 않는다면 옷차림새가 허름해질 것이라고 생각했다. 하지만 일요일에는 다른 날처럼 하고 싶은 것을 했다. 학교 안에서 진행되는 예배는 없었으나, 원하는 학생들은 동네나 애슈빌에 있는 교회 예배에 참석했다. 학생들에게는 종교의 자유가 있었다. 2차 세계대전 중인 1942년 가을에는 학생들의 요구에 따라 예술 전공 학생들을 중심으로 교내에 교회가 세워졌고, 매일 예배가 열렸다.

개교 후 첫해가 지난 뒤부터는 실험적인 다학제적 세미나가 저녁 시간에 활발하게 진행되었다. 이것은 다른 학교에서 결코 시행된 적이 없는 새로운 개념의 강의였다. 4명의 교수가 강의를 이끌고 역사 속에서 하나의 사고, 운동, 또는 예술 형태가 일군의 전문가들에 의해 어떻게 형성되었는지를 학생들이 알아 가도록 하는 시간이었다. 세미나 중에는 학생들이 교수의 마음에 들려고 하는 습관에서 벗어나도록 강의를 진행했다. 대체로 한 학기에 세 강좌가 있었으며, 캠퍼스 주요 건물에서 오전 8시에 시작해 밤늦게까지 계속되었다. 많은 학생들과 교수들이 세미나에 참석해 교실 안에서의 배움을 확장하는 활발한 대화가 진행되었다.[13]

대학을 다니는 동안 학생들이 이렇게 광범위한 비학술적 활동에 참여하는 것이 오늘날에는 현실적으로 힘들 수 있다. 이것은 1930년대에도 일반적이지 않았다. 그러나 이렇게 모든 학생과 교

4-17 점심식사를 위해 연구동에서 식당을 향해 가고 있는 학생들.

수가 상대적으로 평면적이고 탈중심화된 구조에서 학술적인 활동
뿐 아니라 대학을 유지하는 노동에 기여했던 것은 교육적 경험을
인위적으로 제한할 수 없다고 믿었던 듀이의 교육 철학에 굳게 근
거한 것이다.

4.2. 교육과정의 특성

BMC에서는 "학생이 교육과정"이라고 기술되기도 했다.[14] BMC
는 학생들을 언제나 개인으로 존중하고 개인의 교육적 필요를 위
해 교과를 허용하는 등, 결코 틀에 박히거나 경직되어 있지 않았
다. 학생들이 자신의 관심사에 부응하는 과목과 교수를 선택하여

적극적이고 자율적으로 연구 계획을 짤 수 있도록 했다. 정해진 교육과정이 없었고, 변화하는 필요에 따라 유연하게 바꾸었다. 연구 영역 간에 위계질서가 없다는 것도 중요한 특징 중 하나였다.

4-18 **안나 묄렌호프의 생물학 수업**, 1937년. 학생 레슬리 카츠가 현미경을 조정하고 있다.

BMC 학생이었던 실비아 애쉬비(Sylvia Ashby)에 따르면 BMC에서는 "학점이 없었고 수업 시간도 없었다. 시험도 없었고, 규칙도 없었다."[15] 즉, 필수과목이나 정기적으로 시행되는 시험이 없었고 인위적인 시간 제약도 없었다. 그러나 필수과목이 없다는 것이 학생이 원하는 것을 모두 하도록 방치하는 것을 의미하진 않았다. 오히려 교수가 학생들에게 광범위한 분야를 꾸준히 연구하도록 조언하고 도왔다.[16] "학생은 지도교수의 지도 아래 자신에게 가장 유익할 것이라고 믿는 수업을 자유롭게 선택한다. 그리고 자신의 관심이 실제로 자기 계발을 이끄는 가장 확실한 것 중 하나라는 믿음을 가지고 관심을 넓혀 나가도록 독려되었다."[17]

이러한 교육과정 진행 상황과 성과를 돌아보기 위해 1945년 11월 자문위원회가 소집되어 진지한 논의가 이루어졌다. 이 회의에는 드레이어, 알베르스 부부, 건축사회학자 존 버차드(John Ely Burchard), 사회학자 앨버트 윌리엄 레비(Albert William Levi), 교육학자 로버트 울리히(Robert Ulich), 물리학자 프리츠 한스기르그(Fritz Hansgirg), 미국사학 · 미국 문학자 데이비드 코크란(David R.

Corkran) 등 8명이 참석했다. BMC에서의 실험적이고 민주적인 교육에 대한 반성과 성찰을 공유했던 회의 내용을 살펴보기로 하자.[18]

레비: 자문위원회 구성원이 교육과정을 평가해야 할 것 같다.

울리히: 문명화된 미래에서는 적용이 강조되어야 할 것 같다. 어떤 종류의 교육이든지 교육받은 것을 어떤 종류의 책임감 있는 행동으로 옮기는 것의 필요성을 강조하지 않는 것은 지적이지 않다고 본다. BM은 이러한 면에서 선도적인 학교 중 하나이다. 그러나 실험이 너무 오랫동안 실험하는 것으로만 남아 있을 위험이 있다. 우리가 실험을 하는 이유는 결과를 얻기 위한 것이다. 나는 BM이 여전히 실험을 하는 단계인지, 또는 앞으로의 행동, 교육과정의 다른 부분들의 정의와 상호 연결을 위한 기준으로 사용될 수 있는 어떤 방향을 인지하고 있는지 궁금하다. 만일 어떤 학교가 12년 동안 실험을 하는 상태에 있고, 영속성에 대한 논의가 없다면 학교에 도움이 되지 않을 것이다. 모든 학생은 실험에 참여하는 것에 자부심을 느끼지만, 최종 결과 없이 같은 것을 반복해서 논의한다고 느껴서는 안 된다. (…) 모든 사람이 모든 것에 참여하는 민주적인 개념은 어느 정도까지 민주적인가, 또는 이런 것이 아마도 비민주적인 것은 아닌가? 더 적합한 사람이 일을 할 수 있도록 하는 책임의 위임이 있지 않은가? 가치의 공동체가 중요하다.

드레이어: 가치의 공동체만큼 관계의 공동체도 중요하다. 우리는 교육과정에 대한 정의를 충분히 넓은 의미에서 정하고, 통합된 성장을 이룰 수 있는 실질적인 방향으로 교수진을 넓혀야 한다. 실질적인 문제를 논의할 수 있으나 적합한 사람이 함께하지 않으면 우리가 원하는 상호관계를 만들 수 없다.

한스기르그: (외부 심사자에 의존하는 평가 구조에 대한 의견을 제시했

다.) BM에서의 전문화된 교육을 외부 심사자가 이해하기 힘들다면, 전문화와 일반 교육의 중간 지점이 필요하다.

코크란: 전문화와 일반 교육 양자에 모두 관심 있는 심사자를 확보해야 한다.

드레이어: 학생들이 너무 빨리 전공 분야에 몰두해서는 안 된다.

한스기르그: 이 학교에 오는 학생들은 특정한 관심을 가지고 오고 다른 것들을 하는 걸 기피한다.

드레이어: 전문화된 사람들은 종종 매우 특별한 재능이 있다. 문제는 그들에게 일반 교육의 필요성을 설득하는 것이다. 우리는 학생들이 그들의 주제가 다른 것들과 연계되어 있음을 알게 해야 하며, 따라서 학생들의 식견을 넓히도록 해야 한다.

알베르스: 모두가 자기 분야와 다른 분야를 연결시킬 수 있는 기회를 가져야 한다. 모든 수업은 일반적이어야 한다. 수업들은 가능한 한 서로 연결되어야 한다.

이 시기에는 2차 세계대전이 끝나면서 학생과 교수의 숫자가 증가해 학교가 활기를 되찾았다. 그러나 교수진 내부에서는 학교 운영 방침을 둘러싸고 이견과 이념적 대립이 있기도 했다. 이러한 때 교육과정에 대해 논의했던 자문위원들은 설립 시기부터 해 왔던 지속적인 교육 실험의 효용성을 두고 자성을 촉구하며 비판을 거침없이 쏟아 냈다. 궁극적으로 학생들의 잠재력에 대한 믿음을 가지고 구체적인 운영 방안을 공유했던 이러한 논의에서 BMC가 지향했던 전망과 현실 간의 간극을 극복하려는 노력을 볼 수 있다.

설립자들의 다양한 시도에 근거하여 어느 정도 체계를 갖춘 시기였던 1949년 당시의 교육과정에는 학술(Academic), 예술(Arts), 워크숍(Workshops), 공공작업(Public Works) 네 분과가 있었으며,

이것들은 각각 동등한 지위와 중요성을 가졌다. 필수과목은 없었으나 학생들은 적절한 준비가 되어 있지 않으면 심화과정을 수강할 수 없었다. 학생들은 네 분과 중 어느 하나에 쏠리지 않도록 독려되었다.[19] 각 분과를 살펴보면 다음과 같다.

1. 학술: 매년 기초 과목과 심화 과목이 개설되었다. 가능한 경우 기초 과목에서는 개인 교습이 이루어진다. 교사는 기초 과목과 심화 과목 외에 자신의 전문 분야 관심사를 주제로 한 과목을 강의한다. (참고사항: 물리학과 화학은 매년 교대로 개설된다. 자연과학에서는 네 분과 중 한 주제에서 기초 과목이 매년 개설된다.)

2. 예술: 음악과 무용은 기초 과목, 심화 과목, 교사의 전문 분야 관심 주제 수업의 유형으로 진행된다. 고도로 주관적이고 개인적인 조형예술에서는 이 유형이 항상 가능하지는 않다. 조형예술에서는 기초 과목을 가르치고, 심화 과목은 개개인 에 맞춰 이루어진다.

4-19 현미경을 보고 있는 학생 캐더린 시크.
4-20 화학 실험을 하고 있는 학생.

3. 워크숍: 조형예술에서 적용되는 것이 워크숍에도 적용된다. 기초 과목이 있고, 심화 과목은 개개인의 능력과 필요에 따라 개설된다. 예술과 워크숍 교과목에서는 교수가 학과에 지정되기 전까지는 상세한 내용을 정할 수 없다. BMC에서는 예술에 대한 이해와 전통을 지속하기를 원한다.

4. 공공작업: 위의 세 분과와 구별되는 유형으로, 유지, 보수, 자원개발 세 분야가 있다. 자세한 내용은 다음과 같다.

A. 유지: 건물과 전기, 상수도 등의 시설, 도로, 다리, 지반을 관리하고 유지하는 것이다. 쓰레기를 치우고, 난로에 불을 때고, 건물을 청소하는 것은 고용인이 담당한다.

B. 보수: 건물, 댐, 발전소, 수영장 같은 대학의 부가적인 건축을 의미한다. 과거 경험에 따르면 많은 학생들이 이런 종류의 일에 흥미를 가졌다. 그들은 연구동과 소규모 가옥 건축의 예처럼 이미 많은 것을 건축했다. 학교에서 필요한 것과 학생들이 원하는 것 모두를 고려하여 수행할 일이 결정되었다.

C. 자원개발: 이 분야에서의 일은 농장에 주로 관여하는 것이다. 새로운 농법을 모색하고 수확을 늘리고 효율적으로 수확물을 판매하는 일에 주력하는 등, 농장에 관한 일이다. 학교에 나무가 있는 지역은 산림에 대한 모든 측면을 훈련할 수 있는 장소이다. 벌목은 생산적인 일이 될 수 있다.

교수에게는 공공 작업에서 이중의 과제가 부여된다. 즉, 학교가 물리적으로 기능하도록 일하는 것, 그리고 교육과정에서 학생들이 이 일을 할 수 있는 기술을 가르치는 것이다.

위의 네 분과에서 개설하는 정규 수업 외에 세미나가 1주일에 한두 차례 열렸다. 다른 분야의 사람들이 함께 모여 생각과 지식을

4-21 **어윈 보드키의 음악 수업, 에덴 호수 캠퍼스의 둥근집.** 보드키는 합시코드와 피아노 연주자로 1945년, 1947년 여름음악학교에서 강의했다. 1948년에 돌아와 1946년 알로베츠가 사망한 이후 침체되었던 음악 프로그램을 강화했다.

서로 교환하기 위해서였다. 이를 통해 학생들은 다른 분야와의 관계를 알게 되고, 하나의 주제가 다른 시각에서 어떻게 이해되는지를 알 수 있었다.

　예를 들어 세미나의 주제가 '농업 실험'인 경우, 사용된 농법, 생물학적·화학적·물리적인 측면, 가능한 경제적 결과, 실험이 인근 농장과 지역에 미치는 영향이 갖는 사회학적 함의 등에 관해 토론했다.

4.2.1. 입학

BMC 입학 절차는 1933년 12월 교수회의에서 결정되었다. BMC에 입학하기 위해서는 우선 다른 대학교와 구별되는 특정 입학 기준을 충족시켜야 했다. 4년제 중등학교(secondary school)를 졸업했거나 다른 대학을 다니지 않은 학생은 특별 시험뿐 아니라 대학 대표자와 개인 면담을 해야 했다. 이에 덧붙여 각 지원자의 성품과 수학 능력을 알 수 있도록 중등학교 교장 또는 명망 있는 인물의 추천서가 요구되었다. BMC는 지원서에 기재된 지원자의 추천인들에게 직접 연락하여 추천서와 학생에 관한 기록을 요청했다. 지원자는 작업 예시를 지원서와 함께 제출했다. 경우에 따라서 지원서를 보완하기 위해 포트폴리오나 예술 작품 제출을 요청하기도 했다.

그러나 입학심사위원회는 특정 예술 양식이나 기술을 보지는 않았다. 학교 방문이나 학교 대표자와의 개인적 면담이 권고 또는 요구되었으나 학생이 대학을 방문했을 때 지원자의 입학 여부를 결정하지는 않았다. 교수진은 학생들이 BMC 경험에 "적절하게 준비되어" 있는지 확인하길 원했다.[20] 지원자의 기록에는 대학 수업 준비가 되어 있음이 명시되어야 했다. 대부분의 지원자들은 보통 대학생 나이였고 인증된 중등학교에서 4년 과정을 마쳤으나, 중등학교를 졸업하지 않은 지원자도 입학할 수 있었다. 속성으로 교육이 진행될 수 없는 것이 기본 방향

4-22 요제프 알베르스의 드로잉 수업, 1939~1940년경. 학생 로버트 드 니로가 드로잉을 배우고 있다.

이지만, 신속하게 과정을 진행할 수 있는 학생에게는 기회를 주어야 한다는 것이 학교의 입장이었다.

3인의 교수로 입학심사위원이 구성되었으며, 다음 두 가지 사항을 확인했다. 첫째, 지원자가 BMC에 적응할 수 있는가, 즉 BMC에서 부여되는 자유를 감당할 수 있을지를 판단한다. 이 자유를 감당하려면 강해야 한다. 둘째, 학생이 입학하여 학교를 어떤 방식으로든 변화시킬 것인가를 판단한다. 심사위원들은 학생이 충분히 강해서 학교에 어떤 형태로든 기여하게 되는 것을 매우 중요하게 생각했다. 학교에서 얻어 가려고만 하는 학생에게는 입학이 허가되지 않았다.

개교 후 5년 뒤인 1938년에 BMC에 입학한 학생은 50명에 불과했다. BMC에서 음악과 시를 가르쳤던 토마스 휘트니 수레트(Thomas Whitney Surette) 교수에 따르면, BMC에 입학하기 위해서는 학업 능력보다는 성품이 더 중요시되었기 때문이다. 그리고 BMC에서 배움의 결과는 배움과 삶의 통합임이 강조되었고, 교육이 일종의 종교적 힘을 가지고 있다고 생각했다.[21] 학생 수는 점차 늘어 1939년 가을에는 74명에 이르렀고, 23년간 평균 50명의 학생 수를 유지했다.[22]

1943년도 『블랙마운틴 칼리지 회보』에 실린 입학에 대한 공식 안내는 다음과 같다.

지원자는 다음의 입학 관련 서류를 작성해서 제출한다.[23]

1. 지원 신청 양식과 지원 신청비 5달러
2. 등록금 전액 또는 삭감된 등록금을 낸다는 동의서: 이 양식은 비용을 부담할 사람과 학생이 서명한다.
3. 건강진단서와 안과진단서: 검진자들이 직접 학교에 제출한다.

입학 지원 서류를 제출하면 교수진과 학생들로 구성된 위원회가 지원자의 입학 여부를 결정한다. 지원자의 선행 교육, 능력, 그리고 공동체에서 할 수 있는 역할을 고려하여 결정을 내리는데, 지원자는 학업 능력, 성품, 인성, 수공과 예술적인 기술에 근거하여 평가되었다. 입학에 필요한 학생의 나이나 학문적 배경에 관한 규정은 없었고, 지원자를 개별적으로 고려하는 것을 선호했다. 정규 학기는 9월에 시작했으나, 학생의 개인적 사정에 따라 다른 학기에도 입학할 수 있었다. 따라서 입학지원서에 입학하고자 하는 날짜를 반드시 명시해야 했다. 만일 학생이 입학일 개시 이후 6주가 넘어 도착하는 경우에는 지원서를 재검토했다.

만일 다음 해로 입학이 미루어지면 지원서를 새로 제출하고 지원금을 내야 했다. 휴학계를 제출하지 않고 학교를 떠나는 학생이 재입학을 원할 경우에도 지원서를 다시 제출해야 했다. 지원자들은 모든 자료를 교무과에 보내야 했다. 다른 대학에서 BMC로 전학 오기를 원하는 학생은 정해진 절차를 따라 지원해야 했다. 다른 신입생들처럼 전학생도 주니어(Junior) 단계에서 시작해야 하며, 한 학기 후에 시니어(Senior) 단계로 진급하는 것을 신청할 수 있었다. 지원서는 신속하게 검토했지만, 입학 가능한 학생 수가 제한되어 입학 결정이 미루어지기도 했다.

비록 문서화된 규칙은 매우 엄격했으나, 입학처는 학생이 살아온 모든 측면을 평가하는 과정을 통해 그 원칙을 충족하지 못한 많은 학생들에게도 입학을 허가했다. 교직원들이 지원자에 대한 결정을 내리기 힘들 경우에는 재학생들에게 평가를 요청하기도 했다. 종종 학생들의 평가가 "교수진의 평가보다 훨씬 혹독했다."[24] 모든 재학생은 신입생의 입학 과정에 영향력을 가지고 있었던 셈이다. 이처럼 학생들의 의견을 수렴하여 결정한 것은 BMC가 전적으로

교수진에 의해 의사결정이 이루어지는 미국의 다른 대학들과 확연히 구별되는 점이었다.

4.2.2. 수업 과정

학술 영역에서의 BMC 목표는 학생들에게 예술, 과학, 언어와 문학, 사회과학 연구 네 영역의 교육과정에서 다룰 주요 주제를 제대로 소개하고, 이에 기초하여 전공 분야를 충분히 이해하도록 하여 학생이 독립적인 판단을 할 수 있게 하는 것이었다. BMC 수업 과정은 주니어와 시니어 두 단계로 나뉘었다. 각 단계별로 2년 정도 소요되었으므로 BMC에서 수업을 듣는 기간은 보통 4년이었다. 그러나 대학에 다니는 기간은 학생의 성취도에 따라 달랐다. 미국의 다른 대학이 전통적으로 4학년 체제로 운영되는 것과 다른 점이다. 한편,

4-23 리 홀 앞 잔디밭에서의 무용 수업, 1939년경.

BMC는 전쟁 중에 속성 과정을 개설하기도 했다.[25]

　　신입생은 자동적으로 주니어 단계에 배정되었다. 각 단계의 수학 능력 완성도는 종합시험과 학생 개인의 향상에 대한 교수의 평가에 기초해 결정되었다. 학생은 예술, 과학, 언어와 문학, 사회과학 연구 네 영역에 대한 지식을 갖고 있어야 자신이 가장 관심을 갖고 잘할 수 있는 분야를 선택할 수 있었다. 시니어 단계로 자동 진급하는 일은 없었다. 이런 의미에서 필수과목은 없었으며, 종합시험을 통해 학부 수준에서의 네 영역에 대한 진정한 지식을 평가한 후에 시니어 단계로 진급할 수 있었다. 학생은 특정 전공 주제를 선택할 수 있을 정도의 충분한 탐구가 이루어졌다고 생각되면 언제든지 시니어 단계 진급을 신청할 수 있었다. 학생은 스스로 공부하는 법을 배울 수 있었고, 공동체 안에서의 책임을 맡았다.*

주니어 단계

신입생은 자동적으로 주니어 단계에 등록되어 예술, 과학, 언어와 문학, 사회과학 연구 네 영역의 모든 분야를 섭렵하는 과정을 거쳤다. 주니어 단계에서 보내는 시간이 미리 정해져 있지 않았으나 대략 2년이었다. 이 단계는 학생 자신에 대한 발견과 탐색을 하는 시간이었다. 주니어 단계에서는 교육과정이 제공하는 다양한 영역을 탐구하여 지식을 쌓고 관심의 방향을 명확히 하도록 했다. 학생들은 영어, 정치학, 화학, 음악 수업을 같은 학기에 수강하면서 현재 자유교양 교육이라 생각되는 학업에 참여했다. 그리고 특정 분야와 성격이 다른 분야 간의 관계를 충분히 이해하기 위하여 예술, 과학,

*　학교 초기에는 과학 수업이 필수가 아니었고 대부분의 학생들이 공부할 필요를 느끼지 않아 과학은 주요 과목이 아니었다. 1930년대 중반에 개설된 유일한 과학 수업은 물리학(테드 드레이어 강의), 화학(프레드릭 조지아 강의), 생물학(안나 묄렌호프 강의)이었다.

4-24 조각 수업 중 실습하고 있는 학생.

언어와 문학, 사회과학의 기본 분야를 각각 수강해야 했다. 다양한 분야에 대한 피상적인 관심을 넘어서 이를 통해 얻은 해박한 배경 지식을 바탕으로 학생 자신의 독자적인 능력과 관심을 발전시키도록 하려는 취지가 있었다.

BMC에서는 교육과정과 특별활동 과정을 구분하지 않았다. 신입생들은 수학, 물리학, 화학, 생물학, 철학, 역사, 사회과학, 문학, 언어, 심리학, 건축, 사업 경영, 저널리즘, 예술, 음악, 연극, 직조와 다른 공예를 포함한 다양한 수업에 등록했다. 모든 학생은 주니어 단계에서 실질적으로 미술, 음악, 연극, 드로잉, 색채 수업 등의 예술 분야 수업을 택했다. 처음에는 학생들이 하나 또는 그 이상의 예술을 하도록 설득하는 것으로 시작했다.[26] 이를 위해 과학과 예술 과목이 시간이 겹치지 않게 조심스럽게 배정하여 모든 학생이 음악, 미술, 무대, 무용 기초 수업을 수강할 수 있게 했다.

주니어 단계에서 이렇게 다양한 분야를 탐구하고 배우면서 학생들은 학업을 시작하는 동시에 자신의 성향과 능력, 약점을 발견했다. 이 단계에서 학생들은 자신의 관심 영역을 탐색해야 하지만, 이전에 무관심했으나 새로운 시각을 열어 줄 수 있는 분야도 탐구해야 했다. 지식의 축적으로 초래된 현대의 분과제로 인해 모호해진 배움의 총체성을 인지하도록 독려한 것이다. 학생들은 이를 기초로 시니어 단계에 진급하여 특정 주제를 전공했다.[27] 비록 교수의 도움을 받긴 하지만, 학생 자신이 이 모든 것의 진행에 대해 책임을 졌다.

학기가 시작되면 학생들은 처음 몇 주 동안은 모든 수업에 출석했다. 수강 신청을 공식적으로 하기 전에 여러 수업을 청강하면서 자신이 원하는 과목을 정하기 위해서였다. 이러한 결정은 학생 혼자 할 수도 있고, 필요한 경우 지도교수의 조언을 받기도 했지만 궁극적으로 학생 자신이 지적인 선택을 하도록 돕는 방식이었다. 교수는 학생들이 교과목이나 연구 주제를 선택할 때 조언자 이상의 역할을 하지 않았다. 어떤 형태로 교육을 받을지를 결정하는 책임은 오로지 학생의 몫이었다.

BMC에 개설된 수업의 유형은 강의하는 교수진과 특정 분야의 연구에 대한 전반적인 관심에 따라 매 학기 달랐다. 『블랙마운틴 칼리지 회보』에 공시된 강의 목록에 적힌 많은 수업이 매년 개설되었다. 8학기(quarters) 동안 개설된 강의 과목은 다음과 같다. 미국과 유럽의 역사, 미국 정부, 경제학, 사회학과 인류학, 심리학, 고전철학과 과학 철학, 영국과 미국 문학, 외국어와 외국 문학, 수학, 물리학과 화학, 생물학, 미술(드로잉, 색채학, 일반 디자인, 빛과 색, 직물 디자인), 건축, 작문, 연극, 무용, 그리고 음악 등이다. 보다 심화된 수업은 격년제로 개설되었다.

각 과목의 수강생 숫자는 항상 적었다. 한 명에서 최대 15명에 이르는 소규모의 수업으로 진행되었고, 수강생은 3~4명부터 15~20명으로 다양했다. 평균적으로 5명 또는 더 적은 학생들로 수업이 진행되었다. 따라서 교수들은 학생 개개인의 발전을 매우 긴밀하게 관찰할 수 있었고, 학생은 수업에 긍정적인 기여를 할 것으로 기대되었다. 모든 교수는 자신의 수업 운영 방식에 대해 전적으로 자율권을 가졌다. 교수들은 다양한 시각을 대변할 수 있었고, 고유의 교육 방식을 선택할 자유가 있었다. 강의 형식 수업이 적었던 반면, 소규모의 토론과 논쟁이 배움의 환경에 중요한 것으로 입증되었다.

4-25 수 페이스 라일리와 무용 수업을 듣고 있는 다른 학생들.

　　학생이 입학하고 자리를 잡은 후 처음 하는 일은 학업을 안내
해 줄 지도교수를 선택하는 것이었다. 학생들은 대부분 자신의 관
심사를 모색하는 데 익숙하지 않았기에 이러한 지도 체제를 운영하
는 것이 쉽지 않았다. 더욱이 BMC 교수진의 숫자가 적고 시설이 부
족하여 학생들이 지도교수를 정하는 것이 어려웠다. 지도교수 체제
와 운영 경험에 개인차가 있었으나 대부분의 학생이 긍정적인 경험
을 했다고 회상했다. 지도와 멘토의 과정은 학생들이 시니어 단계
로 진급하고 졸업할 때까지 이어졌다.

　　BMC에서 학생들은 자신이 선택한 지도교수의 도움을 받아 수

업계획서를 짰다. 필수과목은 없었으나 전공을 정하기 전에 균형 잡힌 프로그램을 선택하도록 지도받았다. 필수과목이 없는 교육과 정을 시작하는 신입생은 자신의 관심사를 거의 몰랐다. 신입생은 자신이 확실하다고 생각할 때조차도 새로운 분야의 과목이 개설되면 마음을 바꿀 수 있었다. 무엇을 배울지 과목 선택권은 학생 자신에게 있었다. 그러나 시행착오를 겪지는 않았다. 학생에게는 자신의 계획을 지도교수와 상의하고 교수의 도움을 받아 자신의 능력을 계발하는 최선의 방법을 찾아갈 책임이 있었다. 물론 학생은 지도 교수가 아닌 다른 교수로부터 조언을 받을 수도 있었다. 지도교수 는 각 학생의 지적인 발전과 공동체의 능동적인 구성원으로서의 발 전에 관해 정기적으로 논의하는 전체 교수로부터 추천을 받았다.

4-26 학교 직조기에서 작업하고 있는 아니 알베르스와 학생,1938년경.

스스로 교육받는 방식을 선택하였기에 학생은 자신의 교육에 대해 책임이 있었다. 이렇게 받는 교육은 결과적으로 표준화된 교육과정에 국한되지 않았다. 그리고 BMC 학생들은 다른 미국 대학의 학생들과 달리 성적을 부여받지 않았다. 비록 학생에 대한 기록이 참고사항으로, 또는 성적 이수 전환이 필요할 때를 위해 기술하긴 하지만, 학술적인 점수가 부여되지는 않았다. 원래 성적은 중요하지 않은 것으로 여겼다. 그러나 다른 학교로 전학을 가는 경우에 대비해 평가 수단이 필요했다. 이에 1943년 3월 9일 교수진은 "다른 대학으로 전학을 갈 때처럼 외부에 사용될 수 있는" 해결책을 마련했다. 학생의 발전에 대해 평가하는 것은 "대학이 가장 일반적으로 채택하는 외부 기준들"과 유사해야 했다.

그러나 학생들은 사실상 성적 또는 자신들이 한 과제에 대해 성적과 유사한 평가를 받지 않았다. BMC에서 성적은 결코 학생들의 가치를 평가하는 수단이 되거나 중요하게 생각되지 않았다. 사실 많은 학생들은 성적이 부여되었다는 사실을 알고는 매우 놀랐다. 성적에 치중하지 않는 BMC에서의 분위기에서 학생들은 자유롭게 실험을 하고 모험심이 강한 학문적 노력을 할 수 있었다. BMC 건축 전공 학생이었다 교수가 된 로버트 블리스(Robert Bliss)는 "성적이 없다는 것이 일을 하게 되는 동기였다"고 말했다.[28]

보통 2년에 걸치는 주니어 단계에서의 일반적인 학습과 자기 발견의 시간을 거친 후 학생들은 전공 분야를 정했다. 전공 분야에서는 조직화된 충분한 지식을 얻는 것이 기대되었다. 전공 분야의 학업을 시작하기 위해서는 자신이 준비가 되었음을 보여 주어야 했다. 이를 위해 학생들은 수업을 듣는 것뿐 아니라 혼자 독서를 하는 것이 권장되었다. 학생은 스스로 공부하는 법을 배우고 시험을 준비하는 것이 본인의 책임이라고 느꼈다. 이 과정에서 교수는 조언

을 해주는 안내자일 뿐이었다. 학생이 시험 볼 준비가 되었다고 생각하면 교수는 언제든지 시험을 볼 수 있었다. 지도교수의 의무 중 하나는 학생이 자신의 성취와 함께 그 부분에서의 한계를 알도록 돕는 것이었다. 학생은 자신의 전공과 연계된 영역의 학업 계획서를 짰다. 학생이 일반 지식을 적절하게 습득하고 지적이고 신뢰할 수 있게 행동하는 것을 배웠다고 교수가 판단하면, 시니어 단계 진급 시험을 볼 수 있었다. 그리고 시험에 통과하면 전공 분야의 학업을 시작했다.

시니어 단계

BMC에는 정해진 규정과 필수과목, 정기적 시험, 평가가 없었다. 이에 "만일 학생들이 많은 자유와 적은 규정을 갖고 있다면, 그들이 다른 대학의 일반적인 학업 기준을 충족할 것인가?"라는 질문을 던질 수 있다. BMC에서는 자기 훈련을 강조하고 개인의 차이를 인정했지만, 결정적이고 힘든 시험이 두 번 있었다. 이 두 시험은 학생이 준비되었다고 생각될 때, 지도교수와의 상의 아래 진행되었다. 하나는 시니어 단계로 진급하는 시험으로, 졸업하려는 전문 분야의 연구를 시작하기 전에 반드시 통과해야 하는 관문이었다. 이는 모든 교수가 준비하고 진행했다. 다른 하나는 졸업을 위한 최종 시험으로, 지도교수가 승인한 연구 계획에 기초하며 명망 있는 학교에서 초빙한 외부 심사위원들이 평가를 했다. 이들 시험은 보통 구술 시험과 그 후에 실시되는 18시간의 필기시험으로 구성되었다.

"이러한 교육이 전적으로 성공적이었는가?"라는 물음에 BMC 교수들은 아니라고 대답했다. 오히려 그들은 "우리는 실수를 해왔으나 실수를 통해 배운다고 생각한다. 그리고 점차 실수를 줄이는 것에 만족할 것"이라고 말했다. 물론 결과는 정확하게 측정할 수 없

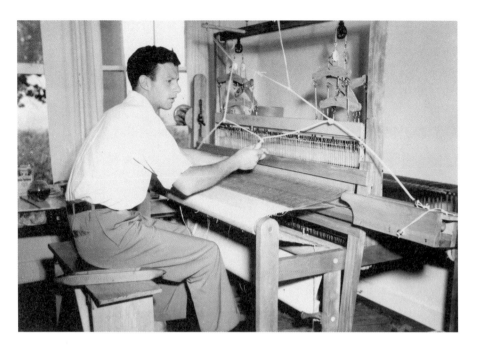

4-27 직조기에서 작업 중인 알렉산더 리드. 아니 알베르스가 직조 수업을 하면서 섬유예술가들이 BMC에 등록했다. 리드는 아니 알베르스와 직조를 공부했으며, 소수의 졸업생 중 한 사람이다. 졸업 후 요제프 알베르스를 도우면서 학교에 남았다.

으며, 특히 단기간의 경험에 기초해서는 더욱 그렇다고 말한다.[29]

학생은 전공을 정할 준비가 되었다고 생각하면, 지도교수의 도움을 받아 연구 계획서를 준비하고 시니어 단계 진급 시험 허가 신청서를 제출했다. 시니어 단계로의 진급 여부는 이 단계를 신청할 때까지의 학생의 성과에 따른다. 이는 교수의 자세한 기술(testimony)과 노트, 논문, 예술적 결과물을 포함한 작업, 기록, 성과에 대한 기술, 종합시험 등을 통해 입증되었다. 학생이 지도교수는 물론 다른 교수진과 상의하여 세운 시니어 단계에서의 연구 계획은 교수가 최종 승인했다.[30]

시니어 단계로 진급하기 위해서는 연구 계획서와 함께 학생의 논술시험과 구술시험에 대한 교수진의 승인이 필요했다. 시험은 두

부분으로 구성되었다. 첫째는 예술, 과학, 언어와 문학, 사회과학 연구의 일반 영역에 대한 이해와 지식에 대한 전반적인 평가이고, 둘째는 실제 답은 없을 수 있으나 학생의 판단력, 관찰력, 성찰, 상상, 감상, 결론에 이르는 능력에 대한 평가였다.[31] 배움은 지적 능력의 훈련에 국한되지 않으므로, 이 시험은 학생의 지식과 기억, 관찰력, 반성, 상상력뿐 아니라, 감정 성숙도와 자신을 표현하는 방식을 평가했다. 학생이 얼마나 알고 있는지에 대한 평가에 그치지 않고 방법과 사고를 다루는 능력을 평가한 것이다. 즉, 학생이 집중하여 안정된 결론을 도출하고 도덕적 판단에 이르는지 여부를 평가하고자 했다. 교수는 학생의 태도와 능력 향상, 두 가지를 모두 고려했다. 향상은 잠재력을 의미하기 때문이다. 교수는 학생이 시니어 단계로 진급하여 전공 분야를 공부하도록 추천하기 전에 시험지들을 철저하게 읽고 공동체 안에서의 지원자 행동의 성숙도를 같이 평가했다.[32]

이러한 과정에 대해 1940년부터 1943년까지 학교를 다녔던 윌프레드 햄린(Wilfred Hamlin)은 다음과 같이 회상했다. "주니어 단계는 대체로 '일반 교육,' 시니어 단계는 전문화된 교육으로 간주되었다. 주니어에서 시니어 단계로 가면서 이에 대한 준비가 되었는지 증명할 필요가 있었다."*[33] 햄린이 말한 증명이란 학생들이 전문 영역 심화 학습에 필요한 기초를 충분히 갖췄는지 알 수 있도록 '성과와 지식'에 대한 글을 준비하는 것을 의미했다. 글이 통과되면 교수진은 필기시험과 구술시험을 진행했다. 시험 문제는 "좋은 예술이란 무엇인가?"와 같이 종종 추상적인 것이었다. 그것은 학생들이 "지식뿐 아니라 수용 능력을 평가받도록 되어 있기" 때문이었다.[34]

* 햄린은 에르빈 스트라우스와 심리학, 문학, 연극을 공부했다. 1948년 이후 고다드 칼리지(Goddard College)에서 문학, 심리학, 교육학을 강의했다.

시험을 통과한 후에도 시니어 단계로 진급하지 못한 학생들이 있었는데, 그 이유는 그들이 지적 또는 정서적으로 시니어 단계의 심화 학습을 할 준비가 되어 있지 않다고 판단했기 때문이다. 이에 대해 한 졸업생은 다음과 같이 자신의 경험을 이야기했다. "나는 두 번째 해 마지막에 주니어에서 시니어 단계로 가는 시험을 통과했으나 시니어로 진급하지 못했다. 규정상의 이유가 아니라 내가 정서적으로 미숙하다는 이유에서였다. 돌이켜 보면 그것은 매우 정확한 관찰이었다. 그러나 당시 나는 분명히 기분이 좋지 않았다. 나는 3년째 되는 해 말에 시험을 통과했다."[35] 이러한 이유로 다른 대학과 비교해 BMC에서는 신급하기 어려웠던 것으로 보인다. BMC에서는 전인으로서의 개인 주체를 키우는 데 관심이 있었기 때문이다. 많은 학생들은 이 목표를 실현하는 것이 쉽지 않지만, 고무적이고 배움이 있는 환경을 만드는 근거라고 생각했다.

시험을 통과하고 시니어 단계로 진급한 학생은 자신이 관심을 갖는 특정 분야 연구에 전념했다. 시니어 단계에서의 학업은 미국 대학에서의 통상적인 '전공'에 해당했다. 그러나 전공보다 더 강도 있는 수업으로 전문적인 성격을 지녔으며, 강의보다는 보통 개별지도 학습으로 진행되었다. 주어진 기간 안에 수강해야 하는 수업은 교수와 상의하여 결정했지만, 학생은 자신이 등록한 수업을 전적으로 관리하면서 자신이 세운 연구 계획에 따라 학업을 주도했다. 학업 중에 학생은 시각을 넓히고 특정 사실과 일반적인 원칙의 관계를 이해해야 했다. 동시에 진취성을 발전시키고 문제에 건설적으로 대응하는 능력을 향상시키는 것이 중요했다. 학생은 졸업할 때까지 자신의 전공 분야에서 독립적인 연구를 할 수 있었다. 그에 따라 전공 분야에 익숙해지고 가능한 정보의 주요 출처를 이용할 줄 아는 능력을 갖추게 되었다. 또한 자기 고유의 학업 방식과 습득한 주제

에 대한 지식에 기초하여 독립적인 판단을 할 수 있어야 했다. 학생은 시니어 단계에서 지도교수의 지도 아래 행동할 수 있는 충분한 자유가 있었다.

시니어 단계의 학업 기간은 학생의 성취도에 따라 결정되었다. 약 2년에 걸친 연구 계획을 마치면 졸업 신청을 할 수 있었는데, 학생은 일련의 자격시험을 통해 자신이 성취한 것을 보여 주어야 했다. 교수는 종합시험을 허가하기 전에 졸업 신청을 한 학생이 BMC에 있는 약 4년간 성취한 것들을 참고했다. 이와 함께 학생이 충분히 독립적으로 판단하고 잘 훈련되어 통찰력과 선견지명을 가지고 행동할 수 있는지도 고려했다.

BMC는 생각뿐 아니라 사람을 교육하고자 했다. 공동체에서의 삶과 학업, 거기서 얻어지는 사회적 의식과 능력, 그리고 개인의 삶을 풍요롭게 하는 미적 감성 발달 등이 교육을 구성한다고 여겼다. BMC 교수들은 강도 높은 교양 교육을 통해 민주적 과정과 세상의 일반적인 과제에 대한 직접 경험들이 미국 시민을 교육하는 의미 있는 방법을 제공한다고 생각했다.

4.2.3. 졸업

BMC는 노스캐롤라이나주의 승인을 받지 못했기 때문에 학생들은 공식적으로 '졸업'할 수 없었다. 그 대신 'BMC 졸업증명서(Certificate of Graduation from BMC)'를 받았다. BMC에서 졸업을 위해 요구되는 학업은 전통적인 대학에서 수여하는 학사학위(Bachelor of Arts)에 필요한 것에 상응했다.[36] BMC에서는 교수가 학생에게 졸업 준비가 되었다고 말하기보다는, 학생이 교수에게 자신의 준비 단계를 말했다. 이것이 BMC가 다른 학교와 근본적으로 다른 점 중 하나였다.

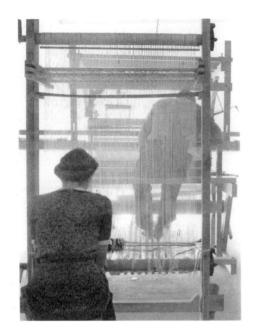
4-28 러그를 직조하고 있는 두 학생, 1940년경.

학생들은 졸업을 원하는 때 졸업을 위한 절차를 신청했다. 이때 자신이 학교에서 성취한 것을 상세하게 기술하는 장문의 글을 제출해야 했다. 학생이 졸업할 준비가 되었다고 판단되면, 외부 대학에서 교수들을 초빙하여 학생의 전공 분야를 평가하는 종합시험이 실시되었다. 5~7시간의 필기시험과 공개 구술시험으로 치러지는 졸업자격시험 문제는 외부 대학에 재직하고 있는 해당 분야의 전문가가 출제했다. 교수진은 "교사와 학생의 관계를 변화시키고 그들의 학업을 보다 동의할 수 있는 기준에 두어 학생들이 열심히 공부할 의지를 북돋아 주기 위해서" 외부 평가자들을 초빙했다.[43]

다른 대학에서 초빙한 외부 학자들과 행정가들의 주관 아래 학생들은 엄격한 논술시험과 구술시험을 치렀다. 평가자들은 학생의 연구 내용을 기술하는 7문항의 논술 문제를 출제했는데, 한 문제당 보통 세 시간이 주어졌다. 논술시험을 본 뒤에는 구술시험이 있었다. 특정 문제에 관한 논술시험 중 하나는 논문(thesis) 형식으로 제출할 수 있었다. 예술 전공인 경우, 전시나 공연으로 논술을 대신할 수 있었다.

외부 평가자들의 의견은 오랜 전통이 있는 대학의 평가 기준에 준하는 학업 평가였기에 BMC 교수진이 학생의 졸업 여부를 결정하는 데 매우 중요했다.[38] 교수진은 외부 심사위원들의 평가와 학

생의 전체 기록에 근거하여 졸업 여부를 최종 결정했다.* 시험에 통과한 경우, 보다 나은 미국 대학에서의 특정 분야 졸업과 최소한 동등하다고 여겼다.

『BMC 뉴스레터』에 따르면 "(졸업)시험은 수업 시간에 했던 작업과 각 학생들의 자유로운 연구 작업, 세 영역에서 주어진 주제에 대한 논문, 그들의 작업과 논문과 노트에 대한 토론, 과거의 예술에 대해 학생들이 얼마나 알고 있는지를 알아보는 것으로 구성"되었다.[39]

그러나 많은 학생들이 졸업시험 치르는 것을 시도조차 하지 않았다. 그들은 졸업에 부과되는 부담감으로 인해 자신이 결코 시험 볼 준비가 되었다고 생각지 않았고, 천재들만이 시도할 수 있다고 생각했다. 졸업한 학생들만 이 경험을 긍정적으로 회고했다. 예를 들면, 베티 영 윌리엄스(Betty Young Williams)는 "졸업자격시험은 많은 흥미를 유발시켰다. 나는 이 시험을 위해 하버드에서 초빙된 평가자로부터 매우 긍정적인 평가를 받아 기뻤다"[40]고 말했다.

BMC 졸업생 도튼 크래머(Doughton Cramer)의 경우, 1937년 12월 1일자 『애슈빌 신문』에 그의 졸업이 보도되기도 했다.[41] 크래머는 75권이 넘는 책을 참고문헌에 제시하고, 이 중 절반 이상의 저서를 읽고 논문을 작성했다. 「1783년부터 1860년까지 미국 국내 정치의 경제적 동기」라는 제목으로 작성된 253쪽 분량의 논문은 일주일 전에 채플힐(Chapel Hill)에 있는 심사자들에게 보내졌다. 크래머는 12월 1일부터 경제학과 미국사학의 두 교수로부터 주전공과 부전공 평가를 받았다. 시험은 4일간에 걸쳐 진행되었다. 종합시험 일정은 다음과 같았다. 수요일에 세 시간씩 두 차례 시험, 즉

* 1943년 당시 졸업시험 출제 및 평가자로 초빙되었던 교수들은 듀크 대학, 하버드 대학, 컬럼비아 대학, 프린스턴 대학, 노스캐롤라이나 대학, 바드 칼리지, 브린마워 칼리지 등에서 심리학, 역사학, 인류학, 건축학, 영문학, 경제학, 음악학, 철학, 연극학을 전공한 학자들이었다.

1783년부터 1820년대 미국사 시험, 1820년부터 1860년대 미국사 시험을 보았다. 목요일에도 세 시간씩 두 차례 시험, 즉 1860년부터 1900년대 미국사 시험과 일반 주제에 대한 시험이 있었다. 금요일에도 경제 이론의 역사에 대해 세 시간씩 두 차례 시험을 보았다. 토요일에는 세 시간씩 두 차례의 구술시험이 두 교수에 의해 각각 진행되었다. 심사위원들은 이 시험에 근거하여 학생의 졸업 여부를 판단했다. 심사위원들의 결정은 BMC 교수들이 최종 판단을 내리는 데 중요하긴 했지만, 그렇다고 심사위원들의 결정이 유일한 판단 기준은 아니었다. 만일 교수들이 좋은 평가를 내리면 학생은 졸업할 수 있었다. 크래머는 1938년 9월 스탠퍼드 대학교 대학원 과정에 진학하고자 했다. 이 신문 기사는 학생이 자유롭게 선택하고 결정함으로써 책임 지는 경험을 하게 하는 것이 가치 있다고 긍정적으로 평가했다.

1940년 5월에는 영문학 전공 7명, 역사와 경제학 전공 4명, 심리학 1명, 예술 전공 4명으로 총 16명의 졸업생을 배출했다. 예술 분야에서는 개교 이래 첫 번째 졸업생들이 나왔다. 당시 외부 심사위원이었던 하버드 대학 건축학과 마르셀 브로이어 교수는 1940년에 졸업을 신청한 4명의 학생에 대하여 "4명 모두 다른 사람들에게, 그리고 자신들에게 놀라운 책임감을 보여 준다. 이들은 앞으로 만나고 배우게 될 것들에 대한 때묻지 않은 신선한 관심으로 가득하다. 이들은 새로운 태도를 가진 재능 있는 젊은이들일 뿐 아니라, 외부 세계에서 당면하게 될 다양한 상황에 적합한 통제력과 철저함을 갖춘 일꾼들로 보인다. 이들의 작업과 성품이 보여 주는 수준은 여러 방면에서 평균적인 대학 졸업생들보다 훨씬 우수하다"고 평가했다.[42]

BMC에서는 학위를 수여하지 않았으나, 졸업생들의 실력은 대학원생 수준과 견줄 정도로 출중한 것으로 평가되었다. 리드

(Reed), 바드(Bard), 앤티오크, 하버드, 컬럼비아, 스워스모어 (Swarthmore) 등의 대학에서는 BMC의 점수를 인정하여 BMC 졸업생들을 대학원 과정에 입학시켰다. 많은 학생들은 다른 학교의 대학원 과정으로 진학하기도 했으나, 학위를 받지 못한 학생들도 있었다. 대부분의 학생들은 예술과 인문학 분야뿐 아니라, 학교에서는 강조하지 않았던 사업·교육·과학 분야에서도 뛰어난 전문가로 성장했다. 예술과 교육에 대한 BMC의 이상은 교수가 된 졸업생들을 통해 다른 학교로 전수되었다. 1930년대에 배출되어 뉴욕과 동부 지역으로 이주하여 활발하게 활동했던 졸업생들은 1940년대 이후 미국의 예술과 문학 발전에 중요한 영향을 미쳤다.

4.3. 학제 간 교육의 실행

BMC 교육의 핵심은 예술과 일상적 경험이 어우러지며 연속성을 갖게 하는 것이었다. 그리고 학생들이 학제 간 맥락에서 문제 해결을 할 수 있도록 준비시키기 위해 탐구적이고 변형적인 실행의 일환으로 학생과 교수 모두의 일상생활에 예술이 통합되었다. BMC 설립자들은 "예술 작품이 세련되고 심화된 경험과 일반적인 경험을 구성하는 것으로 인식되는 일상적인 사건, 실행과 어려움 간의 연관성을 회복"하고자 했다.

　　BMC는 교육과정의 핵심에 예술, 음악 또는 연극 수업을 놓음으로써 고등교육에 팽배했던 개념을 혁명적으로 변화시켰다. 예술 수업의 영향은 다른 분야로 확장되며, 각 주제는 고립된 지식의 단위가 아니라 융합된 전체의 한 부분임을 보다 명확하게 드러냈다. 내적 연관성을 더욱 심화하기 위해 교수들은 수업을 같이 운영했

다. 화학 교수는 학생 또는 초빙된 교수로서 경제학 수업에 들어갈 수 있었고, 논의되는 문제에 대하여 전문 지식을 갖고 있는 자신의 입장에서 의견을 제시할 수 있었다. 종종 3~4명의 교수가 하나의 수업에 정기적으로 참여했고, 학생들은 성숙한 사고가 미치는 영향을 직접 경험함으로써 한 주제와 다른 주제가 서로 연관되어 있음을 관찰할 수 있었다. 그뿐 아니라 학생들은 처음 발견한 출처에 전적으로 의존하지 않고, 각기 다른 시각에서 진리를 탐구하는 법을 훈련했다.[43]

BMC에서 실행된 학제 간 예술 교육에서 주목할 만한 측면 네 가지는 공동생활, 실험, 미적-교육적 모델 작업, 그리고 예술의 사회적 효율성에서 경계를 초월한 실행을 개발하는 것이었다. 이것은 여전히 현재에도 유효하고 많이 논의되고 있는 실행들이다.[44] BMC에서는 공동체가 구성되는 과정에서 새로운 예술 경험과 미적 실험 영역을 개발하는 실행이 공존했다. 특히 집단적 실험이라는 개념은 BMC에서 채택하고 발전시켰던 예술적이고 과학적인 이해를 겸한다. 실험은 배움과 가르침의 지배적인 방식이었을 뿐 아니라, 누구나 배울 수 있는 예술적인 기술을 개발하는 방법이기도 했다. 공동 생활과 실험은 수많은 교육적·예술적 활동을 위한 변화의 동력이 되었다. 학제 간 실행은 일반적으로 예술 영역의 경계를 거부하였고, 관습적인 구성 원칙과 체계에 의존하지 않는 창의성의 모델을 모색했다. 예술은 시도하면서 배우는 창의적 행동의 과정으로 이해되었다.

그리고 실행으로서의 예술에 대한 다음과 같은 질문들은 교육적 맥락에서 활발하게 논의되었다. 즉, 예술을 통해 현실을 창조하고 변화시키는 행동의 잠재력과 한계는 무엇인가? 어떤 면에서 예술적 행동이 일상 경험 세계에 영향을 미치는가? 예술이 어떻게 효

율적이며, 예술이 어떻게 사회에 영향을 미치고, 예술의 행동을 위한 책임은 어디에 있는가?

　　BMC에서는 예술적이고 창의적인 활동이 사회적 정체성을 형성하는 데 중요하다고 여겼다. 사회적 실행으로서 예술의 다양한 모델이 훈련되었고, 창의적 기술이 지역적·상황적으로 시험되었다. 예술의 효율성은 주로 생활과의 연관성 안에서 찾았다. BMC에서 '교육적 선회'란 공동의(communitarian) 실용주의적 노력을 기울이고, 일상생활을 하고 구체적인 문제를 해결할 목적으로 예술적 활동을 하는 진보적인 재교육(reorientation)을 의미했다.[45] 수년간 BMC의 예술가들과 이론가들은 무대, 예술, 문화 안에서의 소통, 교육, 지식 생산이라는 주제에 점차 관심을 집중해 갔다. 다양한 분야의 전문가들이 전인교육에 대한 소명에 공감하고 진행했던 학제 간 교육은 진보주의 교육의 소중한 역사적 사례이다.

4.3.1. 다양한 학제의 교수진

BMC의 많은 교수들은 유럽에서 망명 온 대학 교수들이었으며, 탁월한 연구자들도 있었다. BMC에서 학제 간 교육에 공헌한 인물로는 정신분석학자인 프리츠 묄렌호프(Fritz Moellenhoff)와 에르빈 발터 스트라우스(Erwin Walter Straus), 인류학자 폴 라딘(Paul Radin), 수학자 막스 빌헬름 덴(Max Wilhelm Dehn), 건축가 리처드 버크민스터 풀러(Richard Buckminster Fuller) 등이 있었다. 전문 지식 분야의 폭이 매우 넓었던 이들의 연구 활동과 BMC 교육과의 연관성을 살펴보자.

　　묄렌호프, 스트라우스, 어빙 크니커보커(Irving Knickerbocher)가 가르친 심리학과 정신분석학에 대한 초기 관심은 '자기 교육' 공

동체에 대한 관심과 자연스럽게 연관되었다. 찰스 올슨은 교장 재임 기간에 '인간과학연구소(Institute of Human Sciences)'를 설립하여 이러한 관심을 진작시켰다. 올슨이 칼 융(Carl G. Jung)을 취리히에서 초빙한 것은 우연이 아니었다.

프리츠와 안나 묄렌호프(Anna Moellenhoff)는 베를린 시절부터 알베르스 부부와 친분이 있었다. 프리츠 묄렌호프는 지그문트 프로이트, 한스 작스, 오토 랑크(Otto Rank)가 1912년에 출간한 정신분석학 학술지『이마고(*Imago*)』학자들과 가까웠다. 그는『이마고』를 모태로 한 학술지『미국 이마고(*American Imago*)』에「미키 마우스의 대중성에 대한 논고(Remarks on the Popularity of Mickey Mouse)」(1940. 6)라는 유명한 글을 실었다.

묄렌호프가 시카고로 떠난 후에는 베를린 대학 정신의학과 교수였던 에르빈 스트라우스가 BMC에서 1938년부터 1944년까지 철학과 심리학을 가르쳤다. 에드문트 후설(Edmund Husserl)의 현상학 영향을 받은 스트라우스는 심리학적인 인류학자였다. 스트

4-29 에르빈 스트라우스.

라우스는 1935년에 그의 대표적 저서『감각의 주요 세계(*The Primary World of the Senses*)』를 출간했다. 요제프 알베르스는 이 책에 설명된 색채 지각에 대한 스트라우스의 생각을 잘 몰랐으나, 이것은 학제의 경계를 넘어서 어떻게 서로 보조하는지를 보여 주는 하나의 예시였다. 스트라우스는 또한「공간성의 형태(The Forms of Spatiality)」라는 글에서 무용과 음악에 대하여 논의했다. 이 글은 즉흥적인 무용과 이를 뒤이은 퍼포먼스를 이해하는 데 도움

이 되는 초기 연구이다. 스트라우스에게 무용은 "현재주의적 동세(presentist movement)"였는데, 이것은 시간과 공간 안에서의 독창적인 경험으로 이끌며, 이 경험은 "감각적으로 주어진 것을 변화시키는 모드에 기초하여 사물과 우리가 즉각적으로 소통하는 것"이었다.

스트라우스와 중요하게 연계된 인물로는 그와 같은 시기에 BMC에서 가르쳤던 미국인 인류학자 폴 라딘이 있다. 라딘은 초기부터 신화에 대한 융의 기술에 관심을 가졌으며, 전후에는 취리히에 위치한 융 연구소에서 가르쳤고, '원시세계 안'의 문화에 대한 혁신적인 연구를 했다. 새롭고 편협하지 않은 정신을 담고 있는 연구가 특징이라 할 수 있다. 트릭스터(trickster)에 대한 그의 개념은 예술과 과학의 관계에 대한 풍부한 이미지를 담고 있다.[*]

그의 연구는 예술가들에게도 큰 영향을 미쳤다. 예를 들면, 1974년에 요제프 보이스(Josef Beuys)는 그의 유명한 작업 〈나는 미국을 좋아하고 미국도 나를 좋아한다(I like America and America likes Me)〉를 위해서 라딘의 『트릭스터: 미국 인디언 신화 연구(*The Trickster: A Study in American Indian Mythology)*』(1956)를 읽었을 뿐 아니라, 미국 인디언 신화에 근거하여 현대 예술가의 다른 자아(alter ego)로서의 트릭스터를 만들었다. 이러한 라딘의 연구와 강의는 BMC에도 영감을 주었을 것이다.

라딘이 멕시코 문화를 깊이 있게 연구했던 선도적인 인류학자임을 알았던 알베르스 부부는 멕시코로 종종 여행을 갔다.[**] 멕시

[*] 트릭스터는 모든 문화에서 볼 수 있는 모호한 신화적 인물이다. 장난꾸러기(prankster), 광대, 어느 정도는 예술가가 동의어로 설명된다. 그는 다른 사람들보다 우월하지만, 동시에 '비이성적인' 행동으로 인해 실패할 운명이기도 하다.

[**] 알베르스는 미틀라(Mitla)에서 추상적인 사포텍 모자이크 사진을 찍었다.

코 사포텍(Zapotecs) 언어에 대한 라딘의 연구는 아마도 올린이 마야 언어를 연구하다가 관심을 갖게 된 것으로 추측된다. 한편 유대인인 라딘은 1934년에 출간된 그의 저서 『인종적 신화(*The Racial Myth*)』에서 인종주의적 체제의 비인간성을 초래한 것에 대하여 격렬하게 비판했다. 1940년 말에 BMC에서 가르쳤던 미국인 사회학자 허버트 밀러는 이 주제를 소수자들과 인종 문제에 대한 연구로 확장했다.

1900년에 괴팅겐(Göttingen) 대학에서 박사학위를 받은 막스 덴은 이론 수학으로 유명한 인물이다. 그는 자신의 연구 주제 외에도 BMC에서 철학, 수학사, 라틴어, 그리스어, 이탈리아어, 고전 강독 강의를 했다. 그와 친근했던 풀러처럼 덴도 과학을 확장하여 예술적인 사고를 했다. 그는 모든 것을 유연하게 다루는 비전통적인 방식으로 가르쳤다. 덴은 프랑크푸르트 대학 시절, 현대 기하학/지세학(topology)의 창시자로 수학 철학과 역사에 대한 연구에서

4-30 수학자 막스 덴, 1951년.
덴은 1952년 BMC에서 사망했으며, 에덴 호수 캠퍼스에 안장되었다.

도 특출한 인물로 유명하다. BMC에서 덴은 존 케이지에게 균류학 (mycology)을 생존 기술의 한 유형으로 가르쳤으며, 젊은 예술가 도로시아 록번(Dorothea Rockburne)에게 현대 기하학과 천문학에 기초한 이미지를 소개했다. 록번은 BMC에서 시도된 자유롭고 비위계적인 방식 덕분에 과학과 예술에서 얻게 된 생산적인 관계를 모색한 성공적인 예를 보여 준다.

덴이 오기 전까지 BMC에서 수학은 종종 과학이나 공학을 전공한 교수가 가르쳤다. 23년 동안 BMC에서 유일하게 수학 전공의 전임 교수는 덴뿐이었다. 덴은 1938년 나치의 탄압을 피해 독일을 떠나 스칸디나비아, 러시아, 일본을 경유하여 미국에 도착했다. 아이다호 대학, 일리노이 공대, 매릴랜드 아나폴리스에 있는 세인트 존스 칼리지에서 가르쳤으나 전임 교수가 되지 못했던 덴은 1944년 3월 처음 BMC를 방문하여 두 과목을 가르쳤다. 그해 2월에 보낸 편지에서 덴은 BMC 교수진과 학생들의 구성을 고려할 때 심화된 수학 주제로 강의하는 것이 적절하지 않을 것 같다고 적었다. 대신 '수학적 활동의 심리학', '수학과 장식학의 공통의 뿌리', '수학적 사고 발전의 계기들' 같은 주제를 제안했다. BMC 교수진은 마지막 두 주제를 선택했다. 1944년 가을, 덴은 1944/45년 겨울과 봄학기에 전임 교수로 초빙할 수 있다는 연락을 받았다. 25달러 월급을 40달러로 인상한다는 협의가 이루어진 후, 덴은 1945년 1월에 교수로 임용되었다.

덴은 학교 주변의 아름다운 산을 좋아했고, 열정적인 학생들과 지적인 교수들과의 관계를 좋아했다. 물리학자 동료인 나타샤 골도프스키가 BMC 학생들은 수학을 공부할 준비가 되어 있지 않은 것 같다고 넌지시 언급한 글에 대하여, 덴은 BMC에서 수학을 가르치는 것에 대한 자신의 생각을 다음과 같이 밝혔다.

내 생각은 아마도 한 가지 점에서 당신(골도프스키)과 다를 수 있다. 수학을 포함한 모든 강의는 그 자체로 목적이 되어야 하지 수단이 되어서는 안 된다. 따라서 수학을 공부하면서 학생은 가능한 한 아주 단순하고 기초적이어야 하며, 이에 수학적 사고의 구조가 명확하게 보여야 한다. 만일 이것이 성취된다면 학생은 물리적 현상 안에서, 또는 생물학의 현상과 사회생활 안에서 수학적 구조를 보는 데 어려움을 덜 느낄 것이다. 동의하는가?[46]

BMC 교수진은 수년간 상호 인맥을 최대한 활용하여 과학, 예술과 공예 과목을 꾸준히 개설할 수 있었다. 예술적 훈련은 처음에 알베르스가 이끄는 시각예술 수업을 비롯해 아니 알베르스의 직조 수업, 존 에버츠(John Evarts), 앨런 버나드 슬라이(Allan Bernard Sly), 토마스 수레트, 하인리히 얄로베츠(Heinrich Jalowetz)의 음악

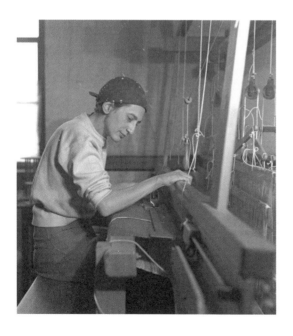

4-31 아니 알베르스, 1937년.
섬유예술가 아니 알베르스는 수업할 때 학생들에게 원점에서 시작하라고 독려했다. 마치 페루의 사막에서 아무것도 없이 강한 해와 바람을 맞는 상황에 있다고 상상하면서 그 지점에서 직물이 무엇이어야 하는지를 생각하도록 했다.

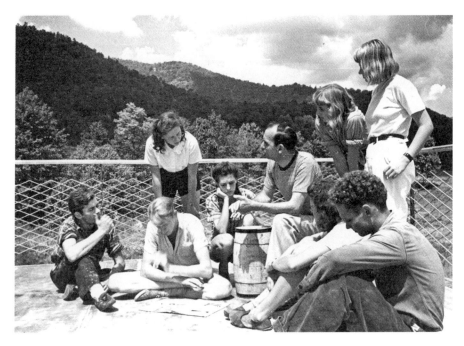

4-32 에덴 호수 캠퍼스 연구동 현관에서의 로런스 코허의 건축 수업, 1942년경.

수업, 로버트 운치와 산티 샤빈스키의 무대 수업으로 구성되었다.

1940년대에 에덴 호수 캠퍼스로 이전한 후에는 개설되는 수업이 한층 늘어났다. 로런스 코허는 건축 수업을 개발했다.* 코허가 설계한 새로운 연구동, 농장, 주거 공간, 그리고 음악과 자연과학을 위한 교실들을 건축하는 과정에서 다양한 활동을 경험하며 학생들은 실제 행동에 기초한 통상적이지 않은 교육을 받았다.

BMC에 체류했던 많은 유명 예술가들의 명성이 높아지고, 후반기에 다른 분야의 교수를 임용할 수 있는 자원이 축소되면서 학

* 학생 클로드 스톨러(Claude Stoller)는 코허의 수업에 대해 "래리의 수업은 대체로 손으로 직접 만드는 것이었다. 우리는 우리가 설계한 것을 만들었다. 래리는 경륜이 있고 헌신적인 건축가이면서도 학생들을 동료처럼 수용했다"고 회고했다.

4-33 M.C. 리처즈의 가족 사진(리처즈, 남편 레비, 딸 에스텔).

교는 더욱 예술 중심 기관이 되어 갔다. 이러한 방향은 학교 설립자의 의도는 결코 아니었으나, 1940년대 중반에 알베르스와 드레이어는 예술에 중점을 두고 BMC를 운영했다.

한편 이 시기에 개설했던 여름학교는 성공적이었다. 1940년대 후반에는 M. C. 리처즈(M.C. Richards)[**]와 올슨 같은 시인들이 오면서 창작과 저널리즘 분야의 수업들이 강화되었고 독서와 글쓰기가 중시되었다.

4.3.2. 예술과 과학의 관계

예술과 과학을 재결합하는 것은 해방의 행동, 즉 행동을 통해 사고를 확장하는 것으로 여겨졌다. 이는 지식을 관습적으로 축적하거나 풍부한 미를 추구하는 것이 아니라, 사물 간에 발생하는 것을 찾아가는 자유를 의미했다. 학자들이 설립한 BMC에서 경계를 뛰어넘는 보편적이고 가장 독창적인 형식으로서 예술을 포함하는 과학, 또는 과학에 관한 질문은 1957년 폐교할 때까지 중요했다.

[**] M C. 리처즈(Mary Carolina "M.C." Richards)는 1945년에 작문과 문학을 강의하러 시카고 대학에서 BMC로 왔다. 시인이자 도예가인 리처즈는 1951년에 BMC를 떠났으나 폐교할 때까지 학교와 긴밀한 관계를 유지했다. 저서로는 *Centering: In Pottery, Poetry, and the Person*(1964), *The Crossing Point*(1973), *Toward Wholeness: Rudolf Steiner Education in America*(1980)가 있다. 도예가, 화가, 교육철학가로서 그녀는 세계 각국에서 강의도 하고 전시도 했다. 남편 레비(Albert William "Bill" Levi)도 1945년에 BMC로 와서 철학과 사회학을 강의했다. 부부는 BMC에 있는 동안 헤어졌고, 레비는 1950년에 BMC를 떠났다. 이 사진은 가족 관계가 원만하지 않은 시기에 촬영되어 조금 슬퍼 보인다.

BMC에서 물리학과 화학을 가르쳤던
나타샤 골도프스키(Natasha Goldowski)는
과학적 사고를 통해 다른 분야에 대한 이
해를 넓혀야 한다고 믿었다. 골도프스키
는 1945년 히로시마와 나가사키에 투하
되었던 원자폭탄을 개발한 비밀 군사 연
구인 로버트 오펜하이머(J. Robert Oppen-
heimer)의 맨해튼 프로젝트에서 주도적인
역할을 한 소수의 여성 과학자 중 한 사람
이다. 그녀는 20세기 과학의 문제를 목격
한 경험을 가지고 BMC에 도착했다. 일반
교육 안에서 물리학을 배우는 것의 중요성

4-34 나타샤 골도프스키.

에 대한 그녀의 신념은 1949년 『블랙마운틴 칼리지 회보』에 실린
「교양학부 학생들을 위한 물리학」이라는 글에 담겨 있다.[47]

골도프스키는 물리학이라는 학제 자체의 논리적 체계에 몰입
하기보다는 물리학을 사고하는 방식의 수단으로 생각하고 주변의
다른 관심사들을 이해하도록 돕고자 했다. 그녀는 최근 교양학부
교육과정에 물리학을 포함하는 경향이 많아지는 추세라고 언급했
다. 물리학을 가르칠 필요성에 대해서는 일반적으로 동의하고 있으
나, 다음 두 가지 문제가 아직 해결되지 않은 채 남아 있다고 했다.
첫째는 인문학의 영역에 물리학 주제를 포함하는 문제이고, 둘째는
이 주제에 접근하는 방법의 문제이다. 그녀는 물리학 교재를 준비
하는 것과 관련하여 상호 연관된 두 가지 물음에 대한 답을 찾고자
했다.

분명한 목적을 위해 과학적 훈련을 하는 교육과정 안에서 물리
학을 가르치는 것은 분명한 유형을 따른다. 이 유형은 다음 두 가지

필수사항을 반영한다. 즉, 학생의 생각에 분명한 데이터를 전하는 것, 그리고 이 주제에 대한 과학적 접근 방식을 학생 스스로 발전시키는 것이다. 여기서 과학적 방식이란 주어진 한계 안에서 논리적으로 사고하는 능력을 말한다. 그러나 골도프스키는 물리학이 다른 교육과정에 들어갈 때 이 유형이 사라진다고 지적했다. 물리학이 물리학을 위해 가르치지 않는다면 물리학을 가르치는 이유를 설명해야 한다. 이 질문에 대한 답변은 다음 세 가지 범주로 나눌 수 있다. 즉, 기술적, 철학적, 또는 심리학적 시각에서 답변이 도출될 수 있는가에 따라 분류된다고 설명했다.

기술적인 시각에서 본다면 모든 사람에게 물리학을 가르쳐야 한다. 그러면 모든 사람이 집이나 농장, 사무실, 또는 공장에서 사용하는 다양한 '자동화 기계(automata)'의 기능을 알고 수리할 수 있게 될 것이다. 결과적으로 물리학을 가르치는 것은 갈수록 복잡해지는 모든 종류의 장치들(mechanisms)을 연구하는 것이 된다. 이에 따라 학생들은 다양한 자동화 또는 반자동화한 기구 사용법을 배우게 된다. 간단히 말해 다양한 삶의 필요와 상대적 중요도에 따라 결정하고 선택하는 수많은 장치를 '기술적으로' 공부하게 될 것이다.

이 주제를 철학적 시각에서 접근한다면, 우리 문명 안에서 과학의 역할이 강조된다. 이와 관련된 교육 방식에 대해 제임스 브라이언트 코넌트(James Bryant Conant)는 다음과 같이 말했다.

평범한 사람이 과학을 이해하는 것은 다음 네 가지 점이 드러나는, 몇 가지 상대적으로 단순한 경의의 역사를 통해 가장 잘 성취된다. a) 실험의 새로운 기술적 영향과 이것이 가지는 실용예술과의 관계, b) 실험으로부터 새로운 개념의 진화, c) 실험의 어려움과 통제된 실험의 중요성, d) 조직된 사회 활동의 하나로서 과학의 발전.

세 번째 범주인 심리학적 시각에서 본다면, 물리학은 배움의 목적이 아니라 모든 유형의 인간 활동에 접근하는 과학적 방식의 전개로 이끄는 수단이다. 골도프스키가 관심을 가진 심리학적 시각은 다음 두 가지를 고려함으로써 보완될 수 있다. 첫째, 과학적 탐구의 현재 관심이 '인간', 인간과 주변의 매체, 과학적 방식에 따라 수행되는 연구와의 관계에 대한 연구에 중점을 둔다. 둘째, '보편성'으로 회귀하려는 현재의 경향과 함께 발전해 온 '경계의' 과학들의 출현이다.

골도프스키는 "시대적 결정체들(periodic crystals)"로 이루어진 물리적 세계에 대한 우리의 지식이 매우 많이 진보해 온 반면, "비시대적 결정체들(aperiodic crystals)"에 의해 본질적으로 형성된 살아 있는 유기체들을 이해하는 데는 매우 뒤처져 있음을 지적했다. 세포의 기능에 대한 연구는 오랫동안 순수하게 기술적이거나 분류하는 단계에 머물고 있다. 최근 약간의 진보가 있었는데, 여기에는 생물학·생리학·신경학 분야로 옮겨간 물리학자·화학자·수학자들의 기여가 크다고 언급하면서 다른 분야 기술의 전수가 가져온 놀라운 결과에 주목했다. 그녀는 점차 복잡해지는 인간 현상을 이해하기 위해서는 '경계의' 과학이 필요하다고 보았다. 그리고 이러한 경계의 과학이 대두되는 것의 의미와 역사에 대해서 노버트 위너(Norbert Wiener)가 '사이버네틱스(cybernetics)'에 대한 그의 저서를 통해 명확하게 설명했음을 언급했다.

경계의 과학은 공동의 언어를 말하는 다른 전문가들이 기울이는 공동의 노력에 의해 발전할 수 있다. 경계의 과학에 참여하려면 한편으로는 특정 분야에 대한 깊이 있는 지식이 요구되며, 다른 한편으로는 다른 분야에 대한 약간의 이해, 또는 최소한 다른 분야의 언어에 대한 이해가 요구된다. 만일 과학에서 그렇다면, 사회과학

분야에서는 더더욱 그렇다. 골도프스키는 만일 자신이 언급한 측면들이 인간의 지식 발전에서 점차 지배적이 되어 간다면, 인문학도들에게 물리학을 가르치는 것은 분명한 이유가 있다고 말했다. 미래의 학생들은 다양한 데이터에 과학적으로 접근하여 과학적인 해석을 하게 될 것이다. 따라서 이러한 과정을 이해하고 실행할 수 있도록 하는 훈련이 필요하다.

골도프스키는 교재를 통해 얻을 수 있는 실증적인 데이터를 모으는 것 외에 이러한 훈련이 무엇으로 구성되는가라는 물음을 던졌다. 마찬가지로 엄격하고 체계적인 종합을 통해 얻은 데이터를 체계적으로 분석하는 능력을 키우는 것이 중요하다고 말했다. 이러한 능력을 습득하기 위해서는 생각(mind)이 훈련되어야 한다. 골도프스키는 정밀한 과학에 대한 연구를 통해 이러한 능력이 가장 폭넓게 습득될 수 있다고 보았다. 그중에서 물리학은 특별하게 적절한 작동 매체를 대변하는데, 그 이유는 정해진 한계 안에서 하나 또는 그 이상의 논리적이고 연속된 생각을 요구하기 때문이다. 더욱이 다양한 사람에게서 나온 물리학 지식은 학생들이 수많은 경계의 주제에 접근하고, 이해하며, 서로 연결할 수 있도록 해 준다. 따라서 인문학 교육과정의 주제로서 물리학은 생각을 발전시키는 목적이 아니라 수단이 되어, 사고의 대상이 되는 물질의 한계 안에서 논리적인 경향을 추구하도록 이끈다.[48]

물리학 교육에 대한 이러한 개방된 이해를 고려할 때, 그다음으로 중요한 사항은 수업 내용을 선택하는 것이다. 수업 내용은 학생의 수학적 배경과 다른 분야와의 관계를 고려하여 선택했다. 평균 대학생의 수학적 배경은 다소 제한적이어서 학생에게 제시될 수업 내용의 범위가 제한될 수밖에 없다. 그러나 다행히도 아인슈타인과 레오폴드 인펠트(Leopold Infeld)가 말했듯이, "과학의 가장

근본적인 생각은 본질적으로 단순하고, 아마도 그 결과 모두가 이해할 수 있는 언어로 표현된다. 우리가 근본적인 생각에 대하여 관심을 가지는 한, 우리는 수학의 언어를 피할 것이다. 수학의 언어를 사용하지 않는 것의 대가는 정확성을 잃는 것이고, 결과에 이르는 과정을 보여 주지 않고 결과를 말해야 한다는 점이다." 예를 들면 아인슈타인이 추론한 어떤 공식은 그 수학적 전개를 따라가려면 상당한 수학적 지식이 요구되지만, 수학적 배경이 없어도 이해할 수 있다. 다시 말해, 학생들에게 가르치는 수업 내용에서 최종 공식은 단순한 수학적 언어로 표현 가능한 물리학의 모든 근본적인 생각과 원리들을 다룰 수 있다.

골도프스키는 물리학을 가르치는 주된 목적이 두 개의 범주, 즉 논리적 사고의 훈련, 그리고 다른 분야에서 얻은 데이터와 한 분야에서 얻은 데이터를 서로 연결하는 것에 있다고 보았다. 따라서 모든 수업 내용은 이 두 가지 목적을 고려해야 한다고 강조했다. 첫 번째 범주인 논리적 사고의 훈련은 단계적인 과정을 강조하면서 습득된다. 두 번째 범주인 데이터를 서로 연결하는 것은 근본적인 결과를 취하고, 이것을 사회과학·문학 등과 상호 연결하면서 습득된다. 이처럼 물리학의 각 분야는 이중적인 시각, 즉 치밀한 분석과 종합, 그리고 인간 활동의 다른 영역들과의 관계에서 탐구될 수 있다. 따라서 만일 동시대의 사고가 보편성과 고도로 복합적인 분야의 해석, 그리고 인간이라는 현상의 탐구에 대한 과학적 접근의 개념에 의해 지배된다면, 자신이 기술한 과학적 훈련이 반드시 의미가 있을 것이라고 생각했다. 학생들이 예술가, 사업가, 농부, 주부 또는 과학자가 되는 운명이라 할지라도 모든 학생들에게 거의 필수적이라고 피력했다.[49]

이어 골도프스키는 1951년에 「고속 컴퓨터 기계(High Speed

Computing Machines)」라는 글을 썼는데, 놀랍게도 이 글은 디지털 사회의 미래에 관한 선견지명을 보여 준다. 이 글은『블랙마운틴 칼리지 리뷰』창간호에 실렸다. 이 글에서 언급한 발전을 상상도 하지 못했던 시기에, 놀랍게도 그녀는 "인간 사회에 고속 컴퓨터 기계가 소개되면 반드시 우리의 생활이 바뀔 것이며, 사회, 특히 교육의 전반적인 면에 영향을 미칠 것"이라고 주장했다.[50]

사이버네틱스에 대한 골도프스키의 강연에 참석했던 올슨 역시 상호적이고 "지적인" 기계에 의한, 전혀 상상하지 못했던 새로운 지식에 지나치게 도취되는 것을 경계했다. 아울러 "사물이 아니라 사물들 간에 발생하는 것들"에 대한 그녀의 통찰에 주목했다. 올슨은 "자연과 영혼(physis & psyche)"이 (괴테가 자신의 자서전 제목에서 사용했던) 시(poetry)와 진리의 양가성과 개념적으로 유사하다고 보았다. 과학이 예술에서 배우는 주된 것은 모든 진리를 찾기 위해서는 경계를 넘는 무조건성이 필요하다는 것이다. 본질적으로 올슨은 로맨틱 토포스(topos), 18세기 말에 논의되었던 자연과 영혼 간의 관계, 또는 외부 그리고 실험적인 내용으로서 자연과 내부, 그리고 이미지에 의한 실험으로서 자연 간의 관계를 고려했다. 올슨은 BMC에서 추구한 예술과 과학의 관계에 대하여 "인간 자신의 행동과 타자들과 함께하는 인간의 행동", 즉 일상적인 것에 만족하지 않고 타자를 탐색하는 사회적 경험의 인류학적 예술로 설명했다.[51]

4.3.3. 무대 예술

학제 간 교육에는 BMC가 자체적으로 개발한 미적-교육 모델이 사용되었다. 여기서는 산티 샤빈스키가 예술과 과학 간의 상호 교류를 목표로 하여 개발했던 스펙토드라마(spectodrama)의 예를 살펴

보기로 한다.

샤빈스키는 1920년대에 바우하우스에서 학생으로 수학하던 시절에 오스카 슐레머(Oskar Schlemmer)의 제자이자 조수였고, 이후 바우하우스에서 무대 디자인과를 담당한 경력이 있다. 유대인이었던 그는 바우하우스 폐교 이후 나치를 피해 이탈리아 밀라노로 와서 전통적인 상업예술 작업을 했다. 그가 일리 카페(Illy Caffe)를 위해 디자인했던 포스터는 로마의 카페에서 아직까지 사용되고 있다. 그는 유기적인 형태 안에서 초현실주의적 열망을 드러냈고, 자신의 뛰어난 디자인 역량을 발휘하여 상업예술을 순

4-35 산티 샤빈스키의 미술 수업, 1937년.

수예술로 격상시켰다. 그는 알베르스, 칸딘스키, 클레, 모호이너지, 그로피우스를 1934년부터 1935년 사이에 밀라노로 초청했다. 이탈리아의 정치적 상황이 암울했던 시기에 그는 알베르스의 초청으로 BMC에 와서 1936년부터 1938년까지 가르쳤다.[52]

샤빈스키는 2년 동안 학생들을 가르치면서 "실험을 독려하는 BMC의 분위기를 경험한 후, 나는 데사우의 바우하우스에서 11년을 보내면서 왜 총체적 경험을 내 작업의 근거로 삼지 않았는지"를 자문했다.[53] 그는 유럽에서 경험하지 못했던 실험의 확장된 영역을 긍정적으로 받아들이고, 연극을 하나의 "실험실"로 여겼던 자신의 기존 시각을 비판적으로 반성했다.

그는 BMC에서 '무대 연구(Stage Studies)' 수업을 시작하면서 학생들을 멀티미디어 퍼포먼스 안에서의 무대 디자이너, 음악

가, 배우, 작가, 화자로 불렀다. 그의 수업은 존 케이지가 약 15년 후 1952년에 BMC를 방문하여 〈무대 작품 1번(Theater Piece No.1)〉을 창작하게 될 것을 예견케 하는 수업이었다.[54] 샤빈스키는 무대 연구 수업에 대해 다음과 같이 적었다.

> 나의 목적은 무대를 사용하여 모든 매체와 모든 지식의 분파와 예술적인 노력이 전문가들(교수들, 각 과의 학생들 등)의 협업으로 만들어진 하나의 표현으로 보이도록 하는 것이다. (…) '무대 연구'는 사실 적절한 과목 이름은 아니었다. 왜냐하면 이 연구의 주제는 공간 개념, 색채, 형태, 동세, 시간, 공간-시간, 소통, 소리, 리듬, 시, 언어, 음악, 건축, 물리학 원리, 해부학, 경제 원리, 사회적 측면, (…) 그리고 형이상학적인 현상, 착시 등이었기 때문이다.[55]

샤빈스키에게 무대는 학제 간 실험을 통해 학생들을 전반적으로 교육할 수 있는 장이었다. 학생들은 예술적이고 과학적인 방법을 사용하여 한 그룹에서 한 주제를 탐구하고 설명하고 연극을 만들었다.

스펙토드라마는 모든 종류의 재료로 만든 색칠된 삼각형, 입방체, 디스크 또는 줄무늬 같은 단순한 형식 요소들에 무용수와 퍼포머가 반응하게 하는 안무 연출로 이루어진 무대 장치(scenography)를 참고했다.[56] 여기서 중요한 것은 관람자에게 미치는 효과가 아니라, 예술적 생산 과정에 있는 사람들이 참여를 통해 얻는 경험이었다. 궁극적으로 참여자들은 예술가처럼 능동적이고 반성적이며 감동을 줄 수 있다.

그러나 스펙토드라마에서의 창의적 실행은 인물, 이미지, 사물

4-36 산티 샤빈스키의 무대 수업 공연 II 〈스펙토드라마: 유희, 삶, 환영〉. BMC에서 1936~1937년 공연.
음악: 존 에버츠. Part IV, Scene 1. 1937년 공연. 위: 종이발레. 아래: 시각 재현의 방식.

의 공간적 배열이라는, 미리 개략적으로 생각한 것에 기초했다. 배우, 시각적 장면, 공간 안에서 움직이는 사물의 배치라는 감독의 전략은 시청각적 인상, 공감각적 효과, 몸의 동세와 공간의 구성을 민감하게 혼합하여 경험하도록 한 것이다. 다시 말해 몸으로 들어갈 수 있는 사건의 구조를 가진 공간의 구성을 의도하여 다양한 요소를 수용하고자 했다.

바우하우스의 무대 전통에 근거했음에도 불구하고, 스펙토드라마의 영향은 감각적이고 감성적인 공간 분위기를 창조하는 효과가 있어 설치 미학을 확장하는 무대 교육에 제한되지 않는다. 샤빈스키의 스펙토드라마는 무대라는 수단을 사용하여 예술적이고 디자인적인 실행의 모든 영역을 탐구하면서 배우가 공간 기술을 개발하도록 하는 데 주된 교육적 목적이 있었다. 그러나 1930년에 이미 스펙토드라마의 모델과 방법은 훗날 퍼포먼스 예술에서뿐만 아니라 설치예술에서 사용되고 전개된 것과 같은 상황적이고 참여적인 미학을 함의하고 있었다.

샤빈스키는 BMC에서 학생들은 물론 다른 교수들과 함께 예술과 과학의 상호 작용, 그리고 음악, 무용, 연극, 그림, 무대 세트와 조명 디자인을 혼성적으로 연결한 것이 특징인 다음 세 공연을 개발했다. 작곡가 존 에버츠와 협업하여 두 부분으로 된 〈스펙토드라마: 유희, 삶, 환영(Spectodrama: Play, Life, Illusion)〉(1924~1937)과 〈죽음의 춤: 사회학적 연구(Danse Macabre: A Sociological Study)〉(1938)를 만들었다. 첫 번째 작업은 그의 바우하우스 작업의 연장이었고, 두 번째 작업은 중세 도덕극에 기초한 신작이었다.[57]

샤빈스키는 스펙토드라마에 대해 "예술과 과학 간의 상호 교류를 목표로 하고 무대를 실험실과 행동과 실험의 공간으로 사용하는 교육적인 방법이다. 작업하는 그룹은 모든 학제를 대표하는 사

람들로 구성된다. (…) 지배적인 개념과 현상의 문제를 다른 관점에서 지적하고, 이것을 표현하는 무대를 재현한다"고 설명했다.[58]

샤빈스키는 1960년대에 스펙토드라마 대본을 출간했다. 음악과 무대에 대한 그의 전망을 분명하게 보여 주는 이 대본은 BMC에서의 실험을 위한 기반을 확립했다. 그는 대본에서 감각이 귀 또는 눈의 투사로 상징되고 무생물의 요인에 의인화되는 움직임(anthropomorphic animation)을 사용하는 시각적 제시를 제안했다. 그는 자신의 형식 실험을 다른 단계, 즉 환경 안에서 인간이 만든 측면을 포함하여 인간과 환경 간의 상호 작용을 탐구하는 단계로 이끌어 갔다.

BMC에서 샤빈스키는 주로 자신의 혼성적인 무대 미학의 통합적 기능에 관심을 가졌다. 스펙토드라마는 주요 미적 기술로 습득

4-37 산티 샤빈스키의 무대 수업 〈죽음의 춤: 사회학적 연구〉, 1938년 5월 14일 공연.

한 것을 무대적 과정과 집단적 실행을 연결하는 독특한 모델이었다. 가르치는 것과 배우는 것이 행위예술로 실행된다는 점에서 독특했다. 창조적 배움의 과정에서 우연, 지속성, 발현을 강조하는 것은 BMC에서 이루어지는 실험에서 지속적으로 보였다. 샤빈스키의 작업뿐 아니라 BMC 전체가 고정된 예술의 범주와 경계를 허물고자 했다. 동시에 결과물에 대한 집착을 버리고 작업 과정에 주력하면서 예술을 이해하고자 했다.

1940년대 후반과 1950년대 초기에 일련의 멀티미디어, 인터미디어(intermedia) 퍼포먼스가 시작되었다. 또한 모든 예술 장르에서 수행적 측면을 강조하고, 다양한 학제에서 예술적인 방법을 시행하여 학제 간의 구분을 약화시켰다. BMC에서 개발된 새로운 형식의 무대 공연은 재료와 사물의 고유한 특성에 주목했다. 시간의 경험을 강조하였고, 특정한 공간 지각과 감각의 지각과 감정을 불러일으켰다. 이런 방식으로 그들은 형성과 변형의 창의적인 과정에 주목했다.

4.3.4. 예술 학생의 활동

이처럼 BMC의 다양한 실험적인 프로그램의 도움을 받아 창의적인 작업을 하는 작가들이 많이 배출되었다. 여기서는 엘리자베트 슈미트 예네르얀(Elizabeth Schmitt Jennerjahn), 레이 존슨, 도로시아 록번의 예를 통해 통섭학적 교육 환경이 가능했던 배움의 과정을 살펴보기로 하자.

무용

예술 학제로서 무용은 교육과정에 그다지 포함되지 않았다. 독일

표현주의 무용을 발전시킨 쿠르트 요스(Kurt Jooss) 무용단장과 같이 일했던 남편 프레드릭 코헨(Frederic Cohen)과 함께 BMC에 온 엘사 칼은 몇몇 무용 수업 중 하나를 가르쳤다. 그녀는 요스가 1928년에 창립한 포크왕-무용극장-실험스튜디오(Folkwang-Tanztheater- Experimentalstudio)와 이후 발레 요스(Ballets Jooss)에서 활동한 경력이 있었다. 칼은 BMC에서 1942년부터 1944년까지 '유키네틱스(eukinetics)'를 가르쳤다.

유키네틱스는 무용 교육가 루돌프 본 라반(Rudolf von Laban)이 개발한 동세의 예술이다. 『블랙마운틴 칼리지 회보』에 따르면, "유키네틱스는 무용의 동세에 대한 기본적인 감각뿐 아니라 몸에 대한 통제와 자세를 개발함으로써 학생들의 신체적·정신적 태도를 향상"시키고자 했다. 보다 집중적인 무용 교육은 1948년에 처음 가르치기 시작한 머스 커닝햄의 수업과 1950년 캐서린 리츠(Katherine Litz)의 수업으로 간헐적으로 이루어졌다. 교육 여건이 나아지면서 사진, 가구 디자인, 그래픽 디자인, 시(1949년)와 같은 영역의 수업도 개설되어 예술 주제의 범위가 확대되었다.

엘리자베트 예네르얀은 1944년부터 1945년까지 요제프 알베르스와 미술을 공부했고, 칼과는 유키네틱스를 공부했다. 이후 뉴욕의 마사 그레이엄(Martha Graham)의 무용 수업을 수강했으며, 바우하우스

4-38 에덴 호수 캠퍼스 식당에서 공연 중인 머스 커닝햄과 무용 전공 학생들.

의 무대 작업을 연구했다. 그리고 1948년 여름에 남편 바런 '피트' 예네르얀(Warren "Pete" Jennerjahn)과 BMC로 돌아왔다. 바런이 요제프 알베르스와 공부했던 반면, 그녀는 커닝햄, 아니 알베르스와 주로 작업했다. 1949년에 드레이어, 알베르스 부부를 포함한 예술 분야 교수진이 BMC를 떠나면서 학교에 큰 변화가 있던 시기에 예네르얀 부부는 몇 개의 강의를 했다. 엘리자베스는 '동세와 율동 구조' 수업과 무용을 가르쳤고, 피트는 조지프 피오레와 함께 시각예술 강의를 했다.

예네르얀 부부는 1951년까지 '빛 소리 동세 워크숍(Light Sound Movement Workshop)'을 함께 기획하고 이끌었다. 참여자들은 빛, 소리, 동세의 상호작용을 탐구하기 위해 이러한 실험적인 형식 안에서 짧은 추상적인 무대를 개발하는 작업을 했다. 이는 "빛(프로젝터에서 나오는 빛과 색채, 그리고 의상과 세트 위의 조명), 소리(음악, 목소리, 기타), 그리고 동세(무용과 기타)의 가능성을 탐구하는 것이다. a)초록빛 아래에서 붉은 천의 반응 같은 기술적인 생각, b) 가능한 많은 측면에서의 이벤트, 기억, 감각 등에서 생각의 파편들이 발견될 수 있을 것이다." 빛의 투사, 소리 구성, 그리고 동세의 기초가 되는 요소들을 함께 다루고 "혼합된 도구로 구성된 극장(theatre of mixed means)"이라는 생각에서 마련된 것이다. 여기에 참여하는 학생들은 무용, 음악, 시각예술 등에 대해 제안할 수 있는 권한을 똑같이 가졌다.

워크숍에 참여한 사람들 중에는 니콜라스 세르노비치(Nicholas Cernovich), 마크 헤든(Mark Hedden), 베라 윌리엄스(Vera Williams), 돈 알터(Don Alter), 팀 라파주(Tim LaFarge), 도로시아 록번이 있었다. 예네르얀은 이 과정을 다음과 같이 적었다. "우리는 트리오를 편곡하듯이 (상호작용)을 훨씬 더 추구했다. 그래서 (빛, 소

리, 동세라는) 세 개의 영역이 동시에 인지될 수 있었다."[59]

미술

엘리자베트 예네르얀의 여동생 일레인 슈미트 우르바인(Elaine
Schmit Urbain)과 가까웠던 레이 존슨은 엘리자베트가 동생에게
BMC에 대해 열정적으로 얘기한 것을 통해 학교를 알고 있었다.
1945년 여름, BMC에 온 존슨은 1948년 가을까지 요제프 알베르스
와 함께 공부했다. 일리야 볼로토프스키(Ilya Bolotowsky)와는 회화
와 드로잉을 공부했다. 직물은 아니 알베르스가 연구년으로 자리를
비운 사이, 아니의 직물 수업을 대신해 가르쳤던 프란치스카 메이
어(Franziska Mayer)와 트뤼드 게르몬프레즈(Trude Guermonprez)
와 공부했다.

존슨은 또한 디자이너 앨빈 루스티히(Alvin Lustig)의 1945년
여름 수업에 참여한 후 그래픽 디자인도 공부했다. 그리고 요제프
알베르스의 '일반 디자인 실습'뿐 아니라 드로잉, 회화, 색채 수업도
수강했다. 존슨은 두 교수로부터 받은 영감에 기초하여 프리랜서
그래픽 디자이너로서 간헐적으로 작업했고, 이후 작가로서 예술적
성과를 이루었다. 두 교수는 그가 페이지를 공간적으로 구성하는
방식, 텍스트와 이미지를 연결하는 방식, 서체의 시각적이고 의미
론적 측면을 연결하는 방식, 재료를 경제적으로 사용하는 방식 등
에 예민하도록 훈련했다.

존슨은 1948년 여름에 케이지, 커닝햄, 리처드 리폴드(Richard
Lippold)를 만난 후 이들과 깊은 대화를 이어 갔다. 1948년 가을
BMC를 떠나 뉴욕으로 이주한 존슨은 그곳에서 BMC를 거쳐 온 많
은 학생들과 강사들을 만나 긴밀하게 연락할 수 있었다. 그들은 먼
로가(Monroe Street)에 있는 케이지와 커닝햄의 로프트에서 열리는

4-39 전화를 받고 있는 레이 존슨과 리처드 리폴드, 1953년 뉴욕 먼로가 스튜디오.

이벤트나 전시 개막에서 만났다. 몇 년간 리폴드와 존슨은 이웃에 살았다.

　이러한 환경에서 존슨은 1950년대 중반에 골판지와 종이, 신문 발췌문, 광고 자료 등으로 만든 작은 콜라주를 제작하기 시작했다. 이 작업을 '모티코스(Moticos)'라고 불렀던 존슨은 예술가 친구들과 예술에 관심을 가지고 있는 사람들에게 우편으로 보냈다. 그결과 게오르그 브레히트(George Brecht), 딕 히긴스(Dick Higgins), 알버트 파인(Albert M. Fine) 같은 예술가들과 서신을 통해 서로 생각을 주고받았고, 인쇄물과 작은 콜라주를 교환했다. 그는 1962년에 뉴욕서신학교(New York Correspondance School)를 설립하고 서신을 교환하는 네트워크를 만들었다. 이들 중 많은 인물들은 인터

미디어와 플럭서스(Fluxus)*의 활동과 연계되었다.[60]

한편 예술가 도로시아 록번은 2002년에 BMC를 회고하면서 수학 교사에게 배운 것에 대해서는 이야기를 많이 했지만, 회화 수업에 대해서는 거의 기억을 하지 못했다. 록번은 기하학을 배운 것이 자신이 화가가 된 근간이라고 말했다. 그녀는 열여덟 살 때 캐나다 몬트리올에서 시작했던 예술과 철학 공부를 그만두고 BMC에서 공부하기로 결정했다.

록번은 BMC에서 1950년 가을부터 1954년 여름까지 앨버트 레비와 철학을, 막스 덴과는 수학을, 플로라 셰퍼드(Flora Shepard)와 언어학을, 헤이젤 아처와 사진을, 조지프 피오레·잭 토우코브(Jack Towrkov)· 에스테반 비센테(Esteban Vicente)와 회화를, 캐서린 리츠·커닝햄과 무용을, 힐다 몰리(Hilda Morley)·로버트 크릴리(Robert Creeley)와 문학을 공부했다. 그녀는 하마다 쇼지의 도자 워크숍뿐 아니라, '빛 소리 동세 워크숍'과 케이지의 〈무대 작품 1번〉에도 참여했다.

록번은 BMC에서 제공하는 학업에 열정적으로 몰입하면서 관심사를 폭넓게 확장해 갔다. 그녀는 "결코 그냥 회화가 아니었다. 나는 그때나 지금이나 항상 낚시를 하러 다닌다. 나는 연구한다. 나는 한 번에 모든 것을 알기 원한다. 나는 융합적인 사람이 되고 싶다"고 회고했다. 그녀의 예술 작업에서 특기할 만한 점은 독일 수학자 막스 덴과 만난 것이다. 그녀는 덴과 매일 산보하면서 수학·예술·

* 건축가·미술사학자·그래픽 디자이너였던 조지 마키우나스(George Maciunas, 1931~1978)가 1950년대와 1960년대 초에 창시한 국제적인 예술 공동체로, 예술가·건축가·작곡가·디자이너들로 구성되었다. 흐름·융합을 의미하는 플럭서스는 1960년의 가장 실험적이고 진취적인 예술 운동으로 기억되며, 유럽·아시아·미국에서 전개되는 전위예술의 실험실이었다. 예술 장르 간의 구분을 제거하려는 플럭서스 문맥 안에서 인터미디어라는 용어가 사용되었다. 예술에 국한되지 않고 삶과 사회적 행동 방식에 대한 문화적 태도를 의미하기도 한다.

자연 간의 융합에 눈을 떴다.

덴은 활기가 있었고, 절제되면서도 거침없는 생각을 가졌다. 모든 것에 대한 그의 열정은 전염성이 있었다. 내가 과제를 하는 데 좀 어려움이 있다고 말하자, 그는 "네게 필요한 것은 자연에서 일어나는 수학의 원리를 이해하는 거야. 내가 매일 이른 아침에 산보를 하는데 같이 가지 않겠니? 그러면 자연을 통해서 예술가를 위한 수학을 가르쳐 줄게"라고 말했다. 그는 성장하는 모든 것은 인지할 수 있는 특성을 가지고 있음을 보여 주었다.[61]

록번은 BMC에서 학업을 마친 후 1954년 가을 뉴욕으로 이주했다. BMC에서 만나 결혼했던 남편 캐럴 워너 윌리엄(Carroll Warner William)과는 그곳에서 헤어졌다. 어린 딸 크리스틴과 생활하기 위해 처음에는 식당 보조원으로 일했으며, 학창 시절 동료였던 라우션버그의 작업실에서 허드렛일을 하기도 했다.

그러나 작업에 대한 열정을 잃지 않았던 록번은 1960년 초 커닝햄과 케이지의 제자인 로버트 던(Robert Duhn)이 창립한 '저드슨 댄스 시어터(Judson Dance Theatre)' 활동에 참여했다. 1960년대 중반에는 산업용 물감을 알루미늄과 철판에 그리는 작업을 시작했다. 종이와 마분지를 길게 자른 것들로 만든 큰 작품을 전시하기도 했는데, 이 작업은 미니멀리즘과 포스트 미니멀니즘의 맥락에서 설명할 수 있다. 그녀는 멜 보크너(Mel Bochner), 솔 르윗(Sol LeWitt)과 친해졌는데, 이들은 그녀를 조 베어(Jo Baer), 도널드 저드(Donald Judd), 로버트 맹골드(Robert Mangold), 로버트 라이먼(Robert Ryman) 같은 작가들에게 소개했다. 미니멀리즘과 그녀의 작업은 유사하지만, 록번은 덴에게 배운 수학적 이론의 영향

을 크게 받은 접근의 자율성을 강조했다. 이에 대해 록번은 "나는 지형학(topology)과 연속 공간에 대한 복잡한 기하학적 연구의 원리에 기초하여 예술적인 결정을 한다. 지형학의 기하학은 천문학을 연구하는 데 사용되는 기하학이다. 이것은 미니멀리스트가 평평한 그리드 위에 작업하는 것과는 다른 공간 개념이다"라고 설명했다.

이 밖에도 BMC의 열린 교육 환경에서 배출된 많은 학생들이 있다. BMC에서 진행된 다양한 수업에서 도움을 받고, 1950년대 말과 1960년대에 인터미디어와 멀티미디어 예술, 포스트모던 무용, 그리고 확장 영화(expanded cinema)를 선도한 인물들이다. 무용가 폴 테일러(Paul Taylor)와 비올라 파버(Viola Farber), 영화제작자 스탠 밴더빅(Stan Vanderbeek), 건축가 폴 윌리엄스(Paul Williams)가 그들이다. 무엇보다도 케이지, 데이비드 튜더(David Tudor), 커닝햄이 캐럴린 브라운(Carolyn Brown), 라우션버그, 니콜라스 세르노비치를 비롯한 여러 사람들과 수년간 협업했던 수많은 무대 작품들은 BMC에서의 학제 간 연구에 기초한 멀티미디어적인 태도가 얼마나 큰 영향을 미쳤는지를 보여 준다. 그리고 임상심리학자 어윈 크레멘(Irwin Krememn), 도시계획자 찰스 보이스(Charles P. Boyce), 어린이책 작가인 베라 윌리엄스와 같은 인물들은 아방가르드 서클에서 벗어났으나, 알베르스가 말한 "예술적인 삶"의 전망에 따라 자신만의 독자적인 길을 걸었다. 이처럼 다양한 학제와 분야에 개방된 BMC 교육의 실험이 여름학교를 통해 극대화되었음이 주목된다. 자유롭고 창의적인 실험을 시도할 수 있었던 여름학교는 새로운 생각의 교류와 상상력으로 BMC 공동체에 활력을 불어넣었다. 다음 장에서는 여름학교의 활동을 살펴보도록 하자.

4-40 〈여름 공간(Summerspace)〉 공연 중인 비올라 파버와 캐럴린 브라운, 1958년. 안무: 머스 커닝햄,
무대 의상: 로버트 라우션버그, 음악: 존 케이지.

5 여름학교

요제프 알베르스의 주도로 1944년에 시작된 여름학교는 1956년까지 운영되었고, 예술 분야에서 다양한 실험이 시도되었다. 여름학교를 통해 뉴욕 아방가르드 작가들이 BMC에 초빙되었으며, 이들의 수업은 지리적으로 고립된 학교의 한계를 극복하는 데 큰 도움이 되었다. BMC 학생들이 당시 뉴욕의 젊은 작가와 음악가, 비평가들과 만나는 기회가 되었고, 이는 학생들과 뉴욕의 예술 현장을 연결해 주는 실질적인 계기가 되었다. 다만 여름학교에서 음악과 미술에 주력하여 BMC가 예술학교라는 선입견이 다소 생겼다.

그러나 여름학교를 통해 미술·건축·무용·음악뿐 아니라, 당시 미국의 지식인들과 예술가들에게 큰 영향을 주었던 선(禪) 철학의 수용 등 동양과 서양적 사고의 경계를 넘나드는 사고의 교류가 이루어졌다. 특히 1940년대 말부터 1950년대 초반에는 여러 장르의 실험적인 융합 작업이 시도되었다. 학생들과 교수들 간의 협업을 통해 초학제적인 창의적 실험이 이루어졌던 것이다.

여기서는 진보적인 창의적 실험을 시도했던 BMC 여름학교의 개설 배경과 운영 과정을 살펴보기로 한다. 그리고 건축가 리처드

버크민스터 풀러, 무용수 머스 커닝햄, 작곡가 존 케이지의 실험과 협업 과정을 고찰한다. 아울러 여름학교에 초빙되었던 주요 화가들을 살펴보고자 한다.

5.1. 여름학교 운영

BMC를 예술학교로 기억하게 하는 데 기여한 여름학교는 사실상 1941년 여름에 진행된 비공식적인 수업과 워크 캠프(work camp) 프로그램에서 시작되었다. 라이스는 1937년에 이미 음악과 미술을 위한 특별 수업과 '교사의 교육과 재교육'을 위한 수업을 제안했다.[1] 블루리지 캠퍼스를 임대한 동안에는 여름마다 개최되는 수련회를 위해 3개월간 건물을 비워야 하는 번거로움이 있었다. BMC는 1938년 여름부터 1940년 여름까지 에덴 호수 부지를 농장과 숙

5-1 에덴 호수 캠퍼스의 식당과 가옥.

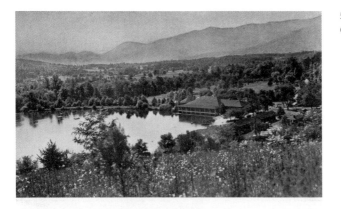

LAKE EDEN INN
and COTTAGES

. . . in the heart of the Craggy Mountains, 14 miles east of Asheville, N. C. — just off U. S. 70.
The Inn and cottages are owned and operated by Black Mountain College. Prices are moderate
and the food is excellent. There is swimming, tennis, boating, hiking—and golf nearby.

소에서 일하는 교수들과 학생들의 여름 휴양지와 거처로 운영했
다. 에덴 호수 부지는 그로브(E.W. Grove)가 1920년대에 인근의 계
획 주거 단지인 그로브몽(Grovemont) 주민들의 여름 휴양지로 개
발했던 곳이다. BMC가 그로브 재단으로부터 이 부지를 1937년
6월에 매입했고, 1941년 가을에 캠퍼스를 이전하기 전까지 숙박 시
설과 교수 여름 숙소로 운영했다. 캠퍼스를 이전한 이후 여름에 체
류할 공간이 생기면서 여름 프로그램을 진지하게 생각할 수 있었다.

BMC 여름학교에 참가했던 사람들은 매우 긍정적인 생각을 가
지고 떠났고, 학교와 그곳에서의 경험을 자랑하곤 했다. 라이오넬
파이닝거는 전적으로 사심 없고 헌신적인 이 대학 공동체가 "건설
적인 교육의 가치를 추구하기 위해 지치지 않는 인내를 가지고 운
영되었다"면서, BMC에서의 아침은 "묘한 마력으로 가득"했다고
회상했다.[2] 여름학교를 통해 1940년대 말부터 1950년대 초반까지

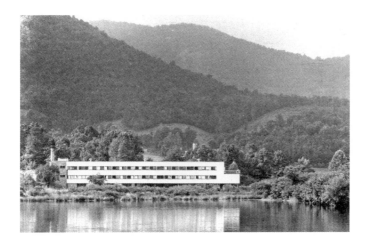

여러 장르 작가들의 실험적인 융합 작업이 시도되었고, 폐교 전까
지는 올슨을 중심으로 문학가들의 활동이 활발하게 이루어졌다.

　　1940년대 미국에서는 여름학교 운영이 점점 대중적이 되어 가
고 있었다. 그러나 BMC 여름학교는 학문의 자유, 새로운 생각의 수
용, 비형식적인 분위기와 진지한 생활을 중요시했다. 그리고 전문
적인 예술 교육가나 단조로운 작가들보다는 각 분야에서 창의적인
작업을 하는 작가들을 초빙했다는 점에서 차별성이 있었다.

　　작곡가 로저 세션스(Roger Sessions)는 BMC의 특별한 분위기
를 다음과 같이 적었다.

　　음악에 대한 실질적이고 진정한 애정, 즉 즐겁게 받아들이면서도
　　고도의 음악적 수준에 도달하고자 애쓰는 애정에 바탕하여 따뜻
　　한 마음으로 음악을 연주하는 평범한 노력이 이 학교의 특징이다.
　　이러한 정신은 매일 매시간 드러나며, 열정으로 빛나고 지속되는
　　활동 안에서 표현되었다.[3]

음악학자 에드워드 로윈스키(Edward Lowinsky)도 BMC에서 경험할 수 있는 창작의 자유에 동의했다. "이러한 예술가들을 초빙할 수 있었던 것은 우리가 제공하는 보수 때문이 아니었다. 그들은 자신들이 적합하다고 생각하는 바로 그 방식대로 음악을 가르치고 연주하는 자유가 전적으로 보장된 곳에서 선별된 동료 예술가들과 만난다는 생각에 매료되었다." 1946년 알베르스도 화가 장 바르다(Jean Varda)에게 쓴 편지에서 다음과 같이 적었다. "BMC는 부(富)를 창출하는 곳이 아니다. 그러나 많은 사람들은 우리가 무엇을 가르치고 어떻게 가르칠 것인지에 대한 독립과 자유가 있는 이곳을 선호한다."4

한편, 수업 내용과 방식에 대한 정보를 사전에 받고 수업을 준비하는 것에 익숙한 교수들은 대부분 BMC에서의 자유를 당황스러워했다. 메리 캘러리(Mary Callery)가 조각에 대한 강의를 의뢰받고 강의에 대해 문의해 왔을 때, 알베르스는 수업 내용과 방식을 전적으로 교수에게 맡기는 것이 BMC의 원칙이라고 회신했다. 여름학교 교수진은 학교에서 미리 정한 수업 내용을 가르치기보다는 보통 자신들이 가장 흥미로워하는 것을 가르쳤다. 따라서 학생들은 각 교수가 제공할 수 있는 최상의 강의를 들었다.

여름학교가 준비되고 운영된 시기를 편의상 두 시기로 구분할 수 있다. 첫 번째는 블루리지 캠퍼스를 임대해 여름에 건물을 비워야 했던 시기에 에덴 호수 부지에서 여름 프로그램을 시작했

5-4 에드워드 로윈스키.

던 1941년부터 음악-미술 여름학교가 본격적으로 개설된 1944년까지의 설립 초창기이고, 두 번째는 1945년 종전 이후 1957년 3월 폐교되기까지 다양한 분야의 인물들을 초빙하여 활발하게 협업하고 실험했던 주요 활동기를 거쳐 시인 올슨이 주도적으로 운영했던 시기이다. 그러면 여름학교를 통해 전개된 다양한 실험과 활동을 살펴보자.

5.1.1. 설립 초창기

BMC는 1941년 여름에 비공식적인 학술 프로그램과 함께 시행된 워크 캠프로 구성한 여름 프로그램을 처음 지원했다. 1940년 12월 심리학자 에르빈 스트라우스는 이듬해 여름에 심포지엄을 개최하여 예술·과학·인문학 분야의 지도적 인물들을 모두 불러 비공식적이고 자유로운 콜로키엄을 진행하자고 제안했다.

스트라우스가 제안한 콜로키엄은 1941년 여름에 진행되었으며, 여러 분야의 새로운 생각과 진취적인 사고가 교류되는 열린 토론의 장이었다. 이 해 여름의 워크 캠프는 에덴 호수 부지에 새로운 캠퍼스 건물을 완공하고, 기존 건물의 보수와 겨울 준비 및 농장 수확물을 거두기 위해 조직되었다. 6월 30일부터 7월 26일까지, 그리고 7월 28일부터 8월 23일까지의 세션에 등록한 학생은 모두 34명이었다. 학생들은 연구동 건축을 위해 일하는 것과 함께 농기구를 보관할 창고 짓기, 흑인 노동자들의 가옥 관리 등의 일을 했다. 이와 함께 철학·현대문명·경제학·생물학·음악·건축 수업이 개설되어 초빙 교수와 BMC 교수들이 강의했다. 당시 프린스턴 대학에 재직 중이었던 미술사학자 에르빈 파노프스키(Erwin Panofsky)는 부인과 함께 3주 동안 방문하여 여름휴가를 보내면서 알브레히트 뒤

5-5 에덴 호수 농장의 우유 보존실. 1942년 봄과 여름에 5-6 옥수수 추수를 하고 있는 학생.
학생들과 교수들이 지었다.

러(Albrecht Dürer)의 판화에 대한 특강을 했다.

1942년에는 6월 22일부터 9월 5일까지 두 번째 워크 캠프와 정기 여름 세션이 열렸다. 극작가 에릭 벤틀리가 특별히 초빙되었고, BMC 교수진이 강의를 했다. 학생들은 17에이커(68,800m²) 넓이의 옥수수 농장의 잡초를 제거하는 일로 여름을 시작했다. 그리고 목초지를 정리하고, 교수 숙소로 사용되는 산장의 단열 처리 공사를 하고, 농장의 사료 저장고와 우유 보존실을 짓는 일 등을 했다. 등록한 건축 전공 학생 중에는 하버드 대학의 건축 수업 요건을 충족하기 위해 참여한 중국과 태국 학생들도 있었다. 2차 세계대전 중에 아시아인에 대한 적대감이 심해 그들을 받아 주는 학교가 많지 않았던 상황에서 이들에게 개방적인 BMC에서 수업을 들었던 것이다.

1943년에는 7월 5일부터 9월 18일까지 워크 캠프와 여름 세션을 운영하면서, 동시에 외국인 학자·교사·예술가들을 위해 미국에 관한 세미나를 열었다. 이민자들이 미국 생활에 적응하는 것을 돕

The College program includes: A Summer School (July 5 - Sept 18)
which is the regular summer quarter of the accelerated three-
year undergraduate program of study; A Work Camp (June 14 -
Sept 18) for those interested in gaining experience in farm-
ing and building while participating in the war effort by
contributing manpower; A Seminar on America for Foreign Scholars
interested in improving their command of the American language
and in getting contact with a small American community.

Work Campers may attend the entire period or apply for any
specific consecutive period of three weeks or longer.

Fees: Summer School: $150 - $400 for the eleven weeks, including
board, room and tuition. Fee is based upon ability to pay.
(See catalog)

Work Camp: $12.50 per week. Fee covers cost of room, board,
instruction and supervision, use of tools and College facilities.
Though some workers are able to produce more results than others,
the fee has been based on a good average. An extra tuition
charge is made if the camper takes academic work or wishes tutor-
ing in some subject.

Courses: The curriculum of the Summer School will include courses
in American culture and history, psychology, botany, languages
(Russian, French, Spanish, and German), chemistry and physics,
dramatic literature and production, music (both courses in theory
and individual tuition in piano and stringed instruments), funda-
mentals of design in art and textiles, weaving, cukinctics, and
the dance. Practically the entire winter staff of the College
will teach during the summer session.

Work: Summer School students will participate in the College work -
experience program by working several afternoons each week. Work
Campers work five hours per day in the cool of the morning or in
the late afternoon, leaving much of the afternoon and all of the
evening free for relaxation or other activities.

The Work Camp will be devoted mainly to work on the College
farm and to construction and maintenance of the College buildings
and grounds.

The farm work will consist of vegetable gardening, from soil
preparation to food storage; care and harvesting of food crops,
such as silage corn, field corn, potatoes, soy beans, barley
and hay; and the utilization of forest land by clearing for use
as a pasture. The timber cut will be brought to the sawmill for
conversion or cut into firewood for fuel conservation. This work
will be carried out under the direction of faculty sawyers and
wood choppers.

Farm construction will consist of building fences, hog shelters,
a bull pen, root cellars and chicken house.

Community life: The College lives as a community, where everyone eats
together in a common dining hall, serving themselves. The dining
room, with screened porch overlooking Lake Eden, will be managed
by the College chef, and the kitchen work will be done by a hired
staff. In these days of rationing the raising of our own beef and
hogs, milk from our Guernsey herd and fresh vegetables from our
victory gardens all make steady and welcome contributions to our
table.

All contribute to the upkeep of the grounds according to their
ability and interests. All share in the social and recreational
activities such as concerts, lectures, dances and plays. Those
with dramatic or musical talent are invited to take part in these
activities. Anyone who plays a musical instrument and desires to
take part in informal ensemble playing should bring his instrument.
The College library and the music library (including music scores
and records) are available to all members of the community.

There are facilities for swimming, tennis, badminton, ping
pong and hiking. There are also miles of roads and trails on or

2

adjacent to the campus. Riding horses are available nearby at a
moderate fee.

Climate: An elevation of 2400 feet assures warm but not unduly hot
days and cool, refreshing nights. Summer and sport clothing
including raincoats should be brought. In general people dress
quite simply. Usual daytime wear consists of overall denim
trousers or blue jeans, comfortable work shoes and shirts, shorts
or slacks, with a sweater or jacket if it is cool. A light top
coat for especially cool evenings may be desired. There are
occasional semi-formal events at which long dresses are customary.
Men never wear formal evening attire.

Accomodations: Students and campers will live in dormitories which
are summer resort lodges converted to College use. These are
large rustic frame buildings each with its central lobby and
massive stone fireplace. There are available a limited number
of rooms with adjoining baths and several large dormitory attics
with baths and sun decks adjoining. Those attending will thus
have room mates and are expected to care for their rooms. The
College provides simple furnishings - beds and towels but not
blankets or sheets and pillow cases. Blankets may however be
rented for a small charge which covers necessary dry cleaning
and normal wear. Bed linen and towels are laundered by the
College without charge. A laundry room with washing machine
is provided for those who wish to wash their own clothing, or
soiled clothes may be sent to the local laundry.

Train and bus connections: Black Mountain is situated directly on
one of the main scenic routes of the Southern Railroad. Round
trip fare from New York: Coach - $29.92; Pullman - $44.00 plus
berth. Individuals will be met at the train by special car at
a charge of 50¢. The best train leaves the Pennsylvania Station
New York City at 4:35 P M with streamlined coaches and reserved
seats which are free but must be reserved some time in advance.
There is one change at Salisbury, N C. The train arrives at
Black Mountain at 8:35 A M. Another train, leaving New York City
at 2:05 P M, arrives at Black Mountain also at 8:35 A M the next
day.

The College is located on North Fork road one and one half
miles north of State road number 70. State road number 70 runs
east from Asheville to the town of Black Mountain and at the
point where North Fork road intersects it the Army's new Moore
General Hospital is located. Members coming by bus should
get off here at North Fork road. They will be met if advance
notification is given to the College.

Asheville (15 miles)and Black Mountain (6 miles) have good
stores, medical facilities and movies. There are many nearby
places of interest: Great Smoky Mountains National Park, Mount
Mitchell, Norris Dam and the T V A and Blowing Rock.

5-7 1943년 여름학교 프로그램 안내문.

기 위해 미국 역사와 문화, 그리고 영어를 심층적으로 지도하는 세미나였다. 세미나에는 변호사·음악가·작가·저널리스트·심리학자·판사 등 다양한 배경의 사람들이 참여했다. 대부분은 히틀러나 스탈린 치하에서 가까스로 죽음을 모면하고 미국으로 망명한 사람들이었다. 이들은 모두 독립기념일에 그 지역의 가정에 초대되어 식사도 하고 허버트 밀러의 저녁 특강에 초대되었다. 밀러는 미국 내 이민자들을 미국 전통의 하나로 강조하면서, 자신이 '진짜' 미국인이라고 생각하는 사람들 대부분이 이민자의 후손들이라고 말했다. 이민자들의 위상에 대한 논의는 여름 내내 계속되었다. 그해 4월 미국에 도착하여 버지니아의 윌리엄즈버그(Williamsburg)에 위치한 윌리엄앤메리 칼리지(the College of William and Mary)에서 강의하게 된 지그문트 프로이트의 아들 올리버 프로이트(Oliver Freud)도 세미나에 참석하여 한 강의에서 이 문제를 언급했다. 그는 미국인들로만 구성된 사회에 이민자들이 진입할 때 느끼는 열등감·소심함·우유부단함 등을 이야기했다.

1944년 여름

1944년부터는 여름예술학교(Summer Institute of Arts)라는 이름으로 여름 프로그램이 본격적으로 운영되었다. 작곡가 프레드릭 코헨과 함께 여름 음악 프로그램을 만들려고 했던 음악학자 하인리히 얄로베츠*와 성악가 로테 레너드(Lotte Leonard)의 강한 의지가 촉매제가 되었다. 레너드는 BMC가 여름 음악 축제를 할 수 있는 이상

* 오스트리아 태생 지휘자 하인리히 얄로베츠('얄로(Jalo)'로 친근하게 불림)는 BMC에서 강의하기 위해 1938년 부인 요하나(Johanna)와 미국으로 이민 왔다. 그는 1946년 2월 저녁에 교내에서 베토벤 소나타 행사를 진행한 후 현관에 나와 앉아 있다가 심장마비로 갑자기 사망하여 에덴 호수 부지에 안장되었다. 그는 마음이 따뜻한 교수로 기억되고 있다.

5-8 하인리히 얄로베츠와 학생들, 1939년경 블루리지 캠퍼스.

적인 장소라고 생각했다.

　이에 BMC는 음악과 함께 요제프 알베르스가 계획한 여름미술학교(Summer Art Institute)를 동시에 지원하고, 예년처럼 정규 여름 세션과 워크 캠프를 운영하기로 결정했다. 얄로베츠는 BMC의 활동과 의미를 확장할 수 있을 정도로 독자적인 특성을 갖춘 여름음악학교(Summer Music Institute)로 만들고자 하는 야망이 있었다. 실제로 그의 계획은 매우 성공적으로 진행되어 에덴 호수 캠퍼스에서 수강생들을 다 수용할 수 없어 일부 학생은 블루리지 캠퍼스에서 수업을 해야 할 정도였다.

　이렇게 1944년에 시작된 여름예술학교에서는 다양하고 색다른 음악과 미술 프로그램을 제공했다. BMC 교수진 외의 외부 저명

5-9 **1944년 여름미술학교 교수진.** (왼쪽) 맨앞이 요제프 알베르스, 뒷줄 왼편부터 제임스 프레스티니, 요한 노이만, 발터 그로피우스, 호세 드 크리프트, 장 샤를로. (오른쪽) 왼편부터 호세 드 크리프트, 장 샤를로, 아메데 오장팡, 버나드 루도프스키, 요제프 알베르스.

인사들을 포함하여 음악과 미술에 집중하여 본격적으로 수업 범위를 확장한 것은 처음이었다. BMC는 몇 년간 저명한 예술가들을 초청하여 예술적 표현의 동시대적 유형을 폭넓게 확장했다. 예를 들어, 1944년부터 1949년까지 진행된 여름음악학교 수업에서는 아르놀트 쇤베르크(Arnold Schönberg)*와 쇤베르크계 음악, 에릭 사티(Erik Satie)의 작품, 바로크 음악 같은 다양한 주제를 다루었다. 1940년대 BMC에서의 음악 교육과 여름학교 수업은 유럽에서 망명 온 음악가들이 진행했다.

　1944년 여름음악학교는 그해 9월 13일에 70세가 되는 쇤베르크를 기념하기 위해 준비되었다. 쇤베르크의 생일과 연관된 기념 행사들은 1924년부터 이어져 왔다. 그의 50세 생일을 축하하는 축제가 1924년 그의 고향 오스트리아 빈에서 열렸고, 오스트리아의 음악 학술지『새벽의 악보(*Musikblätter des Anbruch*)』는 그에 관한

*　아르놀트 쇤베르크(1874~1951)는 오스트리아 빈에서 태어난 유대인 작곡가로 나치의 독재를 피해 1934년에 미국으로 망명하여 1941년 미국으로 귀화했다. 조성음악의 해체에 기여하고 12음 기법을 확립하는 등 현대 음악의 발전에 큰 역할을 했다.

특별호를 발간했다. 쇤베르크는 60세가 되던 1934년에 미국으로 이민 왔으나 『새벽의 악보』는 두 번째 특별호를 발간했다. 70세가 되는 1944년에는 그의 업적을 기릴 만한 사람들이 유럽을 많이 떠나, BMC 여름학교는 미국에 체류하는 쇤베르크 음악가들이 모일 수 있는 가장 중요한 기회로 여겨졌다. 쇤베르크는 당시 BMC에서 음악을 가르치던 얄로베츠의 친구이자 동료이기도 했다. 캘리포니아에 살던 쇤베르크는 건강상의 이유로 여름학교에 참여하지는 못했다. 그러나 이곳에서 강의를 하려는 미국 내 쇤베르크 친구들의 반응은 뜨거웠다. 여름학교 기간에 토요일 밤 식당에서 11차례나 열린 음악회는 매우 성공적이었다.[5]

1944년 여름음악학교가 열린 지 2주 후에 알베르스가 주도한

5-10 *Black Mountain College Bulletin-Newsletter* vol.2, no.6 (1944년 4월). 여름미술학교 공지.

여름미술학교가 열렸고, 9월 16일에 끝났다. 알베르스는 유럽의 저명 인사들과 미국의 젊은 예술가들의 비중을 똑같이 하여 여름학교 강사진을 구성했다. 주제는 여름학교에 등록한 많은 미술 교사들의 요청에 따라 '예술을 교육하기'로 정했다. 방법론과 교실 안에서의 실기 프로젝트를 가르치는 대부분의 미술 교육 세미나와 달리, BMC 미술학교에서는 교사와 실제 작업하는 창의적인 예술가가 만나는 자리를 마련했다. 음악학교가 기교보다는 해석을 중시했던 것처럼, 미술학교 역시 "이른바 미술 감상과 기술적인 정보"보다는 "효율적인 관찰과 보다 직관적인 지각"을 강조했다.[6] 많은 교사들이 참여했기에 예술 교육은 중요한 주제였다.

시각예술에서 여름학교는 BMC의 특징적인 경험이 되었다. 『블랙마운틴 칼리지 회보』에 실린 글에서는 "오랫동안 우리는 평가와 비평뿐 아니라 예술 작품에 대한 관심과 출간을 주로 역사학자들에게 맡겨 왔다. (…) 이것이 바로 과거 예술이 우리의 관심을 가로막아 우리가 동시대 예술과 생존 작가들과의 관계를 상실하게 되는 이유 중 하나"라고 지적했다.[7] 알베르스는 예술 교수들이 충분히 교육과정을 강의하도록 지원하기에는 BMC 규모가 작다는 것을 알고 있었다. 이에 그는 여름학교를 기회로 삼아 학생들이 다른 양식과 매체로 작업하는 작가들을 만나 학업을 할 수 있도록 했다. 따라서 자신과 작업 방식이 다른 작가들을 일부러 초빙했다.

1944년 여름미술학교에 초빙된 작가들 중에는 장 샤를로, 아메데 오장팡(Amédée Ozenfant), 발터 그로피우스, 갤러리를 운영하는 요한 발타자르 노이만(Johann Balthasar Neumann), 사진가 요제프 브라이튼바흐(Joseph Breitenbach), 조각가 호세 드 크리프트(Jose de Creeft), 바바라 모건(Barbara Morgan), 디자이너 제임스 프레스티니(James Prestini), 버나드 루도프스키(Bernard Rudofsky),

5-11 장 샤를로, 1944년 여름. 샤를로가 연구동 건물 아래의 시멘트 탑문에 자신의 벽화 〈영감(Inspiration)〉의 밑그림을 그리고 있다. 화가이자 교수였던 샤를로는 현대 멕시코 벽화운동 창립자 중 한 사람이다.

5-12 탑문에 완성된 샤를로의 벽화 〈영감〉과 〈배움(Learning)〉.

5-13 요제프 브라이튼바흐의 사진 수업.
1944년 여름, 연구동과 호수 중간의 콜라드밭.
요제프 브라이튼바흐는 1944년 여름학교에서
사진을 강의했다. 1941년 미국으로 망명하기
전에 독일과 파리에서 사진가로 일했고,
파리에서 사진을 강의했다. BMC에서의 강의는
미국에서의 첫 강의였다.1946~1966년에는
뉴욕의 쿠퍼 유니온에서, 1949~1975년에는
New School for Social Research에서
강의를 했다. 사진 속 학생은 루스 오닐이다.

건축가 호세 루이스 서트(Jose Luis Sert)가 있었다. 나중에는 여름학
교 교수들이 대부분 여름학교 기간에 가르쳤으나, 처음 시작했던
1944년 여름에는 샤를로가 유일하게 여름 내내 강의했다.

BMC 여름학교에 온 교수들은 분명 보수나 안락함을 위해 오
지 않았다. 1944년 여름, 쇤베르크의 곡을 연주하기 위해 방문한 콜
리쉬 사중주단(Kolisch Quartet)과 오장팡을 제외한 다른 교수들은
여비·숙박·식사만을 제공받았다. 1945년 여름에는 초빙 교수들에
게 1주일에 25달러의 강의료를 지급했다. 시설은 매우 소박했고,
보수는 적었다. 그러나 BMC 여름학교에서 강의를 하는 것은 미국
도시에서 생계를 유지하면서 살아가는 많은 유럽인들뿐 아니라 젊
은 미국인들로서는 도시를 떠나 산자락에 있는 창의적인 공동체에
서 한여름을 보낼 수 있는 좋은 기회였다. 알베르스는 교수들을 초
청하면서 너무 많은 강의를 계획하지 말고 여름학교에서의 시간을

여름휴가로 생각하고 오라고 조심스럽게 말하곤 했다.

알베르스는 디자인·기계예술·사진 같은 동시대 예술 형식을 회화·조각 같은 전통적인 형식과 함께 교육해야 한다고 생각했다. 사진작가들은 강의하면서 사진을 예술의 한 형태로서 반복적으로 강조했다. 브라이튼바흐는 "좋은 사진은 (…) 통찰력을 주며, 오해·편견·편협함의 장막을 걷어내고, 외양 아래 있는 진리의 섬광을 보여 준다"고 했다.

가장 인기 있었던 수업 중 하나는 건축가이자 디자이너로 활동했던 루도프스키의 의상 수업이었다. 의상의 역사적 개요를 포함한 그의 강의에서는 인간이 인체의 해부학적 형태를 만족스럽거나 결정적인 것으로 받아들이려 하지 않는다는 점을 논의했다. 그는 동시대 의상이 "시대착오적이고, 비이성적이며, 비실용적이고, 해로우며 (…) 우리의 행동을 규제하고 삶의 모든 측면을 지배하고 통제한다"고 설명했다.[8]

초빙 교수들은 예술의 본질, 예술과 테크놀로지, 예술 교육을 주제로 논의했다. 중요한 예술이란 인간의 정신에서 만들어지는 것으로, 기술적인 연습으로 습득되거나 만들어서 파는 상품 이상의 것이라는 점이 강조되었다. 오장팡은 2주에 걸쳐 '왜 인류는 진정 예술을 필요로 하는가(Why Mankind Really Needs Art)'와 '예술과 철학: 예비 형태들(Art and Philosophy: The Preforms)'이라는 주제로 강의했다. 당시 기하학적 추상 작품을 전시하던 소수의 뉴욕 갤러리 중 하나를 운영했던 노이만 관장은 예술 감상에 대해 강의했다. 그는 예술을 "인간 정신의 표현"이라고 정의했다. 노이만 관장은 알베르스의 예술을 예시로 들면서, 그의 작업이 "영혼으로 하는 수학, 건축적 사고의 창조, 리듬을 생산하는 공간과 색채의 유희, 얼음상자에 넣어진 감정, 가슴을 가진 논리"라고 설명했다. 샤를로

또한 알베르스의 작업을 유사하게 설명하면서, 자연을 모방하려고 노력하기보다는 "베일을 들추고 (…) 정신에 다가가는 것"으로 설명했다.

다른 강의자들은 예술을 낭만주의적 시각에서 이해하는 것을 반대하고 예술과 테크놀로지의 관계를 논의했다. 전후 건축을 다루는 주제의 강의인 '전후 현장과 대피소(Site and Shelter after the War)'에서 그로피우스는 기술적 문제와 사회적 문제가 공존한다고 지적했다. 그러면서 사회적 교류를 다시 활성화하기 위한 기본적인 유기체로 기능할 수 있는 적절한 규모의 주택지구를 만들 필요가 있다고 제안했다. 그는 "기계를 반인간적인 영향으로 생각하는 반동적인 경향"에 반대하면서 기계는 반드시 "형태의 현대적 전달 수단"으로 이해되어야 한다고 주장했다. 이어 인간의 힘이 내적 세계를 재구성하도록 함으로써 기계에 사회적 목적을 부여하기 위해 기계를 인간화해야 한다고 주장했다.[9] 오장팡 역시 산업적·기계적·기술적·과학적 기술을 예술에 반대되는 것으로 보는 시각은 유감스러운 실수라는 데 동의했다.

6년간 BMC 자문위원으로 봉사했던 그로피우스는 1944년 여름학교에서 강의한 경험을 매우 긍정적으로 평가했다.[10] 그는 미술과 음악 여름학교가 성공적으로 운영된 데 알베르스의 역할이 컸다고 두둔했다. 그는 BMC가 정직하고 용감한 방식으로 어려운 사회 문제를 다루고, 학내외 위기 상황에 유연하게 대처하고 책임감 있게 문제를 해결하기 위해 노력한다고 보았다. 다른 어떤 학교에서도 BMC에서처럼 학생들이 유기적이고 생산적인 공동체의 삶을 위해 준비하도록 기회를 제공하지 않는다고 생각했다. 그로피우스는 BMC가 수작업과 두뇌 작업을 건강하고 균형 있게 융합하여 접근하는 점에 주목했다. 수작업과 지적인 작업을 지속적으로 연결하는

교육의 중요성은 바우하우스에서의 그의 경험과 미국에서의 듀이 철학으로 입증되었다고 말했다. 그는 이러한 환경에서 교육적 잠재력을 개발하도록 자신의 딸도 BMC에 보내 공부하게 했다.

1945년 여름

1945년 여름음악학교의 주제는 '다성(polyphony)과 앙상블(ensemble)'이었다. 음악학자 에드워드 로윈스키가 주제를 정했고, 작곡가 토마스 수레트에게 헌정했다.[11] 로윈스키는 다성과 실내악의 소규모 앙상블로 회귀하는 것을 "우리 세대가 직면한 근본적인 과제를 의식하고 성찰하는 것"으로 설명했다. 그는 소규모의 관악 앙상블과 성악 다성음악을 "자유로운 개인들이 만드는 이상적인 공동체, 즉 각 부분이 전체의 질서에 순응하는 가운데 전체는 부분들이 움직이는 것을 허용한다"고 기술했다. 물리학자 알베르트 아인슈타인의 조카이자 모차르트 전문가로 명성이 있는 음악학자 알프레드 아인슈타인(Alfred Einstein)은 '1500년부터 모차르트의 죽음까지 다성음악의 운명'이라는 강의를 했다. 그는 '모차르트의 필적과 창의적 과정'에 관해서도 강의했다. 여름이 끝나 갈 무렵 『애슈빌 시티즌(Asheville Citizen)』 편집자는 "앞으로 이 산자락에서 일종의 미국의 잘츠부르크(Salzburg) 축제를 하게 될 것 같다"는 기대를 나타냈다. 7월과 8월에는 음악과 미술 수업이 강도 높게 진행되었는데, 저녁에는 특강과 연주회가 이어졌다.

알베르스는 두 번째 여름미술학교를 준비하면서 첫해보다 "적은 인원과 적은 수업"의 장점을 살리기로 했다.[12] 그는 그로피우스, 파이닝거, 샤빈스키 등의 바우하우스 인물들 외에도 로버트 머더웰과 패니 힐스미스(Fannie Hillsmith) 같은 좀 더 젊은 미국 작가들을 초청하고, 좀 더 오래 머물면서 강의하도록 했다. 그는 아직 널리

알려지지 않았으나 진지하고 창의적인 태도로 작업하고 있는 젊은 아방가르드 예술가들을 꾸준히 찾았다. 추상화가 힐스미스와 머더웰이 각각 7월과 8월에 와서 강의를 했다. 머더웰은 페기 구겐하임(Peggy Guggenheim)이 운영하는 뉴욕의 '금세기 미술관(Art of This Century Gallery)에서 최근 첫 개인전을 열었다.

다양한 주제의 미술 강연도 이어졌다. 앨빈 루스티히는 7월 말~8월 초의 3주간 그래픽 디자인에 대해 심층 강의를 했다. 그로피우스는 8월 3주 동안 '건축과 계획의 현재적 문제'를 거론하는 현대 건축에 관해 비공식 강의를 했다. 바우하우스 학생이었고 『라이프』 잡지에서 과학 분야 사진사로 일하고 있던 프리츠 고로(Fritz Goro)는 '과학 사진'에 대한 강의를 하기 위해 잠시 방문했다. 그러나 그는 『라이프』지에 나가사키와 히로시마에 투하된 원자폭탄 관련 핵물리학 기사를 게재하기 위해 체류 기간을 단축하고 일본으로 떠났다. 독일 쾰른 미술관 관장을 지냈고 당시 해밀턴 대학에서 강의하고 있던 독일 미술사학자이자 비평가인 칼 위드(Karl With)는 7월 3주 동안 미술사와 비평에 관해 연강을 했다. 머더웰은 '예술가와 사회', '몬드리안과 헨리 무어'에 관하여 강의했다. 요제프 알베르스는 디자인과 색채 수업을 했고, 아니 알베르스는 직조 디자인을 가르쳤다. 그 밖에도 조각, 나무 작업, 건축 수업 등이 진행되었다.[13]

여름학교가 매해 성공적으로 진행되면서 명성도 높아졌다. 알베르스는 BMC에 다양한 배경의 예술가들을 초빙했다. 그는 예술가들과 학생들이 만나는 것을 중요하게 생각했다. 여름 프로그램은 점차 겨울 프로그램과도 연계되어 갔다.[14] 여름학교를 위해 왔던 학생들은 정규 수업을 듣기 위해 머물렀고, 여름학교에서 솟아난 열정은 겨울 프로그램에도 큰 영향을 주었다. 더욱이 여름 프로그램을 통해 유럽 전통이 지배적이던 예술 교육과정에서 점차 젊은 미

국 예술가들의 생각이 중시되기 시작했다.

1945년 종전 이후에도 예술은 공동체 생활의 중요한 부분이었으나, 처음으로 교육과 공동체에서 예술의 역할에 대한 논의가 본격화되었다. BMC 초기에 일반 교육에서 예술의 역할에 주목했다면, 점차 예술가 교육에서 일반 교육의 역할에 관심을 두기 시작한 것이다. 이와 연관된 논제는 예술가의 사회적 또는 정치적 책임이었다.[15] 이 논제에 대해서는 다양한 의견이 표출되었다. 당시 BMC는 두 그룹, 즉 사회적으로 적극적인 행동을 해야 한다는 그룹과 세계에 대한 공헌 여부보다는 예술 양식에 전념하려는 그룹으로 나뉘었다. 마사 헐트 레이켄(Martha Hult Leiken)은 자신은 화가가 되고 싶어 BMC에 입학했는데, 사회적 의식은 예술가로서의 자신을 방해한다고 느꼈다고 회고했다. 한편 호세 이글레시아스(José Yglesias)는 BMC가 삶의 현실과 너무 동떨어져 있다고 느끼고, "마술적인 블랙마운틴"이라 부르고 떠났다. 심리학자 존 월렌(John Wallen)은 예술을 통해 세계가 향상될 수 있다는 BMC의 생각이 너무 '상아탑'적이고, 사실상 예술가들은 사회를 변화시키는 것을 바라지 않고 단지 "세계의 예술적 측면을 향상"시키고 싶을 뿐이라고 생각한다고 말했다. 월렌은 학교가 지역 예술과 공예를 발전시키기 위해 더 노력해야 한다고 생각했다.

한편, 지역 예술가들과 공예가들이 BMC에서 공부했으나 알베르스 부부는 결코 지역 공예 활동을 후원하는 데 관심이 있거나 이웃 주민들에게 자신들의 시각을 강요하려 하지 않았다. 예술가의 정치 참여에 대한 알베르스의 입장은 전쟁 전 독일에서의 경험에 머물러 있었다. 당시 그는 정치적 행군이나 선동에 참여하기보다는 자신의 작업에 몰두했다. "물질의 소유를 배분하는 것은 그 소유를 나누는 것이며, 정신적 소유를 배분하는 것은 이를 증식시키는

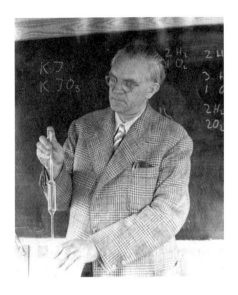

5-14 프리츠 한스기르그.
1935년 알베르스의 권유로 독일에서
미국으로 망명한 후 BMC에서 물리학과 화학을
가르쳤다. 해수에서 마그네슘을 추출하는
실험을 한 주요 인물이었다. 1948년까지
강의했으며, 후임자로 여성 과학자
나타샤 골도프스키를 추천했다. 1949년
58세의 나이로 학교에서 갑자기 사망했다.
부인 애나 묄렌호프는 1935년부터 1939년까지
생물학과 독일어를 가르쳤다.

것"[16]이라는 알베르스의 말은 그의 인본주의적 입장을 잘 보여 준다.

1945년 5월 7일 나치 독일이 연합군에 항복한 이튿날, BMC는 모든 수업을 휴강하고 식당에서 맥주를 마시고 저녁식사를 하며 축하하는 시간을 가졌다. 프리츠 한스기르그는 두 시간 동안 원자 분열에 대한 강의를 하면서, 이것이 "바퀴의 발명보다 위대한 발명"이라고 정의했다. 비록 참석자들은 대부분 졸면서 그의 강의를 들었으나, 줄리아 파이닝거(Julia Feininger)는 그의 강의가 "이제 인간이 우주의 구성에 얼마나 파괴적일 수 있는지 알게 해준 충격"이었다고 회고했다. 전쟁이 끝나고 유럽과 통신이 점차 재개되면서 전쟁에 참가했던 학생들의 희생을 확인할 수 있었다. 많은 망명자들이 비극적인 소식을 접했다.[17]

5.1.2. 주요 활동기

1946년 2월 음악 교수 얄로베츠의 갑작스런 사망으로 여름음악학교는 개설되지 않았다. 여름미술학교는 알베르스의 책임 아래 정규 여름 세션, 워크 캠프와 함께 7월 2일부터 8월 28일까지 진행되었다. 화가 제이컵 로런스(Jacob Lawrence)와 장 바르다가 회화를 가르치기 위해 왔다. 사진작가 보몽 뉴홀(Beaumont Newhall)도 초청받았다. 1944년 뉴욕 현대미술관에서는 로런스의 〈흑인의 이주(Migration of the Negro)〉 연작이 전시되었다. 당시 로런스는 해안 경비대 복무를 마치고 민간인 생활에 적응하고 있었다. 그는 알베르스에게 "'주제'에 개인적으로 접근하는 것을 강조하는 창의적인 회화 수업을 하려고 한다. 만일 예술가가 삶에 관한 접근과 철학을 전개한다면, 그는 캔버스에 물감을 칠하는 것이 아니라 자기 자신을 캔버스에 놓을 것이다"라고 말했다.

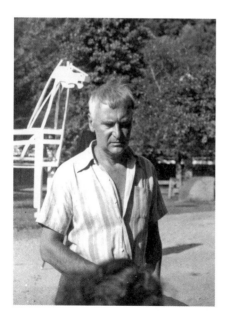

5-15 트로이 목마 앞의 장 바르다, 1946년 여름.

1946년 가을부터 1947년 가을까지 알베르스 부부가 안식년을 보내는 동안 1947년 여름학교는 운영되지 않았다.

1948년 여름에 알베르스는 여름예술학교를 개설했는데, 이 시기에 독창적인 진전이 있었다. 예술계의 주요 인사들이 몇 달간 머물며 캐롤라이나 산의 풍광을 즐기면서 협업하고 워크숍을 진행했다. 초빙된 강사들 중에는 작곡가 존 케이지, 무용가 커닝햄, 화가 일레인과 빌렘 데 쿠닝 부부, 건축가 리처드 버크민스터 풀러가 있었다. 음악가 어윈 보드

5-16 **1946년 여름미술학교 교수진, 에덴 호수 앞.** 왼쪽부터 레오 아미노, 제이컵 로런스, 레오 리오니, 테드 드레이어, 노라 리오니, 보몽 뉴홀,

그웬돌린 로런스, 이세 그로피우스, 장 바르다(나무 위), 낸시 뉴홀, 발터 그로피우스, 몰리 그레고리, 요제프 알베르스, 아니 알베르스.

키(Erwin Bodky)는 베토벤 음악 축제를 기획했다. 풀러는 지오데식 돔을 개발하려 시도했다. 케이지는 에릭 사티의 음악 축제를 주관했는데, 이것은 커닝햄과 풀러를 포함한 여러 인물이 협업하여 만든 〈메두사의 책략〉 공연으로 이어졌다. 빌렘 데 쿠닝은 〈애슈빌〉을 그렸고, 부인 일레인은 자신의 작업뿐 아니라 풀러의 지오데식 돔 작업에 심취했다. 케이지와 풀러는 관심사가 매우 다름에도 불구하고 1948년 여름 이후 평생의 친구가 되었다.

　1948년 여름부터 케이지, 데이비드 튜더, 루 해리슨 같은 음악가들이 여름학교에 참여했다. 시각예술은 아메데 오장팡, 오시 자킨(Ossip Zadkine), 라이오넬 파이닝거 같은 유럽 현대 작가들이 로버트 머더웰, 리처드 리폴드, 빌렘 데 쿠닝 같은 미국의 젊은 작가들과 함께 가르쳤다. 건축 분야에 초빙된 강사로는 그로피우스와 풀러가 있었고, 요제프 브라이튼바흐, 보몽 뉴홀이 사진의 역사와 기술에 대해 가르쳤다. 그리고 독일에서 망명 온 미술사학자이자

미술관장이었던 칼 위드와 알렉산더 도너(Alexander Dorner)가 강의를 했다.[18]

1949년 봄학기를 마치고 알베르스 부부와 드레이어가 사임하자, BMC는 풀러를 여름학교 책임자로 초빙했다. 풀러는 시카고 디자인학교(Institute of Design)에서 강의하던 화가·조각가·무용가·사진가·도예가들과 함께 1949년 여름 BMC를 다시 방문했다. 풀러는 1949년에 지난해 여름부터 작업하고 있던 지오데식 돔을 세우는 데 마침내 성공했다. 초청된 교수진 중에는 시인 찰스 올슨, 인도 무용수인 나타라지 바시(Nataraj Vashi)와 프라-비나(Pra-Veena)도 있었다.

알베르스가 BMC를 떠난 후 여름학교의 방향 전환이 있었다. 1951년 BMC에 다시 와서 학교 운영에서 주도적인 역할을 한 올슨

MONDAY	TUESDAY	WEDNESDAY	THURSDAY	FRIDAY	SATURDAY
Design 9:00 - 11:00 (Josef Albers)	Color 9:00 - 11:00 (Josef Albers)	Painting 9:00 - 12:00 (Wm. de Kooning)	Design 9:00 - 11:00 (Joseph Albers)	Color 9:00 - 11:00 (Josef Albers)	Weaving 9:00 - 12:00 (A. Albers/Trude Guermonprez)
Acting 8:45 - 10:15 (Helen Livingston)	Speech 8:45 - 10:15 (Helen Livingston)	Weaving 9:00 - 12:00 (A. Albers/Trude Guermonprez)	Speech 8:45 - 10:15 (Helen Livingston)	Acting 8:45 - 10:15 (Helen Livingston)	Speech 8:45 - 10:15 (Helen Livingston)
Dancing 10:30 - 12:00 (M. Cunningham)	Dancing 10:30 - 12:00 (M. Cunningham)	Dancing 10:30 - 12:00 (M. Cunningham)	Dancing 10:30 - 12:00 (M. Cunningham)	Dancing 10:30 - 12:00 (M. Cunningham)	Dancing 10:30 - 12:00 (M. Cunningham)
LUNCH (12:45)					
Architecture (Buckminster Fuller)	Sculpture (Peter Grippe)	Architecture (Buckminster Fuller)	Painting (Wm. de Kooning)	Architecture (Buckminster Fuller)	
	Woodworking (Richard Lischer)		Woodworking (Richard Lischer)	Sculpture (Peter Grippe)	
Structure of Music (John Cage) 2:30 - 4:30	Sonatas of Beethoven (Erwin Bodky) 3:45 - 5:15	Keyboard Music (Erwin Bodky) 3:30 - 5:30	Choreography 2:30 - 4:30 (John Cage) (Class cancelled.)	Sonatas of Beethoven (Erwin Bodky) 3:45 - 5:15	
Tolstoi 4:00 - 5:30 (Isaac Rosenfeld)	Culture and Personality 4:00 - 5:30 (Donald Calhoun)		Tolstoi 4:00 - 5:30 (Isaac Rosenfeld)	Culture and Personality 4:00 - 5:30 (Donald Calhoun)	
DINNER (6:15)					
Satie Festival 7:30 - 8:00 (John Cage)		Satie Festival 7:30 - 8:00 (John Cage)		Satie Festival 7:30 - 8:00 (John Cage)	
Freudianism and the Social Sciences 8:00 - 9:30 (Donald Calhoun)	Lecture 8:00	Freudianism and the Social Sciences 8:00 - 9:30 (Donald Calhoun)	Lecture 8:00	Lecture 8:00	Concert 8:30 (Erwin Bodky)

5-18 1948년 여름학교 수업 시간표

이 1953년에 교장이 되었다. 이후 여름학교는 매년 개설되지 못했으며, 학교는 점차 축소되어 갔다. 폐교 전 BMC는 재정난으로 운영 자체가 힘들 정도가 되었다.

1950년 여름학교에는 추상표현주의 작가인 테오도로스 스타모스(Theodoros Stamos), 사진작가 아론 시스킨드(Aaron Siskind), 해리 칼라한(Harry Callahan), 작가 폴 굿맨(Paul Goodman), 안무가 캐서린 리츠가 초청되었고, 영향력 있는 미술비평가 클레멘트 그린버그(Clement Greenberg)가 세미나 강의를 했다.[19]

1951년 여름, 올슨이 강의를 위해 BMC를 다시 방문했다. 초청된 교수에는 화가 머더웰과 벤 샨(Ben Shahn), 음악가 루 해리슨과 데이비드 튜더가 있었다. 1952년 여름에는 추상표현주의 화가인 프란츠 클라인과 잭 트월코프(Jack Tworkov)가 초청되었다. 케이지와 커닝햄은 작곡가 해리슨의 초청을 받아 다시 한 번 BMC 여름학교를 방문했고, 케이지는 이곳에서 〈무대 작품 1번〉이라 불리는 최초의 '해프닝'을 제작했다.

1953년 여름학교는 무용과 도예에 치중했다. 커닝햄은 뉴욕에서 함께 작업하던 무용수들을 데리고 와서, 그해 여름 연습과 공연을 집중적으로 하며 '머스 커닝햄 무용단(Merce Cunningham Dance Company)'을 창립했다. 피터 불코스(Peter Voulkos), 워런 매켄지(Warren MacKenzie), 다니엘 로즈(Daniel Rhodes)가 도예를 가르쳤다. 1956년 여름에는 로버트 덩컨과 웨슬리 후스가 강도 높은 드라마 워크숍을 했다. 이것이 BMC의 마지막 여름학교 프로그램이었다.

그러면 여기서는 자유롭고 창의적인 사고를 공유하고 장르 간 융합을 실험했던 노력과 성공적인 성과를 보여 주는 예시를 1940년대 말과 1950년 초반에 가장 성공적으로 운영되었던 여름학교에

서의 버크민스터 풀러, 머스 커닝햄, 존 케이지의 작업을 통해 살펴
보기로 하자.

5.2. 버크민스터 풀러의 지오데식 돔

교육과 배움의 과정을 강조한 결과, BMC 구성원들은 그들이 알고
있는 것보다는 모르는 것에 더 관심을 가지게 되었다. 리처드 버크
민스터 풀러(1895~1983)도 이러한 비전통적인 접근을 수용한 교수
였다. 공학자, 발명가, 건축가, 시인, 철학가, 그리고 현대 생태학의
선구자였던 풀러의 교육은 매우 비학술적이었다. 풀러는 이론물리
학, 건축 재료, 실용공학을 포함하여 다른 많은 영역에서의 최근의
사고를 융합하는 데 탁월했다.[20] 통합적 사고를 중시했던 그의 동

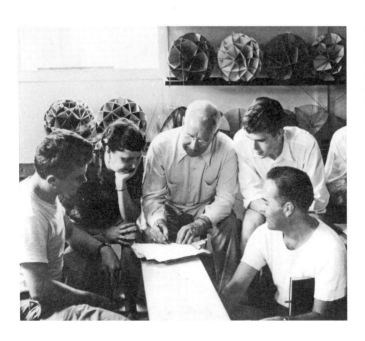

5-19 리처드 버크민스터
풀러의 건축 수업,
1949년 여름학교.
왼편부터 케네스 스넬슨,
제인 왈리, 버크민스터 풀러,
찰스 피어맨, 존 왈리.

합디자인 실험은 BMC에 중요한 영감을 주었다.

1948년과 1949년 열린 여름학교에서 혁신적인 실험을 했던 풀러는 다음과 같이 말했다. "나는 많이 배웠다. 그러나 많이 모른다. 그러나 내가 배운 것은 시행착오를 통해 배웠다는 것이다. 그리고 나는 내가 확실하게 가지고 있는 이 단순한 지혜에 확신이 있다"(1962).[21] 라이스도 학교 설립 당시에 이와 비슷한 입장에서 "자신에게 어떤 질문도 던지지 않는 사람은 다른 사람에게 질문을 하지 않는 게 좋다"면서 질문이 가지는 건설적인 의미를 환기시켰다.[22]

이처럼 경험을 통해 얻은 정보를 믿었던 풀러의 철학을 이해하기 위해서는 그의 어린 시절을 돌아보는 것이 도움이 될 것이다. 어린 시절 심한 사시였던 그는 큰 패턴과 색채만 볼 수 있었기 때문에 상상력과 몸의 직감에 의존하여 세계를 이해했다. 그는 유치원 시절에 선생님이 아이들에게 이쑤시개와 콩을 주고 집을 만들라고 했던 것을 회상하면서 "눈에 문제가 없었던 다른 아이들은 직사각형 집을 만들었다. (…) 그러나 나는 직사각형을 시각화해 본 적이 없었기 때문에 촉각만을 사용했다. 내 손가락 근육은 삼각형만이 자연스럽게 형태를 유지할 수 있다는 것을 알았다. 그래서 내 나름대로 8면체와 4면체를 조합한 구조물을 만들었다. 이 경험으로 인해 나는 열다섯 살에 '자연 자체의 구조적인 조직 체계'를 찾기 시작했던 것 같다"고 말했다.[23] 풀러는 평생의 작업을 통해 인류에게 혜택을 주기 위한 목적으로 '자연의 조직 체계'를 사용했다. 이 원칙에 따라 만든 구조물은 단호한 아름다움과 건실한 구조를 갖추고 있다.

풀러는 1920년대부터 기존의 비효율적인 건축 방식이나 실행을 거부하고 주거와 대피소의 디자인 문제에 관심을 가지기 시작했다. "주거는 생활을 위한 기계"라고 했던 르 코르뷔지에(Le Cour-busier)의 사고에 공감했으나 풀러는 더 큰 비전을 가지고 있었다.

그는 새로운 재료와 기술을 사용하고 경제적으로 효율적인 규모로 산업적 대량생산을 함으로써 노동력을 절감하는 최신 기구로 구매 가능한 주거지를 만들면 사회 전반에 걸쳐 삶을 향상시킬 수 있을 것으로 믿었다. 그러나 그가 제안한 조립식과 규격화라는 개념은 창의성을 모욕한다고 여기는 건축가들에게 환영받지 못했고, 건축 공동체 전반에 위협으로 간주되었다.[24]

BMC에 도착하기 오래전에 풀러는 자신이 '다이맥시언' 구축 이라고 통칭했던 주거, 자동차공학, 비행기 제작, 지도 제작과 같은 주요 문제에 진보적으로 대처하기 위한 발명품을 만들었다. 다이맥 시언 구축은 휴대 가능한 대량생산물과 대피소들이 "최소한의 에 너지를 사용하여 최대한의 효과"를 내는 것이었다.[25]

풀러는 1936년 펠프스-다지(Phelps-Dodge) 기업과 일하면 서 조립식 욕실을 최소한의 비용과 최소의 설비로 제작했다. 풀러 의 신조어로 알고 있는 '다이맥시언(Dymaxion)'이라는 용어는 사 실 한 광고인이 만든 것으로 역동성(dynamism), 최대(maximum), 이온(ions)이라는 단어를 조합한 것이다. 풀러는 다이맥시언 가옥 과 차, 욕실을 디자인했다. 1941년에 특허를 딴 다이맥시언 조립식 (Dymaxion Deployment Unit)은 비행기로 수송하여 빠르게 조립이 가능한 비상대피소를 만들기 위해 고안한 조립식 가옥이었다. 이 것은 2차 세계대전 중에 태평양과 페르시아만의 미군이 사용했는 데, 하나는 뉴욕 현대미술관의 조각공원 안에 설치되었다.* 전쟁이 계속되면서 풀러는 다이맥시언 조립식과 연관하여 군수산업이 전 후 경제로 전환되는 것에 어떻게 도움이 될 수 있을지에 대한 자문

*　　뉴욕 현대미술관은 〈Buckminster Fuller's Dymaxion Deployment Unit〉 전시를 1941년 10월 10일부터 1942년 4월 1일까지 개최했다.

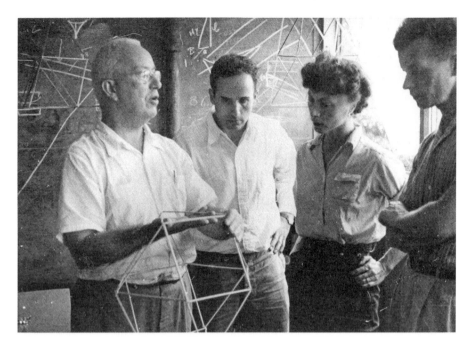

5-20 리처드 버크민스터 풀러의 건축 수업, 1948년 여름. 왼쪽부터 풀러, 윌리엄 요셉, 일레인 데 쿠닝, 루디 버크하트.

을 받았다. 저렴한 가옥을 만드는 것은 이러한 전환에 필요한 요인
으로 여겨졌다. 풀러는 다이맥시언 거주 기계(Dymaxion Dwelling
Machine)를 디자인했고, 1946년 특허를 받았다. 이것은 중앙의 높
이가 16피트(약 5m)인 돔으로 된 천장 구조로 만들어졌는데, 천장
주위에는 플렉시글라스 창문이 있었다. 그러나 전쟁이 끝난 후 경
제 변화로 이것은 생산되지 않았다.[26]

한편 1948년 봄 BMC는 바우하우스 건축가였던 허버트 바이
어(Herbert Bayer), 마르셀 브로이어, 베르트랑 골드버그(Bertrand
Goldberg)에게 그해 여름에 건축 강의를 해 줄 것을 부탁했으나, 골
드버그만 수락했다. 베를린 바우하우스 시절에 반데어로에와 알베
르스에게 사사를 받았던 골드버그는 당시 시카고에서 활동하고 있

었다. 그러나 골드버그도 강의를 할 수 없게 되자, 자기 대신 풀러를 알베르스에게 추천했다. 디자이너이자 발명가인 풀러는 건축 강의를 한 번도 한 적이 없었으나 제안을 수락했다. 이렇게 해서 풀러는 1948년 6월 처음으로 BMC에 도착했다.[27] 비록 1948년과 1949년 여름학기에만 BMC에 있었으나, 그는 알베르스와 평생의 친구가 되었다. 뿐만 아니라 케이지, 커닝햄, 데 쿠닝 부부, 루스 아사와, 케네스 스넬슨, 리처드 리폴드와도 교류하게 되었다.[28]

BMC에 도착한 풀러는 개방적이고 다학제적인 학교 분위기에서 활발하게 활동했다. 그는 자신의 연구와 학생들의 실습을 종종 결합하는 프로젝트를 시도한 교육의 선구자이자, 위엄 있으면서도 열정적이고 영감을 주는 교수로 널리 알려졌다. 풀러는 BMC에 도착한 첫날, 세 시간의 열강으로 여름학기를 시작하여 커닝햄을 비롯해 이 강의에 참석했던 많은 사람들에게 강한 인상을 주었다. 풀러는 BMC에서 이동 연구실을 갖춘 기류연구소(Airstream trailer)를 만들었다. 그는 바우하우스에 반대했으며, 무엇보다도 생각이 지속 가능한 것을 테스트하는 것으로서 실험을 장려했다.

당시 풀러는 지오데식 기하학(geodesic geometry, 거대한 원들로 만든 반구) 연구를 시작했는데, BMC에 와서 대규모의 원형 돔을 만들려는 계획을 세웠다. 지오데식 돔(geodesic dome)은 풀러의 가장 중요한 개념은 아니지만, 대체로 그의 대표적인 성과로 꼽힌다. 풀러가 주거 문제에 대한 이상향적인 해결책으로 지오데식 돔을 구상했던 것은 아니지만, 산업 기술과 자원을 효율적으로 사용함으로써 '적은 것으로 많은 것을 하여' 구조적 해결을 모색한 그의 의도를 구현한 셈이다.

1949년 여름에 지오데식 돔을 완성한 데에는 시카고 디자인학교 학생들이 중요한 역할을 했다. 풀러는 BMC에서 처음 보낸 1948

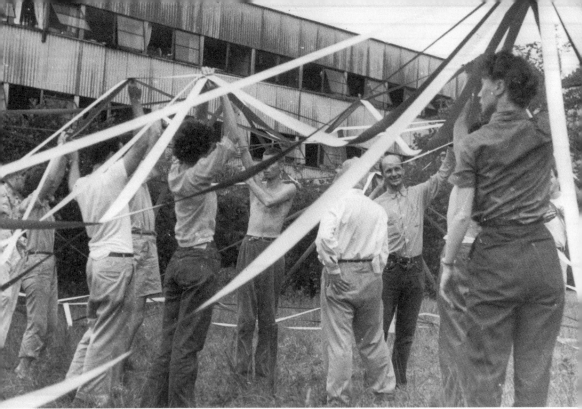

5-20	
5-21	5-22
5-23	

5-21 리처드 버크민스터 풀러의 건축 수업, 1948년 여름. 베니스 차양띠 돔.

5-22 일레인 데 쿠닝과 베니스 차양띠 돔, 1948년 여름.

5-23 누운 돔, 1948년 여름.

5-24 돔을 설치 중인 풀러, 1948년 여름.

년 여름에 지름 약 14.6미터의 반구형 돔을 만드는 데 많은 시간과 노력을 들였다. 많은 기대를 했지만, 알루미늄 베니스 차양띠로 돔(The Venetian Blind-Strip Dome)을 만드는 계획은 너무도 허무하게 실패하고 말았다. 하중을 견디지 못하고 쓰러진 모습이 마치 축 처진 스파게티 가락을 늘어놓은 것 같아 '누운 돔(supine dome)'이라는 별명으로 불리게 되었다. 이 구조물은 '실험하는 과정에서 실패를 피할 수 없으며 이는 성공을 위해 필요하다'는 교훈을 주었다. 풀러는 실망하지 않고 "실패가 끝났을 때 성공한다"고 말하며 포기하지 않았다.[*29] 그는 BMC가 실패하기에 완벽한 곳이라고 생각했다.[30]

1948년 여름의 실험은 실패로 돌아갔으나 풀러는 가을에 시카고 디자인학교에서 가르치면서 실험을 계속했다. 여름에 BMC에서 풀러의 실험에 참여했던 학생 두어 명이 그를 따라갔다. 풀러는 1949년 봄 학기에 자신의 건축 세미나 수업에 고학년 학생 40명을 모아서 자율주거 시설(Autonomous Dwelling Unit)을 개발했다. 이것은 규격화되어 조립과 이동이 가능한 구조로, 가구·가전·기계 부품을 모두 갖춘 주거 구조이다. 이동형 주거와 달리 외부 요인들로부터 주거를 보호해 주는 환경 구조도 함께 구상했는데, 풀러는 지오데식 돔으로 보호 환경을 만들고자 했다.

1949년 여름에 풀러가 BMC에 다시 와서 가르치게 된 데는 학교 내부 사정이 있었다. 그해 봄 학기를 마치고 요제프 알베르스와 테드 드레이어가 사임하자, 교수진은 학교 운영에 대한 부담을 안게 되었다. 특히 곧 이어지는 여름 학기를 맡게 된 물리학자 나타샤 골도프스키로서는 큰 부담이 아닐 수 없었다. 1949년 3월, 골도프스키는 풀러에게 편지를 보내 여름 학기 책임자로 그를 초빙하면서

* "You succeed when you stop failing." 학생이었던 앨버트 라니어에 따르면 풀러는 1948년 BMC에서의 첫 번째 시도가 실패한 후에 이 말을 했다고 한다.

함께 강의하고 싶은 사람들과 같이 오도록 했다. 설립자가 사임한 학교의 전환기에 외부인 풀러가 여름학교 책임자로 온 것은 BMC가 새롭게 시작하는 데 중요했다. 풀러는 골도프스키의 제안을 수락하고는 시카고 디자인학교에서 강의하던 화가·조각가·무용가·사진가·도예가들과 함께 BMC에 도착했다. 풀러를 따라 디자인학교 학생 13명도 함께 와서 그의 계속된 실험에 참여했다.

또한 다시 BMC로 돌아온 케네스 스넬슨도 여기에 합류했다. 스넬슨은 1948년 BMC 여름학교에서 돔을 제작하고 있던 풀러를 도왔던 적이 있다. 당시 알베르스가 입체 구조를 제작하는 데 능력이 있다고 생각한 회화 전공 학생 스넬슨에게 풀러를 돕도록 추천한 것이다. 비록 그해 여름의 실험은 실패하였으나 스넬슨이 겨울에 오리건으로 돌아가 만들었던 조각 작품들은 풀러가 다음 해 여름 돔을 구축할 수 있는 구조적 단초를 제공했다.[31] 스넬슨은 나무와 나일론으로 만든 분절된 압축 구조를 보여 주는 자신의 작품 〈Early X-Piece(1948~1949)〉의 사진을 풀러에게 보낸 데 이어,

5-25 장력통합 모델 작업 중인 케네스 스넬슨, 1948년 여름.
스넬슨은 오리건 대학 교수의 추천을 받아 1948년 BMC에 왔다. 알베르스와 디자인, 풀러와 건축을 공부했다. 1949년 여름 풀러와 공부하기 위해 BMC에 다시 왔다. 그 사이 겨울에 했던 실험을 통해 장력과 압축이 선적 구조에 분산된 작은 조각을 만들었다. 이 구조는 그의 조각 작업의 기초가 되었다. 그는 또한 사진가이자 컴퓨터 예술가이다.

5-26 케네스 스넬슨 작품, 〈장력구조 단계〉, 1948년 겨울.
왼쪽: I. 철사, 점토, 높이 55cm. 오른쪽: II. 철사, 점토, 높이 45cm.

1949년 여름에는 BMC에 작품을 직접 가지고 왔다. 1949년 여름 BMC로 돌아왔을 때 풀러는 이 조각이 지닌 구조적 가능성을 곧바로 알아보고 해결책을 찾고자 했다.

시카고에서 온 학생들과 함께 1948년 가을과 겨울 시카고 디자인학교에서 진행했던 지오데식 돔 구조물도 도착했다. 이 돔은 알루미늄 튜브 삼각형들로 만들어지고 조립식 장난감 이음 장치 같은 것으로 연결되어 접히는 구조라 운송이 쉬웠다. 튜브 안에는 케이블이 연결되어 있어 케이블을 꽉 조이면 접힌 구조물이 자체적으로 설 수 있었다. 풀러는 이 구조물의 다음 단계를 위해서 절연재인 플라스틱으로 덮어 구조물을 가지고 왔다. 풀러의 실험에 참가한 학생들은 섬유유리 캐스팅을 사용하여 두 번째 지오데식 건설 방식을 시도

했으나, 그해 여름이 끝날 때까지 완성하지는 못했다.[5-28 참조] 풀러와 학생들은 풀러가 한 학기 더 강의하게 된 시카고 디자인학교로 돌아갔다. 이때 풀러의 열정과 예지력, 그리고 열강에 감동한 스넬슨을 포함한 BMC 학생들 다수가 그를 따라 시카고로 떠났다.[32]

풀러는 '장력통합(tensegrity)'이라는 용어를 만들어 '불연속적 압축이 있는 장력의 통합(tensional integrity)' 원리를 설명했다.[33] 이것은 풀러가 지난 몇 년간 고심했던 개념이었다. 풀러는 모든 물리적 구조가 작동하는 방식을 설명할 수 있는 수학적 시스템을 발견하기를 원했다. 그는 결국 옥텟 트러스(Octet Truss) 원리를 발견했다. 이것은 4면체(tetrahedrons)와 8면체(octohedrons)를 번갈아 가며 만드는 벡터평형(Vector Equilibrium) 복합체이다. 풀러는 다극 장력통합(multipolar tensegrity) 구조의 원리에 기초하여 "다른 것의

5-27 버크민스터 풀러와 학생들이 설계한 돔을 위해 삼각형 주형을 뜨는 학생들. 1949년 여름.

기능을 반복하는 트러스가 하나도 없이 모든 방향으로 하중을 균등하게 배분하여"[34] 하중을 견디면서도 접을 수 있는 구조를 설계하는 데 마침내 성공했다. 이 구조가 바로 지오데식 돔이다.

1948년과 1949년 BMC 여름학교에서 풀러가 학생들의 도움을 받아 만든 지오데식 돔은 그가 평생 추구했던 인도주의적 디자인 프로젝트의 출발점이 되었다. 이것은 모든 인류에게 혜택을 주기 위한 것이었다.[35] 풀러에게 디자인은 생산물이 아니라 사회적 과정이었다. 그는 실험을 '통합 디자인'이라고 생각했다. 통합 디자인의 보편적인 적용, 즉 대피소, 사회기반시설, 통신, 교통, 네트워크 체계 등을 포괄하는 인간의 환경을 연구하고 디자인함으로써 지구상의 자원을 효율적으로 배분할 수 있다고 생각한 것이다.

지오데식 돔은 1950년대와 1960년대에 전 세계적으로 알려지게 되었다. 비록 지구의 모든 사람들에게 좋은 품질의 주택을 제공하려는 목표를 이루지는 못했으나, 그의 공학 원리는 지구상의 주택 문제를 다루는 데 있어 가장 발전된 사고에 필요한 것이었다. 풀러에게 BMC는 예술·과학·교육에 대한 그의 생각을 이상적으로 키워 갈 수 있었던 기반이었다. 이 세 가지는 모두 미래 연구의 유형으로서 결코 분리될 수 없는 단위였다.

풀러는 "인간이 '물질'을 가지고 구조를 만들지 않는다는 것을 분명하게 알았다. 인간은 작은 구조를 가지고 큰 구조를 만든다. 즉 볼 수 없는 모듈 조합을 가지고 모듈 조합을 가시화한다"고 설명했다.[36] 그는 예술가야말로 자연에 내재된 유형을 인지하고 이 유형으로부터 통합적 디자인을 적용하는 추론력을 가지고 있기 때문에, 인간이 가진 문제의 해결책을 개념화할 수 있는 유일한 사람이라고 믿었다. 풀러가 직감과 경험으로 얻은 정보에 대한 믿음을 가졌다는 것은 그의 디자인 과학 혁명에 과학자와 디자이너뿐 아니라

<table>
<tr><td>1</td><td>3</td></tr>
<tr><td>2</td><td>4</td></tr>
</table>

5-28 버크민스터 풀러 건축 수업, 1949년 여름. 1. 연속된 내부 케이블이 들어 있는 관으로 만들어진 31개의 큰 원 구조에 이중 열차단 투명막을 갖춘 돔. 1948~1949년 시카고 디자인학교에서 설계되고 만들어졌고, 플라스틱 막은 BMC에서 실험했다. 2. 가벼움 증명. 3. 플라스틱 보호막 증명. 4. 강도 시험을 위해 지오데식 돔에 매달려 있는 풀러와 학생들.

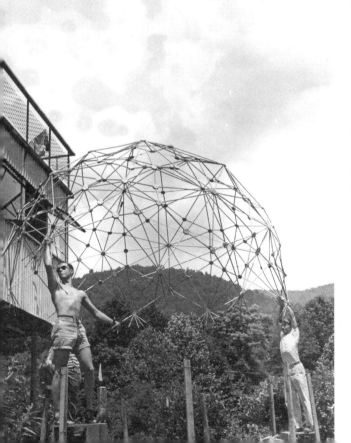

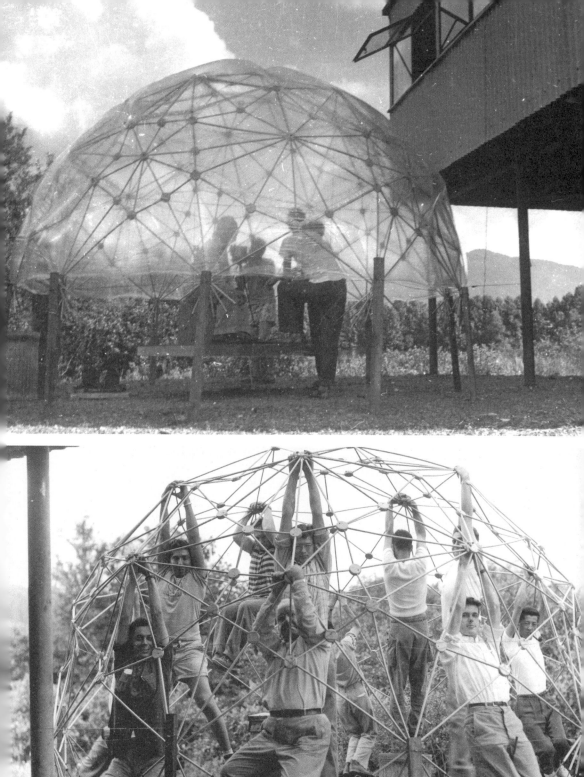

예술가가 필요하다는 것을 의미한다. 예술가는 패턴의 일부를 인지하고, 이것을 입체적 유형과 보편적 적용으로 바꾸는 방법을 생각해 낼 수 있다. 풀러는 엄격한 교육이 과학자를 제도화된 방법론과 전문화에 가두는 반면, 예술가는 전문화에 저항하고 독립적·직감적·통합적으로 사고할 능력을 갖고 있다고 생각했다. 그는 후원자나 외부의 요구에 의존하는 과학자·건축가·기술자와 같은 "노예 전문직 종사자들(slave professions)"과 예술가들을 구별했다. 특정한 의뢰나 도전이 올 때까지 기다리기보다는 종종 예측하는 방식으로 일하는 예술가에 대한 그의 믿음은 다음의 말에서 분명하게 드러난다.

예술가들은 인간 사회에 지금 매우 중요하다. 그들의 내재된 능력이 손상되지 않게 함으로써 예술가들은 어린 시절의 진실성을 생생하게 유지하여 예술과 과학을 연결해 준다. 예술가가 지닌 가장 위대한 능력은 개념적으로 형상화하는 상상력이다. 우리는 이처럼 개념적인 능력이 얼마나 중요한지를 불현듯 깨닫는다.[37]

풀러에게 개념적으로 사고한다는 것은 뇌가 아니라 마음(mind)을 사용하는 것을 의미했다. 그는 이것이야말로 인간의 고유 영역이라고 설명했다.

많은 생물은 뇌를 가지고 있다. (그러나) 인간만이 마음을 가지고 있다. 앵무새는 대수학을 할 수 없다. 마음만이 추상할 수 있다. 뇌는 특정한 경우의 경험적 데이터를 보존하고 검색하는 물리적 장치이다. (그러나) 마음만이 모든 특정한 경우의 경험에 적용되는 일반화된 과학적 원리를 발견하고 사용할 수 있다.[38]

풀러는 마음만이 과학을 하고 예술을 창작할 수 있다고 믿었다. 따라서 그가 할 수 있는 최고의 찬사는 '과학자-예술가'였다. 마셜 매클루언(Marshall McLuhan)은 풀러를 예술가로 보았고, '20세기의 레오나르도 다 빈치'라고 불렀다.[39] 풀러 자신은 예술가들이 우리 지각의 범위를 넓혀 주고 상상력을 풍부하게 하기에 사회에 반드시 필요하다고 생각했다. 실패를 포용하는 실험에 대한 태도와 디자인을 인류의 혜택을 위해 폭넓게 활용하고자 했던 과학자-예술가로서의 풀러는 우리들 지각의 지평을 열어 주었다.

5.3. 창의적 협업

알베르스는 1948년 여름학교에 존 케이지와 머스 커닝햄을 초청했다. 『블랙마운틴 칼리지 회보』에는 그들의 방문을 대대적으로 환영하는 글이 실려 있다. 그해 여름 BMC에 도착한 풀러는 첫날 세 시간 동안 열강을 했고, 무용가 커닝햄도 그 강의에 참석하여 풀러의 열린 시각에 영감을 받았다. 커닝햄은 풀러가 자신의 생각을 명확하게 설명하고 제시하는 '강의 공연' 방식에 강한 인상을 받았다. 그해 여름 케이지와 커닝햄은 풀러와 가까워졌으며, 음악·무용·퍼포먼스·무대 작업·건축 영역에서 협업했다. 풀러는 음악·무용·연극·체육이 인간의 "직감적인 역동적 감각"을 고양시키는 점을 존중했다. 그들은 정(靜)과 동(動), 침묵과 소리의 경계를 탐구하면서 예술·과학·교육 안에서 창의력의 새로운 역동성을 추구하며 시간과 공간을 배열하는 혁신적인 모델을 개발했다.

풀러는 1948년 여름 지오데식 돔을 세우는 데는 실패했지만, 8월 14일에 공연했던 〈메두사의 책략(Le Piège de Méduse, Ruse of

Medusa)〉에서 주역인 메두사 남작 역을 맡아 성공적인 연기를 펼
쳤다. 〈메두사의 책략〉은 프랑스 작곡가 에릭 사티(Erik Satie)가 텍
스트와 피아노곡 반주 작곡을 함께 한 연극이다. 케이지는 이 작업
사본을 가지고 BMC에 도착했고, 이것은 그해 여름 내내 작업했던
사티 시리즈 중 하나였다.[40] 이것은 사티 음악 축제(Satie festival)의
정점을 이루었다. 케이지는 당시 사티 음악에 대해 잘 알고 있지 못
해 이것을 "아마추어 축제"라고 불렀다. M.C. 리처즈가 프랑스어 원
전을 영어로 번역했고, 아서 펜이 극을 기획했다.

　　자의식이 강했던 풀러는 사실 메두사 남작 역할을 선뜻 받아들
이지 않았다. 펜은 어색해하는 풀러를 연극에 참여시키기 위해 식
당을 같이 신나게 뛰어다녀 부끄러움을 없앰으로써 메두사 남작 역
할을 받아들이게 했다. 펜은 연극을 준비한 과정을 다음과 같이 회
상했다.

　　나는 버키(Bucky, 풀러)를 다루는 방법을 알았다. 우리는 엄청
　　난 수줍음을 극복했다. 그가 연극에서 주도적 역할을 해야 하

기에 수줍음은 큰 문제였다. 우리는 무대 벽을 허물고 신나게 뛰면서 관중들에게로 내려왔다. (…) 우리는 뛰어다니며 소리를 지르고 웃으면서 리허설을 했다. 머스는 즉흥적으로 춤을 추었고, 존은 피아노를 즉흥적으로 연주했다. 매우 활기가 넘치는 시간을 가진 후 천천히 연극 작업에 들어갔다.[41]

풀러는 훗날 그해 여름에 기획했던 펜의 훌륭한 역량에 찬사를 보냈다. 이 연극에 커닝햄과 일레인 데 쿠닝도 참여했다. 커닝햄은 안무를 지도하면서 기계로 만든 원숭이 역을 맡았는데, 원숭이 꼬리는 리폴드가 디자인했다. 일레인은 메두사 남작의 딸 역을 맡았다. 빌렘은 열여섯 살 때 네덜란드의 실내장식 가게에서 배웠던 기법을 활용하여 둔탁하고 큰 책상 하나와 특색 없는 기둥 두 개를 분홍색과 회색의 대리석으로 완전히 바꿔 놓았다. 무대 장치는 풀러와 그의 제자들인 앨버트 라니어, 브루스 존스(Bruce Johns), 포레스트 라이트(Forrest Wright), 루스 아사와, 레이 존슨, 레이먼드 스필렌저(Raymond Spillenger)가 디자인했다. 연극 프로그램은 놀랍게도 분홍색 종이에 인쇄되었다.

BMC에서 커닝햄은 무용 기법 강의를 했다. 당시 그는 특정 감정을 위한 메타포로 동세(movement)가 사용되는 마사 그레이엄의 안무에서 강조된 심리적인 표현으로부터 벗어나고자 했다. 커닝햄은 동세 그 자체에 관심이 있었다. 그리고 주제(theme)가 아닌 '시간'을 무용 구조의 기반으로서 모색했다. 커닝햄이 1948년 4월 BMC를 방문한 이후의 기록을 보면 그는 "동작보다는 시간 안에서의 동세"에 관심이 있었다. 안무가와 작곡가로서 커닝햄과 케이지는 서로 협업하면서도 개별적으로 작업했다. 그들은 한계를 깨달은 상태에서 창작의 자유를 동등하게 허용하는 율동적인 구조에 동의

5-30 에릭 사티의 〈메두사의 책략〉 공연 프로그램, 1948년 8월 14일.
참여자: 버크민스터 풀러, 아이작 로젠펠트, 윌리엄 슈라우거, 일레인 드 쿠닝, 머스 커닝햄,
앨빈 찰스 휴. 기획: 헬렌 리빙스턴, 아서 펜, 안무: 머스 커닝햄, 음악: 존 케이지.

5-31 엘런 콘필드의 〈Minutiae〉 TV 공연, 1976년.
무대 장치 및 의상: 로버트 라우션버그의 〈Minutiae〉(1954), 안무: 머스 커닝햄, 음악: 존 케이지.

5-32 머스 커닝햄, 체인질링(Changeling), 1958년.

했고, 제스처와 음조를 관습적으로 맞추는 것을 피했다.[42]

커닝햄과 케이지, 풀러는 매일 아침식사를 같이하면서 모든 관습에서 벗어난 학교("finishing school") 운영을 상상하며, 그 학교는 도시에서 도시로 이동해 가는 캐러밴(caravan)이 될 것이라고 생각했다. 케이지는 특히 풀러와 가까웠다. 몇 년 후 풀러가 우주를 구조적으로 이해하는 것을 알고는 비결정성에 대한 자신의 믿음과 상충되는 것처럼 생각되어 두 입장 간의 타협점을 찾고자 고심하기도 했다. 그러나 1963년 출간된 풀러의 저서『교육 자동화(*Education Automation*)』에서 사물이 고정되었다는 생각은 더 이상 필요한 개념이 아니라고 기술한 것을 보고 안도감을 느꼈다.[43]

1952년 여름, 케이지는 당시 BMC 학생이었던 라우션버그의 작업에 큰 관심을 가졌다. 라우션버그는 오늘날 걸작으로 알려진 〈백색 회화(all-white paintings)〉 연작 작업과 함께, 거의 전체가 검은색인 연작을 제작하고 있었다. 케이지는 그해 여름에 현대 음악의 가장 유명한 작업 중 하나라 할 수 있는 〈4′ 33″ (4분 33초)〉를 작곡했다. 이 작업에서 피아노 연주가는 피아노 앞에 앉아 아무것도 연주하지 않는다. 케이지는 라우션버그의 〈백색 회화〉에서 영감을 받아 자신의 침묵곡을 만들게 되었다고 밝혔다. 한편 그는 이러한 작업이 농담으로 받아들여질까 염려하기도 했다.[44]

1953년 여름 커닝햄은 뉴욕에서 자신의 무용수들을 데리고 BMC로 돌아왔다. 머스 커닝햄 무용단이 공식 창단한 것은 바로 이때였다. 커닝햄은 일상생활에서 가져온 요소들을 예술로 옮기고자 했고, 우연에 기초하여 춤의 다양한 형태를 결정했다. 케이지와 라우션버그는 이러한 점에 공감했다. 라우션버그는 1954년부터 1964년까지 커닝햄 무용단에 필요한 무대 세트와 의상 대부분을 디자인했다. 그의 〈Minutiae〉(1954)는 우연히 발견한 다양한 사물들로 회

화와 조각을 융합한 '컴바인(combine)' 회화를 보여 준다. 〈여름 공간(Summerspace)〉(1958) 공연에서는 밝은 바탕에 작은 색점으로 무대 세트와 의상을 맞추어 무용수들이 배경 안으로 사라지는 듯 보이기도 했다.[45]

5.4. 존 케이지의 〈무대 작품 1번〉

유럽 모더니스트 예술가들이 BMC에 자리를 잡은 것은 바우하우스 교육과 추상 예술, 현대 건축, 장르를 넘나드는 무대 작업의 기반을 만들고 발전시키는 데 도움을 주었던 알베르스 부부, 샤빈스키, 그로피우스와 같은 망명 작가들 때문만은 아니었다. 미래파, 다다이즘, 초현실주의와 같은 혁신적인 사고에 관심을 가졌던 미국의 젊은 예술가들 역시 2차 세계대전 이전 유럽에서 예술이 어떤 방향으로 전개되었는지 알리는 데 기여했다. 로버트 머더웰 외에도 이러한 점에서 매우 중요한 역할을 한 인물이 작곡가 존 케이지이다.

케이지는 BMC에 오기 훨씬 전에 BMC에 대해 생각하고 있었다. 그는 1930년대 후반에 BMC에서 공부할 생각으로 학교에 연락을 한 적이 있었다. 그리고 실행에 옮기지는 못했으나 1942년 BMC에 실험음악센터를 만들 생각을 하기도 했다. 1948년 봄, 케이지와 커닝햄은 그 지역을 여행하면서 공연이 가능한 장소에서 피아노를 연주하고 춤을 추었다. 그들이 BMC에 연락했을 때 학교는 공연 보수를 지불할 여유가 없음을 명확히 한 후, 그들의 공연에 동의했다. 이렇게 해서 케이지는 무용가 커닝햄을 보조하는 역할로 1948년 BMC에 도착했다. 그해 여름 케이지와 커닝햄이 가르쳤던 여름학교는 성공적이어서 알베르스는 커닝햄에게 감사의 편지를 썼다.

케이지는 BMC에서 활동할 때 자신의 새로운 면을 강조했다. 1948년 여름에는 사티 축제를 준비했고, 베토벤의 전통에 반대하는 '사티에 대한 변호(Defense of Satie)'라는 강연을 마련했다. 이는 독일 망명자들이 지배하고 있는 음악 훈련에 대한 명백한 반항이었다. 그는 혼란과 분절이 특징적인 에릭 사티의 작품에서 보이는 프랑스의 음악 미학적 모델에 관심을 가졌다. 그러나 이는 독일에서 망명 온 BMC 인사들의 반감을 불러일으켰다. 그들은 12음조의 쇤베르크와 바우하우스 무대의 질서정연한 건축 체계에 심취해 있었기 때문이다.

이러한 관심의 차이에도 불구하고 케이지의 다양한 관심에 기초한 혁신적인 활동이 BMC에 소개된 것은 집중(attention)·질서·관찰을 중시하는 실험 모델로부터 분산(dispersal)·우연·파편에 주목하는 실험 모델로 전환하는 데 크게 기여했다. 케이지는 선불교·다다·초현실주의에 점점 더 관심을 기울였는데, 특히 사티와 마르셀 뒤샹(Marcel Duchamp), 앙토냉 아르토(Antonin Artaud)의 글과 작업에 매료되었다. 케이지는 이들 말고도 미래주의 작가인 루이지 루솔로(Luigi Russolo), 모호이너지, 오스카 피싱거(Oskar Fischinger)의 혁신적인 예술 실험을 높이 평가했다. 그들의 작업과 생각을 잘 알고 있었던 케이지는 BMC의 실행적인 수업에서 이것을 어떻게 전달할지를 알았다. 그는 이러한 인물들이 이전에 모색했던 생각과 행동을 통합하여, 우연의 과정과 비결정적인 산물의 영역으로서 실험을 이해했다. 그는 "20세기의 어떤 실험적인 음악가도 화가에 의존해야 했다"면서 음악의 시각화를 중요하게 생각했다.[46]

또한 BMC에 있는 동안 케이지는 자연의 힘과 인간의 의도와의 관계를 시험하는 기법을 고안했다. 이 기법은 자연의 힘을 더 우위에 두었다.[47] 우연의 과정을 수용하는 케이지의 작업 방식은 '우

5-33 머스 커닝햄과 존 케이지, 1953년 여름, BMC를 떠나 뉴욕으로 돌아가기 전 줄리앙 여사 집에서.

연작동(Chance Operations)'으로 요약된다. 그는 동전 세 개를 여섯 번 던지고는 그 결과로 역점의 육각(hexagrams of the I Ching)을 선택했다. 이 육각은 음악을 작곡하는 데 필요한 모든 결정을 하는데 사용되었다. 그가 1952년에 작곡한 〈상상의 풍경 5번(Imaginary Landscape no.5)〉은 우연작동을 사용하여 43개의 재즈 음악 레코드에서 가져온 파편 음악을 콜라주하여 만든 것이다.

1952년 여름에 작곡가 루 해리슨의 초청을 받아 다시 BMC를 방문한 케이지와 커닝햄은 실험적인 무대와 공연 이벤트를 끊임없이 모색했다. 케이지는 미술사학자들이 대체로 최초의 해프닝이라고 여기는 상황, 또는 1950년대 후반에 전개된 일종의 예술 사건

(art event)을 만들었다. 이것은 〈무제의 사건(Untitled Event)〉으로도 불리는 〈무대 작품 1번(Theater Piece No. 1)〉이라는 작업이었다. BMC 식당에서 공연된 이 작품은 서사 없이 연출된 시간 안에서 서로 인과관계 없이 발생하는 수많은 개인의 퍼포먼스로 이루어졌다. 이것은 음악·춤·빛·디자인·텍스트의 요소가 독립적으로 고안되었으면서도 공존하도록 의도되었다. 어느 누구도 어떤 순간에 이 조합이 어떤 효과를 가져올지 알 수 없는 평범하지 않은 작업으로, 20세기 무대와 예술의 역사에서 선구적인 예라 할 수 있다.

〈무대 작품 1번〉은 예정되지 않은 동시성의 행동으로 이루어진 최초의 해프닝 또는 퍼포먼스로 칭송된다. 케이지는 암묵적으로 이러한 해석을 지지하고 BMC 분위기와 조건들이 이 작품의 주된 근거가 되었다고 인터뷰에서 밝혔다. 케이지를 선두로 피아니스트 튜더, 화가 라우션버그, 시인 올슨과 M. C. 리처즈, 안무가 커닝햄이 이러한 경향에 참여했다. 학생 캐롤 윌리엄스(Carroll Williams)가 16년 후에 말했듯이 이 작업은 "경험을 위해 모이는 것"으로 혼종석이고 인과관계가 없는 다른 행위들의 연속이었다.

케이지는 M. C. 리처즈가 번역한 아르토의 『무대와 그 겹침 (The Theater and Its Double)』이 〈무대 작품 1번〉의 주요 촉매제였다고 인정했다.

> 우리는 아르토로부터 무대가 텍스트 없이 만들어질 수 있다는 생각을 하게 되었다. 만일 텍스트가 있다면, 텍스트가 다른 행동을 결정해서는 안 된다는 생각을, 그리고 소리·행동 등을 서로 묶기보다는 자유로울 수 있고, 이에 관객이 어떤 특정 방향에 중점을 두지 않게 된다는 생각을.[48]

〈무대 작품 1번〉은 '혼합 매체 이벤트(mixed media event)'라 불리는 저녁 행사, 해프닝의 전신이었다. 현재 예술과 퍼포먼스 역사에서 BMC의 이벤트는 '재현(representation)과 작품'보다는 '제시(presentation)와 과정'의 미학을 선호하는 혼성적이고 초월적인 예술 장르로서 주목받고 있다. 즉, 상징적인 참조의 기호학적 관계보다는 현상학적인 지금 여기에서 '있는 그대로'를 강조하는 것이며, 배우와 관객 간의 새로운 관계를 제시하는 것이다. 그러나 〈무대 작품 1번〉에는 다른 측면이 있었다. 다름 아닌 가르침과 배움의 협업 시나리오로서의 선구적 기능이었다.

케이지는 서로 영감을 주는 만남과 지속적인 생각의 교류가 자신의 멀티미디어 작업을 실현하는 데 본질적이었다고 강조했다. 그의 작품에서는 음악·시·회화·영화·무용이 시간의 우연작동에 의해 결정되는 퍼포먼스 구조 안에서 동일한 비중을 갖는다. 케이지는 〈무대 작품 1번〉 창작에 대해서 다음과 같이 적었다.

이것은 튜더와 대화하면서 전개된 생각이었다. 그리고 실제로 행해졌다. 그것이 실행된 날의 아침 또는 이른 오후에. 우리의 생각은 당시에는 섬광처럼 스쳐 지나가서 (⋯) 그 생각이 내리친 후 곧바로 실행에 옮겼다. (⋯) 나는 종이 한 장을 꺼내서 빨리 우연작동을 통해 전체 이벤트의 윤곽을 잡았다. 그리고 단순하게 공동체의 출처를 그렸다.[49]

커닝햄은 30년 후에 이 획기적인 사건에 대해 다음과 같이 적었다.

케이지는 초유의 무대 이벤트를 구성했다. 튜더는 피아노를 연주

했고, 리처드와 올슨은 시를 낭독했다. 로버트 라우션버그의 백색 회화들은 천장에 붙어 있었다. 라우션버그는 레코드를 틀었고, 케이지는 말했고, 나는 춤을 추었다. (…) 관객들은 공연하는 공간 가운데 서로 마주보고 앉아 있었다. 의자들이 대각선으로 놓여 있어 관객들은 일어나고 있는 모든 일을 직접 볼 수 없었다. 개 한 마리가 내가 춤추는 주변을 돌아다니며 나를 쫓아다녔다. 모든 것이 그냥 그 자체일 뿐. 관객들 각자가 선택한 것을 다루는 이벤트의 복잡함 이상의 것은 의도되지 않았다.[50]

샤빈스키가 BMC의 지적인 개방성 덕분에 대담하게 무대 실험을 할 수 있었다고 말한 것과 마찬가지로, 케이지 역시 BMC에서 경험한 분위기와 사람들이 이러한 작품을 만들 수 있는 환경을 조성했다고 밝혔다.

해프닝 작업은 여러 사람들이 있던 BMC 환경을 통해 만들어졌다. 머스가 있었고, 튜더가 있었고, 관객이 있었다. (…) 많은 사람들이 있었고, 많은 가능성이 있었으며, 우리는 빨리 그것을 할 수 있었다. 사실 나는 아침에 생각했고, 그날 오후에 실행했다. 나는 모든 것의 윤곽을 만들 수 있었다.[51]

1952년 8월의 퍼포먼스를 목격한 사람의 회고록은 다음과 같은 흥미로운 사실을 전해 준다.

오늘 밤 8시 30분에 존 케이지는 사다리를 올라가고 10시 30분까지 음악과 선불교의 관계에 대하여 말했다. 그러는 동안 영화가 상영되고, 개들은 무대를 가로지르며 짖으면서 뛰어다녔다. 열두

명이 예행연습 없이 춤을 추었다. 변조 피아노(prepared piano)가 연주되었다. 휘파람을 불었고, 아기들은 소리를 지르고, 에디트 피아프(Edith Piaf) 레코드는 세기말 기계 위에서 2배 빨리 돌아가고 있었다.[52]

이날의 퍼포먼스를 목격한 사람들이 남긴 기록을 보면 케이지가 무엇에 관심을 두었는지 알 수 있다. 청중들은 이 작업을 구성하는 데 적극적으로 참여해야 했다.

우리가 생각해야 하는 구조는 청중 개개인의 구조이다. 다시 말해서, 그의 의식은 다른 청중과는 구별되는 경험을 구성한다. 그래서 무대 상황을 적게 구성할수록 더 구성되지 않은 일상생활과 유사하고, 각각의 청중들이 구성하는 능력에 더 큰 자극을 줄 것이다.[53]

케이지는 〈무대 작품 1번〉의 직접적인 결과로 〈물 음악(Water Music)〉(1952)이라는 제목의 작품을 썼다. 이 작품에서 음악 연주의 시각적 측면이 전면에 대두되기 시작했다. 물을 컵에 붓는 것 같은 행동은 청각적인 영향만큼이나 시각적인 영향을 위해 작곡되었다. 그는 또한 자신이 〈하이쿠(Haiku)〉라고 부른 연작을 작곡했다. 이 작업에서는 악보의 시각적 측면이 중요했다. 각각의 하이쿠에는 악보 하단에 음악이 한 줄 있었다. 이 작품 중 하나는 해리슨이 조직한 음악 인쇄 프로젝트의 후원으로 1952년 BMC에서 인쇄되었다.
BMC를 떠난 지 몇 년 후인 1950년대 중반에 뉴욕의 뉴스쿨(New School for Social Research, 신사회연구소)에서 강의할 때도 케이지는 장르의 제약을 받지 않았다. 그는 작가가 창작 과정을 통해 역사와 적극적인 관계를 맺는다고 다음과 같이 강조했다.

(그리고) BMC와 작가들의 클럽 등에서 우리가 알게 된 것은 사람들이 사람들에게 영향을 주지 않는다는 것이다. (오히려) 자신이 하는 일로 자신에게 영향을 준다. (…) 만일 내가 움직이지 않고 앉아서 음악을 작곡하지 않았다면, 나는 음악에, 또는 음악의 과거나 음악의 미래에 관심이 없었을 것이다. 그러나 내가 음악을 작곡하고 내 음악이 변화한다는 사실이 과거와 미래에 대한 나의 태도를 변화시킨다. 영향을 주는 것은 나 자신이다.[54]

장르에 얽매이지 않았던 BMC에서 케이지의 활동은 이후 1960년대 액션 예술(Action art)과 음악 연주 전개에 핵심적인 추진력을 제공했다.

5.5. 여름학교에 초빙된 화가들

음악과 미술 분야를 탐구할 수 있는 기회를 다양하게 제공했던 여름학교에서는 실험가·무용가·작곡가 외에도 화가·조각가·이론가 등 당시 새로운 창작 가능성을 모색하며 활발하게 활동하던 인물들이 초대되었다. 이들은 BMC의 자유로운 환경에서 서로 생각을 교환하면서 지적·문화적으로 풍요로운 공동체를 만들었다. 여기서는 이후 뉴욕 화파를 선도했던 로버트 머더웰, 제이컵 로런스, 빌렘 데 쿠닝을 간략하게 소개한다.

5.5.1. 로버트 머더웰

머더웰(1915~1991)은 은행가인 아버지를 만족시키기 위해 스탠퍼

드 대학에서 철학을 공부했는데, 이때
의 교육 경험은 이후 그가 지속적으로
창의적인 사고를 해 나가는 원천이 되
었다. 그는 또한 샤를 보들레르(Charles
Baudelaire), 아르튀르 랭보(Arthur
Rimbaud), 스테판 말라르메(Stephane
Mallarme), 제임스 조이스(James Joyce)
의 문학 작품을 잘 알고 있었다. 무엇
보다도 2차 세계대전 기간에 뉴욕으로
망명한 초현실주의자들을 만났던 것
은 그가 화가로 출발하는 데 매우 중
요했다. 그는 뉴욕 화파의 대표 주자가
되어 1944년에 금세기 예술관에서 첫
개인전을 했고, 1945년에는 쿠츠 갤러

5-34 로버트 머더웰, 1945년 BMC 강의.

리(Kootz Gallery)에서 전시하기 시작했다.

뉴욕 미술계에서 활발하게 활동하던 머더웰은 알베르스의 초
청을 받아 1945년 여름 BMC에서 가르쳤다. 머더웰은 이때 BMC에
서 경험했던 자신의 단상을 『디자인(design)』잡지에 기고했다. 그
는 "예술가는 사회에 대항하는 인간을 대변한다"면서 인간에 대한
강조를 분명히 했다.[55] 1940년대 그의 작품에서 주로 보이는 '인물
(Personage)'에서 인간의 경험을 공유하고자 했던 그의 인본주의적
측면을 볼 수 있다. 그러나 1945년 이후에는 인물의 형상이 약해지
고 점차 추상적인 방향으로 전개되었다.

예술 활동과 함께 많은 저술도 했던 머더웰은 야심찬 편집자이
기도 했다. 그의 출판은 문학과 예술에 직접적인 영향을 미쳤다. 첫
번째 저서는 『현대미술 기록(Documents of Modern Art)』연작으로

머더웰이 많은 부분을 편집하고 주관했다. 여기에는 아폴리네르, 몬드리안, 모호이너지, 칸딘스키 등 주요 유럽 현대 작가들의 글이 처음으로 영어로 소개되었다.[56] 아마도 이 연작 중에서 가장 영향력이 있었던 것은 머더웰이 서문을 쓰고 편집하여 1951년에 출간한 『다다 화가와 시인: 선집(*The Dada Painters and Poets: An Anthology*)』일 것이다. 이 책에는 유럽 다다 작가들의 글과 선언문이 영문으로 처음 소개되었다. 한편 머더웰은 유럽 미술을 소개하는 『현대미술 기록』 연작을 보완하면서, 20세기의 예술가·학자·저술가를 위해 열린 장을 마련하고자 『동시대 예술의 문제(*The Problems of Contemporary Art*)』 연작 출간을 주관하기도 했다.[57] 여기서 그는 초현실주의 작가들을 소개하고 회화를 벗어난 보다 넓은 범위의 예술을 다루었다.

중요한 다른 저술로는 1951년에 출간된 『미국의 현대 예술가: 첫 연작(*Modern Artists in America: First Series*)』이 있다. 이 책은 화가 애드 라인하르트(Ad Reinhardt)와 공동으로 편집했는데, 아론 시스킨드의 사진을 함께 수록했다. 이 책에는 '스튜디오 35에서 진행된 작가들의 공론(Artist's Sessions at Studio 35)'에서 토론된 내용도 실렸다. 또한 빌렘 데 쿠닝과 리처드 리폴드에 대한 글과 추상표현주의가 형성된 중요한 시기였던 1949~1950년 뉴욕 갤러리에서의 주요 전시 목록도 게재되었다.

활발한 저술과 출간 작업을 했던 머더웰은 1951년에 다시 BMC 여름학교에 초빙되어 회화와 현대미술에 관한 강의를 했다. 그는 "다른 어떤 곳보다 BMC는 미국의 아방가르드 대학이었다. (…) 아방가르드에 전념한 이래, (내가) 그곳에 가는 것보다 더 자연스러운 일은 없었으리라"(1971)고 회고했다. 그해 BMC에서 그가 가르쳤던 학생 중에는 라우션버그와 사이 트웜블리(Edwin Parker

"Cy" Twombly Jr.)가 있었다. 당시 올슨과 프란츠 클라인의 수업을 들었던 필딩 도슨(Fielding Dawson)은 훗날 그때의 광경을 이렇게 회고했다. "라우션버그와 트웜블리는 연구동 아래 자갈이 깔린 안뜰에서 거의 대부분 타르로 뒤덮인 커다란 캔버스 하나를 내려다보고 있었다. 그들은 손에 가득 들고 있는 자갈을 캔버스에 던졌다. 그들 가운데 있던 머더웰이 손짓을 했다. 자갈을 더 던지라고 하자, 그들이 자갈을 더 던졌다." 타르로 덮인 캔버스 위에 자갈을 던지는 것은 다다 작가들이 시도했던 우연의 과정을 연상시킨다.

머더웰은 지속적인 출판을 통해 유럽의 현대 미술을 미국에 소개함으로써, 현대 미술 이론이나 작업이 이해되지 못했던 시기에 현대 작가들을 적극 소개하고 중요성을 인식시키는 데 기여했다. 또한 작가로서는 2차 세계대전 이후 새롭게 대두된 추상미술의 가능성을 모색하면서 활발하게 활동했고, 자신의 열린 생각을 BMC 학생들에게 자유로운 방식으로 전했다.

5.5.2. 제이컵 로런스

1946년에 개설된 세 번째 여름미술학교를 공지하면서『블랙마운틴 칼리지 회보』는 다음과 같은 작가 명단을 실었다. 조각가 레오 아미노(Leo Amino), 디자이너 윌 버틴(Will Burtin), 화가 발콤 그린(Balcomb Greene), 건축가 발터 그로피우스, 화가 제이컵 로런스, 화가 그웬돌린 나이트(Gwendolyn Knight, 그웬돌린 로런스), 디자이너 레오나드 리오니(Leonard Lionni), 사진가이자 큐레이터 보몽 뉴홀, 조각가 콘세타 스카라바글리오네(Concetta Scaravaglione), 화가 장 바르다. 아마도 흑인 작가 로런스가 초빙 교수 명단에 포함된 것이 가장 흥미로운 발전일 것이다. 그의 작업은 형식적인 엄격함에도 불구하고 미국 흑인의 경험을 종종 서사성이 강한 주제에 담아 냈다.

5-36 제이컵 로런스와 부인 그웬돌린 로런스, 1946년 여름학교 기간.

제이컵 로런스는 1917년 애틀랜틱시티(Atlantic City)에서 태어나 할렘에서 자랐다. 그는 할렘의 유토피아 어린이집(Utopia Children's House)에서 만난 화가 찰스 앨스턴(Charles Alston)의 격려를 받아 그림을 그리게 되었다. 1930년대 후반에는 멕시코 벽화 작가인 오로스코(Orozco)의 작업에 관심을 갖게 되었고, 1938년에는 연방예술사업(Federal Art Project) 이젤분과에 참여했다. 장학금을 받아 기술을 연마할 수 있었던 로런스는 자신의 작품을 전시하기 시작했다. 당시 그는 연구하면서 작업했는데, 가장 유명한 작품 중 하나가 된 〈1차 세계대전 시기 흑인의 이주(The Migration of the Negro During World War I)〉라는 주제의 회화 60점 중 몇 점은 현재 뉴욕 현대미술관과 필립스(Phillips) 컬렉션이 소장하고 있다. 1941년 그의 첫 개인전인 다운타운 갤러리(Downtown Gallery) 전시에서 그의 작품은 예술계를 벗어난 영향을 주었다. 견고한 형태와 풍성한 색채로 그린 작품들은 미국에 사는 흑인들이 더 나은 기회를 꿈꾸면서도 불안정한 상황을 느끼는 극적인 이야기를 전해 준다.

1946년 BMC에 도착하기 전에 로런스는 알베르스에게 보낸 「예술(회화)과 예술가에 대한 나의 생각」이라는 간략한 글에서 다음과 같이 적었다. "나는 예술가에게 가장 중요한 것은 삶에 대한 태도와 철학을 갖는 것이라고 믿는다. 만일 예술가가 이 철학을 갖게 된다면 그는 캔버스에 물감을 칠하지 않고 자기 자신을 올려놓을 것이다."[58] 어떤 점에서 이것은 알베르스의 교육 철학과는 정반대인 것으로 보일 수도 있다. 알베르스의 교육 철학에서는 학생들이 자신을 표현하는 것을 독려하지 않았다. 그러나 두 사람 모두 기법을 전수하는 것을 꺼렸다. 로런스가 "예술가가 그리는 주제가 예술가에게 중요하면 기법은 따라올 것이다"라고 말한 것은 알베르스가 주제를 물질로 대체한 것을 제외하고는 그와 동일하게 강조했

던 점이다. 로런스가 주제를 강조한 것은 자신을 캔버스에 올려놓았다고 믿었던 그의 동시대 추상표현주의자들과 공감할 수 있는 부분이기도 했다.[59]

5.5.3. 빌렘 데 쿠닝

1947년과 1948년은 추상표현주의가 전개되는 데 중요한 전환점이 된 시기였다. 그린버그에 따르면 이 시기에 작가들은 그동안 제한된 이젤 회화의 틀 안에서 추구했던 기하학적 구성에서 벗어나, 부분적으로는 W. P. A. 벽화 사업에서 경험했던 큰 규모의 작업 경험에 기초하여 좀 더 자유로운 작업을 하게 되었다. 빌렘 데 쿠닝(1904~1997)에게도 이 시기는 중요했다. 1948년 그는 뉴욕의 찰스 에간 갤러리(Charles Egan Gallery)에서 첫 개인전을 가졌다. 이 전시에 대한 호평을 읽은 알베르스는 그해 BMC 여름학교에 그를 초청했다.

1948년 여름에 데 쿠닝 부부가 BMC에 오게 된 정황에 대해 일레인은 다음과 같이 회고했다. "1948년 4월에 빌(Bill)은 이간 갤러리에서 첫 개인전을 했고, 나도 『아트뉴스(Artnews)』에 평문을 기고하기 시작했다. 빌 전시에서 팔린 작품은 없었고, 내 평문은 한 편당 2달러를 받았다. 우리는 아무런 계획도 없는 채 돈 한 푼 없이 그해 여름을 맞았다. 결혼하고 나서 4년 동안 우리는 여름이면 이렇게 힘든 시간을 보냈다. 특히 7월과 8월은 아무런 일이 없는 힘든 시기였다." 그러나 6월까지 연장된 찰스 에간 갤러리 전시를 마친 후, 데 쿠닝은 다행히 1948년 여름에 알베르스의 초청을 받아 부인 일레인과 묵을 숙소와 식사, 작업실, 기차 왕복표 외에 200달러를 지급받았다.[60]

1948년 여름 BMC에 도착하여 데 쿠닝은 그의 주요 작품인 〈애슈빌〉을 제작했다. 이 시기에 그는 흑백의 에나멜 추상화 작업을 진행 중이었는데, 그해 10월 뉴욕 현대미술관은 그의 흑백 추상화 중 하나인 〈회화(Painting)〉(1948)를 소장했다. 같은 달 『라이프』 지에는 이 작품 사진과 함께 「젊고 과격한 미국인들(Young American Extremists)」이라는 제목의 글이 실렸다. 1948년 여름에 데 쿠닝은 이미 흑백 회화를 벗어나고 있었다. 〈애슈빌〉은 이후 그의 독특한 양식이라고 여기는 양식, 즉 하루 종일 그린 후 캔버스를 긁어서 지우며 그날의 작업을 마무리하고, 그다음 날은 전날 긁어서 지

우고 남은 부분으로 다시 시작하는 양식으로 그려졌다. 이 시기에
데 쿠닝은 흑백 추상으로 작업하던 것에서 벗어나 다시 색채를 사
용하고 여러 요소를 융합하면서 새로운 단계로 회화를 발전시켰다.
그는 부분적으로는 선으로 구현한 것이 남아 있는 압축된 공간 안
에 생동감 있는 색채의 리듬을 구현했다.

　비록 알베르스가 젊은 유망 작가인 데 쿠닝 작품에 호감을 갖
고 초청했으나, 학생들을 가르치는 방식은 아주 대조적이었다. 이
점에 대하여 일레인은 그들의 교육 방식 차이에 대하여 다음과 같
이 말했다.

> 알베르스는 여러 학생들에게 얘기하는 것을 좋아했던 반면, 빌
> 은 학생 한 사람 한 사람과 얘기하는 것을 좋아했다. 알베르스의
> 학생들은 책상에 앉아서 조심스럽게 작고 말끔한 구성 작업을 했
> 던 반면, 빌의 학생들은 큰 캔버스를 이젤에 올려놓고 서서　대담
> 하게 작업했다. 알베르스는 학생들에게 동일하고 구체적인 문제
> 를 제시한 반면, 빌은 학생들이 여러 가능한 문제들에 대해 논의하
> 기 전에 자신의 문제를 캔버스 위에 펼칠 때까지 기다렸다. 대부
> 분의 학생들이 알베르스와 빌의 수업을 들었기에 이들의 차이는
> 서로 배타적이기보다는 학생들을 자극하는 효과가 있었다.[61]

　그러나 데 쿠닝 부부가 떠날 때 알베르스는 빌렘과 심각한 대
화를 나누었다. 그가 가르쳤던 학생 10명 중 6명이 BMC를 떠나 뉴
욕으로 가려고 했기 때문이다. 알베르스가 빌렘에게 이에 대해 알
고 있는지 묻자, 그는 학생들에게 만일 예술가가 되고 싶다면 학교
를 그만두고 뉴욕에 가서 작업실을 얻어 그림을 그리라고 했다고
대답했다.

1948년 가을 뉴욕으로 돌아온 데 쿠닝은 자신의 작품에 인물을 다시 넣었다. 이것은 그의 작품 방향의 일대 전환이었다. 이 시기에는 미국 회화에서도 새로운 시도가 있었다. 이듬해인 1949년 8월 『라이프』 잡지에는 잭슨 폴록(Jackson Pollock)의 드립 페인팅 작업이 소개되면서 표현적인 추상미술이 전후 미술계를 선도하고 있음을 알렸다.

여름학교를 시작했던 요제프 알베르스와 설립자 중 한 사람인 테드 드레이어가 1949년에 사임한 후 BMC에는 중요한 변화가 있었다. 그동안 BMC는 교양대학으로서 학제 간 교육과정을 폭넓게 운영했다. 학생들은 전공 영역에 특화하기보다는 자신들의 방향을 찾아가고 능력을 계발하도록 독려되었다. 대부분의 학생들은 학위를 받을 목적으로 BMC에 오지 않았다. 그러나 1949년에 이르러서는 교양대학 교육과정이 거의 남아 있지 않았다. 본질적으로 BMC는 현재 우리가 예술학교라고 부르는 그런 형태의 학교가 되어 가고 있었다. 이전에는 학위를 취득하는 것이 최소한 독려되었다면, 마지막 몇 년간은 학위 취득자가 사실상 없었다. 학생들은 대체로 화가, 시인, 도예가, 무용가였다. 이들은 전문적인 전공자가 되기보다는 개인의 창작에 필요한 교육을 원했다.

시인 올슨이 교장을 맡으면서 BMC는 다른 성격을 띠게 되었다. 1957년에 폐교하기까지 마지막 7년간 BMC는 올슨, 케이지, 커닝햄, 클라인, M.C. 리처즈, 시스킨드, 그리고 1950년대의 문화적 혼돈을 반영하는 인물들이 주도했다. 회화에서는 추상표현주의가 지배했고, 시에서는 개방된 형식이 휩쓸었으며, 공예는 예술로 격상되었고, 케이지의 1952년 작 〈4′33″(4분 30초)〉에서는 침묵이 음악의 모티프로 당당하게 들어왔다. 이 모든 것들은 사회에서 분출

되려는 혼돈을 반영하는 예술에서의 혼돈을 가져왔다.[62] 1950년대에 대두된 인종차별에 대한 저항부터 1970년대 중반까지 이어진 베트남 전쟁에 이르기까지 미국 사회는 중요한 변화를 겪었다. 예술에서의 파격적인 변화는 이러한 사회·문화적 변화의 전조를 보여 준 셈이다.

BMC는 비록 예술대학으로 설립되지는 않았으나 여름학교가 성공적으로 운영되면서 예술가들이 많이 방문했고, 폐교 이후에는 BMC 교수와 학생들이 뉴욕의 아방가르드 예술을 주도했다. BMC를 거쳐 간 작가들 중에는 1950년대 추상표현주의를 주도했던 작가들도 있었다. 장르 간의 차이를 수용하여 창의적인 생각을 서로 주고받으면서 만들어 낸 예술적 성과도 BMC의 개방된 환경이어서 가능했을 것이다. 1960년대 출범한 팝아트를 정신적·형식적으로 이어 준 역할을 했던 네오-다다 작가로 알려진 라우션버그가 작곡가 케이지와 무용가 커닝햄과 공동으로 진행한 작업은 예술과 삶의 간극을 극복하고자 했던 융합의 노력을 보여 주는 좋은 예이다. 그들은 자유롭고 창의적인 사고를 공유하면서 개별 매체나 장르에 제한되지 않고 공동 작업을 함으로써, 모더니즘 이론이 주창했던 매체의 특수성과 예술의 자율성 한계에 도전했다. 장르 간 융합을 통해 삶과 분리된 예술 본연의 의미를 되살리려는 그들의 관심사는 그들이 경험했던 BMC의 진보적인 교육 환경 안에서 형성되었다. 실험적인 작업으로 교류했던 이들의 노력은 삶의 우연성을 포용하는 융합적 예술을 추구해 나가는 창의력의 기반을 제공한 역사적 계기로 평가된다.

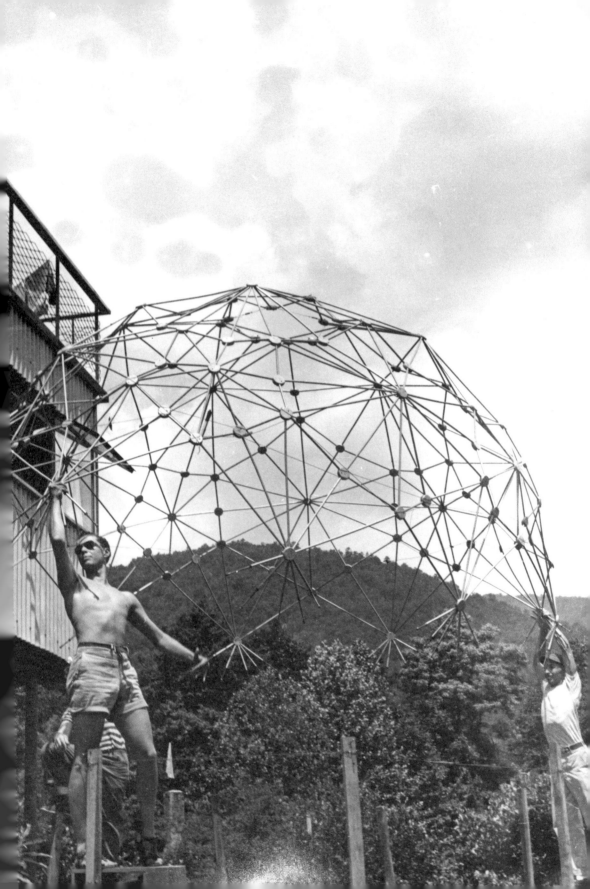

6 블랙마운틴 칼리지의 유산

BMC는 미국의 대공황 시기에 진보주의 교육 철학에 기초하여 자치적인 대안 교육을 모색하면서, 한편으로는 유럽의 전체주의 지배를 피해 망명한 바우하우스 교수들을 영입하여 설립되었다. BMC는 미국 사회가 위기에 처한 시기에 경쟁에 기초한 개인주의에 근거한 전통적인 교육에 맞서 대안적 교육을 모색했다. 민주주의를 위한 교육을 표방했고, 이를 구현하고자 실험 정신을 강조했으며, 공동체 의식을 실제의 삶에서 체험할 수 있는 교육의 장을 마련했다. 주체적이고 창의적인 개인을 키우기 위해 이성과 감성의 균형 잡힌 성장을 돕고자 했던 BMC 교육에서는 예술을 필수적인 영역으로 생각했다. 한편 경제적으로 자치적 운영을 하면서 실험을 지속했던 이상적인 교육은 끝내 현실적인 어려움에 부딪혀 24년 만에 막을 내렸다.

그러나 개개인의 창의력을 높이려 했던 BMC의 교육 전망은 한 세대로 끝나지 않았다. 미국 사회를 변화시키고자 했던 BMC 설립자들의 꿈은 폐교 이후에도 BMC의 민주적이고 개방된 환경을 경험하고 창작의 무한한 가능성을 모색했던 학생들과 작가들을 통

◀ 버크민스터 풀러 건축 수업에서 만든 지오데식 돔, 1949년 여름. **301**

해 뉴욕·시카고·샌프란시스코 등에 위치한 주요 교육 현장과 예술 창작 현장에서 지속적으로 구현되어 왔다. 함께 사고하고 협력하는 공동의 노력으로 사회 변화를 추구했던 BMC의 교육 철학은 오늘날에도 시사하는 바가 크다.

BMC에서의 교육 혁신의 유산은 고등교육기관에만 국한되지 않았다. 1938년부터 1940년 가을까지 BMC를 다녔던 수 스페이스 라일리(Sue Spayth Riley)는 이후 샬롯에 위치한 노스캐롤라이나 대학(The University of North Carolina at Charlotte)에서 초기 아동 교육으로 석사학위를 받았다. 1960년대 중반, 라일리는 노스캐롤라이나의 공교육 체계에 대한 대응으로서 샬롯에 개방학교(Open Door School)를 설립했다. 이 학교는 샬롯 지역을 위한 유치원으로 기능했고, 교사들은 아이들이 독립적으로 사고하도록 독려했다. 교육과정에서 중요한 것은 창의성과 문제 해결 능력이었다. BMC와 유사하게, 개방학교에서도 배움은 교실에서 이루어지는 전통적 방식이 아닌 발견과 경험을 통해 이루어졌다. 이 학교는 보다 넓은 샬롯 공동체와 함께 성공적으로 운영되었다. 특히 샬롯 지역의 기존 유치원 교육에서 배제되었던 소수민 가족들에게 성공적이었다. 라일리는 『어린이에게서 진실성·정직·개성·자신감·지혜라는 가치를 창출하는 방법』이라는 인기 서적을 출간했다. 라일리는 강의·저서·실천을 통해 자신이 졸업한 BMC의 교육 원리를 더 젊고 더 많은 청중들에게 알리면서 명성을 얻었다.[1]

BMC에서 시도했던 새로운 방식과 규칙은 미국의 주류 대학에도 변화의 바람을 불러왔다. 관습을 탈피한 교육과 운영으로 인해 논쟁의 여지가 있었던 BMC에서의 실행은 수십 년 후 미국의 많은 대학에서 보편적으로 이루어졌다. 학생들의 행정 참여, 학점을 부여하지 않고 합격/불합격(pass/fail)으로 평가하는 강의, 학제 간 세

미나, 남녀 공용 기숙사는 1960년대 이후 미국에서 비교적 일반적인 일이 되었다.

존 라이스 부고 기사의 마지막 부분에서조차 BMC의 지속되는 유산이 적혀 있다. "미국의 대학에서 채택되어 왔고 이제는 기준이 된 (BMC) 대학의 특징으로는 개별화된 교육, 많은 세미나 강의, 독립 연구가 있다."[2] 이제는 대부분의 대학에서 BMC가 시도했던 이런 종류의 특성을 갖추고 있다. 그리고 다양성을 수용하는 BMC의 교육 환경은 학교의 방향과 사회에 긍정적인 영향을 미쳤다. 전통적인 사회 규범에 따라 약자로 간주되었던 여성, 유색 인종, 이민자, 동성애자 등에 대한 편견을 깨고 개방된 환경을 제공했던 BMC는 서로의 차이를 알고 극복하는 데 선도적인 역할을 했다. 이것은 BMC가 2차 세계대전 이전에 확립된 진보적인 대학들과 구별되는 점이다.

최근까지 거의 망각된 듯한 BMC에 대한 역사를 재고하는 데는 여러 시각이 공존한다. 전체주의의 위협에 대응해야 했던 시기에 개인의 주체성을 잃지 않고 민주 사회의 일원으로 역할할 수 있는 시민으로 교육하려는 목표를 갖고 있으면서도, 교육의 중심에 예술을 두어 전인교육을 시도했던 BMC는 이상화된 역사 안에서 실패한 유토피아로 회고될 수도 있다. 또는 그 학교를 거쳐 간 많은 교수들과 학생들이 개인적으로 기억하는 수많은 개별적인 이야기들로 기억될 수 있다. 아니면 20세기 초반에 진보적 교육을 시도했던 대안 학교들의 한 예시로 그 실행과 시행착오 등이 제도적으로 효율적이었는지에 대한 평가를 받을 수도 있다.

여러 다양한 시각에서 BMC를 회고할 수 있으나, 이 책에서는 전인교육을 통한 주체적인 개인의 성장을 목표로 했던 공동체의 장으로 BMC를 돌아보고자 했다. 제한된 시간과 여건 속에서 시도되었던 무한한 실험과 시도, 이를 실행하는 과정에서 피할 수 없었던

갈등, 인간의 잠재력에 대한 믿음을 지키고자 했던 많은 교육자들의 노력, 교육에 대한 다양한 전망이 공존했음을 돌아보았다. 그리고 경제적으로는 대공황 시기, 정치적으로는 전체주의의 위협에 대항했던 치열한 시기에 교육을 통해 미국 사회의 발전 방향을 선회하고자 했던 노력에 주목했다.

BMC에서 가르쳤던 교수들 중에는 명망 있는 대학의 교수가 된 인물들도 있다. 대표적인 예로, 요제프 알베르스는 1949년 후반에 BMC를 떠나 예일 대학 디자인학과 학과장이 되었다. BMC에서 얻은 그의 명성이 알려져, 알베르스가 디자인에 접근하는 방식이나 강의 방식이 "너무 현대적이고" 혁명적인 것에 반대하는 뜻으로 다수의 예일 대학 교수들이 사직하기도 했다. 예일 대학에 재임하는 동안 알베르스는 자신이 BMC에서 개발한 강의 방식과 이론을 보완하였다. 그리고 전통적인 예술 교육을 대표하는 예일 대학을 동시대 미술 교육을 선도하는 학교로 변화시키는 데 기여했다.[3] 『타임』지는 알베르스와 그의 강의 방식을 칭송하는 기사를 싣기도 했다. 즉, 알베르스의 방식이 예술 교육의 모든 형식에서 왜 선호되어야 하는가 하는 문제를 다루면서, 궁극적으로는 "예술을 가르치는 목적이 주로 지식과 기술을 전달하는 것이므로, 알베르스가 강의를 하는 것처럼 정신에서도 과학적이어야 한다"고 썼다.[4]

그러나 BMC를 거쳐 간 모든 학생과 교수들이 유명해지거나 예술 발전에 큰 기여를 한 것은 아니다. 졸업 학위를 수여하지 않았던 BMC에는 24년간 1,200여 명의 학생들 중 70명이 안 되는 학생들이 졸업할 때까지 등록했다. BMC에서 공부하고 떠난 학생들은 미국 전역과 세계로 퍼져 나갔다. 1930년대와 1940년대에 많은 학생들과 교수들이 뉴욕으로 이주하여 연대의 끈을 놓지 않았으며, BMC에서 발전시켰던 예술을 종종 협업하거나 독립적으로 이어갔

다. BMC가 학문적 자유와 예술적인 실험에서 선도적 역할을 한 것으로 알려져 있으나 BMC는 그보다 훨씬 더 많은 것을 대변한다. 개인의 성장에 주력하고 창의성을 중요시하는 BMC의 정신적인 힘은 1950년대 이후 미국의 아방가르드 예술과 문화를 선도했던 인물들의 눈부신 공헌에 머물지 않았다. BMC를 졸업한 몇몇 저명한 인물들이 미국의 미술과 문학계에 일대 전환을 가져왔다면, 이름이 그다지 알려지지 않은 많은 학생들과 교수진은 미국 교육 체계의 길을 바꾸어 놓았다. BMC의 진보적 교육의 유산은 주부, 화가, 음악가, 교사, 의사, 사업가, 은행가, 행정가, 출판업자, 저자와 같이 많이 드러나지 않으나 사회의 기반을 닦는 데 기여하면서 주변 사람들의 삶에 영향을 미쳤던 사람들을 통해 미국 문화와 사회 전반을 변화시키면서 전수되어 왔다. 그들은 여전히 BMC에서 배운 사고와 교훈을 자신의 일상생활과 융합하고 있다.

비록 24년이란 짧은 기간 운영되었던 BMC에서 만나 같이 실험하고 교류했던 다양한 예술가·실험가들은 삶의 우연성을 포용하는 융합 교육을 추구하는 창의적인 노력의 역사적 근거를 마련했다. BMC의 교육 방식은 너무 이상적으로 개방적이어서 학교의 운영이 지속되지 못했다는 평가를 받기도 한다. 그러나 이것은 회고하고 복구하여 현재에 적용시켜야 하는 특정한 공식이 아니다. 오히려 배움의 '과정'을 실행했던 하나의 구체적인 역사적인 예로 이해되어야 할 것이다. BMC의 교육 실험은 약 한 세기 전에 시도되었던 유토피아의 꿈에 그치지 않는다. 예술과 창의적 사고를 중시했던 BMC가 상상했던 오래된 미래는 예측을 불허하며 전례 없는 속도로 변화하고 있는 21세기를 직면하고 나아갈 방향을 찾아가는 데 필요한 마음의 지도를 제시한다.

본문의 주

2 블랙마운틴 칼리지의 역사와 교육 철학

1 Mary Emma Harris, "Introduction," *The Arts at Black Mountain College* (Cambridge and London: The MIT Press, 1987), pp. xix-xxi.

2 BMC 설립 배경에 대한 개략적인 논의는 Nicholas Kristof, "Don't Dismiss the Humanities," *New York Times* (August 14, 2014).

3 Katherine Chaddock Reynolds, *Visions and Vanities: John Andrew Rice of Black Mountain College* (Baton Rouge: Louisiana State University Press, 1998), pp. 1-9; Mervin Lane, ed. *Black Mountain College: Sprouted Seeds, An Anthology of Personal Accounts* (Knoxville: The University of Tennessee Press, 1990), pp. 10-11.

4 Martin Duberman, *Black Mountain: An Exploration in Community* (Evanston, IL: Northwestern University Press, 1972), pp. 6-7.

5 라이스의 자유로운 수업 방식, 일상적인 태도, 대화 방식, 성격 등을 둘러싼 논란과 홀트와의 교육적 입장에서의 대립에 대한 상세한 기술은 Duberman, *Black Mountain*, pp.1-10 참고. 라이스가 해직된 이유에 대해서는 그의 자유분방한 교육 방식과 비전통적인 태도 등 개인의 독단적인 성격이 부각되기도 한다. Anne Chesky Smith and Heather South, *Black Mountain College* (Charleston, S.C.: Arcadia, 2014), p. 7.

6 Duberman, *Black Mountain*, pp. 11-16.

7 자금 확보에 결정적인 도움을 준 사람은 라이스의 친구이자 롤린스 칼리지의 동료였던 말콤 포브스(Malcolm Forbes)였다. 앞의 책, p. 16.

8 *Remembering Black Mountain College*, exh. cat. (Black Mountain, NC: The Black Mountain College Museum and Arts Center, 1996), p. 6.

9 Vincent Katz, ed. *Black Mountain College: Experiment in Art* (Cambridge and London: The MIT Press, 2002), p. 18.

10 Duberman, *Black Mountain*, pp. 41-43, p. 454, 각주 5 참고.

11 듀버먼의 저서에서는 드레이어의 역할이 간과되는 경향이 있다. Jonathan Fisher, "The Life and Work of an Institution of Progressive Higher Education: Towards a History of Black Mountain College, 1933-1949," *Black Mountain College Studies*, vol. 6 (Summer 2014). http://www.blackmountainstudiesjournal.org/wp/?page_id=3110 (2015년 10월 29일 검색).

12 드레이어가 라이스에게 보낸 1933년 7월 19일자 편지. Fisher, "The Life and Work of an Institution of Progressive Higher Education"에서 재인용. 여기서 드레이어가 언급한 등사 인쇄된 공지문은 아카이브에 남아 있지 않으나, 노스캐롤라이나 대학 특별문서 도서관(the University of North Carolina at Asheville Special Collections Library)에 드레이어가 작성한 공지문 이후 버전으로 보이는 문서가 있다.

13 "New College to Open Monday at Blue Ridge," *Asheville Citizen-Times* (September 24, 1933). 이 기사는 1933년 9월 25일 BMC가 개교하기 직전에 발표되었다. BMC Papers Vol. II, Box 29, "Newspaper Clippings, 1936-1938."

14 Duberman, *Black Mountain,* p. 454, 각주 68 참고.

15 Eugen Blume, Matila Felix, Gabriel Knapstein and Catherine Nichols, eds., "Introduction," *Black Mountain: An Interdisciplinary Experiment 1933-1957* (Berlin: Nationalgalerie, Staatliche Museen zu Berlin; Spector Books, 2015), p. 11.

16 *Asheville Citizen* (June 15, 1938), BMC Papers Vol. II, Box 29, "Newspaper Clippings, 1936-1938"; *Black Mountain College Bulletin Newsletter,* vol. II, no. 3 (December 1943), p. 8.

17 "Progress Made Toward Realization Of Ideal Of Institution," *Asheville Citizen,* Blue Ridge (May 29, 1934), BMC Papers Vol. II, Box 29, "Newspaper Clippings, 1933-".

18 Harris, *The Art at Black Mountain College,* p. 6.

19 "Progress Made Toward Realization Of Ideal Of Institution," *Asheville Citizen* (May 29, 1934).

20 Kenneth Kurtz, "Black Mountain College, Its Aims and Methods," *Black Mountain College Bulletin,* no. 8 (1944). The *Haverford* Review, vol. 3, no. 1 (Winter 1944)에 재수록. WRA.

21 Katz ed., *Black Mountain College,* pp. 17-18.

22 Duberman, *Black Mountain,* p. 71.

23 Bob Brown, "College Without Rules," *The Atlanta Journal* (January 19, 1941) (Sunday Morning), BMC Papers Vol. II, Box 29, "Newspaper Clippings, 1936-1938."

24 Duberman, *Black Mountain,* p. 37.

25 당시 교장을 맡았던 윌리엄 로버트 운치가 기술했다. "College Will Award 17 War-Time Scholarships at Black Mountain," *Asheville Citizen* (November 16, 1942) (Special), BMC Papers.

26 이 기간의 BMC 성과에 대해서 인간적으로 만족스럽다는 평가가 있다. "College Drops Academic Yardstick, Picks Pupils for Human Qualities," *Christian Science Monitor,* New York (April 25, 1938), BMC Papers Vol. II, Box 29, "Newspaper Clippings, 1933-".

27 라이스는 알베르스와도 견해 차이를 보였고 거의 해고되었다. 그가 사임하게 된 다른 이유로 여학생과의 은밀한 연애가 드러났기 때문이라는 기술도 있다. Duberman, *Black Mountain,* p. 147.

28 "Quarter system to be inaugurated in June at Black Mountain," *Asheville Citizen* (May 16, 1942) (Special), BMC Papers.

29 "Art–Today and Tomorrow," *Design* vol. 44. no. 8 (April 1943), p. 23.

30 "Black Mountain and the War," Excerpts of 1943 report on BMC, TS. p. 24, BMC Papers, Division II, Box or Vol. 4, Folder or page: "BMC" by members of college faculty.

31 "Special meeting of the faculty" (March 31 1944/ April 17, 1944), "Minutes of the faculty and board of fellows of the corporation of Black Mountain College November 23, 1943, to October 10, 1945," BMC Papers, Division I, Box or volume 4, folder or page: 54. 하딘 목사가 방문할 때 유류 비용을 지불하는 것으로 결정했다.

32 *Remembering Black Mountain College,* p. 6.

33 "Black Mountain and the War," Excerpts of 1943 report on BMC, p. 24.

34 "College Plans Summer Seminar on America: Is Designed to Help Refugee Scholars and Artists," *Asheville Citizen* (April 11, 1943), BMC Papers, Box 11.

35 "Black Mountain serves the neighborhood in a variety of areas," Excerpts of 1943 report on BMC, TS. p. 26, BMC Papers, Division II, Box or Volume 4, Folder or page: "BMC" by members of college faculty.

36 *Remembering Black Mountain College*, p.21.

37 앞의 책, p. 44.

38 Katz, "Black Mountain College: Experiment in Art," p. 52.

39 실행되지는 못했으나 알베르스가 BMC를 'BMC of the Arts'로 명칭을 변경하여 다양한 교수진을 초빙하고 지원하는 부담을 덜어 보려는 시도가 있었던 증거들이 남아 있다. Wendy Lee Robertson, "The Discovery of a New Measure: Creative Institutions and Visionary Arts from Black Mountain College to MOMA" (Ph.D. dissertation, The University of Iowa, 2000), p. 94, 각주 146.

40 BMC의 폐교 시기에 대해서는 1956년 또는 1957년의 기록이 있다. 1956년 봄과 여름에 강의를 진행하지 않았고 1957년 3월에 폐교한 까닭에 이에 대한 상이한 기록이 있다. Duberman, *Black Mountain*, pp. 426-434 참고.

41 Blume and Knapstein, Introduction, in *Black Mountain*, p. 12.

42 *Remembering Black Mountain College*, p. 81.

43 *Black Mountain College Bulletin-Newsletter*, vol. II, no. 3 (December 1943), pp. 3-4.

44 "Realm of the Road," *Miami Daily News*, Miami, Fla., (November 16, 1934), BMC Papers Vol. II, Box 29, "Newspaper Clippings, 1933–."

45 *Black Mountain College Bulletin-Newsletter*, vol. II, no.3 (December 1943) p. 10.

46 Annette Jaell Hehmann, "Pedagogical Practices and Models of Creativity at Black Mountain College," in Blume et al. eds., *Black Mountain*, p. 99-101.

47 Kurtz, "Black Mountain College, Its Aims and Methods."

48 Anonymous statement(1940), BMC Papers Vol. II, Box 29, "Publicity, 1940–1955."

49 *Black Mountain College Bulletin*, vol. II, no. 3 (December 1943), pp. 6-8.

50 "Black Mountain Maintains Its Strong, Four-point Program: Small Pioneer College in Carolina Hills Making Unusual Contribution to Higher Education," *The Christian Science Monitor* (August 16, 1938), BMC Papers Vol. II, Box 29, "Newspaper Clippings, 1936–1938."

51 John Cage, Hehmann, "Pedagogical Practices and Models of Creativity at Black Mountain College," p. 101에서 재인용.

52 Brown, "College Without Rules."

53 *Black Mountain College Bulletin-Newsletter*, vol. II, no. 3 (December 1943), p. 4.

54 Clark Foreman's paper on BMC, "The Story of Black Mountain College," File Copy (July 25, 1944), BMC Papers Vol. II, Box 29, "Publicity, Mimeographed, 1942-1943."

55 Fisher, "The Life and Work of an Institution of Progressive Higher Education."

56 John Dewey, *The School and Society* (1899) (New York: Cosimo, 2007).

57 Katherine C. Reynolds, "Progressive Ideals and Experimental Higher Education: The Example of John Dewey and Black Mountain College," *Education and Culture*

14:1 (Spring, 1997), p. 1.

58 Fisher, "The Life and Work of an Institution of Progressive Higher Education."

59 Robert Maynard Hutchins, *The Higher Learning in America* (New Haven: Yale University Press, 1936).

60 Reynolds, "Progressive Ideals and Experimental Higher Education," p. 6.

61 Shane J. Ralston, "The Prospect of an Ideal Liberal Arts College Curriculum: Reconstructing the Dewey-Hutchins Debate." *Black Mountain College Studies* vol. 1 (Spring 2011). http://www.blackmountainstudiesjournal.org/wp/?page_id=32 (2015년 10월 15일 검색). 원문: "Education implies teaching. Teaching implies knowledge. Knowledge is truth."

62 앞의 글.

63 "Educator Says Fact Cramming Not Desirable: 'Stuffed Goose' Education is denounced by John Dewey," BMC Papers Vol. II, Box 29, "Newspaper Clippings, 1936–1938."

64 Reynolds, "Progressive Ideals and Experimental Higher Education," p. 6.

65 Reynolds, *Visions and Vanities*, pp. 73-74.

66 Reynolds, "Progressive Ideals and Experimental Higher Education," p. 1.

67 Fisher, "The Life and Work of an Institution of Progressive Higher Education."

68 Arthur Morgan, *A Compendium of Antioch Notes* (Yellow Springs, OH: Kahoe & Company, 1930), p. 220. Reynolds, "Progressive Ideals and Experimental Higher Education," p. 2에서 재인용.

69 Rollins College, "Curriculum Conference Proceedings," Typescript (January 19, 1931), p. 8, conferences and meetings files, Rollins College Archives, 앞의 글 p. 7 에서 재인용.

70 노스캐롤라이나 아카이브에 있는 서신들로는 듀이가 그 이후 학교를 다시 방문했는지 여부가 확실하지 않다. 라이스와 드레이어가 방문을 요청하였으나 성사되지 못했던 것 같다(즉, Dreier [to Dewey] April 6, 1938; Dewey [to Dreier] April 13, 1938). 피셔는 듀이가 BMC에 보낸 서신 54편을 고찰하고 듀이 철학이 BMC의 근간이 되었음을 설명한다. 한편 두 차례의 BMC 방문 이후 라이스에게 보낸 1936년 4월 16일자 서신에서 듀이는 더이상 학교들과 연락을 많이 하지 않고 있음을 인정했다. 이는 아마도 교육 철학에 대한 듀이의 관심이 줄어들고 학자로서의 평판이 약해진 것을 의미할 수 있다. Fisher, "The Life and Work of an Institution of Progressive Higher Education."

71 Duberman, *Black Mountain*, p. 94에서 재인용.

72 John A. Rice, *I Came Out of the Eighteenth* Century (1942) (Columbia, SC: The University of South Carolina Press, 2014), p. 331.

73 Black Mountain College Faculty Meeting Minutes, September 7, 1936; September 28, 1936; October 19, 1936. Faculty Files, BMC Papers, Reynolds, "Progressive Ideals and Experimental Higher Education," p. 7에서 재인용

74 테오도르 드레이어에게 보낸 존 듀이의 1940년 7월 18일자 편지, BMC Papers Vol. II, Box 7, "Dewey, John" Mimeographed.

75 John A. Rice, "Fundamentalism and the Higher Learning," *Harper's Monthly Magazine* 174 (May 1937), p. 590, p. 595.

76 Philip W. Jackson, *John Dewey and the Lessons of Art* (New Haven and London: Yale University Press, 1998), pp. xi-xii.

77 Richard J. Bernstein, *John Dewey* (New York: Washington Square Press, 1967), p. 147.

78 John Dewey, *Art as Experience* (1934) (New York: Paragon Books, 1979), p. 40.

79 앞의 책, p. 214.

80 John Dewey, in Albert Barnes, "John Dewey's Philosophy of Education," in *Art and Education: A Collection of Essays* (Merion, Penn.: The Barnes Foundation Press, 1954), p. 9에서 재인용.

81 Dewey, "Art and Civilization," in *Art as Experience*, p. 349.

82 Reynolds, "Progressive Ideals and Experimental Higher Education," p. 5. 이후 BMC 는 예술 프로그램으로 명성을 얻게 되었다.

83 Louis Adamic, "Education on a Mountain: The Story of Black Mountain College," *Harper's Monthly Magazine* 172 (April 1936), p. 518.

84 Letter from Robert Wunsch to Robert Cochrane (August 11, 1941), BMC Papers Vol. II, Box 4, "C I."

85 *Black Mountain College Bulletin Newsletter*, vol. II, no. 3 (December 1943), p. 6.

3 존 라이스와 요제프 알베르스

1 Harris, *The Arts at Black Mountain College*, p. 6.

2 Ruth Erickson, "A Progressive Education," in Helen Molesworth, ed. *Leap Before You Look: Black Mountain College 1933–1957*, exh. cat. (New Haven and London: Yale University Press, 2015), p. 80.

3 Fred Turner, *The Democratic Surround: Multimedia and American Liberalism from World War Two to the Psychedelic Sixties* (Chicago: The University of Chicago Press, 2013), pp. 133-134.

4 Craig Schuftan, "Alternative Nation," Blume et al. eds., *Black Mountain*, pp. 422-423.

5 Rice, *I Came Out of the Eighteenth Century*, pp. 328-329.

6 Duberman, *Black Mountain*, p. 37.

7 Emile Bojesen, For Democracy: "Lessons from Black Mountain College," *Black Mountain College Studies* vol. 3 (Fall 2012). http://www.blackmountainstudiesjournal.org/wp/?page_id=891 (2017년 3월 3일 검색).

8 앞의 글.

9 Katz ed., *Black Mountain College*, p. 15.

10 Rice, *I Came Out of the Eighteenth Century*, pp. 328-329.

11 Josef Albers, *To Open Eyes* (London: Phaidon, 2006), p. 80.

12 Rice, *I Came Out of the Eighteenth Century*, p. 320.

13 앞의 책, pp. 324-325. 원문: "keep your eye on the individual."

14 John A. Rice, "Black Mountain College," (January 21, 1935) pp. 1-3, BMC Papers Vol. II, Box 4, "'Black Mountain College' by members of the College Faculty."

15 Karl-Heinz Füssl, "Pestalozzi in Dewey's Realm? Bauhaus Master Josef Albers among the German-speaking Emigres' Colony at Black Mountain College (1933– 1949)," *Paedagogica Historica: International Journal of the History of Education* 42 (2006): 81, http://dx.doi.org/10.1080/00309230600552013 (2013년 9월 26일 검색).

16 Rice, "Fundamentalism and the Higher Learning."

17 앞의 글, p. 590. 원문: We do not read [the classics] as tracts for the times, which is what most of them were, but as distillations of pure reason.

18 앞의 글, p. 588.

19 앞의 글, pp. 587-590.

20 John A. Rice, Blume, et al. eds., *Black Mountain*, p. 24에서 재인용.

21 Rice, "Fundamentalism and the Higher Learning," p. 596.

22 앞의 글, p. 595.

23 Fisher, "The Life and Work of an Institution of Progressive Higher Education."

24 John Dewey, *Democracy and Education* (1916), p. 109, 앞의 글에서 재인용.

25 Duberman, *Black Mountain*, p. 34.

26 Brown, "College Without Rules."

27 Adamic, "Education on a Mountain," p. 519.

28 John Andrew Rice, "Black Mountain College," unpublished typescript, 1935. Katz, *Black Mountain College*, p.19에서 재인용, 각주 6.

29 Rice, *I Came Out of the Eighteenth Century*, p. 329.

30 Duberman's interview with Rice, June 10, 1967. Duberman, *Black Mountain*, p. 34.

31 Craig Schuftan, "Alternative Nation," in Blume, et al. eds., *Black Mountain*, pp. 423-424.

32 "Visiting Speakers Provoke Discussion," *Black Mountain College Newsletter*, no. 12 (March 1941), n. p. BMC Papers Vol. II, Box 25, "Publications, College, Newsletter, 1938~1942."

33 Christina Volkmann and Christian de Cock. (2006) "Consuming the Bauhaus," *Consumption Markets and Culture*, 9:02, 131. DOI: 10.1080/10253860600633689 (2013년 9월 26일 검색).

34 Füssl, "Pestalozzi in Dewey's Realm?," p. 84.

35 Eugen Blume, "Science and Its Double," in Blume, et al. eds., *Black Mountain*, p.126.

36 Harris, *The Arts at Black Mountain College*, p. 53.

37 Eva Díaz, *The Experimenters: Chance and Design at Black Mountain College* (Chicago and London: The University of Chicago Press, 2015), p. 53.

38 Connie Bostic, "Interview with Claude Stoller," (April, 2000), *Black Mountain College Studies* vol. 5 (June 2014), http://www.blackmountainstudiesjournal.org/wp/?page_id=3796 (2015년 3월 2일 검색).

39 Füssl, "Pestalozzi in Dewey's Realm?," pp. 1-2, p. 83.

40 바우하우스 기초교육의 형성에 대해서는 신희경, 「바우하우스 기초교육의 의미와 오늘날의 의미」, 『바우하우스』 (안그라픽스, 2019), pp. 62-87 참고.

41 Frederick A. Horowitz, "What Josef Albers Taught at Black Mountain College, and

What Black Mountain College Taught Albers," *Black Mountain College Studies* vol. 1 (Spring, 2011). http://www.blackmountainstudiesjournal.org/wp/?page_id=48 (2015년 10월 15일 검색).

42 Harris, *The Arts at Black Mountain College*, pp. 14-15.

43 Oral history interview with Josef Albers, June 22-July 5, 1968, Archives of American Art, Smithsonian Institution, http://www.aaa.so.edu/collections/interviews/oral-history-interview-josef-albers-11847 (2018년 6월 10일 검색).

44 Duberman, *Black Mountain*, p. 46.

45 Josef Albers, March 1965 Interview, in Lane ed. *Black Mountain College*, pp. 33-34.

46 호로비츠는 바우하우스 교수 알베르스가 BMC에 영향을 준 측면보다는 BMC에서의 경험이 알베르스의 교육 방식에 영향을 준 측면을 조명하였다. Horowitz, "What Josef Albers Taught at Black Mountain College" 참고.

47 Vincent Katz, "Black Mountain College: Experiment in Art," in Katz, ed. *Black Mountain College*, p. 35.

48 Fabienne Eggelhöfer, "Processes Instead of Results: What was Taught at the Bauhaus and at Black Mountain College," Blume et al. eds., *Black Mountain*, pp. 110-119.

49 Oral history interview with Anni Albers, July 5, 1968. Archives of American Art, Smithsonian Institution, http://www.aaa.si.edu/collections/interviews/oral-history-interview-anni-albers-12134 (2018년 6월 10일 검색).

50 Paul Klee, Eggelhöfer, "Processes Instead of Results," p. 116에서 재인용.

51 Josef Albers, "Concerning Art Instruction," *Black Mountain College Bulletin* no. 2 (June 1934), n. p.

52 Josef Albers, March 1965 Interview, in Lane ed. *Black Mountain College*, p. 35에서 재인용.

53 Blume, "Science and Its Double," p. 126.

54 "Art is life and essential life is art." Josef Albers, "Art as Experience," *Progressive Education* 12 (October 1935), p. 391, Füssl, "Pestalozzi in Dewey's Realm?," p. 85 에서 재인용.

55 BMC Research Project, Box 9. Note on Josef Albers (Student recorded courses with Albers) [1946], Füssl, "Pestalozzi in Dewey's Realm?," p. 86에서 재인용.

56 Josef Albers, "Art as Experience," *Progressive Education* 12 (October, 1935), pp. 391-393, Blume, et al. eds., *Black Mountain*, p. 11에서 재인용.

57 Interview with Duberman (November 11, 1967). Duberman, *Black Mountain*, p.49.

58 Lane, ed., *Black Mountain College*, p. 35.

59 Josef Albers, typescript of a radio broadcast (March 13, 1944), Eggelhöfer, "Processes instead of results," p. 115에서 재인용.

60 Albers, "Concerning Art Instruction."

61 Fisher, "The Life and Work of an Institution of Progressive Higher Education."

62 Katz, "Black Mountain College: Experiment in Art," pp. 22-23.

63 Anni Albers, "Work with Material," *Black Mountain College Bulletin* no. 5 (November 1938).

64 Josef Albers, "Present and/or Past," *design* vol. 47, no. 8 (April 1946), p. 17, Katz

ed., *Black Mountain College*, p. 49에서 재인용.

65 Albers, "Concerning Art Instruction."

66 Frederick A. Horowitz and Brenda Danilowitz, *Josef Albers: To Open Eyes: The Bauhaus, Black Mountain College, and Yale* (New York and London: Phaidon, 2006), p. 74.

67 Josef Albers, *Interaction of Colors* (Cologne: DuMont, 1970), p. 13.

68 Josef Albers, "The Meaning of Art," seven-page typewritten manuscript of a speech made at Black Mountain (May 6, 1940), Duberman, *Black Mountain*, p. 47에서 재인용.

69 Albers, "Concerning Art Instruction," n.p. 원문: "a forming out of material […] which demonstrates the possibilities and limits of materials."

70 Albers, "Concerning Art Instruction."

71 Josef Albers, *Interaction of Colors* (New Haven, CT: Yale University, 1963). 국문 번역은 요제프 알버스, 『색채의 상호작용』, 변의숙·진교진 옮김 (도서출판 경당, 2013).

72 Eggelhöfer, "Processes instead of results," p. 115.

73 알버스, 『색채의 상호작용』, pp. 89-91.

74 Gerald Nordland, *Josef Albers: The American Years* (Washington D.C.: Washington Gallery of Modern Art, 1965), p. 28, Duberman, *Black Mountain*, p. 56에서 재인용.

75 알버스, 『색채의 상호작용』, p. 63.

76 Hehmann, "Pedagogical Practices and Models of Creativity at BMC," p. 102.

77 Horowitz, "What Josef Albers Taught at Black Mountain College." 원문: "They should support each other, not kill each other."

78 Interview with Duberman (November 11, 1967). Duberman, *Black Mountain*, p. 50. 원문: "Be honest and modest!"

79 Horowitz, "What Josef Albers Taught at Black Mountain College."

80 Duberman, *Black Mountain*, pp. 46-47.

81 Interview with Lucian Marquis (September 11, 1967). Duberman, *Black Mountain*, p. 55.

82 Albers' article (first delivered as a talk in 1928) in Hans M. Wingler, *The Bauhaus* (Cambridge: The MIT Press, 1969), pp. 142-143, Interview with Duberman (November 11, 1967). Duberman, *Black Mountain*, p. 56, 458, 각주 44.

83 Calvin Tomkins, *The Bride and the Bachelors: The Heretical Courtship in Modern Art* (New York: The Viking Press, 1965), p.199.

84 Horowitz, "What Josef Albers Taught at Black Mountain College."

85 Josef Albers (Yale University), Ms. 31 May 1959, Füssl, "Pestalozzi in Dewey's Realm?" p. 90에서 재인용.

86 Letter from Josef Albers to Milton Rose (September 27, 1948), Copy, p. 2, BMC Papers Vol. II, Box 41, "William C. Whitney Foundation."

4 학제 간 교육

1 Brain Breedlove, *Loud Rebellions & Silent Revolutions: Black Mountain College's Legacy* (Saarbrücken: Scholar's Press, 2014), p. 65.

2 Kurtz, "Black Mountain College, Its Aims and Methods."

3 *Black Mountain College Catalogue* (1933/34), BMC Papers.

4 Josef Albers, "Art as experience", Knapstein, "Interdisciplinary and Multimedia learning," p.284에서 재인용.

5 Schuftan, "Alternative Nation," p. 424.

6 Alexander Eliot, interview by Robert Sunley, 1997, in Student Experience in Experimental Education in the Early Years, BMC Project, Breedlove, *Loud Rebellions & Silent Revolutions*, p. 71에서 재인용.

7 Marilyn Bauer Greenwald, interview by Robert Sunley. 1997, in Student Experience in Experimental Education in the Early Years, BMC Project, Breedlove, *Loud Rebellions & Silent Revolutions*, p. 71에서 재인용.

8 Duberman, *Black Mountain*, p. 25.

9 *Black Mountain College Catalogue*, Issue 1 (1933–1934), p. 1, BMC Research Project.

10 Harris, *The Arts at Black Mountain College*, p. 47.

11 *Black Mountain College Catalogue*, Issue 1 (1933–1934), p. 1.

12 Brown, "College Without Rules."

13 Duberman, *Black Mountain College*, p. 52.

14 "The student is the curriculum." Anonymous statement, 1940, BMC Papers, Vol. II, Box 29, "Publicity, 1940-1955." 개교 후 5년간의 경험은 이러한 이론이 잘 실행되었음을 보여 주었다.

15 Schuftan, "Alternative Nation," p. 423.

16 Progress Made Toward Realization of Ideal of Institution," *Asheville Citizen* (May 29, 1934).

17 Knapstein, "Interdisciplinary and Multimedia learning," p. 289.

18 "Notes on the Advisory Council Meeting" (November 3, 1945), pp. 2-4, BMC Papers Vol. II, Box 2, "advisory council meetings- 1945."

19 "Tentative program for 1949–1950," pp. 1-3, BMC Papers Vol. II, Box 12, "Fall program 1949–."

20 "Faculty Meeting Minutes," November 7, 1933 and December 7, 1933, in Black Mountain College Administration Files, Breedlove, *Loud Rebellions & Silent Revolutions*, p. 66에서 재인용.

21 "College Drops Academic Yardstick. Picks Pupils for Human Qualities," *Christian Science Monitor* (April 25, 1938).

22 Katz, "Black Mountain College: Experiment in Art," p. 15.

23 *Black Mountain College Bulletin*, vol. II, no. 3 (December 1943), p. 23.

24 John Andrew Rice, interview by Martin Duberman (June 10, 1967), Duberman Collection, BMC Research Project, Breedlove, *Loud Rebellions & Silent Revolutions*, p. 66에서 재인용.

25 *Black Mountain College Bulletin*, vol. II, no. 3 (December 1943), p. 10.

26 John A. Rice, "Black Mountain College," (January 21, 1935) p. 3, BMC Papers, Vol. II, Box 4, "'Black Mountain College' by members of the College Faculty."

27 *Black Mountain College Bulletin-Newsletter*, vol. II, no. 3 (December 1943), pp. 4-21. 수업 유형 및 과정에 대한 설명이 상세하게 제시되었다.

28 Robert Bliss, interview by Robert Sunley, 1997, in Student Experience in Experimental Education in the Early Years, BMC Project, www.bmcproject.org (2006년 10월 12일 검색), Breedlove, Loud Rebellions & Silent Revolutions, p. 70에서 재인용.

29 "Black Mountain Maintains Its Strong, Four-point program" – "Small Pioneer College in Carolina Hills Making Unusual Contribution to Higher Education," *The Christian Science Monitor* (August 16, 1938).

30 "Student Tells Faculty Of College When He Is Ready For Graduation," *Asheville Citizen* (December 1, 1937), BMC Papers Vol. II, Box 29, "Newspaper Clippings, 1936-1938."

31 *Black Mountain College Bulletin-Newsletter*, vol. II, no. 3 (December 1943), p. 9.

32 Kurtz, "Black Mountain College, Its Aims and Methods."

33 Wilfred Hamlin, Interview by Robert Sunley, 1997, in Student Experience in Experimental Education in the Early Years, BMC Research Project, Breedlove, *Loud Rebellions & Silent Revolutions*, p. 68에서 재인용.

34 Duberman, *Black Mountain College*, p. 49.

35 John Swackhamer, interview by Robert Sunley, 1997, in Student Experience in Experimental Education in the Early Years, BMC Research Project, Breedlove, *Loud Rebellions & Silent Revolutions*, pp. 68-69에서 재인용.

36 *Black Mountain College Bulletin*, vol. II, no. 3 (December 1943), p. 9.

37 *Black Mountain College Catalogue*, Issue 1 (1933/1934).

38 *Black Mountain College Bulletin-Newsletter*, vol. II, no. 3 (December 1943), p. 5, Robert Goldenson, "Professors and Students share responsibility: Institution founded in 1933 by Men Opposing 'Mass Education,'" *Asheville Citizen* (April 4, 1938), BMC Papers Vol. II, Box 29, "Newspaper Clippings, 1936-1938."

39 "First Graduation in the Art Field," in *Black Mountain College Newsletter* 8 (May 1940), p. 1, Excerpts of 1943 report on BMC, BMC Papers, Division II, Box or Volume 4, folder or page: "BMC" by members of college faculty.

40 Betty Young Williams, Interview by Robert Sunley, 1997, in Student Experience in Experimental Education in the Early Years, BMC Research Project, Breedlove, *Loud Rebellions & Silent Revolutions*, p. 73에서 재인용.

41 "Student Tells Faculty Of College When He Is Ready For Graduation," *Asheville Citizen* (December 1, 1937). BMC의 교육과정, 취지, 전망 등에 대한 상세한 내용을 지역 신문에서 지속적으로 보도하고 있는 점이 주목된다.

42 "First Graduation in the Art Field," in *Black Mountain College Newsletter* 8 (May 1940), p. 1.

43 Black Mountain Maintains Its Strong, Four-point program" – "Small Pioneer College

in Carolina Hills Making Unusual Contribution to Higher Education," *The Christian Science Monitor* (August 16, 1938).

44 Annette Jael Lehmann, "Pedagogical Practices and Models of Creativity at Black Mountain College," in Blume et al. eds., *Black Mountain*, p. 99.

45 앞의 글, pp. 107-108.

46 R. B. Sher, "Max Dehn and Black Mountain College," *The Mathematical Intelligencer* 16:1 (1994), p. 55.

47 Natasha Goldowski, "Physics for Liberal Arts Students," *Black Mountain College Bulletin-Newsletter* vol. 7, no. 3 (May 1949). 이 글은 1949년 4월 미국 남동지부 물리학회(Southeastern Section of the American Physical Society)의 15번째 정기 연례학회에서 발표되었다.

48 앞의 글, p. 332.

49 앞의 글, p. 333.

50 Natasha Goldowski, *Black Mountain College Review* vol.1, no.1 (June 1951).

51 Blume, "Science and Its Double," p. 126.

52 Katz, *Black Mountain College*, p. 71; Lehmann, "Pedagogical Practices and Models of Creativity at Black Mountain College," pp. 102-103.

53 Xanti Schawinsky, "My 2 years at Black Mountain College, N.C." unpublished essay, 1973, BMC Research Project. Note: I have preserved Schawinsky's orthography, Katz, *Black Mountain College*, p. 72에서 재인용.

54 앞의 책, p. 75.

55 Xanti Schawinsky, questionnaire, 1970, BMC Research Project.

56 Lehmann, "Pedagogical Practices and Models of Creativity at Black Mountain College," p. 103.

57 Katz, *Black Mountain College*, p. 75.

58 Xanti Schawinsky, in Duberman, *Black Mountain*, pp. 89-90.

59 Knapstein, "Interdisciplinary and Multimedia learning," p. 291 참고.

60 앞의 글, pp. 292-294.

61 Dorothea Rockburne, 앞의 글, p. 295에서 재인용.

5 여름학교

1 Harris, *The Arts at Black Mountain College*, p. 91.

2 Duberman, *Black Mountain*, p. 281.

3 Harris, *The Arts at Black Mountain College*, p. 100.

4 앞의 책, p.100.

5 앞의 책, p. 94.

6 앞의 책, p. 96.

7 *Black Mountain College Bulletin-Newsletter* vol. 2, no. 6 (April 1944), 이 글은 분명히 알베르스가 작성한 것으로 추정된다. Katz, "Black Mountain College: Experiment in Art," p. 76에서 재인용.

8 Bernard Rudofsky, "Clothing: Present, Past, and Future," *BMC Bulletin-Newsletter,*

vol. 2 no. 6 (April, 1944), p, 9, WRA.

9 앞의 책, p.99.

10 Letter from Walter Gropius to Milton Rose (October 26, 1944), BMC Papers, Vol. II, Box 41, "William C. Whitney Foundation."

11 Harris, *The Arts at Black Mountain College*, p. 101.

12 앞의 책, p. 104.

13 Julia Feininger to Lux Feininger (August 1945); "Music for the Mountains," *Asheville Citizen* (August 20, 1945), p. 4, 앞의 책, p. 104에서 재인용.

14 앞의 책, p. 140.

15 앞의 책, p. 115.

16 Josef Albers, in reprint from the book *American Abstract Artists*.

17 Harris, *The Arts at Black Mountain College*, p.105.

18 Knapstein, "Interdisciplinary and Multimedia learning," p.286.

19 *Remembering Black Mountain College*, p. 81.

20 Gabriele Brandstetter, "Still Moving: Performance and Models of Spatial Arrangement at BMC," in Blume, et al. eds., *Black Mountain*, p. 302.

21 Blume, "Science and Its Double," p. 128.

22 앞의 글, p. 129.

23 원문은 nature's own structural coordinate system. Dana Miller, "Thought Patterns: Buckminster Fuller The Scientist-Artist," in K. Michael Hays and Dana Miller, eds., *Starting with the Universe: Buckminster Fuller* (New York: Whitney Museum of American Art, 2009), p. 22에서 재인용.

24 Tricia Van Eck, "Buckminster Fuller in Chicago: A Modern Individual Experiment," in Mary Jane Jacob and Jacqueline Baas, eds., *Chicago Makes Modern, How Creative Minds Changed Society* (Chicago: University of Chicago Press, 2012), pp. 113-114.

25 Díaz, *The Experimenters*, p. 106.

26 Katz, "Black Mountain College: Experiment in Art," pp. 146-148.

27 Michael Reid, "Bucky Comes to Black Mountain," in *Convergence/Divergence: Exploring Black Mountain College + Chicago's New Bauhaus/Institute of Design*, exh. cat. (Asheville, NC: Black Mountain College Museum + Arts Center, 2015), p. 37.

28 Miller, "Thought Patterns," p. 27.

29 Harris, *The Arts at Black Mountain College*, p. 151; Díaz, *The Experimenters*, p. 101.

30 Jonathan Palmer and Maria Trombetta, "Black Mountain College: A Creative Art Space Where It Was Safe to Fail," *World Futures* 73 (2017): 19.

31 *Remembering Black Mountain College*, p. 72.

32 Reid, "Bucky Comes to Black Mountain," p. 38.

33 원문은 tensional integrity with discontinuous compression. Miller, "Thought Patterns: Buckminster Fuller The Scientist-Artist," p. 29. 1950년대 초반 유사한 작업 사진이 풀러에 관한 글에서 보였으나 스넬슨에 대한 언급은 없었다. 스넬슨은 풀러가 "우리의 장력통합(tensegrity) 구조에 대해 어떻게 생각하냐"고 물어본 적이 있었다고 회상하면서 자신이 개발한 측면에 대해 풀러가 부분적으로 인정하는 듯했다고 말했다.

일련의 사건 이후 결국 두 사람의 관계는 소원해졌다.

34 앞의 글, p. 57.

35 Brandstetter, "Still Moving," p. 301.

36 R. Buckminster Fuller and Robert Marks, *The Dymaxion World of Buckminster Fuller* (New York: Anchor Books, 1973), p. 40.

37 Miller, "Thought Patterns," pp. 23-24에서 재인용.

38 Fuller's introduction to Gene Youngblood, *Expanded Cinema* (1970), pp. 20-21.

39 Miller, "Thought Patterns," p. 40.

40 Brandstetter, "Still Moving," p. 302.

41 Harris, *The Arts at Black Mountain College*, pp. 154-156.

42 Campus News," *Black Mountain College Bulletin-Newsletter* vol. 6, no. 4 (May 1948), Harris, *The Arts at Black Mountain College*, p. 156에서 재인용.

43 Miller, "Thought Patterns," p. 27.

44 Katz, "Black Mountain College: Experiment in Art," p. 137.

45 앞의 글, p. 144.

46 John Cage, "Any experimental musician in the twentieth century has had to rely on painters," in an interview with Irving Sandler (1966), in Richard Kostelanetz, ed. *Conversing with Cage* (New York: Limelight Editions, 1986), p. 190에서 재인용.

47 Díaz, *The Experimenters*, pp. 6-7.

48 John Cage, in an interview with Harris, 1974, in Kostelanetz, ed. *Conversing with Cage,* p. 104에서 재인용.

49 John Cage, Knapstein, "Interdisciplinary and Multimedia learning," p. 288에서 재인용.

50 Merce Cunningham, "A Collaborative Process between Music and Dance" (1982), in Richard Kostelanetz ed. *Merce Cunningham: Dancing in Space and Time: Essays 1944-1992* (New York: Da Capo Press, 1998), p.141, Brandstetter, "Still Moving," p. 303에서 재인용.

51 Katz, "Black Mountain College: Experiment in Art," p. 138.

52 Francine du Plessix Gray, "Black Mountain: The Breaking (Marking) of a Writer," in Lane, ed., *Black Mountain College*, p. 300.

53 Knapstein, "Interdisciplinary and Multimedia learning," p. 289.

54 John Cage, 1969, 앞의 글, p. 288, 각주 19에서 재인용.

55 Katz, "Black Mountain College: Experiment in Art," p. 99.

56 1944년부터 1961년까지 14권이 출간된 이 연작은 조지 위텐본(George Wittenborn)과 하인츠 슐츠(Heinz Schultz)가 로버트 머더웰과 협업하여 출간했다. 그리고 MoMA 사서인 버나드 카펠(Bernard Karpel)이 참고문헌을 정리하고 기록물 편집을 도왔다. 출간된 저서의 목록은 다음과 같다. 아폴리네르, 『입체주의 화가들(*The Cubist Painters*)』 (1944), 몬드리안, 『조형예술과 순수조형예술(*Plastic Art and Pure Plastic Art*)』 (1945), 라슬로 모호이너지, 『새로운 전망(*The New Vision*)』 (1946), 루이스 헨리 설리반(Louis Henry Sullivan), 『유치원 수다(*Kindergarten Chats*)』 (1947), 칸딘스키, 『예술에 있어서 정신적인 것에 관하여(*Concerning the Spiritual in Art*)』 (1947), 장 아르프(Jean Arp), 『내 방식대로(*On My Way*)』 (1948), 막스 에른스트(Max Ernst), 『회화를 넘어(*Beyond Painting*)』 (1948), 로버트 머더웰, 『다다 화가와 시인: 선집(*The Dada*

*Painters and Poets: An Anthology)』(1951), 다니엘 헨리 칸바일러(Daniel-Henry Kanweiler), 『입체주의의 형성(*The Rise of Cubism*)』(1949), 마르셀 레이몽(Marcel Raymond), 『보들레르에서 초현실주의까지(*From Baudelaire to Surrealism*)』(1949), 조르주 뒤튀(Georges Duthuit), 『야수파 화가들(*The Fauvist Painters*)』(1950), 카롤라 기드온-웰커(Carola Gideon-Welcker), 『동시대 조각(*Contemporary Sculpture*)』(1955), 마르셀 뒤샹(Marcel Duchamp), 『자신의 총각에 의해 발거벗겨진 신부, 조차(*The Bride Stripped Bare by her Bachelors, Even*)』(1960), 파울 클레, 『생각하는 눈(*The Thinking Eye*)』(1961). 이 책은 후에 『20세기 미술 기록(*The Documents of Twentieth-Century Art*)』으로 제목이 변경되었다.

57 『동시대 예술의 문제』 연작 출간도 위텐본, 슐츠 출판사에서 출간하였다. 주요 출간은 다음과 같다. 팔린(Wolfgang Paalen), 『형식과 감각(*Form and Sense*)』(1945), 리드(Herbert Read), 『예술의 풀뿌리(*The Grass Roots of Art*)』(1947), 도너(Albert Donner), 『예술을 벗어난 길: 허버트 베이어의 작업』(1947), 『가능성 I: 한시적 논평(*possibilities 1: An Occasional Review*)』(1947~1948), 존 케이지(음악), 피에르 샤로(Pierre Chareau, 건축), 로버트 머더웰(미술), 해럴드 로젠버그(Harold Rosenberg, 저술) 공동 편집. 이 저서에는 동시대 음악의 상세 목록과 루 해리슨과 스테판 볼페(Stefan Wolpe)에 관한 평이 함께 실렸다.

58 Jacob Lawrence, "My ideas on Art (Painting) and the Artist," letter to Josef Albers, n. d. (April 1946), BMC Research Project.

59 Katz, "Black Mountain College: Experiment in Art," pp. 84-85.

60 앞의 글, p. 102, 105.

61 Elaine de Kooning, "De Kooning Memories," first published in *Vogue* (December 1983), 앞의 글, p. 110에서 재인용.

62 Reid, "Convergence/Divergence: Exploring Black Mountain College+Chicago's New Bauhaus/Institute of Design," p. 25.

6 블랙마운틴 칼리지의 유산

1 Sue Spayth Riley, *How to Generate Values in Young Children: Integrity, Honesty, Individuality, Self-Confidence and Wisdom* (New South Co., 1979). Sue Spayth Riley, Interview with Robert Sunley, 1997, in Student Experience in Experimental Education in the Early Years, BMC Research Project, Breedlove, *Loud Rebellions & Silent Revolutions*, p. 75에서 재인용.

2 "John Andrew Rice Obituary," *Asheville Citizen-Times* (November 28, 1968), BMC Papers.

3 Mark Alden Branch, "The Art School on its Own," *Yale Alumni Magazine* 64 (September 2000), p. 7.

4 "Think!" Time 47:25 (June 18, 1956), Breedlove, *Loud Rebellions & Silent Revolutions*, p. 74에서 재인용.

참고문헌

김연희, 『존 듀이의 교육미학: 예술교육의 철학과 이론』, 교육과학사, 2013.

김희영, 「블랙마운틴 칼리지에서의 요제프 알베르스 교육을 통한 바우하우스 교육의 연계와 전환」, 『바우하우스』, 안그라픽스, 2019, pp. 396-426.

김희영, 「블랙마운틴 컬리지의 유산: 예술을 통한 융합교육의 사회적 역할」, 『서양미술사학회 논문집』 제44집(2016), pp. 279-308.

김희영, 「블랙마운틴 컬리지(Black Mountain College)의 실험적 교육 전망에 대한 고찰」, 『조형_아카이브』 제5호 (2013), pp. 1-24.

신희경, 「바우하우스 기초교육의 의미와 오늘날의 의미」, 『바우하우스』, 안그라픽스, 2019, pp. 62-87.

요제프 알버스, 『색채의 상호작용』, 변의숙·진교진 옮김, 도서출판 경당, 2013.

Adamic, Louis. "Education on a Mountain: The Story of Black Mountain College." *Harper's Monthly Magazine* 172 (April 1936), pp. 516-529.

Adamson, Glenn. "Thinking in Situations: Josef Albers—From the Bauhaus to Black Mountain," in *Thinking through Craft*, pp. 81-85. Oxford and New York: Berg, 2007.

Albers, Anni. "Work with Material." *Black Mountain College Bulletin* no. 5 (November 1938).

Albers, Josef. *Formulation: Articulation*, with text by T. G. Rosenthal, New York: Thames & Hudson, 2006.

Albers, Josef. *To Open Eyes*. London: Phaidon, 2006.

Albers, Josef. *Interaction of Color* (1963). Cologne: DuMont, 1970.

Albers, Josef. "Art as Experience." *Progressive Education* 12 (October 1935), pp. 391-393.

Albers, Josef. "Concerning Art Instruction." *Black Mountain College Bulletin* no. 2 (June 1934).

Anfam, David. "Black Mountain College." *The Burlington Magazine* vol. 148, no. 1236 (2006), pp. 214-215.

Barnes, Albert. "John Dewey's Philosophy of Education." In *Art and Education: A Collection of Essays*. Merion, Penn.: The Barnes Foundation Press, 1954.

Benfey, Christopher. *Red Brick, Black Mountain, White Clay: Reflections on Art, Family, and Survival*. New York: Penguin Books, 2013.

Bernstein, Richard J. *John Dewey*. New York: Washington Square Press, 1967.

Betts, Paul, and Daniel Kane. "'To Open Eyes': Black Mountain College into the 21st Century." *Black Mountain College Studies* vol. 3 (Fall 2012); http://www.black-mountainstudiesjournal.org/wp/?page_id=883 (2015년 10월 15일 검색).

Blume, Eugen, Matila Felix, Gabriel Knapstein and Catherine Nichols, eds. *Black Mountain: An Interdisciplinary Experiment* 1933-1957. Berlin: Nationalgalerie, Staatliche Museen zu Berlin; Spector Books, 2015.

Bojesen, Emile. "Lessons from Black Mountain College." *Black Mountain College Studies* vol. 3 (Fall 2012); http://www.blackmountainstudiesjournal.org/wp/?page_id=891 (2015년 10월 15일 검색).

Branch, Mark Alden. "The Art School on its Own." *Yale Alumni Magazine* 64 (September 2000).

Breedlove, Brain. *Loud Rebellions & Silent Revolutions: Black Mountain College's Legacy.* Saarbrücken: Scholar's Press, 2014.

Brown, Bob. "College Without Rules." *The Atlanta Journal.* January 19, 1941. Sunday Morning.

Byers, Mark. "Environmental Pedagogues: Charles Olson and R. Buckminster Fuller." *English* vol. 62, no. 238 (2013), pp. 248-268. DOI: 10.1093/english/eft029.

Convergence/Divergence: Exploring Black Mountain College + Chicago's New Bauhaus/Institute of Design, exh. cat. Asheville, N. C.: Black Mountain College Museum and Arts Center, 2015.

Creasy. Jonathan C. *The Black Mountain Letters: Poems and Essays.* Victoria, TX: Dalkey Archive Press, 2016.

Dewey, John. *Freedom and Culture* (1939). Amherst, NY: Prometheus, 1989.

Dewey, John. *Experience and Education* (1938). New York: Free Press, 1997.

Dewey, John. *Art as Experience* (1934). New York: Paragon Books, 1979.

Dewey, John. *How We Think* (1933). New York: Renaissance Classics, 2012.

Dewey, John. *Democracy and Education* (1916). Radford, VA: Wilder Publications, 2008.

Dewey, John. *The School and Society* (1899). New York: Cosimo, 2007.

Díaz, Eva. *The Experimenters: Chance and Design at Black Mountain College.* Chicago: University of Chicago Press, 2014.

Duberman, Martin. *Black Mountain: An Exploration in Community.* Evanston, IL: Northwestern University Press, 1972.

Van Eck, Tricia. "Buckminster Fuller in Chicago: A Modern Individual Experiment." In Mary Jane Jacob and Jacqueline Baas, eds. *Chicago Makes Modern, How Creative Minds Changed Society,* pp. 113-114. Chicago: University of Chicago Press, 2012.

Fisher, Jonathan. "The Life and Work of an Institution of Progressive Higher Education: Towards a History of Black Mountain College, 1933–1949." *Black Mountain College Studies* vol. 6 (Summer 2014) http://www.blackmountainstudiesjournal.org/wp/?page_id=3110 (2015년 10월 29일 검색).

Frank, Thomas Edward. "'I Came Out of a Methodist Parsonage': John Andrew Rice and the Dispositions of an Educator." *Black Mountain College Studies* vol. 7 (Spring 2015); http://www.blackmountainstudiesjournal.org/wp/?page_id=4312 (2015년 10월 29일 검색).

Fuller, R. Buckminster. *Education Automation: Comprehensive Learning for Emergent Humanity.* Jaime Snyder, ed. Baden: Las Müller Publishers, 2010.

Fuller, R. Buckminster. "Introduction." In Gene Youngblood. *Expanded Cinema.* New

York: E. P. Dutton, 1970.

Fuller, R. Buckminster, and Robert Marks. *The Dymaxion World of Buckminster Fuller.* New York: Anchor Books, 1973.

Füssl, Karl-Heinz. "Pestalozzi in Dewey's Realm? Bauhaus Master Josef Albers among the German-speaking Emigres' Colony at Black Mountain College (1933-1949)," *Paedagogica Historica: International Journal of the History of Education* vol. 42 (2006): 01-02: 77-92; http://dx.doi.org/10.1080/00309230600552013 (2013년 9월 26일 검색).

Goldowski, Natasha. "Physics for Liberal Arts Students." *Black Mountain College Bulletin-Newsletter* vol. 7, no. 3 (May 1949).

Harris, Mary Emma. "Black Mountain: Was It a Real College Or Did We Just Make It Up Ourselves?" *Black Mountain College Studies* vol. 7 (Spring 2015). http://www.blackmountainstudiesjournal.org/wp/?page_id=4256 (2015년 10월 29일 검색).

Harris, Mary Emma. "A Preliminary Thinking." *Black Mountain College Studies* vol. 4 (Spring 2013). http://www.blackmountainstudiesjournal.org/wp/?page_id=1276 (2015년 10월 29일 검색).

Harris, Mary Emma. *The Arts at Black Mountain College.* Cambridge and London: The MIT Press, 1987.

Horowitz, Frederick A. "What Josef Albers Taught at Black Mountain College, and What Black Mountain College Taught Albers." *Black Mountain College Studies* vol. 1 (Spring 2011). http://www.blackmountainstudiesjournal.org/wp/?page_id=48 (2015년 10월 15일 검색)

Horowitz, Frederick A. and Brenda Danilowitz, *Josef Albers: To Open Eyes: The Bauhaus, Black Mountain College, and Yale,* London and New York: Phaidon, 2006.

Hutchins, Robert Maynard. *The Higher Learning in America.* New Haven: Yale University Press, 1936.

Jackson. Philip W. *John Dewey and the Lessons of Art.* New Haven and London: Yale University Press, 1998.

Katz, Vincent. ed. *Black Mountain College: Experiment in Art.* Cambridge and London: The MIT Press, 2002.

Kostelanetz, Richard. ed. *Conversing with Cage.* New York: Limelight Editions, 1986.

Kristof, Nicholas. "Don't Dismiss the Humanities." *New York Times.* August 14, 2014.

Kurtz, Kenneth. "Black Mountain College, Its Aims and Methods." *Black Mountain College Bulletin*, no. 8 (1944), The *Haverford Review* vol. 3, no. 1 (Winter 1944)에 재수록. WRA.

Lane, Mervin. ed. *Black Mountain College: Sprouted Seeds, An Anthology of Personal Accounts.* Knoxville: The University of Tennessee Press, 1990.

Miller, Dana. "Thought Patterns: Buckminster Fuller The Scientist-Artist." In K. Michael Hays and Dana Miller, eds. *Starting with the Universe: Buckminster Fuller,* pp. 20-43. New York: Whitney Museum of American Art, 2009.

Molesworth, Helen. *Leap Before You Look: Black Mountain College 1933–1957.* exh. cat. New Haven and London: Yale University Press, 2015.

Palmer, Jonathan, and Maria Trombetta. "Black Mountain College: A Creative Art Space Where It Was Safe to Fail." *World Futures* 73 (2017).

Patterson, David. "Two Cages, One College: Cage at Black Mountain College, 1948 and 1952," *Black Mountain College Studies* vol. 4 (Spring 2013). http://www.black-mountainstudiesjournal.org/volume4/4-11-david-patterson/ (2020년 1월 20일 검색).

Payant, Felix. "Black Mountain College." *Design* vol. 47, no. 8 (April 1946), pp. 3-5.

Potter, Michelle. "A Licence to Do Anything: Robert Rauschenberg and the Merce Cunningham Dance Company." *Dance Chronicle* vol. 16, no. 1 (1993), pp. 1-43.

Ralston, Shane J. "The Prospect of an Ideal Liberal Arts College Curriculum: Reconstructing the Dewey-Hutchins Debate." *Black Mountain College Studies* vol. 1 (Spring 2011). http://www.blackmountainstudiesjournal.org/wp/?page_id=32 (2015년 10월 15일 검색).

Remembering Black Mountain College. exh. cat. Black Mountain, N. C.: The Black Mountain College Museum and Arts Center, 1996.

Reynolds, Katherine Chaddock. *Visions and Vanities: John Andrew Rice of Black Mountain College.* Baton Rouge: Louisiana University Press, 1998.

Reynolds, Katherine Chaddock. "Progressive Ideals and Experimental Higher Education: The Example of John Dewey and Black Mountain College." *Education and Culture* vol. 14, no. 1 (Spring 1997), pp. 1-9.

Rice, John A. *I Came Out of the Eighteenth Century* (1942). Columbia, S. C.: The University of South Carolina Press, 2014.

Rice, John A. "Fundamentalism and the Higher Learning." *Harper's Monthly Magazine* 174 (May 1937), pp. 587-597.

Rice, John A. "Black Mountain College." January 21, 1935, pp. 1-3, BMC Papers, Vol. II, Box 4, "'Black Mountain College' by Members of the College Faculty."

Robertson, Wendy Lee. "The Discovery of a New Measure: Creative Institutions and Visionary Arts from Black Mountain College to MOMA." Ph.D. dissertation. The University of Iowa, 2000.

Rumaker, Michael. *Black Mountain Days.* New York: Spuyten Duyvil, 2012.

Sher, R.B. "Max Dehn and Black Mountain College." *The Mathematical Intelligencer* vol. 16, no. 1 (1994), pp. 54-55.

Smith, Anne Chesky, and Heather South. *Black Mountain College.* Charleston, SC: Arcadia, 2014.

Stanger, Arabella. "Merce Cunningham's Ensemble Space and the Black Mountain Principle of Community." *Black Mountain College Studies* vol. 3 (Fall 2012). http://www.blackmountainstudiesjournal.org/wp/?page_id=899 (2015년 10월 29일 검색).

Tomkins, Calvin. *The Bride and the Bachelors: The Heretical Courtship in Modern Art.* New York: The Viking Press, 1965.

Turner, Fred. *The Democratic Surround: Multimedia and American Liberalism from World War Two to the Psychedelic Sixties.* Chicago: The University of Chicago Press, 2013.

Turner, Fred. "Romantic Automatism: Art, Technology, and Collaborative Labor in Cold War America." *Journal of Visual Culture* vol. 7, no. 1 (2008), pp. 5-26.

Volkmann, Christina. and Christian de Cock. "Consuming the Bauhaus." *Consumption Markets and Culture* vol. 9 (2006). DOI: 10.1080/10253860600633689 (2013년 9월 26일 검색)

Wilkins, Micah. "Social Justice at BM Before the Civil Rights Age: Desegregation, Racial Inclusion, and Racial Equality at BMC." *Black Mountain College Studies* vol. 6 (Summer 2014). http://www.blackmountainstudiesjournal.org/wp/?page_id=3076 (2015년 10월 29일 검색).

Wingler, Hans M. *The Bauhaus*. Cambridge: The MIT Press, 1969.

아카이브 자료

Black Mountain College Papers, Western Regional Archives, State Archives of North Carolina, Asheville, North Carolina (약어 BMC Papers).

North Carolina Museum of Art, Black Mountain College Research Project, 1933-1973, North Carolina State Archives, Raleigh, North Carolina. (약어 BMC Research Project).

II. Research Files, General College Files: Accreditation-Educational Philosophy, Transcripts of Faculty Meetings, 1937, Box 10.

II. Research Files, General College Files: Educational Philosophy, Transcripts of Faculty Meetings, 1939-1944– Publications, Box 11.

IV. Released Interviews, Box 28, Box 31.

V. Donated Materials: Student Notes: Albers, Anni—Albers, Josef, Color, Design—Levine, Box 67.

V. Donated Materials: Student Notes: Albers, Josef, Color, Design—Murphy—Breitenbach, Box 68.

North Carolina State Archives, Private Collections, Peggy Dwight Papers, P. C. 1715.1.

도판 및 자료 출처

대부분의 이미지와 텍스트 자료는 Western Regional Archives, State Archives of North Carolina, Asheville, North Carolina (이후 WRA로 표기)에서 허가를 받았다. 이 아카이브 자료 중 특정 소장 및 사진사가 명시된 경우 추가 기재했다.

Cover Front: Trojan horse constructed by Jean Varda and his students for the Greek festival during the Summer Institute in the Arts, 1946 [Photo: Beaumont Newhall]. Courtesy of the WRA. Back: Josef Albers's Drawing Class, BMC, ca. 1939–1940. Courtesy of the WRA.

p. 10 Buckminster Fuller's architecture class during the 1949 Summer Institute in the Arts. Construction of molds for precast forms for domes. L to R: unidentified student, Eugene Godfrey, Mary Jo Slick, unidentified student. BMC Project [Photo: Kenneth Snelson], Courtesy of the WRA.

1-1 Josef Albers, Black Mountain College Seal, 1933/34. Courtesy of the WRA.

p. 18 Studies Building across Lake Eden, Architect: A. Lawrence Kocher. Erected with student and faculty labor in 1940–1941. Background, Black Mountains (6000 feet). [Photo: Claude Stoller]. Courtesy of the WRA.

2-1 John Andrew Rice (Classics instructor, 1933–1939). Courtesy of the WRA.

2-2 YMCA Blue Ridge Assembly, Robert Lee Hall. Courtesy of the WRA.

2-3 The faculty and staff of BMC upon its foundation. September 1933. L to R: (front) Joseph Martin, Helen Boyden Lamb Lamont, Margaret Loram Bailey, Elizabeth Vogler, John Andrew Rice; (back) John Evarts, Theodore Dreier, Frederick Georgia, Ralph Lounsbury, William Hinckley. Courtesy of the WRA.

2-4 Josef Albers at Black Mountain College. Courtesy of the WRA.

2-5 Theodore "Ted" Dreier, ca. 1942. Courtesy of the WRA.

2-6 Music practice at Lee Hall, 1939 [Photo: Helen M. Post] Courtesy of the WRA.

2-7 Community Meeting to discuss fundraising for the building program for the new campus (Lake Eden campus), Blue Ridge campus, spring 1941. L to R: Theodore Dreier, Tommy Brooks, Eva Zhitlowsky, Connie Spencer, Francisco "Paco" Leon. Courtesy of the WRA.

2-8 YMCA Blue Ridge Assembly. Courtesy of YMCA Blue Ridge Assembly.

2-9 Views of the Lee Hall Lobby. Author's photos taken in August 2018.

2-10 A. Lawrence Kocher (far right) shows his design for the Studies Building in 1940. Courtesy of the WRA.

2-11 Architecture class with A. Lawrence Kocher, designer of the Studies Building at BMC, ca. 1941–1942. Courtesy of the WRA.

2-12 Studies Building construction. Lawrence "Larry" Kocher (far left) and Ted Dreier

(far right) survey for the new building. 1940–1941. Courtesy of the WRA.

2-13 Dancing on the porch of Robert Lee Hall. Courtesy of the WRA.

2-14 Student Howard Rondthaler works with one of the college's cows, ca. 1947. BMC Project [Photo: Felix Krowinski] Courtesy of the WRA.

2-15 A female student plowing. ca. 1937 [Photo: Helen M. Post] Courtesy of the WRA.

2-16 William Robert Wunch, BMC faculty, 1935-1945. Courtesy of the WRA.

2-17 *Black Mountain College Bulletin-Newsletter* vol.1, no.2 (January 1943). Courtesy of the WRA.

2-18 Postcard image of Moore General Hospital. Courtesy of Heather South.

2-19 Quiet House (memorial to Mark Dreier) and inside view. It was designed by Alex "Bill" Reed and constructed by Reed, Mary Gregory and students in the Fall 1942 on the Lake Eden campus. Courtesy of the WRA.

2-20 Barn and Silo, designed by Lawrence Kocher and built by students and faculty. [Photo: Beaumont Newhall]. Courtesy of the WRA.

2-21 Construction of a Service Building, designed by Lawrence Kocher, for the kitchen and for African American staff to live in. Spring 1941. L to R: Jim Secord, Fernando Leon (roof), Jerry Wolpert, Robert Bliss. Courtesy of the WRA.

2-22 Connie Spencer. BMC student from 1940–1942. Courtesy of the WRA.

2-23 Leslie Paul, BMC student, participating in the work program. Courtesy of the WRA.

2-24 Announcement for 1944 Summer Music Institute. Issued as *Black Mountain College Bulletin-Newsletter* (February 1944). Cover photograph John Harvey Campbell. Courtesy of the WRA.

2-25 Ruth Asawa seated on lawn. BMC Project [Photo: Michael and Catherine Urbain] Courtesy of the WRA.

2-26 Arthur Penn. Courtesy of the WRA.

2-27 Charles Olson at Black Mountain College. Courtesy of the WRA.

2-28 Lou Harrison, BMC. ca. 1951–1953 BMC Project [Photo: Jonathan Williams] Courtesy of the WRA.

2-29 Students in the Lee Hall Lobby, Blue Ridge campus. Courtesy of the WRA.

2-30 Eric Bentley's class, ca. 1943. Courtesy of the WRA.

2-31 Saturday night dance, Dining Hall, Lake Eden campus, ca. 1945. Elsa Kahl Cohen dancing with Erwin Straus (left foreground). Courtesy of the WRA.

2-32 Completed Studies Building. Courtesy of the WRA.

2-33 Dining room on the Blue Ridge Campus, ca. 1940. Courtesy of the WRA.

2-34 Erwin Straus and his psychology class, ca. 1942–1943. L to R: Mary Brett, Bob Marden, Barbara Payne, Erik Haugaard, Jackie Tankersley, Erwin Straus. Courtesy of the WRA.

2-35 John Dewey. Courtesy of the WRA.

2-36 Will Hamlin (BMC student) in the chemistry lab at BMC, ca. 1945. Courtesy of the WRA.

2-37 John Dewey's letter sent to Theodore Dreier dated on July 18, 1940. Courtesy

of the WRA.

2-38 Frances Goldman and Rudolph Haase in Josef Albers's Drawing Class, ca.1939–1940, learning proportion through use of "Dürer frame." Courtesy of the WRA.

2-39 Black Mountain College performance of Macbeth by William Shakespeare, May 1940. BMC Project [Photo: Robert Haas] Courtesy of the WRA.

2-40 Two students in weaving class. Courtesy of the WRA.

p. 98 Drawing class with Josef Albers, Lee Hall porch, Blue Ridge Campus, Spring 1936. Courtesy of the WRA.

3-1 John Rice, David Bailey (wearing a hat) and other students or community members on the Blue Ridge campus of BMC. 1930s. Courtesy of the WRA.

3-2 Work program on the farm at the Lake Eden Campus. Courtesy of the WRA.

3-3 Drama production "A Doll's House" by Henrik Ibsen, Spring 1939. L to R: Bela Martin, Duncan Dwight, Hope Stevens. Courtesy of the WRA.

3-4 L to R: Ronald Jackson, Vera Baker Williams, Mary Ellen "Mickey" Miller, and Gregory Masurovsky shoveling coal from train car to college truck, 1947–1948. BMC Project [Photo: Felix Krowinski] Courtesy of the WRA.

3-5 Roland Hayes and Walter Gropius coming down the steps of the Dining Hall Summer 1945. Hayes was there as an instructor for the summer music institute. The woman holding the screen door open is not identified. BMC Project [Photo: Eleanore Berman] Courtesy of the WRA.

3-6 Josef Albers' Drawing Class, April 1942. Josef Albers, seated; Eva Zhitlowsky, seated also; Faith Murray, behnid Albers, bangs and glasses; Claude Stoller, third from right-against wall [Photo: Tom Leonard] Courtesy of the WRA.

3-7 Josef Albers' Drawing Class, ca. 1939–1940. Courtesy of the WRA.

3-8 Cover of *Black Mountain College Bulletin* no.5 (November 1938). Anni Albers, "Work with Material" is published. Courtesy of the WRA.

3-9 Joseph Breitenbach's photography class with Josef Albers (right) and student Charles Foberg. Summer 1944. Courtesy of the WRA.

3-10 Josef Albers' Drawing Class, Summer 1944. Courtesy of the WRA.

3-11 Josef Albers' Drawing Class, ca. 1939–1940. Courtesy of the WRA.

3-12 Robert Rauschenberg and Svarc Lauterstein who is wearing centaur costume designed by Rauschenberg, student at BMC ca. 1948–1949. The photo was taken on the deck of the Studies Building overlooking Lake Eden, 1949. BMC Project [Photo: Trude Guermonprez] Courtesy of the WRA.

p. 156 Summer institute panel discussion, 1944 [Photo: Josef Breitenbach]. Courtesy of the WRA.

4-1 Cover of *Black Mountain College Bulletin-Newsletter* vol.1, no.3 (February 1943). Courtesy of the WRA.

4-2 Students eating lunch on the Dining Hall porch, Lake Eden Campus, ca. 1946–1949. BMC Project [Photo: Felix Krowinski]. Courtesy of the WRA.

4-3 Farmers Ray Trayer and Cliff Moles taught the students new organic farming techniques, which greatly increased the quality of the soil and the farm's efficiency. BMC Project [Photo: Felix Krowinski]. Courtesy of the WRA.

4-4 Renate Benfey in her student study in the Studies Building, Lake Eden campus, ca. 1942–1943. Courtesy of the WRA.

4-5 Students Don Page and Tommy Brooks working on the grounds of the Studies Building as part of the work program. L to R: Page, Brooks. ca. 1941. Courtesy of the WRA.

4-6 Work program team leaving Lee Hall for Lake Eden campus, ca. 1940–1941. Courtesy of the WRA.

4-7 Studies Building construction, Robert Babcock watching Virgil Deaver on the tractor, 1940–1941. Robert Babcock taught Political Science at Black Mountain College from 1940–1942. Virgil (John Virgil "Danny") Deaver was a student at BMC. Courtesy of the WRA.

4-8 Students working on drainage ditch for the Studies Building. ca. 1940–1941. Courtesy of the WRA.

4-9 After the building was complete, drainage ditches were dug. Staff member Bas Allen leans down to help free the stuck tractor while student Danny Deaver sits behind the wheel. Courtesy of the WRA.

4-10 Studies Building construction, Kenneth Kurtz painting building, 1940–1941. Courtesy of the WRA.

4-11 Studies Building, Lake Eden campus, 1940–1941. Courtesy of the WRA.

4-12 In the summer of 1941, the move from Blue Ridge Assembly to Lake Eden was completed. Students shuttled pianos, looms, furniture, and the entire heating system. Courtesy of the WRA.

4-13 Moving the pianos to the Lake Eden campus from the Blue Ridge campus. L to R: Jane Robinson, Paul Wiggin, George Cadmus (?), and unidentified person. ca. 1941. Courtesy of the WRA.

4-14 Moving the pianos to the Lake Eden campus. Paul Wiggin at the keyboard and Jane Robinson beside him. ca. 1941. Courtesy of the WRA.

4-15 Students walking toward Black Mountain College from barn and silo, n.d. Courtesy of the WRA.

4-16 Class schedules. Fall 1934; Spring 1935. Courtesy of the WRA.

4-17 Students Patsy Lynch, Vesta Martin, and Fanny Hobart on "Lunch run" on the road between the Studies Building and Dining Hall. [Photo: Stuart Atkinson] Courtesy of the WRA.

4-18 Leslie Katz, a student at Black Mountain College, adjusts a microscope slide in biology class with Anna Moellenhoff. 1939 [Photo: Helen M. Post] Courtesy of the WRA.

4-19 A student, possibly Kathryn Sieck, peers through a microscope. Courtesy of the WRA.

4-20 An unidentified student performs a chemistry experiment. Courtesy of the WRA.

4-21 Music class with Erwin Bodky. Roundhouse at Lake Eden Campus. Courtesy of the WRA.

4-22 Josef Albers and student Robert De Niro, ca. 1939–1940. Courtesy of the WRA.

4-23 Dance class in front of Lee Hall, ca. 1939. Courtesy of the WRA.

4-24 Student working in Sculpture class. Courtesy of the WRA.

4-25 Sue Riley and other students in Dance class at Black Mountain College. Courtesy of the WRA.

4-26 Weaving class with Anni Albers, ca. 1938. Courtesy of the WRA.

4-27 Alexander "Bill" Reed weaves on a college loom in class. Courtesy of the WRA.

4-28 Two weavers with rug loom, BMC, ca. 1940. BMC Project [Photo: John Stix] Courtesy of the WRA.

4-29 Erwin Straus, BMC faculty, 1938–1945. Courtesy of the WRA.

4-30 Max Dehn, 1951 [Photo: Trude Guermonprez] Courtesy of the WRA.

4-31 Anni Albers. 1937 [Photo: Helen M. Post] Courtesy of the WRA.

4-32 Lawrence Kocher with architecture students, ca. 1941–1942. Courtesy of the WRA.

4-33 M.C. Richards, Stella Levi, and William Levy, family portrait. BMC Project [Photo: Felix Krowinski] Courtesy of the WRA.

4-34 Natasha Goldowski. Courtesy of the WRA.

4-35 Art class with Xanti Schawinsky, 1939 [Photo: Helen M. Post] Courtesy of the WRA.

4-36 Xanti Schawinsky, Spectodrama: Play, Life, Illusion, performed at BMC in 1936–1937. Part IV, Scene 1. a: The Paper Ballet, b: Demonstration of Methods of Visual Representation. Courtesy of the WRA.

4-37 Xanti Schawinsky's Stage Studies class, The Danse Macabre: A Sociological Study, performed on May 14, 1938. Courtesy of the WRA.

4-38 Merce Cunningham and students performing in the dining hall, Lake Eden Campus. Courtesy of the WRA.

4-39 Ray Johnson on the phone and Lippold at the table, Monroe Street Studio, 1953 [Photo: John Stewart or Hans Namuth] Courtesy of the WRA.

4-40 Viola Farber and Carolyn Brown, *Summerspace* [Photo: Richard Rutledge] 1958. Courtesy of Merce Cunningham Trust.

p. 232 Cover Front와 같음.

5-1 Dining Hall and lodges, Lake Eden campus. Courtesy of the WRA.

5-2 1939 Lake Eden Inn and Cottages Brochure. Courtesy of the WRA.

5-3 p. 18과 같음.

5-4 Edward Lowinsky at Black Mountain College. Courtesy of the WRA.

5-5. Milkhouse, Lake Eden farm. The building was constructed by BMC students and faculty during the spring and summer of 1942. Courtesy of the WRA.

5-6 Student harvesting. Crop rotation, planting, harvesting, milking cows, composting, caring for livestock, and so much more were part of the farm work at BMC [Photo: Martha McMillan] Courtesy of the WRA.

5-7 Announcement of Summer Program 1943. Courtesy of the WRA.

5-8 Heinrich Jalowetz and BMC students on the Blue Ridge campus, ca. 1939. The only individuals identified are Maude Dabbs (second to the left) and Jalowetz (third to the left). Courtesy of the WRA.

5-9 Faculty, 1944 summer art institute. L to R: a: James Prestini, J.B.Neumann, Josef Albers(seating), Walter Gropius, Jose de Creeft, Jean Chalot. [Photo: Tim Milius] Courtesy of the WRA. b: Jose de Creeft, Jean Chalot, Amedee Ozenfant, Berbard Rudofsky, Josef Albers. [Photo: Tim Milius] Courtesy of the WRA.

5-10 Cover of *Black Mountain College Bulletin-Newsletter* vol.2, no.6 (April 1944). Courtesy of the WRA.

5-11 Jean Charlot, one of the founders of the modern Mexican muralist movement, working on Fresco *Inspiration* under the Studies Building, Summer 1944 BMC Project [Photo: Josef Breitenbach]. Courtesy of the WRA.

5-12 Jean Charlot's frescoes *Inspiration and Learning* on pylons of the Studies Building, 1944. Courtesy of the WRA.

5-13 Student Ruth O'Neil in Joseph Breitenbach's photography class. Courtesy of the WRA.

5-14 Fritz Hansgirg. Courtesy of the WRA.

5-15 Jean Varda in front of the Trojan horse, Summer 1946. Courtesy of the WRA.

5-16 Summer Arts Institute Faculty, 1946. L to R: Leo Amino, Jacob Lawrence, Leo Lionni, Theodore Dreier, Nora Lionni, Beaumont Newhall, Gwendolyn Lawrence, Ise Gropius, Jean Varda, Nancy Newhall, Walter Gropius, Molly Gregory, Josef Albers, Anni Albers. Courtesy of the WRA.

5-17 David Tudor at the home of Mrs. Ira Julian on his way home to New York from Black Mountain, 1953. Courtesy of the WRA.

5-18 David Patterson, "Two Cages, One College: Cage at Black Mountain College, 1948 and 1952," *The Journal of Black Mountain College Studies,* vol. 4 (Spring 2013)에서 참고. http://www.blackmountainstudiesjournal.org/volume4/4-11-david-patterson/ (2020년 1월 20일 검색).

5-19 Buckminster Fuller's architecture class at the 1949 Summer Institute in the Arts. L to R: Kenneth Snelson, Jane "Jano" Walley, Buckminster Fuller, Charles Pearman, John Walley. BMC Project. Courtesy of the WRA.

5-20 Buckminster Fuller's architecture class at the 1948 Summer Institute in the Arts. L to R: Fuller, William Joseph, Elaine de Kooning, Rudy Burckhardt [Photo: Kenneth Snelson] Courtesy of the WRA.

5-21 Construction of the "Venetian Blind Strip Dome" in Buckminster Fuller's architecture class during the 1948 Summer Arts Institute. BMC Project. [Photo: Trude Guermonprez] Courtesy of the WRA.

5-22 Elaine de Kooning works on bolting together the venetian blind-strip dome during Buckminster Fuller's architecture class in 1948 Summer. BMC Project. [Photo: Trude Guermonprez] Courtesy of the WRA.

5-23 Supine Dome. [Photo: Trude Guermonprez] Courtesy of the WRA.

5-24 Buckminster Fuller Constructing the "Venetian Blind Strip Dome." BMC Project. [Photo: Trude Guermonprez] Courtesy of the WRA.

5-25 Kenneth Snelson working on tensegrity models, Summer 1948. Courtesy of the WRA.

5-26 a. Kenneth Snelson, *Tension Structure, Stage I*, iron wire, plasticine, 55cm h. Winter 1948. [Photo: Kenneth Snelson] Courtesy of the WRA.

b. Kenneth Snelson, *Tension Structure. Stage II,* iron wire, tread, and plasticine, 45cm h. Winter 1948. [Photo: Kenneth Snelson] Courtesy of the WRA.

5-27 p. 10과 같음.

5-28 Construction of Buckminster Fuller's geodesic dome, Summer 1949. BMC Project [Photo: Masato Nakagawa] Courtesy of the WRA.

p. 272 위 Buckminster Fuller's Architecture Class. 1949 Summer. 31 Great circle necklack structure of tubular beads and continuous internal cable net. BMC Project [Photo: Masato Nakagawa] Courtesy of the WRA.

p. 272 아래 Buckminster Fuller's students at the 1949 Summer Arts Institute demonstrate the lightness of the dome. BMC Project [Photo: Masato Nakagawa] Courtesy of the WRA.

p. 273 위 Demonstration of the double heat-sealed pneumatic transparent skin on the dome, Summer 1949 BMC Project [Photo: Masato Nakagawa] Courtesy of the WRA.

p. 273 아래 Buckminster Fuller suspending himself from bar of geodesic dome, Summer 1949. BMC Project [Photo: Masato Nakagawa] Courtesy of the WRA.

5-29 Josef Albers, Merce Cunningham and John Cage at a community reception, April 1948 BMC Project [Photo: Felix Krowinski] Courtesy of the WRA.

5-30 Original program for performance on August 14, 1948 of "The Ruse of Medusa: A Lyric Comedy in One Act" by Erik Satie. Cast included: Buckminster Fuller, Isaac Rosenfeld, William Shrauger, Elaine de Kooning, Merce Cunningham, and Alvin Charles Few. Direction by: Helen Livingston and Arthur Penn. Dance by: Merce Cunningham. Music performed by: John Cage. Courtesy of the WRA.

5-31 Ellen Cornfield, *Minutiae* on Television [Photo: Herb Migdoll] 1976. Courtesy of Merce Cunningham Trust.

5-32 Merce Cunningham, *Changeling* [Photo: Richard Rutledge] 1958. Courtesy of Merce Cunningham Trust.

5-33 John Cage and Merce Cunningham at the home of Mrs. Ira Julian on their way home to New York from Black Mountain, 1953. Courtesy of the WRA.

5-34 Robert Motherwell teaching at the 1945 Summer Institute in the Arts. Courtesy of the WRA.

5-35 Cy Twombly at Black Mountain College in the 1950s. Courtesy of the WRA.

5-36 Jacob Lawrence and Gwendolyn Knight Lawrence during the 1946 Summer Institute in the Arts [Photo: Beaumont Newhall]. Courtesy of the WRA.

5-37 Willem de Kooning (left) and Albert Lanier (right) in Buckminster Fuller's architecture class at the 1948 Summer Institute in the Arts [Photo: Kenneth Snelson] Courtesy of the WRA.

p. 300 p. 272 아래와 같음.

찾아보기